LIC. LAURA PODIO

EL PODER CURATIVO DEL ARTE

**INCLUYE 24 DISEÑOS A COLOR
PARA LA INSPIRACIÓN CREATIVA**

EL PODER CURATIVO DEL ARTE

es editado por

EDICIONES LEA S.A.

Av. Dorrego 330 C1414CJQ

Ciudad de Buenos Aires, Argentina.

E–mail: info@edicioneslea.com

Web: www.edicioneslea.com

ISBN 978-987-718-599-7

Primera edición. Impreso en Argentina.

Esta edición se termino de imprimir en
febrero de 2019 en Pausa Impresores

Podio, Laura

El poder curativo del arte / Laura Podio. - 1a ed . - Ciudad Autónoma de Buenos Aires : Ediciones Lea, 2019.

264 p. ; 20 x 22 cm. - (Alternativas)

ISBN 978-987-718-599-7

1. Arte. 2. Mandalas. 3. Autoayuda. I. Título.

CDD 158.1

INTRODUCCIÓN Y AGRADECIMIENTOS

Hace ya diez años que salió a la luz mi primer libro acerca de los mandalas como herramienta curativa. Esa obra, tan querida para mí, nació de una investigación de muchos años que formó parte de mi tesis de Licenciatura en Arte.

Nunca hubiese imaginado que mi interés en Oriente derivase en la necesidad de estudiar psicología y en una transformación profunda de vida. Hace más de veinte años comenzó una aventura llena de riquezas, desencuentros y amores desconocidos… Historias que sólo la magia de Oriente puede brindar.

Suelo mirar mi vida en perspectiva, cual si fuesen varias, y esa es la motivación de este nuevo trabajo: contar el recorrido de quien soy ahora. Nací en una provincia del interior de Argentina y siendo todavía una niña me trajeron a vivir a Buenos Aires, nuestra capital.

Mi propio relato heroico cuenta una infancia difícil marcada por la enfermedad mental de mi madre. Eso es verdad, pero con los años aprendí que todo, no importa cuán duro sea, es una gran oportunidad de crecimiento. La vida me dio redes de sostén para apoyar mi resiliencia, esto es, mi capacidad de afrontar y superar sin quiebres las circunstancias difíciles. La infancia compleja me impulsó a construir un mundo interno fuerte, que me cobijó ante el entorno desfavorable. El arte fue siempre mi mejor aliado, mi protección y mi armonía, generando el espacio necesario para elaborar conflictos, emociones reprimidas y temores.

El otro hilo de la trama es la espiritualidad. Mis preguntas existenciales acerca de Dios y la vida, generaban imágenes internas que aún hoy persisten en mí memoria. Mi primer gran lección fue que el arte es profundamente sanador. Casi de manera lógica, mi primera inclinación profesional fue hacia las artes.

Fui docente de esa disciplina durante años, con niños, adolescentes, adultos y personas mayores. Me encantaba ir cambiando el lenguaje, la forma de expresar los conceptos similares para adaptarlos a las distintas edades. También trabajé, y lo sigo haciendo, en poblaciones de gran vulnerabilidad social, usando el arte como aliado para resolver conflictos internos o interpersonales, como salida de situaciones de riesgo, como herramienta laboral futura o, incluso, como relajación y refugio ante realidades dolorosas.

Mi primer viaje a India fue, sin dudas, una bisagra en mi vida. Comencé a viajar con propósitos espirituales y, luego, me dediqué por años y viajes a investigar y estudiar la cultura, las imágenes simbólicas, la psicología y la medicina tradicional de India y Tíbet. En esos años organicé el material de mi tesis de grado en Arte, cuyo núcleo se convirtió en mi primer libro sobre el tema: *Arte Curativo con Mandalas*.

Una historia que comenzó con mandalas

Aquí dice "Laura", escrito con caracteres Devanagari, que son los que dan forma al idioma sánscrito. Lo dibujé hace muchos años y, visto en perspectiva, creo que simboliza mi tarea desde hace años: integrar conocimientos de Oriente y Occidente.

Cuando hablo de integrar lo hago con conciencia de un conocimiento pequeño, desde una mirada personal fruto de mi experiencia parcial. El conocimiento es un océano vasto y cada uno de nosotros es como una pequeña gota o un granito de arena. Nuestro aporte será proporcional a eso.

India tomaba forma en mi interior con cada viaje. La filosofía Vedanta Advaita, ("no dual"), y el conocimiento ayurvédico fueron los ejes de mis estudios en esos años, que se mezclaron con básicos balbuceos en Sánscrito y algún garabato en la escritura sagrada Devanagari. Maestros generosos y compañeros de camino son objeto de mi mayor agradecimiento. Tíbet y el budismo completaban el cuadro.

Los mandalas me llevaron a mi amado Carl Gustav Jung, y a lo que él llama "proceso de individuación", o la vía para conocer el alma profundamente. Las huellas de mis maestros junguianos y su generosidad, incluso, fueron los responsables de mi carrera de Psicología. Jung habla de imágenes, y éstas hablan de profundidades diferentes a las palabras, pudiendo plasmar nuestro mundo interno a través de ellas. Las esperanzas, miedos, angustias y procesos vitales toman forma para que otros puedan escucharlos y comprenderlos, un modo de vencer la sensación de soledad en el universo que, a veces, nos invade.

La geometría del mandala y su complejidad me fascinaron de inmediato. En ese tiempo pensé que dibujarlos sería, sencillamente, un período en mi vida artística, y que terminaría en unos meses. Eso nunca sucedió y más allá de que incursioné y sigo profundizando en otras áreas de la ilustración, siempre he encontrado nuevas maneras de crear mandalas diferentes.

Por otra parte, la dinámica grupal terapéutica es lo más valioso que me ha sucedido. Cada grupo genera su alquimia particular, yo misma me reinvento entre uno y otro grupo, cambiando incluso mi propia dinámica. Cuido esa alquimia como lo más sagrado, ya que la creación

necesita el reconocimiento emocional, o al menos, la posibilidad de mostrar estados emocionales. Me interesa que cada participante tenga la capacidad de expresarse en su plenitud. Cada obra es fruto del aporte de todos y el contexto siempre repercute en cada una de ellas.

Mis pacientes y alumnos me entrenan en el arte de la flexibilidad y el asombro permanente. Me muestran que el milagro es posible, que los dolores del alma pueden aliviarse cuando los compartimos y les ponemos un poquito de color. Cada día en que transitamos juntos un encuentro grupal me enriquecen con sus aportes y me asombra el empeño de cada uno en conocerse más profundamente.

Agradezco a cada uno de ellos, como a mis editores y a mis amigos, que forman la estructura que me ayuda a crecer. Mi vida me regaló generosamente una compañera que me llena de amor y me brinda la confianza para seguir.

También les agradezco a ustedes, lectores, que en épocas de lectura rápida y formatos digitales, todavía sienten la necesidad de tomar un libro de papel y desde la curiosidad del niño interior se acercan a estas palabras y estos dibujos. Espero cubrir algunas de sus expectativas y que esta sea una herramienta útil en sus caminos de crecimiento.

¿Qué encontrarás en este libro?

Dado mi camino dedicado a acompañar a personas en su proceso creativo, en el que tuve la fortuna de escribir varios libros dedicados a la capacidad del arte de sanar emociones, el objetivo de esta nueva obra es resumir cada una de esas disciplinas y fundamentarlas con la mirada de mi profesión más actual, la Psicología.

Quise incluir conceptos vinculados a la medicina tradicional de India, del Ayurveda, de los chakras y los cuerpos sutiles en el Yoga, de la cromoterapia, de las esencias florales, de la astrología y del autoconocimiento en general. Son ejemplos de recorridos que resonarán para explorarlos desde la experiencia artística, del despertar la creatividad, de desarrollar el autoconocimiento o, sencillamente, probar cada una de las herramientas que actualmente colman las redes sociales y las librerías. Vamos a recorrer cada uno de los distintos usos del arte visual y el color a nivel curativo: Mandalas, Yantras, Zendalas, Arte Simbólico, Arte Antiestrés.

¿Cuál es la función del arte?

Si bien es cierto que el arte es expresión, también veremos que tiene varias funciones. De alguna manera, en su forma más pura también posee un aspecto utilitario, ya que sirve para comunicar.

Cuando un artista realiza su obra está utilizando el arte como herramienta expresiva, es su forma de decir algo al mundo, algo que la palabra no puede abarcar. Es un modo de afirmación de su propio yo, de exponer ante la mirada del otro lo que su alma siente y así lograr el vínculo tan preciado de la comunicación con ese otro, que es un desconocido, pero al que quiere llegar.

Cuando diseño dibujos que luego serán coloreados por alguien nuevo, esa persona les da su impronta,

su matiz, sus combinaciones, y eso hace que la obra sea interactiva, está hecha entre esa persona y yo. La actividad lo completa y, a la vez, resignifica el diseño original.

En ese sentido podemos decir que el arte es una herramienta de sanación profunda, hasta para aquellos que nunca hubiesen pensado poder expresarse desde la imagen.

Los humanos somos complejos a la hora de comunicarnos socialmente, además del lenguaje verbal poseemos la capacidad de generar y reconocer sistemas de símbolos, pudiendo perpetuar un mensaje. El cerebro más evolucionado hace que podamos compartir información más elaborada, que podamos dejarla plasmada para que sirva a otras personas. Si ese mensaje se codifica en imágenes, podrá ser entendido por cualquiera, más allá de la barrera idiomática.

El impulso de los artistas, además de la expresión propia de contenidos internos, es el de la trascendencia de la obra, siendo ésta una extensión del artista. Todos los humanos buscamos trascendencia y para ello creamos hijos, libros, arte, trabajos, construcciones, y producciones culturales de todo tipo.

En nuestra necesidad de comunicarnos y predecir nuestro entorno, comenzamos a comunicarnos por medio de imágenes desde la Prehistoria. El primer uso de éstas se supone ritual. Era el hechicero el que, por medio de detallados dibujos en las cavernas, generaba en los cazadores la seguridad interna de que podrían enfrentarse a los grandes animales para matarlos y lograr así el necesario alimento para la supervivencia del grupo. Estos dibujos debían ser exactos, llenos de detalles, casi una fotografía de la escena de caza, no sólo para que los cazadores creyeran en ellos, sino para entrenarlos en el arte de la cacería.

La invención de la escritura fue tan importante, que permitió el registro de la historia. Claro que no se transformó en algo masivo, sino todo lo contrario. Había pequeños grupos de poder, selectos, que conocían esas artes, por lo tanto, el pueblo debía seguir comunicando sus mensajes a través de las imágenes, las cuales debían ser cada vez más simbólicas, esto es, con menos cantidad de imágenes, decir más cantidad de ideas.

Aún en la actualidad persisten lenguajes que llamamos ideográficos, esto quiere decir que las palabras no se forman con fonemas como nuestras lenguas (un fonema es un sonido, una unidad básica del lenguaje que, unida con otros fonemas, forma las palabras: ma–má, mo–ther, aunque no siempre coincide con las sílabas, sino con los sonidos). Los lenguajes ideográficos sintetizan pequeños dibujos que transmiten una idea. Seguramente pensaremos en los jeroglíficos egipcios, que combinaban signos abstractos con dibujos para expresar sus mensajes.

Hasta la invención de la imprenta, que sin dudas fue una revolución cultural, las personas siguieron utilizando las imágenes para enseñar, aprender y transmitir conocimiento. Por ejemplo, las imágenes que se colocaban en los templos, que no eran otra cosa que una forma de enseñar a los fieles las características y virtudes de una doctrina determinada.

La expresión por medio de la imágenes es un modo de plasmar el mundo, las esperanzas, los temores, las alegrías y las angustias.

Necesitamos que los otros nos comprendan y nos escuchen para descubrir nuestra subjetividad, aquello que nos hace únicos. Debido en parte a que los grandes acontecimientos vitales los transitamos en soledad, es que necesitamos la presencia de un otro… alguien con quien sentirnos profundamente conectados.

Los pueblos primitivos resolvían estos conflictos existenciales atribuyéndoles un origen divino, o una resolución mágica por medio del ritual. Actualmente también necesitamos rituales, sólo que algunos "dioses" han cambiado. Tenemos mitos personales, modos de narrar nuestras propias historias para encarnar un determinado personaje, que pueden modificarse en distintos momentos de la vida o ante diferentes grupos de pertenencia, siendo tan importante su rol en nuestra psiquis que, si alguien intenta destruir ese relato, sentiremos un derrumbe interno.

Así como al nombrar una cosa logramos el conocimiento sobre ella, al dibujarla estamos manifestándola en su totalidad: lo dibujado es la cosa misma, con iguales atributos. Por lo tanto, no debemos asombrarnos cuando un niño intente reflejar sus más impactantes vivencias por medio de un dibujo, así como tampoco debemos asombrarnos del alquimista medieval que esconde sus conceptos con complejos dibujos sobre la búsqueda de la piedra filosofal. Los símbolos tienen tal poder, que hay rituales complejísimos para realizar amuletos, o para expresar en una imagen una idea filosófica profunda.

La era digital nos ha enfrentado a nuevos símbolos, nuestro concepto de imagen también ha cambiado y necesitamos del reconocimiento, no sólo de ese otro al que miramos a los ojos sino de aquellos seres más abstractos que denominamos redes sociales. La posmodernidad nos plantea desafíos nuevos en cuanto a los ídolos –nuestros dioses actuales–, la mirada de otro desconocido y sus exigencias.

¿Qué es el símbolo?

Cuando hablamos de imágenes nos referimos esencialmente a símbolos. Éstos son más que simples signos (que sólo pueden interpretarse de una única manera). Todos ellos necesitan de la interpretación y de una cierta predisposición y amplitud de conciencia, como si estuviéramos dispuestos a no cerrar nunca la posibilidad de ampliarla.

Una persona interesada en el tema no dejará jamás de aprender nuevas cosas, de leer sobre mitología y de estar abierto a la metáfora, porque, de una u otra manera, los símbolos jamás se agotan en su significado.

Es que representan y expresan, pero también esconden. Juegan con nuestras estructuras mentales, las cuales intentamos (como toda estructura) que sean inamovibles, aunque el símbolo nos impulsará a trascenderlas, ya que cuando creemos que hemos captado su significado, aparecerá uno nuevo.

Por esto se los compara con esquemas afectivos, porque movilizan la totalidad del psiquismo. Desencadenan la actividad intelectual, pero, también quedan como el

centro alrededor del cual gira todo el psiquismo que ponen en movimiento.

Uno puede leer y pensar en lo que algo significa, pero luego de un tiempo ese símbolo aparecerá en nuestros sueños, o lo veremos reflejado en una fotografía, o lo vincularemos con algo de nuestra vida cotidiana.

Como los símbolos se alejan del significado convencional, favorecen la interpretación subjetiva, con lo cual deberemos estar alertas y no tomar por válido sólo lo que alguien nos dice sobre el nuestro sino lo que significa para nosotros. No hay alguien que "sepa", sino que el significado se completa con nuestra mirada.

El símbolo no debe limitarnos a una idea única. A mi entender, esa es la parte más difícil de cualquier encuentro con arte simbólico, hablo de vencer el propio prejuicio.

En su origen, el símbolo o *symbolon* era un objeto cortado en dos trozos, sea de cerámica, madera o metal. Cada persona se quedaba con una parte; dos huéspedes, el acreedor y el deudor, dos peregrinos, dos seres que quieren separarse largo tiempo... Acercando las dos partes, se reconocerán más tarde sus lazos de hospitalidad, sus deudas, su amistad. Entre los griegos de la Antigüedad, eran signos de reconocimiento que permitían a los padres encontrar a sus hijos abandonados. Por analogía, el vocablo se ha extendido a cualquier signo de reunión o adhesión, a los presagios y a las convenciones. Significa a la vez ruptura y ligazón de sus términos separados. O sea, el dibujo u objeto que alude a un hecho o acontecimiento diferente. Es lo opuesto a la palabra "diábolo", que significa "lo que separa".

Los símbolos no han sido "inventados" por nadie pero, a la vez, todos somos sus generadores. En verdad, todo objeto puede revestirse de un valor simbólico, ya sea natural (piedras, metales, árboles, frutos, animales, fuentes, ríos y océanos, montes y valles, plantas, fuego, rayo, etc.), o sea abstracto (forma geométrica, número, ritmo, idea, etc.).

Un objeto–idea–imagen simbólica me habla de lo más profundo del ser, con voces diferentes o en distintos idiomas, susurrando o a los gritos, con muchas formas y a través de diferentes objetos intermediarios, por medio de los cuales me daré cuenta, si presto atención, de qué cosas se suceden y susurran en mi espíritu.

Para Carl Jung, el símbolo es "una imagen apta para designar lo mejor posible la naturaleza oscuramente sospechada del espíritu", es la mejor manera de "decir" aquello que no se puede decir de otra manera. Jung sostiene que el símbolo no encierra nada, no explica, sino que nos lleva más allá de sí mismo hacia sitios que están más allá, inasibles, oscuramente presentidos, que no podríamos nombrar con ninguna palabra de la lengua que hablamos. Es como una puerta que nos abre a nuevos conceptos.

Los artistas y su psicología

Los símbolos son la materia prima con la que trabajan los artistas. La sabiduría popular nos enseña que son seres más sensibles, a veces excéntricos y difíciles de comprender. Una de mis primeras maestras, cuando estudiaba Bellas Artes, nos decía que los artistas

tenemos "una capa menos" que nos permite percibir la belleza de las cosas en donde el común de los mortales no la percibe, pero también nos hace más vulnerables al dolor y a las experiencias difíciles.

Si bien los tiempos han cambiado, generalmente es el artista el que "pone en imagen" el sistema de creencias o las semillas de la cultura en la que vive. Actualmente serán las fotografías y los videos, pero antes de eso eran los dibujos o los cuadros los que mostraban el espíritu de la época. También los artistas eran los que desarrollaban los códigos de enseñanza secreta, que no estaban a disposición de todos.

El artista tiene la capacidad de "hacer imagen" los símbolos que necesite su tiempo y cultura, por lo que será cuidado y respetado por el resto de las personas. También llevará a la imagen sus propias figuras mitológicas para expresar su vivencia personal y, en alguna medida, estará hablando de lo que le sucede al resto de los mortales, como un mago capaz de conectar con otras realidades u otros mundos.

Jung dice que el artista lleva a la superficie aquello que la incomprendida necesidad de todos aguardaba, ya sea bueno o malo. De esta manera, un artista es un "hombre colectivo" portador del mensaje del alma inconsciente activa de la humanidad. A veces ese mensaje tiene tal energía contenida que una sola persona no puede abordarla, y eso hace que algunos artistas tengan vidas tumultuosas o personalidades excéntricas. Es como si una lamparita recibiera más electricidad de la que soporta.

No estoy de acuerdo en categorizar la obra de arte bajo un análisis psicológico, ni juzgarla como síntoma de un determinado desequilibrio psíquico, pero sí podemos decir que la psicología del artista juega un papel predominante e inseparable de los resultados de su obra, tanto a nivel individual como colectivo. Algunas de esas imágenes son tan trascendentes para la necesidad de la época, que se utilizarán a modo de "talismanes" que conjuran las fuerzas disgregadoras de la conciencia. Dentro de esta categoría podemos ubicar a los mandalas, yantras y ciertos tipos de simbolismos como las imágenes del Tarot, de la astrología, de las runas, del reiki, entre otros sistemas simbólicos que se utilizan para equilibrar energías y para sanar.

¿Quién es un artista?

El saber popular vincula la imagen de un artista a alguien manchado de pinturas y con aspecto bohemio que vive en una buhardilla desordenada, pero esto es sólo un estereotipo, no es la realidad de muchos de nosotros que en realidad tenemos una porción muy grande de creatividad que casi no reconocemos.

Convertirse en un artista a menudo depende de un cambio de actitud, de poder dar paso a ese tipo de energía. Lo fundamental es tomar esa actitud ante nosotros mismos, ante nuestra propia imagen. Darnos permisos para comenzar a crear.

El hecho creativo es de tal potencia y energía que nos brindará una mente clara y una salud cada vez mayor, tanto a nivel emocional como físico, ya que permitirá que manifestemos esos contenidos o energía que de otra manera quedarían atrapados dentro de nuestro

ser. Lo mejor que podemos hacer es asumir ese rol de seres creativos y actuar en consecuencia. No importa tanto el resultado de esa acción como nuestro disfrute, nuestra sensación de plenitud en el proceso de realización de la obra.

Cuando decimos obra no necesariamente hablamos de una obra de arte. Hay diferentes tipos de creatividad y ésta puede canalizarse por vías diferentes, pueden ser dibujos o pinturas, pero también puede manifestarse en la decoración del hogar, en la indumentaria, en la elaboración de recetas o en la resolución de problemas.

Hagamos lo que hagamos, debemos poner nuestra cuota de personalidad y de visión innovadora. No hace falta que cuelguen nuestros trabajos en un museo, lo importante es que lo que hacemos marque la diferencia en nuestro mundo interno.

MÁS ARTE PARA MÁS SALUD: A QUÉ LLAMAMOS SALUD MENTAL

Pocas cosas hay más difíciles de definir que lo que denominamos "salud mental", ya que implica no sólo la determinación de lo que es un trastorno, sino lo que culturalmente se entiende como "conducta normal". A lo largo de la historia, ciertas tendencias o elecciones de vida fueron consideradas trastornos o perversiones.

Diferentes culturas determinan lo que se considera "conducta normal", maestros y sabios de la cultura de India habrían sido diagnosticados por los psiquiatras contemporáneos como psicóticos, mientras que sus coterráneos los consideran "iluminados" y siguen sus enseñanzas.

Las preferencias de pareja romántica también fueron un capítulo dentro de las psicopatologías. La elección sexual por personas del mismo género fue variando de "etiquetas" patológicas hasta llegar a ser condenada como un crimen. De hecho, en algunos países todavía lo es, y con una condena de pena de muerte y sólo recientemente la Organización Mundial de la Salud declaró que la transexualidad no es una patología.

Hace algunas décadas, los niños inquietos eran solamente eso y recibían reprimendas por sus travesuras. Se los enviaba a jugar a la pelota donde podían descargar la energía que actualmente se encuentra aprisionada entre sillas o pantallas.

Las exigencias de la vida cotidiana variaron de manera tan radical que actualmente los niveles de estrés subieron de manera considerable, y esto hace que se resientan también nuestros cuerpos. Las emociones juegan un papel fundamental y son cada vez más estudiadas por la ciencia. Nos olvidamos de lo importantes que son y su fluctuación por la presión cotidiana y el bombardeo mediático.

La repetición de una mala noticia una y otra vez, genera internamente que nos inunde un sentimiento displacentero, así como la impotencia de no poder controlar la situación. Esa es una de las principales contraindicaciones de que vivamos conectados a redes de noticias, ya que multiplican los hechos y nos llenan de una angustia que no podemos elaborar.

En la historia de la psicopatología, los trastornos mentales fueron explicados desde modelos diferentes y en función de esa explicación se administraban los tratamientos o intervenciones. Veamos un pequeño resumen de estos modelos:

- Uno fue el *demonológico*, por el cual los trastornos de conducta eran fruto de posesión demoníaca o de espíritus. Se asume que la naturaleza humana no tiene variaciones de conductas desadaptativas salvo que sean

provocadas por causas sobrenaturales. De esa manera, el médico brujo, chamán, o sacerdote en el caso de la iglesia católica, es el encargado de expulsar el mal espíritu por medio de prácticas rituales. Actualmente, ciertas culturas o religiones siguen realizando las mismas prácticas. El ejemplo inverso de ese modelo es el que anteriormente comenté acerca de India, en que ciertas conductas poco convencionales eran consideradas signos de elevación espiritual. El mismo caso sucede con algunas historias de santos cristianos que, claramente, presentaron conductas que actualmente llamaríamos patológicas y que fueron consideradas como signos de santidad.

- El modelo médico o *biológico* viene de la Grecia hipocrática y parte del supuesto de que las enfermedades mentales provienen de algo que funciona mal a nivel biológico, ya sea por herencia genética, química cerebral o de defectos físicos, ya sean éstos de nacimiento o por traumatismos. Quien interviene en el tratamiento de estas enfermedades es el médico psiquiatra, quien se encarga de medicar con psicofármacos u otras intervenciones, incluso quirúrgicas. Este modelo es el que ha creado instituciones destinadas a internar a los enfermos, ya sea para tratarlos o para dejarlos allí de por vida. Estos manicomios han permanecido activos en muchos lugares hasta la actualidad. Actualmente hay una tendencia mundial a volver al modelo biológico que busca explicar nuestras emociones desde la química cerebral, por la acción de neurotransmisores, aunque, como en todos los casos, no debería tomarse como único parámetro o causa de los trastornos.

- El tercer modelo es el *psicológico*, que explica la enfermedad mental como una consecuencia de las experiencias en la vida de la persona y se divide a su vez en distintos modelos, los cuales prestan atención a distintos factores, ya sea la relación con la madre o cuidadores en los primeros años de vida, los aprendizajes, los traumas tempranos, la modalidad de pensamiento, las cualidades positivas, el estilo de personalidad entre otros. Quien se encuentra a cargo del diagnóstico y tratamiento es el psicólogo clínico que, de acuerdo a su estilo y marco teórico, aplicará las intervenciones que considere más adecuadas en el proceso llamado "psicoterapia".

- Actualmente se estudia la interrelación entre las causas de origen de la enfermedad mental, con lo cual los psiquiatras y psicólogos clínicos consideran al trastorno como *multifactorial*, tomando en cuenta las características únicas del sujeto, la interacción con su medio inmediato e, incluso, las influencias sociales y culturales. En cada caso, la influencia de los distintos factores será lo que define la característica del diagnóstico y la necesidad del tratamiento, el cual será encarado desde un criterio interdisciplinario, con intervenciones consensuadas entre psiquiatras, psicólogos clínicos, trabajadores sociales, etc.

- Afortunadamente, existe otro enfoque dentro del concepto de salud mental, es el enfoque o modelo *salugénico*. Todos sabemos que vamos al médico porque estamos enfermos, porque algo está mal y, en general, tomamos sesiones de terapia porque estamos en crisis y necesitamos salir de ella. Ese tipo de conducta hace que

estemos concentrados en obtener un "diagnóstico", algo que le ponga nombre a ese conjunto de síntomas y signos que vemos en nosotros. Como ya dijimos, la psicología y la psiquiatría desde sus orígenes, también estuvieron marcadas por este enfoque, por este acento puesto en lo que "está mal", en lo que no funciona. Como suele pasar cuando nos enfocamos en un extremo de algo, perdemos de vista el opuesto, en este caso la salud, tanto física como mental y emocional. El modelo salugénico se centra en las fortalezas del paciente, en estrategias para que se desarrolle de la mejor manera posible y cumpla sus más elevados potenciales.

La importancia de enfocarse en la salud

El modelo salugénico puso énfasis en las fortalezas y potencialidades de cada persona, sin poner tanta atención en la patología, en lo que estaba mal. De este modo, cuando antes un psicólogo veía algo que no estaba bien y lo curaba, ahora se hace hincapié en los puntos saludables, virtudes y fortalezas de la persona para que logre desarrollar una vida mejor. La psicología humanista con Carl Rogers o Maslow, fue pionera en este tipo de mirada, y con su ejemplo se fueron desarrollando nuevos modos de afrontar no ya la patología, sino la salud emocional y mental para que cada persona logre su objetivo más elevado y la felicidad en su vida. Los aportes de Víktor Frankl, Moreno, Jung y otros, formaron parte de esta nueva mirada.

Es importante destacar que el enfoque salugénico no es "enemigo" del modelo médico. Ambos son complementarios, ninguno es mejor que el otro y se necesitan mutuamente.

Por ejemplo, de acuerdo al modelo médico los profesionales deben entender cómo se desarrolla una enfermedad, buscar sus causas a fin de poder prevenirla. El concepto de *prevención* surge de la mirada en la enfermedad a fin de evitarla. En cambio, de acuerdo al enfoque salugénico, se buscan cuáles son las circunstancias o fortalezas que generan más salud, a fin de promocionarlas. Así, el concepto de *promoción* de la salud está vinculado a este nuevo modelo.

El psicólogo norteamericano Abraham Maslow, uno de los precursores de la psicología humanista, sostenía que hay una tendencia básica en el ser humano hacia la salud mental que se manifiesta por medio de procesos de auto realización y lo que él llama auto actualización (reformulación permanente de necesidades, prioridades y motivaciones). Es muy interesante cómo Maslow explica que hay ciertas necesidades que, a medida que van siendo satisfechas, dejan lugar al despliegue de necesidades superiores. Ese concepto lo ejemplifica con una pirámide, la cual es ampliamente utilizada en muchas disciplinas. Aquí la comparto:

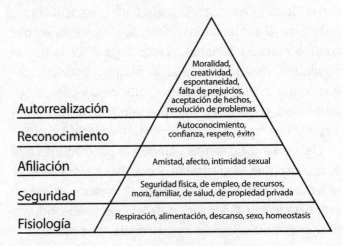

Autorrealización	Moralidad, creatividad, espontaneidad, falta de prejuicios, aceptación de hechos, resolución de problemas
Reconocimiento	Autoconocimiento, confianza, respeto, éxito
Afiliación	Amistad, afecto, intimidad sexual
Seguridad	Seguridad física, de empleo, de recursos, mora, familiar, de salud, de propiedad privada
Fisiología	Respiración, alimentación, descanso, sexo, homeostasis

En la base de la pirámide están las necesidades fisiológicas, por las cuales podemos sobrevivir como especie. Una vez que están satisfechas desplegamos otras un poco más elaboradas como, por ejemplo, desarrollar seguridad en diferentes áreas. Luego necesitamos ser amados y amar, sentirnos parte de un grupo, familia, de una sociedad, etc. Posteriormente vamos a buscar reconocimiento, tanto propio como desde afuera y, finalmente, una vez que todo lo demás esté satisfecho, podremos desarrollar virtudes superiores y desplegar el camino de la auto realización.

Maslow sostiene que lo psicopatológico es cualquier cosa que frustre, niegue o bloquee este proceso, y que la terapia es cualquier método que oriente a la persona a seguir desplegando esta sucesión de características que están determinadas por su naturaleza interior.

El psicólogo y filósofo humanista Erich Fromm sostenía que la realización del propio yo se da no solamente por medio del pensamiento, sino por la realización de la personalidad total del individuo, que incluye la expresión activa de sus capacidades intelectuales, emocionales e instintivas. El ser humano es feliz, sereno, y está en paz consigo mismo solamente cuando llega a ser lo que él puede ser, cuando despliega su máximo potencial. Digamos que si esas necesidades, este despliegue de potencialidad, comienza a satisfacerse por el hecho de desarrollar una técnica artística, pues, ¡bienvenido el arte!

Desarrollar salud mental y emocional por medio del arte es una disciplina relativamente nueva, data de los finales de la Segunda Guerra Mundial, y en muchos países incluso no está desarrollada la formación de terapeutas que incluyan disciplinas artísticas en sus intervenciones terapéuticas.

Los nuevos estudios en neurociencias revelan que los hechos traumáticos, así como los hechos felices, tienen un alto impacto en nuestra fisiología, en nuestra química cerebral. Por medio del arte se despiertan memorias emotivas y se facilita la concentración.

Nuestra memoria se almacena de dos maneras: existe una explícita, la cual es consciente y está compuesta por hechos, conceptos e ideas, cuyo mejor ejemplo es la narración cronológica de los hechos, y también hay una implícita, que es sensorial y emocional y que está relacionada con la memoria del cuerpo, cuyo mejor ejemplo es andar en bicicleta. El arte actúa como un puente entre ambas, sobre todo en el caso de hechos traumáticos, pero también ante los bloqueos creativos y el desarrollo de potencialidades.

La actividad artística genera una respuesta de relajación a nivel corporal, de calma, un efecto hipnótico tranquilizador que ayuda a calmar el estrés. Los efectos benéficos de realizar actividades artísticas se dan por medio de todas las artes. Pero algunas características favorecen los estados de introspección que llevan a esos cambios fisiológicos. Uno de ellos es el estado de flujo o flow.

Concepto de flujo (flow)

Uno de los autores más importantes dentro de la corriente llamada psicología positiva, la cual pregona el enfoque salugénico, es el Mihaly Csikszentmihalyi (lo sé… es imposible de pronunciar… Él también lo sabe).

Este investigador propone que la gente es más feliz cuando más tiempo está en estado de flujo, o fluir, o flow. Este estado es de una completa concentración y

absorción en la actividad que estamos realizando. Y es de motivación intrínseca que hace que estemos inmersos en lo que estemos haciendo y que nos da la sensación de libertad, gozo, compromiso, habilidad. Tan inmersos estamos que las sensaciones corporales, como el cansancio o el hambre, por ejemplo, suelen ser ignoradas.

Son actividades o momentos en los que el ego desaparece, el tiempo vuela, y todas las acciones y pensamientos que surgen lo hacen desde la actividad en sí misma. Es una experiencia que queremos repetir porque nos inunda de felicidad, aumenta nuestra concentración y atención, nos deja en un estado de atemporalidad y perdemos conciencia del propio yo (muy adecuado en casos en que sintamos molestias físicas o cuando estemos inundados de problemas)

El resultado de vivir este tipo de experiencias hace crecer nuestro capital psíquico, una especie de "cuenta bancaria" llena de fortaleza, que nos permite tener mejores herramientas para afrontar las situaciones estresantes. También brinda mayor satisfacción vital y aumenta nuestros recursos psíquicos, que podrán ser utilizados para resolver otras tareas. ¿No les parece un excelente motivo para comenzar actividades que produzcan el estado de fluir? Seguramente sí, y adivinen… ¡el arte es una de ellas!

¿Qué es un trastorno psicológico?

Todas las estrategias que vamos a recorrer en este libro tienen por finalidad lograr el bienestar emocional y mental, así como mejorar los llamados trastornos psicológicos. Éstos pueden definirse como un comportamiento o síntomas determinados que van acompañados de malestar emocional e interfieren en la vida de un individuo. Las emociones dolorosas (irritación crónica, ansiedad, depresión, aislamiento) o la aparición de conflictos en los contextos sociales, laborales o de desarrollo del individuo, son signos indicadores de la presencia de un trastorno.

La persona que lo padece puede entender las causas de ese sufrimiento o no. Si no las encuentra probablemente pedirá ayuda a un psiquiatra o psicólogo clínico, pero también hay otros casos en los que el trastorno está basado en hacer sufrir a otros (comportamientos antisociales), o en los que el trastorno es advertido por los que rodean al paciente y no hay malestar en él mismo (generalmente en las psicosis).

El malestar emocional es la causa más frecuente para que una persona consulte a un profesional. En cierto modo, puede compararse con el dolor físico, que es el que con mayor frecuencia nos impulsa a la consulta médica. Un malestar emocional puede tener una causa determinada y conocida, como por ejemplo duelos, una separación, cambios vitales, situaciones traumáticas ya sean físicas o psíquicas, etc. Pero también puede no tener una causa aparente, como en los casos en que el paciente parece tener la vida "perfecta" pero aun así siente una falta de sentido en la vida, que lo deprime y le quita la alegría. Algunas situaciones son tan complejas que el mismo profesional tardará tiempo en descubrir y encarar la terapia conveniente. Somos seres tan maravillosamente complejos que nuestras emociones, conductas y pensamientos no son "de manual", por lo que cada caso es único, aunque se enmarque dentro de un diagnóstico determinado.

En los casos en que el paciente no le encuentra el sentido a su malestar emocional, lo más frecuente es que su carácter presente síntomas crónicos de irritabilidad, ansiedad o depresión. Una consecuencia de estos síntomas es el aumento del nivel de estrés, el mal por excelencia de nuestros tiempos.

Ahora bien, no siempre estos estados emocionales son del todo comprendidos por la persona común. Vamos a tratar de poner en contexto estos conceptos a fin de comprenderlos mejor y poder reconocerlos para transmutarlos por medio de la herramienta artística.

Estrés y ansiedad, los trastornos más extendidos

Los trastornos psicológicos más habituales en la actualidad son los relacionados con el manejo del estrés y los de ansiedad, en segundo lugar podríamos mencionar los vinculados a la depresión.

Los términos "estrés" y "ansiedad" están íntimamente relacionados, por lo que trataré de diferenciarlos lo suficiente.

El estrés es una respuesta fisiológica adaptativa que se da en todos los seres vivos, no solamente en el mundo humano. Permite mantener el equilibrio cuando el entorno nos presenta algún desafío, ya que, si necesitamos tener alguna respuesta, un comportamiento definido, cierto grado de tensión es necesario para poder accionar. Cuando un organismo es más complejo, mayor será la complejidad de su adaptación.

La ansiedad, en cambio, es específica, o sea sólo nos ponemos ansiosos los seres humanos. Es una de las tantas formas en que podemos responder al estrés. Es una emoción, lo cual implica que también involucra un proceso cognitivo.

También es una señal de alerta que permite la anticipación (tanto de amenazas como de recompensas), así como la movilización (o inhibición) de recursos para el logro de objetivos. En otras palabras, nos movilizamos, hacemos algo, porque percibimos una amenaza, que puede ser externa (hay un perro que nos está gruñendo) o interna (tengo un examen que considero difícil).

Esto es totalmente normal, por lo que no debería tomarse como un síntoma de trastorno psicológico ya que, de hecho, nos permite afrontar los desafíos en nuestras vidas más allá de generarnos un cierto malestar. Pero puede volverse un síntoma, algo anormal, cuando es excesiva, rígida y desproporcionada al estímulo (por ejemplo, responder con excesivo temor ante una mariposa). La ansiedad es una emoción, y esto implica que tiene un componente físico y otro mental o cognitivo.

Cuando se transforma en desadaptativa, o sea, cuando no nos sirve para la supervivencia, sino que es una carga en nuestra vida y se transforma en un trastorno, podemos tener diferentes síntomas que van a ir variando en cada cual de acuerdo a nuestras características personales.

Estos síntomas pueden ser:

- Físicos (lo que nos pasa en el cuerpo): taquicardia, sudoración, opresión en el pecho, falta de aire, molestias gastrointestinales, cansancio, alteración en el sueño, etc.

- Cognitivos (lo que pensamos): inquietud, agobio, sensación de peligro, temor a perder el control, dificultad para concentrarnos y atender, preocupación excesiva, falta de memoria, etc.

- Conductuales (lo que hacemos): impulsividad, inquietud, torpeza, postura corporal cerrada, cara de preocupación, etc.

- Sociales (lo que hacemos con otros): irritabilidad, dificultades para iniciar o seguir una conversación, bloqueos, temor al conflicto, dificultad para hacer valer lo que pensamos o sentimos, etc.

El miedo y la ansiedad en medidas justas pueden ser muy valiosos para la conservación de la vida. Imaginemos no sentir temor ante nada… ¡podríamos ponernos en riesgo! En ese sentido cierta cuota de miedo es un aliado.

Ahora bien, ¿qué sucede cuando debemos responder a exigencias que sobrepasan nuestras habilidades y capacidades de enfrentamiento? Claramente generaremos estrés y ansiedad.

Desafortunadamente vivimos en una época en la que está bien visto "poder con todo", se sobrevaloran el logro individual y el poder con todas las dificultades.

Cuando el nivel de estrés es demasiado alto puede surgir la tendencia a distorsionar las cosas viéndolas negativas y bajar el nivel de tolerancia a la adversidad, se tiene menos paciencia tanto hacia nosotros mismos como hacia los que nos rodean.

Hablemos de las emociones

La ansiedad es una emoción, por lo cual deberemos entender de qué hablamos cuando hablamos de una de ellas. Desde hace siglos la duda más habitual al hablar de la mente es saber qué hay en ella. De hecho, ciertas funciones han sido ignoradas por mucho tiempo para luego volver a ser investigadas, sobre todo en las corrientes de la psicología cognitiva.

Uno de los motivos por los que la emoción dejó de estudiarse es la gran complejidad de tener que vincular el cuerpo con la conciencia. La emoción siempre involucra una parte inconsciente y una parte consciente. O sea, para reconocer una tenemos que poder entender qué sentimos. Se trata de una combinación de varios factores:

- Activación fisiológica (lo que me pasa en el cuerpo, palpitaciones, rubor, sudor, etc.).

- Experiencia subjetiva (lo que evalúo mentalmente acerca de la situación).

- Preparación para la acción (de acuerdo a lo que evalúo sentir, me prepararé para determinada acción, por ejemplo, acercarme a un alimento delicioso o alejarme de un insecto desagradable).

- Expresión de la emoción (lo que comunico a los otros, gesto de disgusto, sonrisa).

Todo esto da por resultado una conducta (acercarme o alejarme de algo, huir, golpear). Esa conducta siempre es consciente.

Existen emociones básicas y secundarias. Las primeras se heredan y las segundas se aprenden y difieren de acuerdo a las culturas.

Las emociones básicas o primarias son innatas, están presentes no sólo en los humanos sino en otros seres vivos, y tienen expresiones faciales universales. Son las siguientes:

- Sorpresa: emoción breve, neutra que nos prepara para accionar de acuerdo a lo que evaluemos del estímulo que la desencadena.

- Ira: frustración. Furia por sentir vulnerado un derecho o sentir que otro me controla. Genera un impulso apremiante por eliminar lo que causa la irritación.

- Tristeza: ante la pérdida de algo o de alguien, o de un tiempo pasado que se sabe irreparable.

- Alegría: estado de ánimo que se complace en la posesión de algún bien. Bienestar.

- Miedo: se da ante la amenaza presente e inminente y la incertidumbre sobre si se hacen los recursos para afrontar la situación. Es importante para la supervivencia.

- Asco: respuesta emocional de rechazo de un objeto deteriorado, de un acontecimiento psicológico o de valores morales repugnantes

Hay autores que incluyen en esta categoría a la vergüenza y al interés.

Las emociones secundarias se aprenden, dependen de la cultura, y son propias del hombre. Están formadas por una de tipo básica más una operación cognitiva. O sea, algo que *siento* y algo que *pienso* con respecto a la situación desencadenante.

Tienen ciertas características, a saber:

- Señales distintivas universales, que permiten reconocer la expresión facial en los otros. Esto quiere decir que son un primer modo primitivo de comunicación, antes de que existiera el lenguaje hablado. De hecho, podemos reconocer emociones en los bebés antes de que sean capaces de hablar sobre lo que les sucede.

- Una fisiología diferencial, o sea que cada una actúa de forma diferente con patrones del sistema nervioso autónomo. No podemos controlar lo que se activa con la emoción en nuestro cuerpo y química corporal.

- Señales que aparecen de manera automática, como, por ejemplo, la sensación de asco que nos genera náuseas.

- Señales que aparecen con el desarrollo individual a diferentes edades, o sea que son heredadas pero no están todas desde el nacimiento.

- Se pueden ver en otros primates.

- Comienzo rápido y duración corta (duran pocos minutos).

- Ocurren sin mediación de nuestra voluntad ni nuestra intención.

- Pensamientos, imágenes y recuerdos característicos.

- Generan una experiencia subjetiva que permite reconocer la emoción que estoy sintiendo.

Si bien hay discusiones teóricas que van fluctuando entre sostener que las emociones son heredadas o aprendidas, suele haber diferencias en la manifestación de dichas emociones entre las distintas culturas.

Una visión más social de las emociones nos señala que todas se aprenden como parte de la socialización y que cada cultura tiene un repertorio, por lo tanto, si evalúo la manifestación de las emociones de una determinada cultura con mi mirada desde la mía de origen, quizás la consideremos patológica. Así también hay diferencias de manifestación entre hombre y mujeres.

Las mujeres suelen ser más histriónicas, más demostrativas en la expresión emocional, mientras que los hombres suelen mostrarse más "racionales". Las mujeres tienen más habilidad para leer las señales no verbales.

Paul Eckman, psicólogo norteamericano pionero en este tipo de estudios, sostiene que hay ciertas expresiones emocionales, en las que él llama emociones básicas, que se mantienen de manera constante entre una cultura y otra. Plantea que las expresiones emocionales son universales pero que existen lo que llama "movimientos corporales simbólicos", que son los que pueden ser reemplazados por una palabra y "gestos ilustradores" que

no pueden reemplazarse por aquellas, pero ayudan a explicar lo que se está diciendo; ambos son los que varían de una cultura a otra. Si quieren ver algo de su trabajo de forma novelada no se pierdan la serie *Lie to Me*.

Las emociones, también, se rigen por reglas de expresión, éstas son convenciones, normas o hábitos que se aprenden y varían en cada cultura. Nos indican qué mostrar, con quién, con qué intensidad y por cuánto tiempo. Por ejemplo, en un velorio la esposa debería expresar más dolor que la secretaria y, aunque quizás la secretaria esté realmente afectada por la pérdida de su jefe, lo reprimirá más. Otra característica de estas reglas es que a mayor edad menor expresión emocional, o sea, se les permite a los niños manifestar más abiertamente sus emociones que a los adultos, los cuales casi están obligados a "controlarse".

En las emociones hay un momento de evaluación del estímulo en sí, ¿Me gusta el cambio? ¿Es sorpresivo? Esa evaluación es inconsciente y automática en el primer momento, y luego lo sigue una de la situación ¿Me acerca o me aleja de mis metas? ¿Qué puedo hacer con este estímulo?

Si el estímulo es emocional, se da una activación de ese tipo que genera cambios fisiológicos (taquicardia, sudoración, cambios respiratorios), de expresión física (la cual iremos controlando en la medida en que crecemos), de afrontamiento (me preparo para hacer lo que deba hacerse con la situación dada) y de interpretación subjetiva (lo que estoy sintiendo, las palabras que le pongo a la situación: placer, tensión, control, descontrol, etc.).

Si vivimos en comunidad, tenemos un segundo filtro luego de la activación, que está dado por el aprendizaje y la cultura que nos determina el modo "correcto" de

manifestar las emociones. Si quieren ver una actuación fantástica sobre la inhibición cultural de las emociones les recomiendo el film *Sensatez y Sentimientos*, un clásico imperdible.

Lo que es importante señalar es que todas las emociones son adaptativas, lo que quiere decir que nos ayudan para algo, incluso las desagradables, que nos permiten alejarnos de los estímulos no deseados y comunican nuestro estado a quienes nos rodean.

Ansiedad-depresión-ira... ¿sufrimiento psicológico continuo?

Como podemos ver, las emociones son más que vitales para nuestro bienestar. Definitivamente los trastornos de ansiedad, el estrés y la depresión en sus múltiples formas, son las pandemias de los tiempos actuales. Se los suele considerar como forma que adopta la imposibilidad de adaptarse a situaciones estresantes. Es importante entender que las fluctuaciones en el estado de ánimo son normales, éste cambia todo el tiempo, nos sentimos felices y optimistas y, al rato, algo nos sale mal y nos entristecemos. Eso es absolutamente normal y esperable, por lo que, así como sobrevaloramos la actividad permanente también sobrevaloramos el "estar siempre bien", como si el mero hecho de no estarlo resultara inaceptable y parte de un diagnóstico determinado, lo cual es absolutamente falso.

En todos los casos, debemos pensar en la intensidad y cronicidad del estado, o sea, si el sentimiento es tan fuerte que nos invade muchas áreas de la vida y si ese estado se sostiene a lo largo del tiempo sin mejoría.

La ansiedad entendida como sufrimiento psicológico implica una valoración errónea del individuo sobre el estímulo que considera amenazador. Eso que nos preocupa suele considerarse enorme e imposible de superar y, generalmente, ocupa mucho de nuestro tiempo y energía mental.

La persona ansiosa suele exagerar las posibilidades de peligros, que pueden ser internos (como el temor de tener una enfermedad) o externos (temor por si sucede una catástrofe). En muchos casos la persona ansiosa tiene varios temores a la vez y, cuando la realidad demuestra que éstos eran exagerados, se reemplaza un peligro por otro, de modo que el sufrimiento psicológico se perpetúa.

La combinación que genera tal sufrimiento es el pensamiento acerca de ese peligro acompañado de una pobre auto imagen asume que no podrá enfrentar la situación. El individuo se sentirá nervioso y con deseos de escapar de algo que cree no poder enfrentar. Este nivel de malestar psicológico genera distintas conductas, como inquietud a nivel corporal, inhibición del habla y/o tendencia a escapar.

También se generan síntomas regulados por el sistema nervioso central, como taquicardia, sudoración, dificultad para respirar tensión muscular, dificultades de sueño, presión arterial alta, problemas digestivos y otros malestares difusos. Estos síntomas son los que habitualmente no podemos controlar, salvo mediante ciertas técnicas de reducción del estrés.

A diferencia de la ansiedad, que generalmente implica algún tipo de conducta activa, la depresión implica una reducción del nivel de respuesta ante los acontecimientos de

la vida. También puede vincularse con la baja autoestima y una visión negativa de sí mismo, del entorno y del futuro.

En cuanto a los síntomas, a nivel emocional, se puede observar un estado de ánimo depresivo, con diferentes grados de tristeza y, a veces, con apatía o desgano que impide la realización y el disfrute de las actividades cotidianas. También puede darse un trastorno del apetito o un cambio en las conductas alimentarias (ya sea dejar de comer o hacerlo en exceso). Suceden también alteraciones del sueño y baja en la actividad sexual o pérdida del deseo en general. En casos más extremos que necesitan atención urgente, se pueden dar pensamientos o ideas suicidas.

Un aspecto menos conocido de la depresión es la irritabilidad o ira crónica. Esta conducta se centra en ataques directos (gritos u otras reacciones) o indirectos (disimulados por medio del chiste o la ironía). La persona se siente permanentemente atacada y actúa en respuesta a quien lo ofende de manera crítica o condenatoria, exigiendo a menudo que el otro actúe de forma diferente, de acuerdo a parámetros muchas veces ambiguos, típico de los que no se conforman con nada de lo que el otro hace o deja de hacer. En estos casos el cuerpo se dispone a "luchar", por lo tanto, se tensa la musculatura para disponerse al ataque verbal o físico hacia el supuesto ofensor. La fisiología responde subiendo el nivel de pulsaciones, de la presión arterial, de la respiración (que se acorta en profundidad y se acelera en ritmo) y puede generar malestar permanente al afectar funciones cotidianas.

Si este estado se hace crónico pueden aparecer patologías orgánicas como contracturas, problemas gastrointestinales y temas vinculados con la hipertensión. A su vez, esto se transforma en un círculo vicioso, ya que los síntomas físicos generan dificultades emocionales y viceversa. Aparecen sentimientos de rencor y deseos de venganza, a menudo mezclados con un pensamiento obsesivo acerca de los hechos que siempre se interpretan como ataques hacia uno mismo, que predisponen al individuo a "saltar" con reacciones exageradas ante el menor estímulo.

Para saber si estamos en presencia de un trastorno psicológico debemos tener en cuenta que ocurra lo siguiente:

- Presencia de emociones dolorosas crónicas (ansiedad, depresión, irritabilidad).

- Presencia de conflictos duraderos en las relaciones sociales, familiares o de pareja, que pueden causar deterioro en el ámbito social, laboral o de desarrollo.

- Que este malestar se mantenga durante cierto tiempo sin mejoría.

Ningún aspecto puede verse en forma separada, sino que deben considerarse como ingredientes en una receta, los cuales variarán el resultado de acuerdo a la proporción de cada uno.

Siempre tendremos que considerar una relación estrecha entre *sujeto* y *contexto*, o sea, los trastornos psicológicos raramente aparecen "de la nada" sino que pueden tener causas biológicas (dependiendo del funcionamiento

fisiológico o químico del sujeto) o causas ambientales (dependen de factores externos, interrelacionales, sociales, aprendizaje, crianza, etc), e incluso causas contextuales (factores históricos, sociales, políticos, económicos, que hagan que una situación sea más o menos tolerable para un sujeto determinado).

En verdad cada uno de nosotros tiene mayor o menor vulnerabilidad respecto a algo. Tenemos áreas más débiles a nivel emocional o mental, pero no quiere decir que esas debilidades se van a transformar necesariamente en trastornos. Podemos ser vulnerables a algo, pero también lo suficientemente afortunados respecto a nuestro entorno que nos permite crear las suficientes defensas para que no nos afecte.

El concepto de vulnerabilidad incluye, por un lado, una predisposición genética que impacta sobre nuestra química cerebral y, por otro lado, habilidades y procesos psicológicos específicos como, por ejemplo, la capacidad de atención, el estilo personal de memoria (algunos recordamos los sonidos, otros las imágenes, otros los contextos), nuestro estilo de pensamiento y capacidad para afrontar situaciones.

Todas estas características, que podemos traer desde el nacimiento, se terminan de consolidar en los primeros años de vida, en los que el ambiente familiar y social imprime una huella por demás permanente.

La influencia del ambiente, del entorno social y el contexto de una persona son fundamentales para la formación o no de trastornos psicológicos. Una familia disfuncional, en la que haya situaciones de abuso, ya sea físico o emocional sumada a una cierta vulnerabilidad

para algún trastorno, será un cóctel fatal para que se desarrolle y tenga pésimo pronóstico para el tratamiento.

La persona inmersa en un medio desfavorable puede desarrollar una disposición biológica, como la suba de algún neurotransmisor que altere alguna función física, una reacción en su conducta, un cambio en sus procesos biológicos básicos como el estilo de pensamiento o la capacidad de atención, las capacidades de afrontamiento y manejo de las dificultades.

El manejo de las dificultades es mejor en el caso de contar con recursos externos al individuo, como el apoyo familiar, amigos, existencia de instituciones sociales y otras redes de contención.

Un trastorno psíquico no es un fenómeno aislado y sin relación con otras áreas de desempeño. Siempre habrá una relación estrecha entre el estado emocional, la conducta, los pensamientos y la respuesta fisiológica corporal, gran parte de los desequilibrios físicos tienen un correlato emocional y viceversa.

En resumen, los componentes en la receta de un trastorno psíquico son:

• Predisposición biológica de la persona,
• Ambiente.
• Pensamiento.
• Estado de ánimo.
• Conducta.
• Reacción fisiológica o corporal.

En cada trastorno habrá una importancia diferente de cada uno de estos componentes. Tal es el caso de

las depresiones en las que es más importante el factor cognitivo de pensamiento, mientras que en los trastornos de ansiedad se ve frecuentemente un problema a nivel fisiológico y, en las adicciones, una importancia mayor de la conducta.

Vamos a ir recorriendo las distintas formas de arte vinculadas a la salud emocional y mental. Claramente el bienestar puede lograrse a través de las actividades artísticas y prácticas de manejo del estrés, Veremos algunas de ellas.

El manejo del estrés

Ann Williamsom dice que las preguntas internas que más ansiedad y adrenalina generan son las del tipo: "¿y si pasara que…?". Ya que nuestra mente no puede distinguir entre una situación real de un evento imaginario.

En otras palabras, si cuando estábamos en las cavernas, allá hace miles de años, se acercaba un animal feroz para devorarnos, nuestro inteligente cuerpo iba a segregar grandes cantidades de adrenalina y cortisol como combustible para huir rápidamente o para tomar un garrote y atacarlo. El problema es que esas soluciones no son adecuadas en la vida actual, entonces, esas enormes cantidades de combustible siguen ahí, en nuestro sistema, sin ser capaces de usarlas para algo y elevando permanentemente nuestro nivel de alerta.

Como esa cadena de eventos genera cambios físicos, éstos hacen que sigan los pensamientos negativos, lo cual genera más cambios físicos y así una y otra vez… El estrés genera un círculo vicioso que se reproduce constantemente.

Uno de los modos de medirlo es nuestro nivel de cansancio. Si estamos cansados para hacer actividades que nos gustan, es probable que ese cansancio sea debido al estrés. De la misma manera, si hemos perdido el sentido del humor o estamos irritables todo el tiempo, consumimos grandes cantidades de café, comida u otras sustancias, puede que la causa también sea el estrés. En general los que nos rodean advierten esta situación antes que nosotros.

El estrés también hace que perdamos flexibilidad para abordar los problemas y que suframos trastornos en el sueño o en nuestro apetito sexual.

¿Cómo podemos mantener un bajo nivel de estrés?

Ya hemos visto que los altos niveles de estrés son perjudiciales para la salud tanto física como emocional y mental, por lo tanto será bueno desplegar estrategias para mantenerlo bajo. Cada persona deberá reconocer en sí misma cuáles son las primeras señales de que el sistema se está llenando de estresores. Puede notarse un exceso de cansancio, estar irritables, mayor angustia…

Hay tres caminos complementarios para lograrlo:

- Eliminar algunos problemas o exigencias.

- Cambiar la manera de pensar sobre esas exigencias o,

- Aprender técnicas que permitan bajar el estrés, entre ellas, la actividad artística.

A veces es suficiente con llevar un buen cuaderno de notas y registrar cuáles son las circunstancias que más nos inquietan, para así poder cambiarlas.

Aprender a decir "no"

También es importante aprender a decir "no", sin temor al malestar momentáneo que eso puede acarrear, pero evitando la sobreexigencia que tendríamos si hacemos algo a disgusto. En ocasiones se nos hace difícil porque tememos ser rechazados o desaprobados. Lo cierto es que podemos quedar enredados en situaciones que nos incomodan, simplemente, por no haber puesto el límite suficiente y eso también genera estrés.

Es necesario sortear los obstáculos a la hora de decidir si en verdad queremos o no hacer algo, algunas sugerencias que nos pueden ayudar:

- Ser asertivo: una persona asertiva es segura de sí misma y no teme dar su opinión, sin agresividad pero con firmeza.

- Ser empático, no simpático: la empatía se centra en escuchar al otro mientras que la simpatía tiende a responder para obtener la aprobación del otro.

- Aceptar los propios límites: si no lo hacemos terminaremos pasando nuestra propia vida a un segundo plano por el sólo hecho de satisfacer las necesidades de otro.

- Ser firme sin ser agresivo: la manera en que se dice "no" debe ser clara y calmada.

- Evitar explicaciones luego del no: lo ideal es ser breve, todas las argumentaciones extras muestran inseguridad y culpa.

- Practicar el no: es un entrenamiento y para eso, como si fuese un ensayo actoral, se puede practicar frente al espejo la frase "lo siento, pero no".

- Perder el temor: a veces decimos que sí por miedo a perder algo, un trabajo, un vínculo, un lugar, pero al acceder a algo que no queríamos así perdemos la autoconfianza y la autoestima.

- Cuidar el lenguaje corporal: no solo se dice no con las palabras sino también con el lenguaje del cuerpo: mirar al otro a los ojos, mantener brazos y manos firmes, no cruzarse de brazos, no juguetear con lo que tenemos a la mano como lápices, llaves, collares u otros objetos.

- No disculparse más de lo necesario: la disculpa no debe ser desmesurada porque debilita la negativa que dimos.

- Dejar abierta alguna opción: se puede negociar alguna del tipo "por el momento no", "creo que no, tengo que acomodar mi agenda", "seguramente no".

Decir *no* indica que tenemos personalidad y criterio propio y, sin lugar a dudas, nos libera para hacer valer nuestros *sí*, para priorizar lo que deseamos en la vida y generar menos tensión y estrés vinculado a la sobrecarga de actividades.

Delegar tareas

Además de aprender a poner límites a los otros diciendo que no a lo que no podemos hacer, también debemos reconocer nuestros propios límites y pedir ayuda claramente ante tareas que podemos delegar. Muchos imaginamos que somos los más eficientes del mundo y que nadie hará las cosas tan bien como nosotros.

Quizás sea bueno que veamos –y aprendamos– cómo alguien hace las cosas de manera diferente. Y, si no se llega a tiempo a un resultado, quizás podamos tener un poquito de autocompasión e indulgencia con nosotros y nuestros semejantes... ¿Difícil? Sin dudas, pero vale la pena el esfuerzo de intentarlo.

Lo concreto es que, mientras no delegamos tareas, todo queda sobre nosotros y cada vez estamos más atrapados en nuestra propia trampa de perfección ilusoria.

Para delegar hay que tener en cuenta algunas cosas:

- Definir claramente qué es lo que necesita hacerse. Incluso es útil generar instructivos para los primeros pasos de aprendizaje de cada tarea.

- Confirmar que la persona a quien se le delega la tarea haya entendido perfectamente qué se necesita hacer y todo el proceso.

- Explicar por qué necesita hacerse determinada tarea y los tiempos en los que debe realizarse y lograr los resultados.

- Enseñar la manera de hacer, evitando interferir.

Aprender a planificar

Para poder delegar las tareas tenemos que establecer las prioridades y planificar las actividades. Cada vez más debemos percibir el tiempo como un recurso escaso que debemos cuidar porque, de otra manera, se nos escapará, a veces por haber programado de manera errónea e impulsiva.

Para planificar deberíamos anotar las tareas a hacer, asignando un tiempo lógico para cada actividad y algo de tiempo extra para los imprevistos, los traslados o, sencillamente, para sentarnos a tomar un té.

También hay que programar el tiempo libre y así evitaremos picos de ansiedad por sentir que no llegamos a cumplir con las obligaciones.

Como el recreo de los niños en la escuela. Nuestro cerebro necesita de esos tiempos en los que, sencillamente, "no hacemos nada"... pero nada de verdad... nada.

El verdadero tiempo de ocio es vital, nos permite organizar nuevas redes neuronales y, muchísimas veces, nos da "mágicamente" la resolución para una situación problemática. Para aquellos que como yo les cueste mucho estar "haciendo nada", este es el momento en que podemos relajarnos coloreando alguno de los dibujos de este libro.

¿No tienen lápices de colores por allí? No importa, con un simple bolígrafo pueden hacer texturas en blanco y negro... ¡Todo nos sirve para darnos recreos anti estrés!

También sería importante cambiar ciertas frases comunes que retumban en nuestra mente: los "tengo que", los "debería" y los "¡no puedo!". Podemos elegir otras opciones como, por ejemplo, "me gustaría" o "preferiría" y "voy a intentarlo".

Algo en lo que coinciden tanto los maestros de Oriente como los científicos especialistas en estrés de Occidente, es que debemos prestar atención al *aquí* y *ahora*, ya que la mayor carga de ansiedad sucede cuando nos concentramos en cómo hemos fallado en el pasado y en qué cambiaríamos si pudiésemos, cuando sabemos que no podemos hacer nada, o en lo mal que puede salir todo en el futuro. Todo este tiempo es el que le hemos restado al único instante en que podemos accionar de verdad, y eso es el presente, el aquí y ahora.

Papel de los hemisferios cerebrales

Si logramos entender de qué manera funciona nuestra mente, podremos elegir el tipo de tarea mental que nos genere mayor bienestar. La actividad de los hemisferios cerebrales puede usarse a favor para bajar los niveles de estrés.

La mitad izquierda de nuestro cerebro es la fuente de nuestro pensamiento lógico y crítico. Es la mitad que valora los hechos, enjuicia y nos dice "¡Vamos! ¡Hay que producir! Puede, realmente, transformase en un tirano que organiza actividades y que al tener conciencia de tiempo lineal se critica por lo que hizo mal en el pasado y se preocupa por cómo saldrán las cosas en el futuro. Es como un jefe que busca resultados y es el que más funciona cuando estamos despiertos.

La mitad derecha, en cambio, se vuelve más activa cuando nos relajamos. Se encarga de la imaginación visual y la creatividad, nos susurra con la intuición y se maneja desde los instintos. Es la mitad en la que procesamos nuestros sentimientos y emociones; funciona casi todo el tiempo en segundo plano, le cuesta encontrar palabras para nombrar a las cosas y se "pierde" en las actividades rítmicas y repetitivas, como pintar o dibujar texturas. Es como el artista bohemio que no se preocupa por cómo pagará el alquiler, pero que es tremendamente sensible y tiene sus emociones a flor de piel.

Esta aparente dicotomía en nuestras funciones, nos permite ser efectivos a la hora de producir pensamientos y razonamiento lógico y, por otro lado, nos abre a una inteligencia emocional que, afortunadamente, ahora está tomándose cada vez más en cuenta.

Cuando estamos en un estado más cercano a la actividad del hemisferio derecho somos más permeables a las sugestiones, por lo que es el momento ideal para utilizar técnicas de auto relajación y auto hipnosis, así como toda técnica de re enfoque atencional, como el arte, que nos permite "desconectar" por un ratito el cerebro parlante.

Ahora trataré de explicar de la manera más sencilla que pueda lo que significa *mindfulness* o atención plena.

¿Qué es mindfulness?

Se escucha esa palabra sin saber muy bien de qué se trata. Por fortuna, el *mindfulness* es mucho más antiguo que una moda, en Occidente ya se reconoce esta herramienta que Oriente le ha regalado y que, cada vez más, comienza a utilizarse con fines terapéuticos.

Mindfulness o "atención plena" significa prestar atención de manera consciente a la experiencia del momento presente con interés, curiosidad y aceptación, sin juzgar.

Jon Kabat-Zinn, referente mundial de mindfulness, fundador de la Clínica de Reducción de Estrés en el Centro Médico de la Universidad de Massachusetts, Nyanaponka dice que es la llave maestra para conocer la mente como punto de partida, la herramienta perfecta para formarla como punto focal y la manifestación de la libertad lograda en ella como punto culminante.

Esto implica que mindfulness es un objetivo, un método y un resultado en una misma idea. Se trata de tomar conciencia de nuestra realidad, lo cual nos permite trabajar conscientemente con nuestro estrés, dolor, enfermedad, pérdida o con los desafíos de nuestra vida, a diferencia de una actitud donde nos encontramos más preocupados por lo que ocurrió o por lo que va a suceder, que nos conduce al descuido, al olvido, al aislamiento y nos hace reaccionar de manera automática y desadaptativa. Esta práctica, proviene de Oriente, específicamente del budismo.

Cuando comencé a formarme en mindfulness descubrí que la teoría me resultaba igual a mucho de lo que había escrito a lo largo de mis libros. Las prácticas, a su vez, me resultaban muy conocidas después de varias décadas de meditar por medio de diferentes técnicas como la filosofía védica, así como de mis ejercicios espirituales, los cuales me hicieron encontrar los mandalas.

Mindfulness es algo al alcance de todos, una actitud, un estilo de vida y un camino de purificación disponible para todos los seres, para lograr la superación de la pena y eliminar la aflicción. ¿No les parece que esto de la pena y la aflicción es un modo diferente de nombrar al estrés?

Pues bien, Jon Kabat–Zinn pensó lo mismo y desarrolló un programa de su reducción basado en mindfulness (MBSR, su sigla en inglés) y luego creó un manual clínico sobre el tema, que permitió llevar esta práctica milenaria al ámbito científico, donde cada vez más investigadores del área de la salud comienzan a comprobar sus efectos y sus posibles aplicaciones.

La palabra "mindfulness" suele definirse como "mente plena" o "conciencia plena", también como "ausencia de confusión". Algunos maestros budistas la entienden como "comprensión clara" y "atención consciente".

La "atención clara" podría definirse como la capacidad de percibir los fenómenos de la vida sin la interferencia de los estados mentales que los distorsionan, como las emociones y los estados de ánimo. Y la capacidad de monitorear la calidad de nuestra atención. Esto implica tener en cuenta lo que hayamos aprendido en el pasado sobre los pensamientos, sentimientos y acciones que nos conducen, por un lado, a la felicidad y, por el otro, al sufrimiento.

Actualmente podemos encontrar una enorme integración entre mindfulness y psicoterapia, sobre todo con la terapia cognitivo conductual, la psicología positiva, el constructivismo y la psicología humanista, entre otras.

Todo enfoque basado en mindfulness presta atención a los recursos de cada sujeto y al potencial personal, así como a la capacidad de un sistema (el propio sujeto) de curarse a sí mismo. De esta manera, las personas que están bien guiadas y orientadas en la práctica, pueden pasar del desequilibrio y angustia a un estado de mayor armonía

Dos psicologías, una misma finalidad

Aunque hablemos de Oriente y Occidente, de la meditación y la psicoterapia como si fuesen veredas opuestas, las tradiciones filosóficas y de meditación oriental tienen muchas semejanzas –y también diferencias significativas– con la psicología occidental. Lo que no debemos olvidar es que ambas corrientes tienen una misma finalidad: reducir el sufrimiento humano.

y serenidad con respecto a sí mismos y, también, respecto a su percepción subjetiva de bienestar.

Kabat–Zinn sostiene que los mecanismos de cambio que forman la base de esta herramienta se pueden encontrar en la mayoría de las perspectivas psicoterapéuticas occidentales.

La ciencia occidental, históricamente, se ha concentrado en el mundo físico, en la experiencia empírica, en lo comprobable. La experiencia subjetiva, en general, era desvalorizada y dejada de lado.

En cambio, Oriente con sus prácticas integradoras, permiten que la percepción y descripción de sensaciones físicas sean un canal de información para lo cognitivo y lo emocional. Así como lo que nos ocurre en el cuerpo afecta nuestra forma de pensar, también lo que ocurre en nuestro pensamiento afecta a nuestro cuerpo.

En las psicoterapias occidentales se le ha dado generalmente más importancia a la producción verbal, en muchas de ellas la palabra es la regente principal del tratamiento. En cambio, la práctica de mindfulness y su influencia oriental permite a los pacientes explorar su corporalidad de una manera espontánea y autónoma. El gran beneficio a la hora de abordar una patología determinada por medio de esta herramienta, es que amplía el campo de visión.

Otra diferencia fundamental entre Oriente y Occidente es la concepción de salud y enfermedad. En general, los occidentales nos hemos basado en las manifestaciones externas de ésta, en los síntomas que luchamos por eliminar.

Para Oriente, ya sea medicina china o Ayurveda de tradición india, hay una conciencia de unidad entre cuerpo y mente, por la que es necesario entender a un síntoma en su contexto y no sencillamente como algo a ser eliminado. Estas corrientes intentan ver al sujeto en su totalidad, no separado de su mente o de su cuerpo sino integrado, por lo que ocurre en un nivel también se manifiesta en el otro.

Occidente apartó la atención de los estados internos y se centró en el mundo exterior; de hecho, casi tenemos más capacidad de influir sobre los factores externos que sobre nosotros mismos. La enfermedad es un enemigo externo que debe ser combatido. Más allá de que los psicofármacos destinados a estabilizar el estado de ánimo han sido y siguen siendo de gran ayuda para muchas personas, por lo general no se brindan caminos alternativos para controlar las fluctuaciones mentales.

La psicología de Oriente, entre las que se encuentra el budismo –y puedo agregar la filosofía vedanta advaita–, propone caminos más difíciles con métodos destinados a entrenar la mente y a modificar las cogniciones. Lo llaman "meditación".

Cada mente, un universo

Así como ya lo hemos descubierto en Occidente, las características mentales y emocionales de los individuos son tan particulares que es difícil generar patrones, salvo algunos muy generales. Los que nos dedicamos a la clínica en el área de las psicoterapias, sabemos que no existen los "pacientes de manual", esos que encajan perfectamente en todos los parámetros de los libros de clínica.

Cada mente es subjetiva, cada modo de relacionarse con los contenidos internos y externos es un entramado de pensamientos, creencias, emociones, memorias emotivas y modos de percepción de la realidad. Por eso hablamos de subjetividad, porque es inherente al sujeto.

Cada uno de nosotros vivencia la realidad a su propio y particular modo, y dependiendo, también, del momento en que la percibimos. Razón por la cual ninguno de nosotros podría juzgar el sentir de otro, ya que esa realidad habrá sido hecha desde distinto filtro.

Por ese motivo, los cambios en la experiencia no deberían atribuirse a ésta en sí sino a las características específicas de nuestra mente y de nuestra conciencia.

O sea, si un factor mental ayuda y promueve el equilibrio, debe considerarse positivo y beneficioso. Si las "lentes" con que miramos nuestra vida hacen que podamos estar en paz y tranquilos, entonces tendremos equilibrio mental, de lo contrario estaremos invadidos por factores mentales negativos como el pensamiento ilusorio, la ignorancia, el apego a objetos o personas o la aversión, cuatro de los principales errores del pensamiento.

Las combinaciones de los factores mentales negativos provocan diferentes tipos de malestar y, el objetivo de la meditación, es equilibrarlo. Casi siempre trata de equilibrarse con el factor opuesto (el desapego, el conocimiento, la relajación), y si realmente está dominado ese factor negativo, no volverá a aparecer siempre que exista la motivación para ello. Cada mente tendrá su propia dinámica y sus modos de encontrar el equilibrio.

Pensar, pensar y pensar...

El pensamiento es una de las maravillas evolutivas más grandes en la historia de la humanidad. Reconocernos como seres pensantes es un regalo maravilloso pero, también, tiene un costado que nos puede causar sufrimiento, por ejemplo, depresión o ansiedad. Estamos hablando de la tendencia a identificarse con esos pensamientos hasta que toman control de nosotros.

Estamos diseñados para pensar, por lo tanto, nuestra mente es una trama de pensamientos, generalmente, pasajeros y fluctuantes.

Si esos pensamientos son los que nos generan malestar ¿qué podemos hacer? Pues, entender que no somos nuestros pensamientos, lo que podemos hacer es no identificarnos con esos contenidos, no perseguirlos, no darles entidad. Se trata de desapegarnos y no identificarnos con lo que consideramos real pero que, en muchas ocasiones, está distorsionado por nuestras características mentales.

En muchas enfermedades psicológicas, una de las características es la rumiación, el dar vueltas sobre un mismo pensamiento o hilo de ellos y enjuiciar, ponerle una etiqueta a la situación que se vive.

Las técnicas basadas en mindfulness apuntan exactamente a lo contrario, incentivando a "dejar ir" los pensamientos para evitar quedarse atascado en círculos viciosos dañinos.

Darle vueltas en la mente a algo disfuncional nos hace sentir más intensamente que está distorsionado, cada vez resulta más difícil diferenciar lo que es real de lo que ha armado esa red de pensamientos que es una gran trampa que promueve el malestar.

La meditación y su bagaje cultural de oriente

La meditación con sus técnicas y mezclas culturales da lugar a que se confunda con una práctica religiosa oriental. Afortunadamente, se ha comenzado a estudiar científicamente el efecto, tanto fisiológico como neurológico, de la meditación y se está logrando utilizarla con un lenguaje más universal, que permite a los pacientes aprovechar sus beneficios sin necesidad de utilizar todo el bagaje cultural e ideológico implicado como sistema de creencias que puede generar prejuicios.

El proceso de meditación es un modo de calmar la mente, logrando que podamos ver con claridad los eventos vitales. Nuestra mente, por lo general, está agitada, solemos tener un diálogo interno casi permanente, volviendo una y otra vez sobre las mismas ideas, cual si estuviésemos rumiando. Esta rumiación es la que hace que nos enredemos en los problemas, otorgándoles cada vez mayor entidad y no pudiendo disfrutar del tiempo presente. Es la mente que se ocupa del pasado (sumergiéndonos en estados obsesivos y depresivos) y del futuro (anticipando realidades inexistentes que nos llevan a estados de ansiedad).

Oriente ha solucionado este mecanismo por medio de la meditación, la cual, al ser parte de un conjunto de creencias, se vincula estrechamente con contenidos de espiritualidad, pero en Occidente eso nos genera sospecha y a veces rechazo, por lo que resulta un enorme avance que la ciencia comience a prestarle atención al proceso separado de su sistema de creencias.

La imagen que surge en nuestra mente acerca de meditar, es de una persona sentada en el piso, con los ojos cerrados y la postura erguida, quizás repitiendo internamente algún mantra o bien observando una vela encendida. Entonces, ¿cómo puede ser que por medio de una actividad artística logremos un estado mental similar?

La idea es observar la realidad y abrazar el tesoro que nos trae. No se trata de un estado particular porque un "estado" implica necesariamente cambio, se trata de una *actitud* ante las cosas, un modo de mirar.

Durante mi primer viaje a India, hace más de veinte años, uno de mis maestros me enseñó que todas las actividades pueden hacerse en estado meditativo: cocinar, barrer las hojas del parque, ordenar la ropa, cortar los vegetales. Todo, absolutamente todo, podía hacer que la mente se detuviera en su diálogo incesante. Para mí ese aprendizaje fue trascendental, comprendí que lo que me sucedía al estar dibujando o pintando era realmente una meditación.

Para el budismo, cada persona tiene una cualidad mental determinada por la cual le será más provechoso un cierto modo de su práctica.

Veamos cuáles son los beneficios de la meditación en cualquiera de sus formas: se logra un estado de claridad mental, de relajación y de sensación de bienestar que se expande también a nivel corporal. Esto redunda en una baja del nivel de estrés y ansiedad, así como se mejora a nivel físico. ¿No les parece que vale la pena probar? Así que podremos dibujar y pintar sabiendo que estamos recibiendo esos beneficios.

MANDALAS, EL MODO MÁS ANTIGUO DE ARTE ANTIESTRÉS

Hay palabras que se instalan en la psique popular sin saber muy bien cuál es su significado, o su origen. La palabra "mandala" significa literalmente "cerco", "superficie consagrada", claro que el sánscrito, de donde proviene, no es un idioma que podamos traducir exactamente ya que tiene varios niveles de significado, de modo que podremos hallar definiciones tan variadas como círculo mágico, protector, sagrado, talismán, etc.

Carl Jung, familiarizado con los mandalas, fue de los primeros que utilizó el término en Occidente.

Dentro de lo que llamamos mandalas, están los diseños circulares, los dibujos concéntricos, las simetrías rotacionales, las pinturas en tondo (como llamaban los renacentistas a las pinturas circulares), las caleidometrías, o cualquier otra manera con que se nos ocurra describir la imagen.

Lo más importante es el desarrollo teórico y simbólico que investigó Jung y que nos provee de las herramientas para utilizar estos diseños como instrumentos de sanación psíquica y emocional. No importa cómo los llamemos ni las características particulares de cada cual, seguirán funcionando como ordenadores de la psique.

Es notoria nuestra predilección por la forma circular, ya sea al agruparnos o, incluso, al disponer objetos al ordenarlos. En mis grupos se da un fenómeno frecuente cuando los participantes se vinculan con los mandalas: comienzan a encontrarlos en todos los lugares.

Jung observó que los mandalas nacen de forma espontánea y, fundamentalmente, de dos vías diferentes: una es el inconsciente, que es capaz de engendrar esas fantasías fácilmente, y la otra es la vida misma, que cuando es vivida con conciencia nos da el presentimiento del núcleo más profundo de nuestro ser, de nuestra esencia individual. También dice que hay dos momentos en que pueden nacer espontáneamente, sobre todo en el área terapéutica: cuando la psique está fragmentada, esto es lo que se entiende por psicosis, locura o quiebre psíquico, o bien si la psique corre riesgo de quiebre. Dicho en otras palabras, estos son los momentos en que circunstancias vitales o contextuales hacen que nuestro estrés sea mayor y esto se confirma una y otra vez en los relatos de personas que se vinculan con mandalas o comienzan a hacerlos: aparecen cuando por algo estamos en momentos de cambio.

En mi práctica cotidiana de facilitar los mandalas como herramienta de curación emocional, veo cómo personas que están transitando duelos, temores, angustias o sencillamente que quieren conocerse más,

sienten que al ir creciendo su obra, su diseño nuevo y, a la vez armónico, comienzan a sentir que "algo" en su vida se va acomodando también, que la construcción de esa obra, en muchos casos bellísima, les permite ir sanando espacios internos quizás dolorosos.

Dibujar o diseñar un mandala es una manera de volver la energía, la atención hacia lo interno, ayudados por el proceder del propio dibujo y el tipo de composición nos conduce hacia el interior del alma. La unidad o lo holístico de la vida, que al principio se siente perdida, puede reencontrarse nuevamente por medio de esta hermosa práctica.

El trabajo con mandalas, tanto dibujarlos, como pintarlos, danzarlos o meditar con ellos, consiste en una técnica en el sentido más pleno de la palabra, en la que los procesos de transformación primitivamente naturales han sido rehechos.

Simbolismo del mandala

Si bien sabemos que hay mandalas que son símbolos sagrados del hinduismo y del budismo tibetano, también tenemos que considerar que la fantasía, o, como Jung la llamaba, la imaginación activa, produce algunos de muy diversas características y diseños, ya sean sostenidos por estructuras geométricas o no, que tendrán de todas maneras una cierta serie de elementos fundamentales.

De hecho, los mandalas en Occidente toman características muy diferentes a los orientales, pero aún así conservan la forma circular, el énfasis en el centro y la simetría rotacional que los caracteriza.

Cuando hablamos de ellos, tanto en India como en Tíbet, es importante aclarar que tienen el origen común del pensamiento tántrico. El Tantra Yoga, que en Occidente sólo es conocido como un tratado de posturas sexuales, tiene un fundamento filosófico muy profundo y, de hecho, es una de las bases fundamentales del hinduismo, junto con la filosofía védica.

Mientras que desde hace milenios las religiones han sido predominantemente patriarcales, masculinas, siempre se ha conservado, ya sea de forma manifiesta o velada, el culto a la deidad femenina como resabio de las culturas matriarcales más antiguas.

El cristianismo mantuvo el culto a la Virgen, que en muchos casos moviliza incluso más caudal de devoción que las mismas ceremonias lideradas por figuras masculinas. Incluso la "Iglesia" remite a la madre que cobija y alberga. Hay estudios profundos de analistas junguianos que muestran cómo la contraparte femenina se manifiesta en la cultura a pesar de los intentos de socavarlas. Actualmente vivimos un momento de cambio de paradigmas, en que lo femenino comienza a ser escuchado y empoderado. Como en todo tránsito, a veces, se comenten desvíos hacia lo extremo pero, por fortuna, una enorme cantidad de mujeres está tomando la palabra y se comienza a escuchar su voz.

En la religión de India, cada deidad masculina tiene su "esposa", y esa figura femenina, con sus características, muestra una parte del arquetipo de la mujer. Curiosamente, la cultura popular no valoriza tanto a la mujer real que, generalmente, queda relegada a la sombra del varón, pero los cultos femeninos son variados y fundamentales para todo el sistema de creencias.

Uno de los pilares del hinduismo es el Tantra Yoga, la rama esotérica de conocimiento que promueve el culto a la Diosa, a la deidad femenina o la Shakti. El Tantra Yoga tiene una compleja liturgia de rituales entre los que se distingue el uso de yantras o mandalas. Muchas de las técnicas yóguicas conocidas en la actualidad provienen del Tantra, así como algunos conceptos que en Occidente se han conocido como la energía Kundalini, y los chakras o centros energéticos corporales que rigen las diferentes áreas del cuerpo y su manifestación.

En India los mandalas pueden verse en la vida cotidiana. Las mujeres se dedican a dibujarlos bellamente en el piso o en las puertas de sus hogares, utilizando tizas de colores. Los altares también se visten con mandalas realizados con pétalos de flores, especialmente en las festividades.

También es habitual ver algunos muy simples, sólo de líneas geométricas, dibujados sobre las paredes de las casas, vehículos e, incluso, hasta en los lomos de animales. Generalmente se realizan con cúrcuma roja, que es una raíz no comestible cuyo polvo se utiliza en los rituales. Estos mandalas, geométricos y con objetivo ritual, son denominados yantras.

¿Yantras o mandalas?

Podríamos decir que los yantras son tipos especiales de mandalas, incluso en algunos textos se utilizan como sinónimos. La palabra "yantra" significa herramienta, instrumento, y proviene de una raíz sánscrita que significa "aquello que sostiene y libera".

Es un instrumento para la contemplación apoyando la concentración mediante el cierre, en cierta medida circular, del campo psíquico de visión, sobre el centro. El centro, es el puente entre lo visible y lo invisible. Representa a la deidad ya que es lo menos extenso (en general está representado por un punto o "bindu" para los hindúes) y es el sitio más sagrado de cualquier mandala o yantra. Es el punto desde el cual todo emana y hacia el que todo vuelve, el origen de la manifestación.

Algunos de nosotros necesitamos la visión de alguna imagen para conectarnos con la divinidad, ya sea la medalla de un santo, una escultura o una pintura, mientras que otros, sencillamente, pueden conectarse con lo divino desde el pensamiento abstracto.

En orden decreciente de abstracción tendríamos:

- el Mantra, la palabra, la sílaba o nombre de la deidad,

- el Yantra, o su forma geométrica,

- el diseño iconográfico, que muestra todos los atributos de una manera explícita sin necesitar un entrenamiento oculto para vislumbrarlo. Este es el punto más "figurativo" desde una visión artística, ya que las deidades toman una forma que puede ser descripta con palabras.

El ideal del pensamiento tántrico es ir pasando de lo más figurativo (la imagen de la divinidad) a lo más abstracto (lograr la conexión sólo por el pensamiento).

La meta de la concentración en un yantra o mandala es que el individuo sea consciente de esa fuerza que se manifiesta desde lo más mínimo, el punto, que se despliega en "un millón de formas" y que, también,

desde allí puede volver a reintegrarse en un punto. Es una manera de transformarse, tomando conciencia del "uno" en los muchos y de los muchos en el "uno".

Los yantras están muy reglados, ya que en un ritual lo más importante es el cumplimiento de cada paso del procedimiento. Las prescripciones rituales tántricas llegan a extremos de determinar qué tipo color, número y tamaño de formas tendrá un yantra o mandala determinado.

Un autor que admiro profundamente, Joseph Campbell, explica las diferencias entre Oriente y Occidente de manera admirable, afirma que las religiones occidentales, de tradición judeo-cristiana e islámica, se vinculan a un creador jerárquicamente mayor a ellos como criaturas, incluso ese creador está constituido de otra "materia". La criatura debe entonces congraciarse con el creador siguiendo sus reglas y, si así lo hace, obtendrá los premios prometidos. Esto quiere decir que el hombre occidental debe "hacer algo" en su vínculo con la divinidad.

En cambio, el hombre oriental tiene que "comprender algo", ya que debe "despertar" de la ilusión de separación del mundo fenoménico y entender que él y cada uno de los seres de este mundo, son parte indivisa de la divinidad. No hay un dios separado con quien congraciarse, sino que todos somos ese dios, con luces y sombras. Un ser "iluminado" es aquel que comprendió este concepto y entiende la dinámica de la creación como parte del Lilah, un gran juego divino.

Cuando Campbell habla de mandalas señala que aparecen cuando las tribus antiguas comienzan a asentarse en comunidades mayores, demandando un ordenamiento social en el que haya una figura de autoridad máxima –un rey, un jefe, un personaje sagrado– que se simboliza como en punto central del diseño, que será rodeada por "círculos", desde los más cercanos a los más lejanos. Por ejemplo, sus asesores, su guardia personal, luego el ejército, luego los artesanos, comerciantes y, por último, el pueblo en general. Todo esto rodeado por las murallas protectoras de esas primeras ciudades... murallas que protegen el espacio sagrado del profano y que impiden la entrada de fuerzas invasoras extrañas disgregadoras de la armonía... ¿Les suena familiar? Entonces, esa distribución, ese ordenamiento que permite a cada uno saber cuál es su lugar en la sociedad, se traduce en un esquema que persistentemente se va repitiendo y generando un "orden" establecido.

Es habitual que desde el punto de vista terapéutico podamos analogar el punto central al núcleo más profundo del Yo y la periferia a aquello que mostramos ante los demás, o sea nuestra "máscara" o rol social.

En ese sentido se lo considera un símbolo de totalidad, ya que además del impacto simbólico del círculo, que se lee como algo completo en sí mismo, deja claro que existe un centro y una periferia y en ese espacio sagrado trata de abarcar el todo. Según Jung, el mandala es un arquetipo fundamental, es el arquetipo del orden interior.

Por esta razón se repiten tan a menudo los temas importantes, entre los que se encuentran los mandalas, y aparecen manifiestas similitudes de dibujo entre diferentes personas.

Los mandalas desde el punto de vista terapéutico

Jung estudió de manera profunda los procesos en la elaboración de mandalas dentro de un contexto terapéutico, señalando que aparecían en personas con alto nivel de educación, pero sin conocimiento de las culturas tibetanas o indias. También observó que surgían de este tipo de pacientes y tenían características diferentes en los distintos pasos del proceso, mostrando en el paciente un nuevo ordenamiento de la personalidad, con la consecuente adquisición de un nuevo centro interno.

Esta búsqueda de un nuevo ordenamiento, es la principal causa de que aparezcan mandalas (ya sea de manera espontánea o la necesidad de dibujarlos o pintarlos) en conexión con estados psíquicos o emocionales caóticos, de temor o desorientación, ya que tienen por objeto ordenar la confusión, aunque en la mayoría de los casos este propósito no es consciente. La misma forma concéntrica y simétrica lleva en sí misma un ordenamiento, que se traslada al sujeto que lo dibuja, pinta u observa. Las personas que se vuelcan a esta práctica destacan su efecto benéfico o tranquilizador.

En muchos casos, en ellos se expresan imágenes y pensamientos religiosos, trascendentales o ideas filosóficas. A menudo es casi imposible hablar de ellas, y transcurre el proceso de realización y pintura, hasta que la persona se "da cuenta" de lo que hizo y su simbología.

A menudo me sorprendo a mí misma emocionada ante los descubrimientos de un paciente, porque me permite observar el proceso de cambio y fortalecimiento en su autoestima, su seguridad y cambio de perspectiva ante situaciones conflictivas en la vida a través del trabajo con mandalas. Veo cómo la imagen trabaja de forma transformadora y "silenciosa", ya que no son cambios drásticos sino leves matices que hacen que la persona vaya modelando algunos aspectos disfuncionales de su personalidad.

La práctica de dibujar mandalas ofrece un poderoso medio de acceso al lenguaje del inconsciente y facilita el desarrollo psico-espiritual. ¿Cómo es posible que algo tan simple como un dibujo de un círculo pueda ser tan poderoso? Tal vez porque simboliza algo más grande, que puede entenderse psicológicamente.

Podemos decir que todas las artes expresivas tienen la característica de manifestar contenidos del inconsciente, y de generar una química cerebral que promueve la salud y la fortaleza inmunológica. Entonces, ¿qué hace que los mandalas sean especiales? La diferencia entre otros tipos de arte y el trabajo con mandalas es que la estructura circular y concéntrica potencia las cualidades ordenadoras.

Las psicoterapias, en su mayoría, trabajan con la palabra, con la toma de conciencia, con las estructuras de pensamiento o sistemas de creencias. Uno descubre patrones de actuación, recuerdos reprimidos y emociones que nos afectaron de una u otra manera en ambas actividades, pero las terapias de palabra actúan con nuestras cogniciones y las tareas artísticas lo hacen más desde el campo emocional. Desde mi experiencia, funcionan como si "no pasara nada", la persona se pone a dibujar o a pintar y, en apariencia, nada sucede, pero algo sutil se va modificando a lo largo del tiempo en que sostiene

la actividad. El mandala, y el arte simbólico en general, usan un lenguaje más indefinido, menos preciso que la palabra, pero de todos modos complementario.

El lenguaje no verbal puede destrabar procesos crónicos, duelos sin resolver, para luego poder ponerle palabras y comenzar a sanarlos. Así también, las crisis van acompañadas de una emoción tan intensa que a menudo no es posible expresarlas verbalmente, por lo tanto, una expresión por medio del lenguaje no verbal será de gran utilidad.

Si hablamos de la capacidad terapéutica de la geometría que forma los mandalas, debemos mencionar la teoría de los hemisferios cerebrales.

El diseño geométrico, sobre todo aquel en el que se utilice la simetría y la repetición, tiene ciertas características que estimulan nuestro hemisferio cerebral derecho, activando la emisión de neurotransmisores –endorfinas, serotonina, oxitocina, sustancias que le comunican al cuerpo sensaciones de bienestar–, de esta manera todo nuestro organismo se beneficia con la actividad, ya sea al dibujarlos, pintarlos o, sencillamente, observarlos.

El dibujo de mandalas requiere precisión, disciplina, exactitud, concentración, orden y paciencia, y estas son cualidades que en tiempos de caos y estrés son tan necesarias como valiosas.

La imagen como símbolo

Cuando observamos, dibujamos o analizamos imágenes, estamos frente a un lenguaje simbólico, por lo tanto, deberemos tratar de explicar qué es un símbolo, y su diferencia fundamental con el signo.

Todo símbolo necesita de la interpretación y de una cierta predisposición y amplitud de conciencia.

Alguien que se interese en él no dejará jamás de aprender nuevas cosas, de leer sobre mitología y de estar abierto a la metáfora, porque, de una u otra manera, los símbolos jamás agotan su significado.

Así, representan, expresan, dicen, pero también esconden. Juegan con nuestras estructuras mentales que, por definición, intentamos que permanezcan inamovibles, porque nos impulsaran a trascenderlas, porque en el mismo momento en que creemos que hemos captado su significado, aparece un significado nuevo.

El Doctor Carlos María Menegazzo, uno de mis maestros en el pensamiento junguiano, explicaba que el símbolo puede definirse como una ecuación matemática: $S = M/O$. Esto quiere decir que un símbolo (S) está formado por una porción que es manifiesta, explicable, entendible (M) que se sostiene de una parte oculta (O), o sea, que siempre y por definición, mantendrá oculta una parte de su información. Como si fuese un iceberg, que solamente muestra un tercio sobre la superficie del agua, mientras que otros dos tercios de su volumen permanecen hundidos e invisibles.

Cada uno de nosotros tendrá una visión personal y única de él. Cada símbolo tendrá una interpretación, pero ésta no es la única y no debe limitarnos a vincularlos siempre con la misma idea. Pero también nos tiene que alertar sobre el hecho de que muchos de nosotros volcaremos nuestros propios contenidos internos al "leer" una imagen simbólica, por lo que quien lee e interpreta una deberá estar cautamente alerta de no invadir la

lectura de otra persona con las expectativas y prejuicios personales. A mi entender, esa es la parte más difícil de cualquier encuentro con el arte simbólico.

Existe una diferencia principal entre símbolo y signo, éste es unívoco y con él permanecemos sobre un camino continuo y firme, ya que no nos permite otros significados. En cambio, el símbolo supone una ruptura del plano, una discontinuidad, un pasaje a otro orden; introduce un orden nuevo con múltiples dimensiones. Es polisémico (poli: muchos, semia: significado), son complejos e indeterminados, generalmente están dirigidos en un cierto sentido aunque, de acuerdo a pautas culturales, pueden a veces tener vinculaciones casi opuestas.

Los símbolos no han sido "inventados" por nadie pero, a la vez, todos somos generadores de ellos. En realidad, todo objeto puede revestirse de un valor simbólico, ya sea natural (piedras, metales, árboles, frutos, animales, fuentes, ríos y océanos, montes y valles, plantas, fuego, rayo, etc.) o sea abstracto (forma geométrica, número, ritmo, idea, etc.). También puede tratarse de algo que no sea tangible, sino una tendencia, una imagen obsesiva, un sueño, una terminología habitual, etc.

Podemos obtener información del inconsciente a través de mirar un dibujo simbólico, ya que hace surgir la intuición del inconsciente, sobre todo cuando se trata de dibujos sin sentido en algunos casos, o con un sentido paradojal.

Mirar un dibujo es como poner la mente a dormir durante un minuto y obtener información respecto a lo que estamos fantaseando o soñando en el inconsciente. A través del conocimiento del inconsciente, obtenemos información sobre nuestra situación interna y externa.

El mandala como símbolo

Jung sostiene que el mandala representa un hecho psíquico autónomo, con características que siempre se repiten y que en todas partes son idénticas. Joseph Campbell sostiene que la aparición mundial del símbolo del mandala se da paralela a la aparición de las primeras culturas sedentarias.

Lo que está claro es que el símbolo del mandala tiene una naturaleza autónoma y se manifiesta en sueños y visiones que son a veces de una espontaneidad increíble. Habitualmente escucho de mis pacientes cómo una y otra vez han soñado o han repetido una imagen de mandala casi automáticamente, o que esa imagen es de tal potencia que necesitan dibujarla o pintarla.

Jung sostiene que el motivo del mandala "existió siempre" en lo que él llama inconsciente colectivo, que podríamos analogar a un sedimento en nuestra psique que contiene experiencias de todos nuestros antepasados y que es el origen de las manifestaciones de la cultura. Ese inconsciente colectivo "contiene" una cantidad de formas fundamentales a las que Jung llama arquetipos.

El arquetipo es, por así decirlo, una presencia eterna, como un contenedor dentro del cual cada generación irá colocando sus ideas y experiencias sobre un determinado tema, y la cuestión está en saber sencillamente si la conciencia lo percibe o no.

El "círculo protector" ha de impedir el escape y defender la unidad de la conciencia contra la voladura por obra de lo inconsciente. La permanencia en el tiempo de la vigencia del símbolo, entendemos aquí que las formas circulares vistas en el arte de distintas épocas, surgen de

una fuente más profunda aún que la voluntad o el mero placer estético, a pesar de estar, sin lugar a dudas, éstos últimos involucrados.

Los elementos constitutivos del mandala

Así como para hablar y escribir necesitamos de las letras y las reglas gramaticales, las imágenes de mandalas también tienen ciertas características particulares.

A partir de esas formas básicas y por medio de sus combinaciones y variaciones se obtendrán infinitos diseños nacidos de la imaginación del ser humano.

Cada una de las formas básicas del mandala tiene una multitud de significados, como todos los símbolos. Recorreremos algunos puntos de los mismos, aunque quien se sienta interesado en el tema podría profundizarlo por separado, ya que la simbología profunda excede los alcances de este libro. Sin dudas, este es un camino con infinitos sendero para transitar, uno más fascinante que otro.

El punto

El punto, desde distintas filosofías, es más un concepto que un objeto. La ciencia lo define casi de manera metafísica diciendo que "no tiene dimensión, no tiene forma". Es el primer elemento gráfico, lo primero en ser manifestado, la primera huella que deja cualquier herramienta capaz de dejar una marca.

Cuando hablamos de él, nos movemos entre los resbalosos límites de la física, la metafísica y la filosofía. Tal vez por estos motivos tantos místicos lo asemejan a Dios o al principio creador. Simboliza la unidad, el origen, el principio de manifestación y emanación. En muchas culturas, así como en la alquimia medieval, se lo encuentra ubicado en el centro de un círculo, como el origen desde donde "lo redondo" surge. Es casi imposible hablar del punto sin hablar de "lo redondo". A pesar de no tener una forma definida, la circularidad es una de las formas más frecuentes con las que se le representa.

La idea de un punto como sitio central de algo, lo que fuera, sugiere siempre que es el sitio más importante, ya sea como la meta inmóvil que se desea o se debe alcanzar, o como aquello que moviliza todo a su alrededor, el sitio desde donde todo se desarrolla y hacia el cual todo vuelve.

Es por este simbolismo que, dentro del mandala, ocupa el lugar fundamental y puede ser representado como un simple punto o ponerse en su lugar algún símbolo sagrado.

El círculo

El círculo es la figura más utilizada y con más referencias simbólicas. Suele vincularse con el tiempo, el infinito, la perfección y lo cíclico del eterno retorno.

Es el esquema visual más simple. La perfección de la forma circular llama la atención entre una variedad de otras.

Entre los hindúes, el cosmos primigenio tenía forma esférica u ovoide, al igual que el cosmos precolombino. También creen que la circunferencia depende del punto, ya que éste proyecta su energía y esa línea de proyección es el radio que forma los límites de la circunferencia. En esta metáfora, el punto central representa al Yo que proyecta su deseo, pero también ese Yo pierde su libertad, ya que queda cercado por el círculo.

En la elaboración de antiquísimos mandalas, la forma de representar "cercas" o vallas de contención eran los círculos concéntricos, que a la vez cumplían las funciones de protección a lo que estaba dentro y, también, de separación entre el espacio sagrado y el profano. Pueden representar diferentes barreras de contención, ciclos de tiempo y estadios mentales.

El círculo en sí mismo es inclusivo, completo. Los cuerpos esféricos son las formas más atractivas para manipular desde pequeños e incluso como adultos, y son de las únicas formas a las que les podemos imprimir movimiento multidireccional. Pensemos en lo fanáticos que somos de los juegos de pelota, con sus múltiples variantes.

En la simbología de varias culturas se lo relaciona con lo femenino, el agua, el útero, con aquello en donde todo tiene origen y donde todo se forma. La alquimia medieval le agrega una importantísima simbología mencionándolo como la representación de la piedra filosofal. La arquitectura del Islam lo utiliza como patrón básico para gran cantidad de sus plantas y decoraciones.

También lo encontramos como manifestación espontánea en el arte de los enfermos mentales. A este respecto, Jung señala el efecto unificador que produce la forma circular en la conciencia, de modo que en la esquizofrenia y en ciertos tipos de psicosis, aparece como arquetipo o esquema compensador de manera espontánea, y como portador de valiosa información proveniente del inconsciente.

El cuadrado

No podemos hablar del cuadrado sin comenzar por su elemento constituyente: la línea recta, que visualmente es la más simple.

A pesar de esta inmediatez en el pensamiento, la línea recta es una invención del sentido humano de la vista. Apenas si se da en la naturaleza en escasos elementos y en longitudes muy reducidas. Parecen rígidas si se las compara con las curvas, e introducen una extensión lineal en el espacio y, con ello, la idea de dirección.

El cuadrado está formado por cuatro líneas rectas, dos horizontales y dos verticales formando ángulos rectos que, de acuerdo a las características de la percepción, son las que generan menos estímulos en la corteza cerebral. Esta particularidad hace que se lo relacione con aquello que está quieto, y que funcione naturalmente como marco de referencia, ya que cualquier figura que superpongamos a él se percibe de manera dinámica. Frecuentemente es la representación de lo estático y lo inmóvil.

Teniendo en cuenta el espacio, el cuadrado representa la forma más práctica de aprovechar el uso de una superficie. En general se lo relaciona con el espacio habitable, se lo usa frecuentemente como planta de templos, altares y ciudades en la arquitectura de todas las épocas, en la que predominan esas formas y las rectangulares.

Como representa quietud y espacio, en varias culturas se lo relaciona con la tierra como elemento, en contraposición al cielo, muchas veces representado como círculo, como lo móvil y cambiante.

El triángulo

El triángulo, desde la simbología, participa en gran parte de los significados que acompañan al número tres.

El equilátero representa a Dios o la armonía. Para el cristianismo, sobre todo luego del siglo XVII, es símbolo de la Trinidad (muchas veces combinado con el ojo, la mano, la cabeza, o el nombre en hebreo del Señor).

El triángulo es una figura básicamente dinámica, ya que al menos dos de sus tres líneas, estarán ubicadas de forma oblicua, salvo excepciones.

De todas maneras, genera una fuerza que lleva la atención hacia el lugar donde apunta el menor de sus ángulos interiores, o dicho de otro modo, su punta más afilada.

En la Antigüedad, representó un símbolo de la luz y el fuego –especialmente apuntando hacia arriba–. Con el vértice hacia abajo, correspondía al agua.

Dependiendo de su forma y su posición, por ejemplo, si es un isósceles o un equilátero con uno de sus vértices apuntando hacia arriba simboliza al fuego y la energía masculina, así como el falo. Si en cambio apunta hacia abajo, simboliza la energía femenina y la vulva.

El equilátero representa equilibrio y estabilidad, y cuando superponemos dos formamos una estrella de seis puntas, conocida como el sello de Salomón o la estrella de David, equilibrando energías complementarias.

Otras figuras simbólicas del mandala

Las figuras que estuvimos mencionando son las fundamentales en la mayoría de los mandalas, pero también pueden aparecer otras que, combinadas, dan infinitas variaciones que podemos encontrar. Cada individuo y cultura tendrá formas favoritas de acuerdo a la época o a su estado de ánimo.

Los mandalas hindúes (yantras), frecuentemente contienen letras en sánscrito, que representan todos los sonidos del universo, o aquellas cuya combinación aludan al principio de la divinidad al cual se está evocando. La figura del mantra ubicada en el lugar del punto central se conoce como "bija" mantra, o sonido semilla.

Es frecuente encontrar en ellos la forma espiral que alude a la evolución cíclica. También hallamos habitualmente pétalos de flor de loto con su simbología de pureza absoluta, ya que crece en aguas pantanosas y, sin embargo, nada logra ensuciarla, además de figuras de animales u otros símbolos sagrados, vinculados a la naturaleza. Las formas de la estrella y el ojo también son temas recurrentes, combinadas con todas las anteriores.

INDIA, LUGAR DE NACIMIENTO DE LOS VEDAS, LOS YANTRAS Y LA MEDICINA AYURVEDA

India tiene una historia de más de 5.000 años de antigüedad. La filosofía, la medicina, la religión y la espiritualidad se van entrelazando en cada actividad y en cada texto que se pueda consultar de esa maravillosa cultura. A la vez, en los dos últimos siglos hay un enorme interés en estudiar dichos conocimientos con rigor científico.

He estado allí más de una docena de veces y siempre logró sorprenderme cual si fuese la primera vez. Cada vez que comenzaba una nueva investigación, lo que más me cautivaba era la manera "antigua" de poner en palabras conceptos que deberían expandirse en todo el mundo.

Algunos conceptos sobre Vedanta Advaita, la filosofía tradicional de India

Los conceptos filosóficos del hinduismo casi pueden considerarse un sistema psicológico perfecto. Se busca alcanzar la felicidad por medio de comprender que lo que creemos real no es más que algo ilusorio, y que somos parte de una totalidad, aunque nos sentimos seres separados.

Los textos son tan vastos que no se podrían abarcar aquí, pero quiero compartir una enseñanza de quien fue mi Maestro, Swami Dayananda Saraswati. Se trata de las *condiciones necesarias para adquirir conocimiento,* para evitar inconvenientes de lectura y comprensión evitaré los términos en sánscrito. Considero a estas enseñanzas una joya para la salud mental y el autoconocimiento, y proveniente del texto conocido como *Baghavad Gita*, una joya de la literatura védica que forma parte de un escrito mayor que es parte del cuerpo de la mitología India.

Estos puntos son condiciones para que el conocimiento no caiga en terreno estéril, una manera de categorizar las cualidades importantes. Cada una de éstas pueden desarrollarse, practicarse. Si lo meditamos, veremos que además de darnos la capacidad de adquirir conocimiento nos hará mejores personas en todos los aspectos.

- Ausencia de presunción: el que es consciente de sus logros, pero que impone el respeto y necesita el reconocimiento de los demás, se convierte en un manipulador para obtener la aceptación de los demás por lo que hace. Hay que agradecer tener los dones, pero no manipular con ellos.

- Ausencia de orgullo y pretensión: una persona pretenciosa es aquella que dice tener dones pero que no los tiene, por lo que miente. No se acepta a sí misma, tiene baja autoestima y necesita la mentira para compensar.

- No violencia: el "no daño" absoluto no existe en la creación, pero el ser humano puede elegir no dañar, o tener el parámetro del menor posible, en todos los niveles:
 - mental: lo que pensamos de nosotros mismos y de los demás.
 - verbal: lo que decimos y cómo lo decimos;
 - conductual: asumir el menor daño posible en todas nuestras acciones.

- Acomodabilidad, adaptabilidad: nunca vamos a estar con algo o alguien que se adapte perfectamente a nuestro patrón de atracciones y aversiones. Hay que aceptar y acomodarse a las situaciones. Con esfuerzo podemos hacerlas más cómodas, pero si no pudiéramos, hay que adaptarse y no resistirse a aceptar las cosas como son.

- Rectitud: es la actitud de alineación entre lo que pensamos, lo que decimos y lo que hacemos.

- Servicio al maestro: esto es sólo útil para el discípulo, ya que el verdadero maestro está completo y no necesita ningún servicio. La figura para éste en la tradición védica es de extrema importancia, realmente sagrada.

- Pureza externa: higiene, limpieza de todos los hábitos y de nuestro medio ambiente.

- Pureza interna: propone un "limpiador de la mente" consistente en ver o pensar lo contrario. Cuando una persona o situación nos provoca sentimientos negativos, hay que intentar ver lo bueno y las cosas agradables, para que no nos genere tanta "basura" mental.

- Constancia: no perder el entusiasmo y permanecer a pesar de las dificultades. Este es el único valor que va a permitir que sigamos meditando sobre los otros valores.

- Maestría sobre la mente: no se trata de control, cuanto más deseamos controlar algo, más se descontrola. Las formas de maestría son:
 - Si un pensamiento aparece pero no se manifestó, hay que ser consciente de que es malo y desecharlo.
 - Si el pensamiento ya ingresó a la mente y se empieza a manifestar en forma física (como acción), entonces lo detenemos.
 - En el nivel de la acción, si cada acción es espontánea e indica que nos estamos adaptando al dharma (acción correcta). Hacemos lo correcto en el momento que hay que hacerlo.

- Si no logramos actuar bien espontáneamente, al menos hay que ser un "maestro incompleto" y pensar si lo que estamos haciendo está bien o mal, para poder corregir la acción.

- Desapasionamiento de los sentidos hacia los objetos: no es represión, es ecuanimidad ante las cosas. No implica el abandono de éstas, se usan y se disfrutan pero la plenitud no depende de la presencia o la ausencia del objeto.

- Ausencia relativa de ego: si no lo tuviésemos en absoluto, estaríamos iluminados. Se trata de relativizar el *yo hago, yo poseo, yo disfruto*. Ser conscientes de que el ego sólo cumple una función.

- Reflexionar repetidamente sobre los males de nacimiento, muerte, vejez, enfermedad, dolor. Es un valor bien objetivo, nacemos y sabemos que vamos a morir, que vamos hacia un final. Cuando los valores no están del todo instalados en nosotros, las reacciones "nos sacan" de eje.

- Ausencia del sentido de posesión: es la ausencia del sentido de propiedad, de "ser el dueño". En realidad, somos sólo poseedores temporales de lo que tenemos. Todo nos ha sido dado para que lo cuidemos. No somos propietarios de nada, incluso de nuestro cuerpo.

- Ausencia de apego: no somos dueños de las personas u objetos que amamos con sentido de posesión. Esto tiene que ver con el control y hay que evitarlo.

- Constante ecuanimidad mental ante lo deseable y lo indeseable: recibimos igual lo bueno y lo malo, porque proviene del mismo creador. Hay que tomar en cuenta este valor, especialmente, en los éxitos y fracasos. Pensamos que somos los hacedores, entonces nos exaltamos con el éxito y nos deprimimos con los fracasos. Hay que acomodar el vaivén, ya que todo proviene de una fuente única y no estamos separados de ella. Se trata de realizar la acción sin esperar los frutos, los logros. Cada vez que llega un éxito o un fracaso, vienen como desde un altar, como una donación divina, hay que acomodar ambos a la vida diaria y agradecer las dos cosas.

- Firme noción de no–separación de mí mismo: no hubo ni habrá un momento en que estemos separados de nuestro propio ser superior. Suponerlo sería ignorancia.

- Gusto por retirarse a un lugar solitario: esto no implica escaparse de la gente por odio a ella. Implica el gusto de estar con uno mismo, no aturdirnos con diversiones, tener la capacidad de estar bien con nosotros mismos. La mente, de esta manera, se torna contemplativa. Hay tres prácticas espirituales imprescindibles para estudiar: escuchar, reflexionar sobre lo escuchado y contemplar las enseñanzas.

- Ausencia del deseo de estar acompañado por personas: no buscaremos la compañía de las personas para sentirnos bien. Si están ahí, lo disfrutaremos, pero no estaremos deseando permanentemente la compañía de otros

- Constante aplicación del conocimiento: para aplicarlo tendremos que tener una gran maestría, porque el conocimiento tiene que estar siempre presente.

- No perder de vista el propósito de la búsqueda del conocimiento: nuestro objetivo es obtener el conocimiento del Ser, cada uno de estos valores son "escalones" para obtenerlo.

Ayurveda, la ciencia de la larga vida

La cultura de India es la creadora de uno de los sistemas médicos más completos para la prevención y promoción de la salud, su nombre es Ayurveda, la ciencia de la larga vida. Es la medicina más antigua y holística del planeta, que ha sido reactivada en las últimas décadas y su vigencia es una realidad.

La medicina ayurveda enseña cómo podemos predecir, equilibrar y mejorar las interacciones del cuerpo con la mente y el espíritu, para vivir con gracia y en armonía. Es una medicina total que toma en cuenta la relación entre cuerpo, mente y espíritu.

Como es la ciencia de la vida, el Ayurveda se aplica a todos los seres vivos. Para el pensamiento védico, el bienestar de un individuo es inseparable del de la comunidad, de la Tierra, del mundo sobrenatural o del cosmos. Así como un ser humano es un microcosmos viviente del universo, éste es un macrocosmos viviente del ser humano, es eterno, no tiene comienzo y está continuamente en movimiento.

El universo entero está formado por cinco elementos: tierra, agua, fuego, aire y espacio. Son estados de la materia, etapas de la manifestación de la materia.

Podemos clasificar todas las cosas en función a la cantidad de cada elemento presente en ellas.

La teoría de los cinco grandes elementos (pancha mahabuthas)

De acuerdo al conocimiento ayurvédico, cada uno de nosotros y cada cosa en la creación, tiene un biotipo determinado, una combinación especial en la que alguno de los elementos predomina sobre otros. Esta clasificación se basa en una teoría muy bien sistematizada que en Ayurveda se denomina "Teoría de la Creación", la que sostiene que el universo está formado por cinco elementos: espacio, aire, fuego, agua y tierra. Éstos se combinan entre sí en diferentes proporciones y conforman todo lo creado, incluyendo nuestros cuerpos y las sustancias que componen los alimentos.

La combinación particular de energías que se vinculan en el momento en que entramos a este mundo, recibe el nombre de *prakruti* o nuestra constitución innata. Lo que hagamos con ella depende de nosotros, ésta es la fuente de información de nuestras salud, vitalidad y bienestar. Si ignoramos sus necesidades, también puede causarnos problemas.

Los cinco elementos se reúnen para formar tres tipos constitucionales básicos, éstos son Vata (con predominio de aire y espacio), Pitta (predominio de fuego y agua) y Kapha (predominio de agua y tierra).

Entender más acerca de nuestra naturaleza y recursos puede ser muy útil para guiarnos en la salud y puede ayudarnos para conocer las necesidades, ya que manteniéndolas satisfechas conservaremos la paz mental y la salud. También nos permite saber cuáles son los métodos terapéuticos más adecuados para cada uno.

Cada biotipo tiene sus propias características físicas, emocionales y, también, atributos mentales, que nos permiten saber cuáles elementos tienen más preponderancia. Existen en Internet múltiples sitios en los que ofrecen los cuestionarios para determinar el biotipo constitucional. En este trabajo, sólo tomaremos en cuenta lo que tiene que ver con lo mental. De ese modo podremos entender mejor el funcionamiento de cada uno de ellos a

nivel psicológico y las mejores intervenciones que podemos hacer para equilibrarlos por medio del arte y el color.

Aspectos psicológicos de cada biotipo

	VATA–AIRE	PITA–FUEGO	KAPHA–TIERRA
Pensamiento	Superficial, con muchas ideas. Más pensamientos que hechos	Preciso, lógico, planea bien y consigue llevar a cabo sus planes	Tranquilo, lento, no se le puede meter prisa. Buen organizador
Memoria	Escasa a largo plazo aunque aprende rápidamente	Buena, rápida	Buena a largo plazo, pero le lleva tiempo aprender
Creencias profundas	Las cambia con frecuencia, según su último estado de ánimo	Convicciones extremadamente firmes, capaces de gobernar sus actos	Creencias firmes y profundas que no cambia con facilidad
Tendencias emocionales	Temor, inseguridad, ansiedad	Ira, arbitrariedad	Codicia, posesividad
Trabajo	Creativo	Intelectual	Asistencial, servicios
Estilo de vida	Errático	Ocupado, aspira a mucho	Constante y regular, quizás anclado en una rutina

Vata, el aire en movimiento

La persona en la que predomina Vata, tiene rapidez mental, una verdadera flexibilidad y recursos creativos enormes. Vata está asociado con la movilidad, tanto mental como física. Cualquier cualidad que tenga un biotipo en exceso, lo hará agravar o desequilibrar, y las cualidades opuestas lo calmarán o lo volverán a su equilibrio.

Por ejemplo, los viajes largos desquician a Vata, especialmente en avión. El descanso, la meditación y la calidez los calma. Los ruidos fuertes, la estimulación continua, las drogas, el azúcar y el alcohol pueden desequilibrarlo, mientras que la música tranquila, los descansos, la respiración profunda y el masaje lo equilibran. La exposición al frío o las comidas frías realmente lo agravan, así como los productos congelados y los alimentos secos. Por otro lado, los alimentos cálidos y húmedos lo calman.

Los desórdenes Vata, a nivel mental, pueden manifestarse con confusión o caos. Pueden tener una imposibilidad de mantener un ritmo en su vida, desordenando sus costumbres. Estos disturbios mentales están habitualmente relacionados al temor, la ansiedad, o a la pérdida de memoria (a menudo, a los tres simultáneamente). Para lograr el equilibrio una persona con predominio de este biotipo debería mantener una rutina regular y crear el entorno más seguro y calmo que sea posible. Necesitan calma, ya que su mente creativa es tan veloz que los ambientes excitantes o bulliciosos los afectan profundamente.

Pitta, el fuego transformador

La persona que tiene biotipo Pitta en su constitución está dotada de determinación, de una fuerte voluntad. Está asociado con los elementos fuego y agua, y a menudo lo que primero notamos es la cualidad feroz del fuego. Poseen gran cantidad de energía y de poder de iniciativa.

Es muy importante canalizar esta energía para fines específicos, así como aprender a expresar los sentimientos apasionados en una manera constructiva. En otras palabras, hay que crear y expresar. Algunas de sus características son la competitividad y la capacidad de auto superación, estas cualidades deben ser observadas y mantenidas en equilibrio para evitar que tomen características nocivas para sí mismo y para los demás. Los Pitta tienen excelentes cualidades para hacerse cargo de sí mismos, sus vidas y sus procesos de curación. Una de las mejores sugerencias para una persona con predominio de fuego es que puedan confiar en los sentimientos propios y expresarlos de forma constructiva.

Kapha, la tierra que sostiene

La persona que tiene predominio de Kapha en su constitución estará bendecida con fortaleza, fuerza y resistencia. Este biotipo está asociado con los elementos tierra y agua, y con cualidades como fe, crecimiento, calma, y fluidez. Las rutinas parecen ser fáciles de establecer y seguir para Kapha, pero debemos tomar en cuenta que frecuentemente los cambios en éstas son los que los ayudan a crear una mayor salud, por que los ayudan a no estancarse, tanto física como emocionalmente. Los desafíos que tiene que enfrentar son, principalmente, la inercia y la tendencia a poseer tanto objetos como personas, es decir, lujuria, avaricia y apego. Para estar equilibrados deberían permitirse el cambio, el desafío y la excitación tanto como sea posible, ya que necesitan variedad y estímulo.

Los colores y la constitución física

La manera más simple de usar la terapia del color es relacionarla con los tres biotipos. A este respecto, los colores son como las especias, en las cuales también predomina el fuego.

Vata o aire funciona mejor con los colores cálidos, suaves y calmantes, opuestos a su naturaleza fría, seca, liviana e hiperactiva. Esto se lleva a cabo por medio de la combinación de tonos cálidos como los dorados, rojos, naranjas y amarillos, con otros calmos como el blanco o tonos muy claros de verde o azul.

Los colores excesivamente brillantes, como los amarillos chillones, rojos o púrpuras, agravan la sensibilidad de las constituciones físicas con predominio de Vata. Los contrastes de color muy fuertes lo estimulan excesivamente, como rojo contra verde o negro. Demasiados colores oscuros como gris, negro o marrón lo desvitalizan, aunque bajo ciertas condiciones pueden ayudar a enraizarlos, a darles la tierra que les falta. Los iridiscentes o los del arco iris, mientras no sean demasiado brillantes, son muy equilibrantes para este biotipo.

En cuanto a la forma vinculada con el color, es mejor que los adecuados para Vata sean colocados en formas y texturas redondeadas, suaves, cuadradas o equilibradas, no finas, angostas, ásperas o abrasivas.

Para Pita lo mejor son los colores fríos, suaves y calmantes, opuestos a sus cualidades calientes, livianas y agresivas. Estos son, principalmente, blanco, verde y azul. Las personas con predominio de fuego en su naturaleza deben evitar los tonos que son cálidos, ácidos o estimulantes, como rojo, naranja y amarillo.

Por otra parte, los muy brillantes, como los tintes fluorescentes o de neón, desequilibran a Pitta, incluso verdes o azules demasiado brillantes. Este biotipo está mejor con los tonos suaves, como los pastel, o con neutros como el gris o el blanco. Los Pitta harían bien teniendo menos intensidad de color alrededor de ellos o mayor neutralidad.

También deberían evitar los colores pintados en formas angulares, filosas y penetrantes. Necesitan formas suaves y redondeadas. Generalmente, están mejor reduciendo el uso de los tonos brillantes.

Kapha está mejor con colores cálidos y estimulantes para contrarrestar sus cualidades de frialdad, humedad, pesadez y falta de movimiento. Este biotipo se estimula con tonos brillantes y fuertes contrastes de color. Los mejor para ellos son los cálidos como naranja, amarillo, dorado y rojo. Deberían evitar demasiado blanco o tonalidades blancuzcas, verde o azul, pero pueden ser usados (exceptuando el blanco) en matices más luminosos.

Para los Kapha, los colores deben ser brillantes, claros y transparentes, no profundos u oscuros. Los pastel deben ser evitados, como el rosa o el celeste bebé. Las formas angulares o piramidales son las indicadas, se deben evitar las formas redondeadas o cuadradas. Se estará mejor con más color, así como con más luminosidad.

La actividad o constitución mental, más allá de la física

Los Vedas dan mayor importancia a la mente que al cuerpo y aún más al espíritu, a nuestro Ser inmodificable y parte del todo, que a nuestra mente individual.

Además de que cada biotipo tiene ciertas características psicológicas, de actividad y de estilo de pensamiento, la actividad de la mente tiene otras particulares que detallaremos aquí.

Según sus cualidades, la actividad mental puede ser clasificada como sáttvica (bondadosa), rajásica (activa) o tamásica (inerte). Estas tres subdivisiones, o caracteres de la naturaleza, no son estadios intelectuales o emocionales, sino que hablan del nivel de desarrollo de la mente. También se puede decir que es la capacidad de ver lo esencial y verdadero, y actuar en consecuencia.

En el ámbito personal, señalan las diferencias individuales de predisposición psicológica y moral, las reacciones ante el medioambiente y las relaciones interpersonales.

Sattvas está relacionada con la realidad, la esencia, la conciencia, la pureza y la claridad de percepción. Todo esto lleva a la manifestación de la bondad y a la felicidad. Todos los movimientos y acciones se deben a *rajas*. Lleva a buscar los placeres sensoriales, al placer y al dolor, al esfuerzo y a la falta de descanso. *Tamas* se relaciona con la confusión y la inercia, la pesadez y el materialismo.

Existen similitudes y diferencias entre la constitución física y mental. Por una parte, todos tenemos las tres cualidades en nuestras personas y, según el momento y la situación, se expresará alguna de ellas. Al igual que con la constitución del biotipo, existirá, en general, una predominancia más marcada de sattvas, rajas o tamas, la cual determinará la constitución psicológica personal.

Sin embargo, mientras que la constitución física no se puede cambiar, aunque sí mantener equilibrada, en el

ámbito mental es necesario evolucionar desde las cualidades tamásicas y rajásicas hacia un predominio sáttvico. El objetivo general del plan de equilibrio del Ayurveda es tener la constitución física equilibrada y una mente cada vez más sáttvica.

Rajas y tamas son fuerzas necesarias en la naturaleza. La primera crea energía, vitalidad y emoción y la segunda, estabilidad. Nuestra mente debería estar libre de distracción o inercia y ser como un espejo que refleje nuestra realidad interior.

En la conducta personal, muchas veces rajas y tamas van juntas. La primera crea la oscuridad y origina la confusión haciendo entonces que la segunda proyecte la imaginación o el ego hacia el exterior. A la inversa, Rajas a través de la hiperactividad, disminuye la energía llevando al letargo y el predominio de otras cualidades tamásicas.

Veamos las características de cada tipo de actividad mental.

Constitución o actividad mental sáttvica

La mente misma es llamada sattva. Una traducción adecuada sería que "es aquello igual a la verdad o la realidad". Es la actividad mental naturalmente pura y que unifica la cabeza con el corazón, los pensamientos con las emociones. Las personas con estas cualidades se adaptan a los cambios, tienen paz mental y equilibrio. Son capaces de afrontar las causas psicológicas de las enfermedades. Se cuidan y cuidan a los demás, tanto a las personas como a los animales, las plantas y el medioambiente.

Son respetuosos de todas las formas de existencia. Tienen intereses e inquietudes espirituales, son amorosas, compasivas y puras de mente. Es poco frecuente que se alteren o enojen. Trabajan intelectualmente con intensidad y, a pesar de ello, no se fatigan mentalmente, por lo que necesitan unas pocas horas de sueño diarias. Se los percibe alertas, contentos, conscientes, frescos y sabios. Son creativos y al mismo tiempo, humildes y respetuosos de sus maestros. Tienen una inteligencia e intuición equilibradas. Toman a las distintas experiencias de la vida, incluida la enfermedad como un proceso de aprendizaje. Tener un predominio sáttvico es la llave para una buena salud, la creatividad y la espiritualidad.

Constitución o actividad mental rajásica

Rajas es también traducido como humo. Ese "humo" nubla la visión y genera la falsa idea de que el mundo externo es real, haciéndonos buscar la felicidad fuera de nosotros. Es la mente agitada que genera turbulencia por el deseo y nos lleva a tener el foco en el mundo exterior y a buscar el placer allí.

Como características mentales predominan la ambición, el orgullo, la competitividad, la agresividad y el egoísmo. Tienen una tendencia a querer controlar a los demás. Son personas con gran nivel de energía pero que se agotan con facilidad a través del exceso de actividades. Muchas veces les falta planeamiento y dirección. Sus actividades están centradas en ellos mismos. Emocionalmente son celosos, ambiciosos y con facilidad para el enojo. Su mente, en general, está en movimiento y pocas

veces se encuentran en paz. Tienen miedo al fracaso y pocos momentos de alegría al cumplir sus objetivos.

Se ponen objetivos ambiciosos y dedican grandes energías a controlar distintos aspectos de sus vidas. Es muy común que, cuando han logrado aquello que se habían propuesto, tampoco encuentren la paz mental. Además, tienen predisposición al estrés y rápidamente pierden su energía mental. Sólo son amorosos, pacientes y calmados con aquellos cercanos o con quienes se relacionan con sus intereses personales. Son buenos, atentos, amistosos y confiables con aquellos que los pueden ayudar o beneficiar. No son sinceros consigo mismos.

Culpan a los demás por sus problemas y son impacientes, incluso con los cuidados de su salud. Están muchas veces dominados por el ego y cerrados a las cuestiones espirituales o más profundas de la vida. Algunas características rajásicas son pensamientos e imaginaciones alteradas, irritabilidad, ego, manipulación, búsqueda del poder, estimulación y entretenimiento, voluntarismo, etc.

Constitución o actividad mental tamásica

Tamas es el origen de la ignorancia que vela nuestra verdadera naturaleza. Se refiere a la cualidad mental ligada con el adormecimiento, la oscuridad, la imposibilidad de percibir. Algunas de sus manifestaciones son la mente nublada por el miedo y la ignorancia, la pesadez y el letargo, la falta de actividad mental y la insensibilidad. También genera sueño, falta de atención, pereza y depresión. Está presente el riesgo de dominación de la mente por fuerzas externas o inconscientes. Una actividad tamásica en exceso puede crear una naturaleza servil o animal.

Las personas con esta actividad mental tienen bloqueos psicológicos muy establecidos. Su energía y emociones están estancadas y reprimidas. Un trabajo mental liviano los cansa rápidamente. Prefieren trabajos de poca responsabilidad y les encanta comer, beber, dormir y los placeres sexuales.

Son posesivos, apegados, envidiosos y no se preocupan por los demás. Pueden llegar a herir a otros para su propio beneficio. Son menos inteligentes y les cuesta focalizar su mente durante la meditación, si es que tratan de encararla.

En general, desconocen cuáles son sus verdaderos problemas. En el ámbito de la salud, tienen poca higiene, escasos hábitos saludables y, muchas veces, no buscan la terapéutica apropiada o lo hacen de manera tardía. Pueden tomar lo que les sucede como un destino imposible de escapar o modificar. Casi nunca se hacen responsables de sus vidas y problemas así como de los hábitos personales que pueden haber llevado a los mismos.

Los colores sáttvicos, rajásicos y tamásicos

No sólo el color es importante, sino también su cualidad de acuerdo con la clasificación de la actividad mental. El color afecta la naturaleza mental de manera más directa que a la constitución física, por lo tanto, es un factor importante para las condiciones psicológicas.

A pesar de que el color es una sustancia que ayuda en la curación, no debería ser usado en exceso. Puede

energizar, pero también puede volverse perturbador debido a que su cualidad básica es Rajas.

Todos los colores deberían ser sáttvicos en su naturaleza: sutiles, agradables, armoniosos, suaves y naturales.

Los que son rajásicos son brillantes, chillones, llamativos y artificiales, como los carteles de neón. Sus tonos son brillantes, penetrantes o metálicos. Sus contrastes son excesivos, como las combinaciones de colores opuestos (rojo y verde, amarillo y azul). Además, estimulan e irritan excesivamente la mente y los sentidos. Deben ser usados con discreción, sobre todo para contrarrestar condiciones tamásicas.

Por su parte, los colores tamásicos son apagados, oscuros, turbios, sombríos, como un verde amarronado o, simplemente, demasiado negro o gris. Generan un clima en el que la mente y los sentidos estén pesados, congestionados e inertes. Deberían ser evitados, excepto en cortos períodos para la gente que está muy hiperactiva (exceso de rajas).

El blanco es el color de Sattva, cuya naturaleza es la pureza. El rojo es el color de Rajas, que está dominado por la pasión. El negro es el color de Tamas, que está bajo el dominio de la oscuridad.

De todas maneras, todos los colores tienen tonos que pueden pertenecer a cualquiera de las tres gunas. Además, sus combinaciones pueden producir un efecto que incrementa alguna de ellas.

No sólo hay un predominio en la mente de cada persona, sino que también pasamos por los tres estadios o tipos de actividad mental en la vida diaria:

- Cuando estamos dormimos predomina Tamas.
- Cuando estamos activos y, también, cuando estamos distraídos predomina Rajas.
- Cuando estamos despiertos y perceptivos predomina Sattvas.

Lo que hacemos en un momento de ignorancia (Tamas) o algo agresivo o impulsivo (Rajas), lo reconsideramos en un estado sáttvico. De acuerdo al pensamiento védico, también hay momentos en el día en que hay predominio de una de esas energías, Sattvas por la mañana y la tarde, Rajas al mediodía y Tamas por la noche.

Otra cosa que hay que tomar en consideración, es el vínculo con personas en las que predomina determinado tipo de actividad mental. Si estamos rodeados de gente con cualidad tamásica, probablemente nos "contagiaremos" de la pesadez, la obnubilación y la indulgencia de los sentidos característicos de este tipo de energía.

Las divisiones de la mente en Ayurveda

Por último, quiero destacar que la mente para el Ayurveda tiene divisiones con funciones diferenciadas. Es interesante ver cómo hace miles de años se hizo una categorización de esta naturaleza, cuando en Occidente, hasta hace poco menos de un siglo, se la trataba como una "caja negra" en la cual no se sabía qué procesos se llevaban a cabo.

Los antiguos médicos de India entienden la mente como si tuviese tres capas, una sobre otra como una cebolla:

1. Interna o conciencia, responde al elemento aire. Siente internamente y tiene su propio sentido de conocimiento.

2. Intermedia o Inteligencia, responde al elemento fuego. Sirve para discriminar los nombres y las formas reconocidos por la mente exterior.

3. Mente externa, responde al elemento agua. Percibe el mundo requiriendo de una impresión externa para su funcionamiento.

También se describe al ego casi con los mismos conceptos que la psicología occidental, aunque le agregan un aspecto interno más trascendental, que podríamos entenderlo como nuestro concepto de alma. Entonces, el ego tiene dos aspectos:

4. Yo externo, que responde al elemento tierra. Es la identidad física

5. Yo interno o alma, que responde al elemento espacio. Allí está nuestro sentido de subjetividad pura, la pureza del "yo soy" más allá de la identidad física.

Terapias sutiles: colores, gemas y aromas

Uno de los pilares de la medicina ayurvédica es la alimentación, que debe entenderse como todo lo que entra por los sentidos. De ese modo, y debido a que la mente se alimenta por las percepciones sensoriales, combinando nuestros estímulos sensoriales podemos cambiar nuestra condición mental y emocional. Este es el motivo por el que se les da enorme importancia a las terapias sutiles, esto es la cromoterapia o terapia por colores, las terapias con gemas, la aromaterapia y el jyotish o astrología védica.

Terapia de color en el Ayurveda

Quizás ningún otro potencial sensorial afecta o tiñe tan inmediatamente nuestra percepción como lo hace el color. Es que atrae nuestra atención, dándole forma a nuestro humor y comunicando nuestras emociones. Dirige y atrapa la mente y la orienta en una dirección particular. La terapia del color es una de las principales intervenciones terapéuticas a nivel sensorial para la curación mental y espiritual. Es también la base de la gemoterapia, que direcciona el color en un nivel sutil u oculto. Estas terapias pueden combinarse con los mantras, formas geométricas de los yantras y otras terapias sensoriales para añadir efectos. Provee nutrición a la mente y la fuerza esencial, vitalizando la sangre e incrementando nuestra capacidad perceptiva.

Para la cultura védica, es la cualidad correspondiente al elemento fuego, que es la razón por la que los que son brillantes excitan nuestra motivación o, incluso, nuestra ira. El color afecta a todos los otros elementos y puede ser usado para armonizarlos. La vida es inimaginable sin ellos.

No solamente absorbemos los colores, nosotros también los producimos en nuestros cuerpo y mente. Físicamente, el primero tiene su pigmentación y complexión que revela nuestro estado de salud. En los procesos de

enfermedad, aparecen decoloraciones en la piel como ictericia, palidez, erupciones cutáneas con enrojecimiento o manchas blancas o marrones.

Si equilibramos estos tonos emocionales inarmónicos con actividades o terapias que utilicen los colores armónicos apropiados, podremos retornar a la salud y al bienestar. Desde el punto de vista ayurvédico, los tonos erróneos perturban la actividad mental y los adecuados la aplacan y equilibran.

Esta terapia puede ser aplicada a través de una fuente externa de color, como en el caso de una gema o de una obra de arte o un yantra, pero también se pueden visualizar internamente en la meditación.

También pueden ser aplicados a través de la vestimenta, los alimentos, la decoración de nuestra casa y de nuestro medioambiente. Una de las disciplinas védicas tradicionales se llama Vastu, y es el equivalente al Feng Shui chino. Los colores usados en los cuartos de meditación son particularmente importantes, ya que promueven la visualización y pueden propiciar que pensemos en la naturaleza, como el azul del cielo o del agua, la nieve blanca, la luz también blanca de la luna, el verde de los árboles o la hierba. Podemos meditar sobre las flores de diferentes colores: el blanco del lirio o la azucena, el rojo de la rosa o el hibiscus, el amarillo del crisantemo o el girasol, el lirio azul.

La forma armónica de las flores apoya al efecto del color. Podemos meditar sobre vitrales, objetos de arte, mandalas o manuscritos ilustrados. También podemos meditar sobre el fuego y sus varios tonos. La regla general es que las impresiones obtenidas a través de fuentes naturales son preferibles a aquellas obtenidas por medios artificiales, o sea, es mejor meditar sobre los colores del fuego mirando una vela encendida en lugar de una luz artificial.

Esta terapia funciona mejor cuando hacemos visualizaciones internas. Podemos direccionar los colores, visualizados a distintas partes de nuestro cuerpo, hacia los diferentes chakras o centros energéticos, o hacia nuestro entorno mental o emocional, rodeando mentalmente ese entorno con una luz dorada.

Para que tenga un efecto significativo debe ser aplicada por un período de tiempo considerable. Se recomienda que la exposición a fuentes externas de color se haga por quince minutos al día por un período de un mes, para así tener un efecto apropiado. Pero debemos evitar exponernos a tonos e impresiones inarmónicas, como los rajásicos y tamásicos, tarea muy dificultosa en esta era de pantallas de colores brillantes y alto contraste.

Terapia con gemas

Las gemas son de las creaciones más hermosas de la naturaleza. Su belleza refleja un poder sutil y una conexión con la mente y el cuerpo astral. Son formaciones que pueden tardar milenios para conformarse y en función a su belleza e importancia, muchas son extremadamente valiosas.

Las ciencias védicas les asignan gran importancia, particularmente por sus propiedades energizantes y curativas. Pueden ser usadas a largo plazo para proteger y vitalizar tanto el cuerpo como la mente. Fortalecen nuestra aura o cuerpo energético y nos ponen en consonancia con las fuerzas curativas de la naturaleza.

El uso ayurvédico de las gemas debe ser relacionado, en primer término, desde la astrología védica, el jyotish.

Astrología védica, Jyotish: una psicología de la antigüedad

La astrología ha tenido tradicionalmente un aspecto médico y psicológico en todas las culturas que la estudiaron. En India ha sido utilizada junto con el ayurveda para la curación de la mente. La carta natal revela la naturaleza y el destino del alma, no solamente el estado del cuerpo o del ego.

El astrólogo debe también manejar los aspectos psicológicos y el conocimiento ayurvédico, sobre las cualidades mentales, puede ayudar en este proceso. Se utiliza incluso para fijar fechas importantes como, por ejemplo, los casamientos, la concepción de bebés o la elección de las parejas de cónyuges. Las familias en India pagan a los sacerdotes que conocen de astrología para estudiar la compatibilidad entre los contrayentes de una boda.

La astrología védica emplea el mismo lenguaje que el ayurveda en la clasificación de cualidades mentales, los biotipos constitucionales, los elementos y las funciones de la mente. Puede proveer un buen pronóstico del desarrollo de los problemas psicológicos, así como la sugerencia de medidas astrológicas (como mantras, gemas, rituales y meditación) para contrarrestarlos. Es una disciplina en sí misma.

Las gemas se utilizan a nivel terapéutico relacionándolas con los planetas y sirven para equilibrar sus influencias en el tratamiento de desórdenes físicos, mentales y espirituales. La terapia con ellas es el método principal del tratamiento astrológico. Pueden usarse externamente en forma de anillos o collares, engarzadas de modo que toquen la piel, o ingeridas para uso interno, por medio de complejos procesos para volverlas seguras y no tóxicas para el cuerpo físico, o tal como pasa en el proceso homeopático o en la medicina vibracional para obtener tinturas madres.

Cada planeta está vinculado y proyecta un color determinado. Podemos usar también la terapia del color, desde los lineamientos astrológicos, para equilibrar los efectos de los planetas dentro de un tránsito poco deseado.

Los colores vinculados a los planetas son:

- Sol: rojo brillante.
- Luna: blanco.
- Marte: rojo oscuro.
- Mercurio: verde.
- Júpiter: amarillo, dorado.
- Venus: transparente, jaspeado.
- Saturno: azul oscuro, negro.
- Rahu (nodo norte de la luna): ultravioleta.
- Ketu (nodo sur de la luna): infrarrojo.

El arte védico

El sistema de conocimiento védico involucra todas las artes y actividades humanas, regulando incluso los cánones de realización de las figuras iconográficas (como casi todos los sistemas arcaicos de arte) con sus medidas y proporciones, así como los métodos de realización y ubicación dentro de los diferentes contextos.

Sé que esto puede resultar restrictivo al pensamiento occidental, nos gusta pensar en la "libertad" con la que imaginamos el arte, pero puedo asegurarles que, de ninguna medida, coarta la expresión, sino que la redimensiona, ubicando al realizador no sobre algún pedestal de elegido divino, sino como un instrumento más en la gran obra de la creación universal.

Las artes también tienen una categorización de acuerdo a los materiales que se utilicen para realizarlas, por ejemplo, la música es considerada la más sagrada de ellas ya que depende de los elementos más sutiles, el espacio y el aire. Así también es sagrada la danza. En último lugar están la escultura y la pintura, que se hacen con los elementos más densos. De todas maneras, todas las artes son sagradas y hay textos con reglas precisas sobre la correcta realización de imágenes, sobre todo lo vinculado a deidades.

Yantras... algo más sobre ellos

Los yantras son tan importantes para el estudio de los mandalas que vale la pena darles atención especial, por eso he decidido compartir en este trabajo algo de lo investigado a través de años de estudio y viajes a India y Nepal.

La forma básica de los yantras influyó sobre toda la iconografía tibetana, y también en algo de la musulmana, aunque en este caso no con la misma simbología y tampoco con la enorme cantidad de reglas rituales para su construcción.

Los hindúes representan a sus deidades en diagramas abstractos conocidos como yantras. Generalmente están diseñados con formas geométricas que combinan números y letras sánscritas. Las deidades representan cualidades morales o espirituales a alcanzar, y buscan la transformación del aspirante que los realiza o que medita sobre ellos.

Los yantras son empleados para convocar a la deidad a un lugar en particular o para atraer diferentes deseos del devoto. La construcción de uno es, en sí misma, una tarea sagrada y lograrla es muy meritorio, así como el efecto que se haya deseado. En general, hay una liturgia compleja con una elaborada preparación y una ejecución, que necesita a un maestro que sepa desentrañar el proceso secreto.

El proceso se acompaña de la recitación de sílabas sagradas (mantras) que sean las adecuadas para la deidad en particular o para la consecución del deseo para el que se utiliza ese yantra específico.

Aplicaciones de los yantras

De acuerdo al uso u objetivo para el cual se quiera destinarlos, los yantras se dividen en categorías. Se usan para proteger de las enfermedades y energías negativas, para neutralizar las acciones de los enemigos personales, para generar influencia, para lograr prosperidad, etc.

Variedades de yantras

De acuerdo a la deidad a la cual refieran los distintos tipos de yantras, podemos encontrar los dedicados a la Shakti, la Madre Divina, a Vishnu y Shiva en sus distintas formas. También los hay arquitectónicos, astrológicos y numéricos.

Tipos de yantras

De acuerdo al uso concreto que se le dé a cada diseño, se pueden clasificar de este modo:

1. Para ser aplicados a los chakras o centros energéticos.

2. Para ser llevados en distintas partes del cuerpo para salud, protección o buena fortuna.

3. Para ser mantenidos bajo un asana de yoga en su práctica.

4. Para que el devoto asuma corporalmente la forma de un yantra.

5. Para dirigirlos a distintas deidades en sus altares.

6. Para ser llevados como protección o con propósitos particulares.

7. Para ser instalados en un lugar santificado, para que brinden beneficios cuando sea observados por el devoto a manera de práctica espiritual o meditativa.

Hay numerosos yantras que están dedicados a deidades particulares (puja yantras), éstas, en general, son de gran significación para el individuo, la familia, el poblado, el distrito, etc. Cada uno de ellos está vitalizado con un mantra en particular. Todo tiene un significado ritual: las formas y su repetición, el número de círculos, la numerología y el color.

Números como símbolos

Así como todo está vinculado en el universo, o dicho en términos védicos, en el cuerpo de Brahma, también los números tienen su propia energía y son aplicados con diferentes propósitos. Para explicar lo inexplicable, la humanidad ha encontrado asociaciones para desentrañar enigmas. Los números y su correspondiente simbología están presentes en los yantras.

Veamos el significado de algunos:

- Uno (eka)

Denota la fuente, la mónada, el primer principio, la unidad. El uno absoluto y primordial y el equilibrio espiritual, el signo divino de vida universal. Está asociado con el sol y se representa visualmente por un punto o un círculo. También representa al ether o espacio

- Dos (dvi)

Denota dualidad, contraste, polaridad y diversidad. Es un número material como opuesto a lo divino. También, es el número de la creación o principio materno. Simboliza el principio de poder, la noche, lo oscuro, la izquierda y la luna. Y representa al aire.

- Tres (Tri)

Denota perfección, la trinidad, la familia divina, la unidad más la diversidad que equivale a la perfección (1+2=3). Es el más sagrado para la fe hindú. Está asociado a Júpiter. Su representación visual es un triángulo, la más estable de todas las formas. Representa al fuego.

- Cuatro (chatur)

Denota algo completo, la perfección, el elemento práctico, el equilibrio y el orden en el mundo, el fluido creador que es el alma del universo. Está asociado a Rahu (el nodo ascendente de la luna). Se simboliza con el cuadrado, que para el hinduismo es la representación de la estabilidad. Representa al agua.

- Cinco (pancha)

Denota propiedades mágicas, actividad mental, inteligencia y elementos naturales, tanto positivos como negativos. Representa al amor y la unión de lo masculino y lo femenino. Está asociado a Mercurio.

- Seis (shakta)

Denota lo macrocósmico, lo espiritual más lo material, la belleza de ese tipo y el confort, la caridad divina, el equilibrio. Es considerado el número más perfecto (1+2+3=6 o 1x2x3=6) y significa la atracción universal y la buena fortuna. Representa la belleza y la atracción y está vinculado a Venus. La estrella de seis puntas simboliza el macro y microcosmos (el triángulo hacia arriba –a parashiva– lo masculino, y el triángulo hacia abajo –a parashakti– lo femenino)

- Siete (sapta)

Denota lo sagrado, lo místico. Frecuentemente es considerado como un número de creación y perfección, así como de la ley natural. Está asociado a Ketu (el nodo descendente de la luna) y representa el infinito.

- Ocho (ashta)

Denota perfección, fortuna y, en el plano divino, justicia y equilibrio entre la atracción y la repulsión, lo positivo y lo negativo. Representa la maternidad. Está asociado a Saturno. Su representación son dos cuadrados opuestos superpuestos.

- Nueve (nava)

Denota lo finalizado, la coronación, la perfección, la fuerza, la sabiduría y el silencio. Es el más sagrado de los números y el último de los "completos" antes de los combinados. Significa finalización y espacio. Es considerado perfecto porque está formado por tres y porque siempre se reproduce a sí mismo cuando se multiplica por otro . Está asociado a Marte.

- Diez (dash)

Denota lo completo o la perfección, el éxito y la sabiduría cósmica, también el karma. También representa la unidad surgiendo de la multiplicidad. Está vinculado al Sol.

Iconografía básica del yantra

Hay muchas similitudes en la significación de los elementos constitutivos de los mandalas y de los yantras. Los principales son:

- Bindu: punto central, locus de poder y centro de la conciencia suprema

- Círculo: representa al espacio y al proceso infinito (sin fin ni principio). Si tiene radiaciones, representa la expansión y es un signo solar.

- Cuadrado: la más sagrada de las formas del hinduismo. Representa el uno absoluto, lo sublime. En la iconografía tántrica es el símbolo de la tierra. Cuando se ubica en forma de diamante representa el elemento dinámico de esta forma, el poder y lo femenino. Dos cuadrados superpuestos opuestos indican el equilibrio entre el elemento estático masculino y el dinámico femenino, También simboliza la preservación.

- Triángulo: si descansa sobre su base representan lo masculino, el sol, el lingam y el triple principio de la creación. En la iconografía tántrica simboliza el fuego. Apuntando hacia abajo representa el agua, lo femenino, la luna, el yoni, la Madre Divina y el origen de todo. Es el elemento dinámico de esta forma, el poder de lo femenino. Superpuestos opuestos, como la estrella de seis puntas, es la representación del equilibrio, de la unión de lo masculino y lo femenino.

- Pétalos de loto: representa la manifestación y la expresión divina. El más utilizados es el de ocho pétalos orientados apuntando hacia arriba. Si lo que apunta en esa dirección es el espacio entre dos de los pétalos es considerado el elemento dinámico de esta forma y, por lo tanto, femenino.

Otras formas y líneas

- Cruz hacia arriba: movimiento ascendente.

- Cruz hacia abajo: movimiento descendente.

- Línea recta perpendicular al plano: representa movimiento sin obstáculos y la capacidad de un mayor desarrollo.

- Bindu con una lunita creciente abajo (nada bindu): representa el sonido dinámico, la fuente de todo.

- Línea vertical, horizontal y diagonales cruzadas: es un símbolo dinámico y representa expresión, así como los puntos de la brújula.

- Pentagrama o estrella de 5 puntas: representa al ser humano y elementos mágicos.

- Estrella de 8 puntas (ashtakona): denota infinito y, en general, están vinculadas a deidades individuales.

- Pentágono: relacionado con el número cinco.

- Hexágono: relacionado con la estrella de 6 puntas.

- Hexágono "acostado": representa el elemento dinámico de esta forma.

- Esvástica, símbolo complejo para nuestra mirada e historia occidental pero muy presente en India, Nepal y Tíbet. A nivel tradicional significa el sol en movimiento. Si está girando hacia la derecha: representa el elemento masculino y la creación. Si está girando hacia la izquierda: el elemento femenino, el elemento dinámico de esta forma, y el poder de lo femenino. También representa la disolución.

El color como iconografía

A pesar de que la mayor parte de yantras está formado por líneas y de hecho se habla de "escribir" uno; si lo vemos trabajado con colores es porque éstos asumen una parte integral del todo y toman significancia iconográfica.

Los textos tántricos mencionan los colores de una manera muy enigmática, por lo tanto, se dificulta una significación precisa, pero aquí se resumirán las características básicas de ellos.

- Rojo: considerado caliente, vitalizante, de fuerza magnética positiva, el color de la vida, la revolución, representa rabia y agresión. Simboliza fuego.

- Naranja: es visto como cálido, bueno, con fuerza magnética positiva. Color de la sensualidad.

- Amarillo: es considerado cálido, con fuerza magnética positiva. Simboliza la tierra.

- Verde: considerado frío, refrescante, neutral, equilibrado, sosegado, pacificador, inductor del amor y la armonía. El verde humo simboliza el aire.

- Azul: considerado frío, ácido, crea pesimismo, inseguridad, serenidad (cuando es claro, más cercano al celeste), representa la apertura hacia otros, la sociabilidad.

- Violeta: o púrpura. Es frío, incrementa la resistencia y la aceptación, estimula la meditación, simboliza al espacio.

- Negro: simboliza la ignorancia.

- Blanco: simboliza el agua y el conocimiento.

- Oro (dorado): un color inspirador (amarillo anaranjado). Simboliza el sol y el conocimiento.

- Plata (plateado): simboliza la luna y es dador de vida.

En general, los colores a los que se les adiciona negro tienden a volverse negativos, especialmente los valores oscuros del azul, o cuando el negro o el gris son utilizados en grandes extensiones. Por otro lado, los tonos a los que se les agrega blanco tienden a ser positivos.

CROMOTERAPIA, NACIDA EN INDIA PARA SANAR CON LOS COLORES

La colorterapia o cromoterapia es la ciencia que utiliza diferentes colores para cambiar o mantener las vibraciones del cuerpo en una frecuencia que significa salud, tranquilidad y armonía. Podemos considerarla casi una especialidad que nació en India y fue desarrollada por muchos otros pensadores e influencias varias.

Los rayos de color pueden ser visibles o no al ojo humano y se pueden aplicar al cuerpo, ya sea físicamente a través de una exposición determinada a los rayos de luz, o mentalmente, por medio de técnicas de sugestión, visualización y meditación.

Postulados básicos para la cromoterapia

- Todos los objetos tienen frecuencias de vibración características.

- Todos los órganos tienen frecuencias de vibración características, en condiciones de salud.

- La enfermedad es una función alterada que constituye la respuesta natural del cuerpo al estrés. De modo que todas las enfermedades tienen frecuencias de vibración características.

- La aplicación de la frecuencia adecuada influirá sobre la función alterada, porque el cuerpo tiene la tendencia de regresar a su esquema original si se le da la oportunidad.

- Las células son selectivas a la hora de aceptar a los rayos y vibraciones y, también, de rechazar a los rayos/vibraciones que no necesitan.

- Un color erróneo tiende a cambiar la frecuencia del campo electromagnético de la célula que incide en el órgano y, a su vez, afecta al sistema en una reacción en cadena. Este cambio conduce a la fatiga y el grado de ésta es la causa de la enfermedad.

- Siendo vibración pura, el color es el tipo racional de terapia para la salud.

Una terapia milenaria

Los orígenes de la terapia basada en las vibraciones de los colores se hallan tanto en la América precolombina como en Persia, también en Egipto, en la China imperial, en el Tíbet y en India con la medicina ayurvédica. Todavía hoy en día utilizan piedras preciosas que asocian los efectos de las estructuras de los cristales a sus vibraciones de color.

Las bases de la cromoterapia contemporánea se deben al Doctor Dinshah Ghadiali (1873–1966), nacido en Bombay, India, que sostiene que el organismo humano se comporta como un prisma viviente que, disociando la luz en sus componentes fundamentales, extrae de ellos las energías necesarias para su equilibrio. Los animales y las plantas también reaccionan ante los estímulos de colores. Resumiendo sus ideas:

- El organismo elige selectivamente los colores que le convienen.

- Un color es percibido en relación a los colores de su entorno (contraste simultáneo).

- Una persona expresa al mismo tiempo sus necesidades del momento y su temperamento a través de los colores que elige. Sus elecciones pueden variar de un momento a otro, pero siempre mantendrá una cierta coherencia en sus elecciones.

- Un color en exceso puede romper el equilibrio. No es aconsejable cerrarse a uno exclusivo.

- La elección de los colores en nuestro ambiente expresa nuestro temperamento.

La visualización de un color produce los mismos efectos que si se proyectara de forma física, la evocación de los del arcoíris provoca un efecto relajante y armónico.

El color como luz

Desde que existe como tal, la tierra está inmersa en la luz del sol. Sin ella, la vida no habría podido surgir. De todos nuestros sentidos, es la visión la que nos proporciona un mayor número de información. Si vemos colores es porque hay luz, el color es luz.

Si proyectamos una luz blanca a través de un prisma, obtendremos una paleta de colores. El paso por el cristal del prisma produce una ralentización de las velocidades vibratorias de cada color, y eso los disocia. La luz blanca es una "luz compleja", porque está compuesta por diversos tonos, una luz simple tendrá uno solo y una longitud de onda determinados, por lo tanto será "monocromática".

Los tres componentes del color

Una luz coloreada se caracteriza por tres elementos:

1. La frecuencia, ya se trate de una luz simple o compleja. En este caso se hará referencia a la longitud de onda dominante, este factor permite distinguir, por ejemplo, entre el verde y el naranja.

2. La potencia de la emisión luminosa, es decir, la cantidad del flujo lumínico.

3. La pureza, que será igual a 1 para una luz simple, y disminuirá en la medida en que el color esté mezclado con blanco.

Los tres que necesitamos para producir todas las luces de colores son: rojo, verde y azul, y reciben el nombre de colores primarios luz o fundamentales.

La suma de una luz roja y una verde permite obtener una luz compleja de coloración amarilla, al aumentar el flujo del haz rojo derivamos hacia los naranjas, aumentando el haz de luz verde aparece el amarillo limón.

La suma del verde y el azul permite obtener el turquesa, el cian y el índigo.

La suma de rojo y azul produce los colores púrpura, magenta y escarlata.

El blanco aparece al sumar los tres colores primarios en haces cuidadosamente equilibrados. La combinación así formada se denomina síntesis aditiva, porque partiendo de la oscuridad, que es la ausencia de luz, se suma o se adicionan luces de color.

Colores de los elementos ayurvédicos y sus complementarios

ELEMENTO	COLOR	COLOR COMPLEMENTARIO
Éter /espacio	Índigo	Ámbar oscuro
Aire	Azul	Naranja
Fuego	Rojo	Verde
Agua	Blanco (plata)	Negro (gris)
Tierra	Amarillo	Violeta

El Kurma Purana, uno de los textos de mitología del hinduismo, describe al creador como una figura compuesta por una variedad cromática ilimitada, rayos que lo invaden todo en el universo y que están dotados con el mismo poder que el creador al que representan. Los siete colores del espectro forman las matrices de los siete planetas y están relacionados con los siete días de la semana. La filosofía hindú afirma que la materia es color cósmico, si somos luz somos color, y esa es la razón por la que es tan importante su influencia en la salud.

Los koshas, envolturas sutiles y los chakras, centros energéticos

Como dijimos, el color actúa sobre el ser humano a partir de niveles muy sutiles. Imaginemos todos los objetos y todos los seres vivos inmersos en un campo de energía universal. Después, imaginemos cada uno de esos elementos manifestados, impregnados y envueltos por una parte de ese océano de energía, que parece adaptarse a su forma y estructura.

El Yoga y Ayurveda denominan aura a la parte individualizada de la energía universal. El aura está compuesta de varias envolturas que parecen encajar unas dentro de otras como una matrioshka rusa; cada una de esas envolturas están compuestas por una "materia" que se hace más sutil a medida que se aleja del cuerpo físico, y los estados vibratorios presentan una frecuencia cada vez más elevada.

Cada envoltura puede definirse mediante distintos parámetros:
• Forma.
• Color, brillo, pureza.
• Densidad.
• Emplazamiento.
• Movilidad.
• Función.

El mero hecho de acercar una sustancia favorable al organismo provoca una ampliación del volumen de las envolturas, mientras que un producto nocivo genera el efecto inverso.

La ubicación de algunas de estas envolturas es claramente más intensa y se corresponde con movimientos energéticos en torbellino que reciben el nombre de chakras, centros energéticos ubicados y alineados con la columna vertebral.

Cada envoltura parece corresponder a una forma de conciencia. Es necesario comprender que cada una es la expresión y la parte individual de un "campo" colectivo, de modo que estamos de forma permanente en contacto con nuestro entorno.

Y cada una de las envolturas se corresponde a uno de los chakras, que son una vía de paso para la energía y pueden ser considerados como conos de energía. Existen siete principales y cada uno de ellos está asociado en el plano funcional a una de las siete envolturas.

Cada chakra tiene cuatro funciones principales:

1. Dinamizar las envolturas. Imaginen un remolino en el aire.
2. Alimentar la función psicológica correspondiente, cada centro determina un área de acción e influencia mental.
3. Alimentar la función fisiológica correspondiente, de acuerdo al área del cuerpo en la que se encuentre.
4. Transmitir la energía entre las envolturas, como si se tratase de vasos comunicantes entre ellas.

El primer chakra, Muladhara

Rige sobre los riñones y la columna vertebral. Está ligado a las glándulas suprarrenales. Se localiza entre los genitales y el ano. Su función esencial es el control de la energía física y de las sensaciones.

En el plano psicológico, sus fundamentos se desarrollan durante el primer año de vida y tienen una gran incidencia sobre nuestra manera de comportarnos en el futuro. Constituye la base de nuestra personalidad.

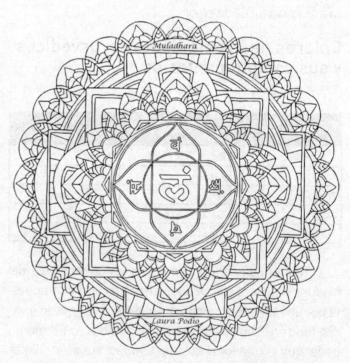

Equilibro mi energía vital y establezco mi propósito en la Tierra.

El segundo chakra, Svadhishthana

Controla el sistema reproductor y está relacionado con las gónadas. Situado ligeramente debajo del ombligo. Su función es administrar el potencial energético del cuerpo y la energía sexual. En su parte posterior hace referencia a la cantidad, la estructura y las modalidades de utilización de la energía de que se dispone. En su parte anterior es más receptivo y nos pone en contacto con las energías circundantes. Está en relación con el amor sexual y con la capacidad de recibir y dar placer.

En el plano psicológico, se desarrolla en el segundo año de vida, con la aparición de la inteligencia sensorial-motriz.

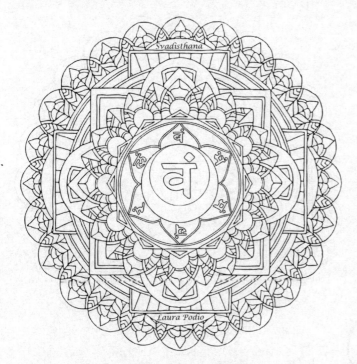

En Ti me veo a mí mismo.

El tercer chakra, Manipura

Rige sobre el estómago, el hígado, vesícula biliar y sistema nervioso. Está asociado con el páncreas. Se sitúa entre el ombligo y el apéndice xifoideo (parte inferior del esternón). Tiene la función de administrar la energía psíquica. En su parte anterior está relacionado con la noción de "yo". Ejerce un control sobre las emociones generadas por el centro inferior (segundo chakra) que lo alimenta. En su parte posterior está referido a la voluntad de conservar ese "yo".

El primer chakra nos relaciona con la tierra y constituye nuestra estructura básica, el segundo se asocia

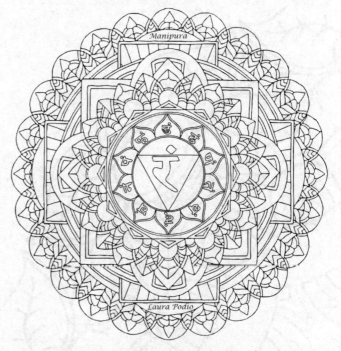

Honro el poder del Sol dador de vida.

con nuestras vivencias emocionales a través de la transmisión de esa energía básica. El tercero permite la organización y conclusión de este proceso, la consecución de una personalidad organizada y de un discurso coherente. Es el centro del lenguaje codificado, lineal y en relación con el hemisferio izquierdo del cerebro.

En el plano psicológico, su parte anterior se asocia con los modelos, signos y normas que nos sirven de referencia, y en la posterior está referido a los actos y procedimientos destinados a mantener esa cohesión, con el objeto de disfrutar situaciones gratificantes.

El cuarto chakra, Anahata

Controla el corazón, el sistema circulatorio, la sangre y el nervio vago (décimo nervio craneal). Está relacionado con el timo. Se encuentra ligeramente orientado hacia la derecha del eje longitudinal.

En el plano psicológico se desarrolla especialmente en la adolescencia, en su parte anterior es receptivo y nos pone en contacto con los demás: lazos de amor, de dependencia afectiva, de odio. En su parte posterior, se asocia con el control de estas relaciones, con el poder que se puede extraer de ellas, con la forma de situarse con respecto a ellas.

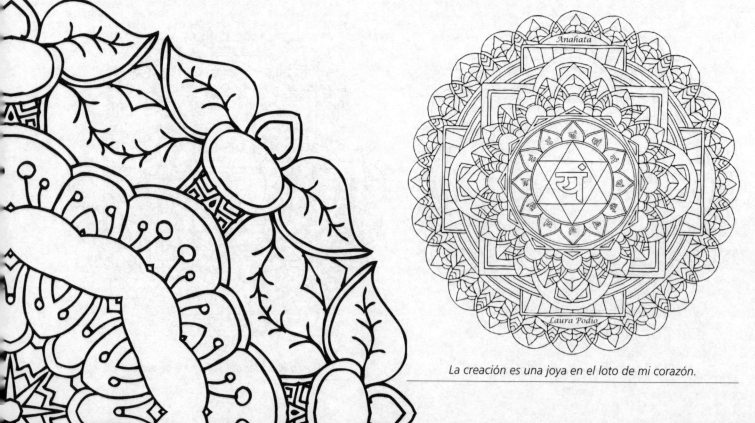

La creación es una joya en el loto de mi corazón.

El quinto chakra, Vishuddha

Actúa sobre la laringe, los bronquios, los pulmones y el esófago. Está relacionado con las glándulas tiroides y paratiroides. Se localiza bajo la región de la garganta. Ahora se trata de construir algo personal, algo nuevo, de implicarse en una posición expuesta a la crítica, de conquistar la autonomía. Este chakra corresponde a un riguroso control que puede aplicarse sobre uno mismo o sobre los demás. Corresponde a la edad adulta. En su parte anterior está en relación con los criterios vitales, los objetivos, las elecciones privilegiadas. Representa la necesidad de autonomía. En su parte posterior concierne a los actos y métodos necesarios para mantener el rumbo firme sin sucumbir ante los avatares de la vida, y representa los medios para obtener la autonomía y el modo de comunicarla al mundo.

El sexto chakra, Ajna

Rige sobre el ojo izquierdo, las orejas, la nariz y los centros inferiores del cerebro. Está relacionado con la hipófisis (glándula pituitaria). Se localiza entre ambos ojos. Permite vivir lo desconocido de nuestro interior, encarnarlo. Controla las sensaciones, los sentimientos y acciones que no proceden de la conciencia; se puede

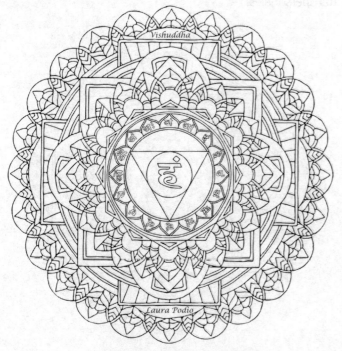

Expreso mi más alta sabiduría.

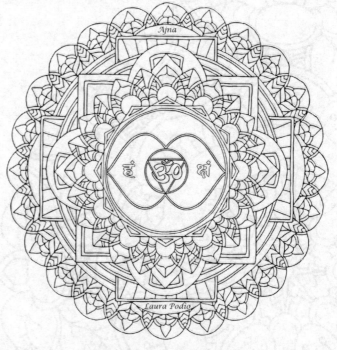

Expreso mi más alta sabiduría.

hablar de instinto, reacción visceral, inspiración, es decir, de procesos que emanan de la parte inconsciente de nuestro ser. Los insólito, lo infrecuente, el azar, la fe, los fenómenos parapsicológicos o los milagros habitan en nosotros noche y día de una forma casi carnal. Su parte anterior es receptiva y nos pone en contacto con nuestros mundos interiores. El centro posterior está relacionado con la manera que tenemos de aprender y controlar las informaciones extraídas de lo más profundo de nuestro ser.

El séptimo chakra, Sahasrara

Rige sobre el ojo derecho y los centros superiores del cerebro. Relacionado con la epífisis (glándula pineal). Se ubica en la parte superior de la cabeza y se despliega de forma vertical. Nos habla de multiplicidad y complejidad, del largo plazo de la eternidad, de lo infinito, de lo desconocido, de la ausencia del más allá, de la marginalidad, de la amoralidad, de valores y leyes personales, del autoconocimiento que no se puede traducir a palabras, de la relatividad y del humor... ¿Cómo expresar la trascendencia? La tradición le atribuye un loto de mil pétalos, lo que para los hindúes es sinónimo de infinito. Es el centro que nos conecta a las energías transpersonales.

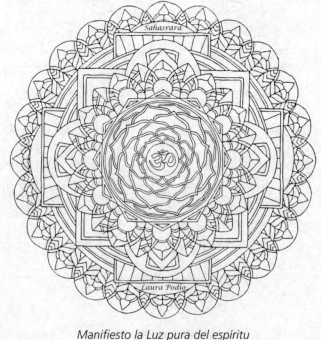

Manifiesto la Luz pura del espíritu

El principio de acción de los colores en los cuerpos sutiles

Existen manifestaciones vibratorias más allá de los límites de la parte visible del espectro electromagnético que es son inaccesibles a nuestros sentidos ordinarios, a excepción de los rayos infrarrojos que son percibidos en forma de calor.

La vida material como la conocemos no es más que la punta del iceberg. Aquellos que tengan la sensibilidad necesaria para percibirlo verán cómo la dimensión sutil se aparece como movimiento y color. Está en consonancia con el entorno vibratorio de los colores, de los sonidos, y de los pensamientos que la inundan.

Cuando se expone el organismo humano a radiaciones continuas, no intermitentes, se ajusta de alguna manera a lo que necesita. No reacciona ante aquello que no le afecta, sino que desarrolla una defensa generando el color complementario del que le puede perturbar.

Lo que se denomina comúnmente aura, está constituido por envolturas de frecuencias vibratorias distintas, organizadas una arriba de la otra como capas de una cebolla. La más interna, el cuerpo, es visible y de materia densa. Estas envolturas tienen color, vida, sensibilidad y son fluctuantes. Responden tanto a lo que les agrada como a lo que les perturba, se amplifican cuando se les acerca una sustancia beneficiosa y se retraen cuando se trata de algo que no le favorece.

Nuestro equilibrio energético depende, entre otras cosas, de la capacidad que tiene el organismo para estar en resonancia con todos los colores del arcoíris.

Técnicas de armonización con los colores

El color supone un mensaje vibratorio para el organismo que puede ser aplicado directamente como luz coloreada. El cuerpo lo utiliza en función de sus necesidades y posibilidades. Otro sistema es el uso de intermediarios capaces de almacenar la información.

1. Agua solarizada (expuesta durante al menos una hora, en un contenedor de vidrio de un color determinado). El agua es la sustancia más sencilla de utilizar y es apropiada para un uso interno en tratamientos de fondo. También pueden utilizarse otros medios como arcilla, aceites, glucosa, etc., sometidos a radiaciones cromáticas. Para transmitir la información cromática a la sustancia, basta con exponerla a la luz solar en un recipiente al que se le interponga un filtro de color.
2. Dieta, alimentos del color correspondiente
3. Creatividad-recursos psicológicos: pintura libre sobre papel con colores adecuados a lo que se quiere tratar.
4. Contraste de color: al trabajar con el color opuesto el organismo genera el equilibrio con el tono complementario, ya sea en mediante el arte u otros recursos.
5. Decoración y color de la habitación.
6. Visualización y meditación. Para sacarles provecho, basta con imaginar un color, recordándolo. Los efectos de las visualizaciones son los mismos que los de las proyecciones cromáticas de los colores "físicos". También pueden utilizarse mandalas para ayudar a concentrarse en uno determinado.

7. Respiración cromática. Otro modo de visualización del color que se imagina respirado.
8. Gemoterapia.
9. Metales.

Influencia del color en nuestro entorno

Los colores que tenemos en nuestra vivienda influyen sobre nuestro comportamiento. Es necesario vivir en un ambiente luminoso, blanco es el más conveniente ya que, por su naturaleza, refleja todas las longitudes de onda beneficiosas de un color. Sin embargo, debe evitarse el que es puro, cuyas radiaciones conducen a la depresión por ausencia de estímulos. Siempre es aconsejable "romper" el blanco de una vivienda con algunas pinceladas de ocre o gris. Una solución puede consistir en un conjunto de almohadones de colores vivos (por ejemplo, la gama del arcoíris).

Una pared azul aumenta la sensación de espacio y parece más alejada de lo que está realmente. Una roja

parece más cercana. Un techo azul hace más alta una habitación, y una tonalidad cálida la empequeñece.

No es aconsejable vivir entre muros de tonos extremadamente opuestos, pues generan tensiones. La monotonía de los muros tranquiliza, pero la falta de estímulos provoca, rápidamente, abatimiento.

Un suelo de tonalidades cálidas crea una sensación más agradable que uno de tonos fríos. Así se camina mejor con los pies descalzos. La naturaleza de los colores, cálidos o fríos, modifica la sensación de calor de un lugar.

Los baños pintados de naranja aceleran las funciones fisiológicas y reducen el tiempo de permanencia de sus ocupantes. Un dormitorio rosa o ámbar pálido es más acogedor para un cuerpo desnudo que otro pintado en tonos fríos.

El verde absorbe mucha luz y genera malhumor, al contrario que la suntuosidad de ese color de la naturaleza. En cambio, sus efectos armónicos y compensadores influyen beneficiosamente en los lugares en los que existe una fuerte tensión.

Efectos físicos, psicológicos y fisiológicos de los colores

COLOR	EFECTOS		
	FÍSICO	PSICOLÓGICO	FISIOLÓGICO
ROJO	Muy visible, aumenta el volumen.	Cálido, dinámico, excitante.	Aumenta la tensión, acelera el corazón, estimulante.
NARANJA	Muy visible, acerca, aumenta el volumen.	Cálido, estimulante, alegre, el más tonificante.	Favorece la digestión, acelera el corazón, estimulante emotivo.
AMARILLO	Muy visible, ligero, luminoso, aumenta el volumen.	Cálido, estimulante, intelectual y mental.	Estimulante nervioso, digestivo, desintoxica.
VERDE	Aleja, neutro.	Relajante, armónico, fresco.	Sedante, hace bajar la tensión, puede deprimir por exceso.
CIAN	Ligero, transparente, sensación de lejanía.	Fresco, relajante, estimulante vital.	Relajante, provoca el descenso de la tensión muscular y la presión sanguínea.
AZUL ULTRAMAR	Poco visible, ligero, reduce las distancias.	Frío, triste, monótono	Relajante, sobre todo para el ojo, tranquiliza.
NEGRO	Absorbe cualquier luz, denso, disminuye el volumen.	Triste, se corresponde con el final y la muerte.	Deprimente por falta de estimulación.
BLANCO	Luminoso, ligero, fresco, aumenta el volumen.	Claro y puro, pero genera monotonía y deprime si no se asocia con otros colores.	Estimulante por reflexión de todas las radiaciones.

ZENDALAS, MANDALAS DE TEXTURAS

Si tomamos en cuenta que los mandalas forman parte de la categoría que llamamos "arte antiestrés" y, como suelo decir, son los hermanos mayores de esa categoría, entonces los zendalas también forman parte de ella, aunque con características algo diferentes.

Desde hace unos años existe una corriente de trabajo artístico en la que se utilizan "garabatos", en inglés *doodle* o *doodling*. Utilicé este recurso gráfico durante años en mis clases de arte con excelentes resultados también en lo emocional.

Esta técnica se basa en texturas visuales o grafismos, con los que cubrimos una superficie para lograr un efecto determinado. En general, se trata de movimientos automáticos que muchos de nosotros hemos hecho casi sin advertirlo, ya sea al utilizar el teléfono por largo rato, o cuando escuchamos una conferencia o una clase.

Esta actividad, aparentemente tan trivial, ayuda a mantener un tipo de atención especial y, también, ayuda a relajarnos.

Es una herramienta especialmente orientada a aquellas personas que no están particularmente interesadas en trabajar con el color, como es el caso de pintar mandalas, o que sienten que "el arte no es lo suyo", porque para realizar zendalas no hace falta más talento que el necesario para trazar líneas y combinarlas entre sí, aunque, sorprendentemente, esto genera obras de una gran belleza.

Pueden sorprenderse de lo que logra un simple bolígrafo negro sobre un papel en blanco, ¡es realmente asombroso!

¿Qué es un zendala?

La palabra es un híbrido entre las expresiones "zentangle" y "mandala". Zentangle también es una palabra inventada pero, esta vez, en inglés. El sufijo "tangle" significa enredo, nudo, embrollo, confusión, maraña… y unido a la palabra "zen" alude a un tipo de proceso de dibujo que se utiliza como un modo de meditación.

De este modo, la palabra "zentangle" se refiere al uso de un patrón básico y repetitivo de dibujo, formando una textura. Si estos patrones repetitivos se dibujan dentro de una forma circular podemos hablar de zendalas.

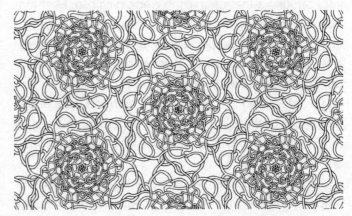

Es decir que es una forma particular de mandala. Los zentangle son extremadamente atractivos visualmente y cualquiera de nosotros puede hacerlos. No se necesita un talento artístico en particular y tampoco grandes despliegues de materiales. Incluso, es muchísimo mejor realizarlos en pequeños papeles, ya que llevan un tiempo considerable en su finalización, por lo que la superficie no debería ser demasiado amplia, así podemos disfrutar al hacerlos y no nos "aburrimos" en el intento. Es una técnica que, como me dicen algunos pacientes, nos "limpia" la cabeza.

Si uno puede conectarse, las texturas que van llenando cada porción nos darán paulatinamente un estado de paz interna, un inicio de relajación. Este es el estado de meditación zen sobre el que ampliaremos afuera. Comenzaremos a relajar el cuerpo y focalizar la mente y los sentidos.

Zen-dalas... zen, ¿qué es la meditación zen?

Ninguna de las prácticas artísticas que les propongo implican una adhesión a algún credo religioso. Mi intención es explicar de dónde surge la idea de realizar un tipo de meditación activa por medio de las herramientas del arte. Son modos de calmar el estrés cotidiano , disfrutando de una actividad placentera.

La meditación zen proviene del budismo, que es una religión, lo cual implica una creencia, pero también es un movimiento filosófico que propone un modo de afrontar la vida.

La palabra "Budha" es el término sánscrito que significa "el despierto", "el que ha despertado". El Budha nace del hinduismo en el siglo V antes de Cristo, pero perfila su propia doctrina y lo hace con el ejemplo de su propia vida.

Además de India, el budismo se extendió a Tíbet y el sudeste asiático. En cada lugar tomó características particulares en base a las enseñanzas de su creador. Ante la gran cantidad de distintas escuelas budistas y la confusión que esto generaba, algunos grupos de monjes y maestros se alejaron a los montes y las montañas a practicar el tipo de meditación enseñada por el Budha, así nació la Escuela de Dhyana (término sánscrito para meditación o "absorción de la mente").

La palabra *Dhyana* se convirtió en *Ch'an na* (en chino) y, más tarde, se abreviaría en *Ch'an*. La palabra "zen" es la transcripción fonética de la palabra china *Ch'an*. O sea, la rama zen deriva de una escuela de meditación. Su principio fundamental es que todos los seres tienen una naturaleza búdica, es decir, sabia y despierta. La única tarea necesaria para desplegarla es admitir ese hecho.

Esta naturaleza puede reconocerse si aquietamos la mente, si logramos el vacío mental por medio de prácticas y disciplinas que calman el flujo interminable de actividad mental. Pueden ser técnicas de meditación, caligrafía o prácticas artísticas para que el discípulo quede liberado de sus ataduras psicológicas y vaivenes emocionales.

La llamada meditación en el vacío que propone el budismo no niega los deseos o las emociones que nos conmueven, ya que éstos son inevitables y parte de la naturaleza humana. Busca encontrar refugio en el centro del ser, donde es posible observar todos los movimientos, dejando que las pasiones circulen con naturalidad,

tal como lo hacen las estaciones a lo largo del año. Es fluir con las leyes de universo y el ritmo de la vida.

Entre otras formas, el zen se trasmite a través del cultivo de las artes, ya que estas disciplinas son un apoyo para la meditación y se consideran ligadas a la propia realización interior del que las practica, porque nacen del corazón.

Como en toda tarea de la vida, son necesarias, diría casi imprescindibles, la paciencia, la perseverancia y la voluntad para no abandonar antes de lograr los resultados. Si esta experiencia se torna una parte de nosotros y queda impregnada en nuestro interior, todo lo que realicemos a partir de allí será una obra de arte.

¿Para quién son adecuados los zendalas?

Son adecuados para cualquier persona… Lo único que se necesita son las herramientas adecuadas y el conocimiento básico para comenzar. Pero, luego de entender las diferentes posibilidades de textura, muchas de las cuales les presentaré aquí, la imaginación de cada uno los llevará a diferentes espacios y a nuevas experimentaciones.

Realizar zendalas es una tarea para estar atentos, pensativos, pausados, enfocados en lo que se hace. No nos podemos apurar, no nos lo permitirá el propio trabajo, ya que nos forzará a parar el impulso, a meditar sobre lo que vamos a hacer y sentir aquello que vayamos haciendo.

A pesar de ello, un zendala puede también realizarse rápidamente, y servirnos para comenzar el día tomándonos unos minutos para poblar nuestra mente de pensamientos creativos. Todo dependerá del tamaño del papel de nuestro proyecto.

Es común que aparezcan pensamientos y juicios acerca de cómo debieran ser nuestras líneas, pero deberíamos preguntarnos: ¿por qué deberían ser perfectas? La aceptación de nuestro arte nos conducirá a la aceptación de nosotros mismos.

Mientras mis pacientes y alumnos pintan yo suelo dibujar o hacer zendalas. Eso me permite estar más atenta a lo que sucede en cada uno de sus procesos. A pesar de que no fijo la vista en ellos los "veo" más…

Para comenzar a hacer zendalas

Lo primero es tener a mano un estilógrafo y una superficie de papel. En un principio puede tratarse sencillamente del reverso de hojas usadas de computadora, y de un bolígrafo negro.

Hacer zendalas no requiere de habilidades especiales. Si pueden dibujar un círculo –y no hace falta a mano, puede ser con un compás o usando un plato o la base de un vaso para marcarlo– es suficiente. Si pueden dibujar pequeñas líneas rectas –sin regla por favor–, no importa que sean algo temblorosas, les puedo asegurar que son mejores de esa manera.. Ya está la mitad del camino hecho.

Concepto y diferencias entre herramientas, materiales y soportes

Trato de trabajar en mis obras con el mejor material que pueda costear, pero también sé que cuando es muy costoso, lo tratamos con demasiado "respeto", y eso hace que no nos relajemos en el proceso.

En mi consultorio y mis grupos intento que los participantes también trabajen con un buen material, por lo

tanto, les proveo las mismas herramientas que uso en mis obras. De todas maneras, tengo siempre lo que llamo un "set de entrenamiento" para que los nuevos integrantes vayan aprendiendo.

Ahora bien, es importante distinguir tres conceptos básicos: herramientas, materiales y soportes.

- Herramientas: son los utensilios, instrumentos y objetos que utilizaremos para manejar los materiales con los que estaremos trabajando. En esta categoría se encuentran los pinceles, tijeras, cortantes o utensilios de modelado. Cuando hablamos de una herramienta, estamos mencionando algo con lo que podemos realizar una actividad.

- Materiales: son aquellas sustancias o preparados que utilizaremos tanto para pintar como para dar forma a nuestros proyectos. En esta categoría se encuentran las pinturas, masas de modelado, barnices, etc. O sea, un material es lo que permite realmente hacer la obra.

- Soportes: son las superficies en las que llevaremos a cabo nuestros proyectos. Si pintamos una caja de madera, ésa misma será nuestro soporte. Si hacemos un dibujo, el papel lo será. Es la superficie que sostendrá nuestros materiales transformados con nuestras manos y herramientas en una obra artesanal o artística. En los zendalas el soporte es el papel, la cartulina, la tela, el bastidor, el cartón en el que llevamos a cabo nuestra obra.

Es importante trabajar sobre papeles de buena calidad, y preferiblemente gruesos, o sea de gramaje alto. Para que tengan una referencia, el papel de impresión de nuestras computadoras es de entre 75 a 80 gramos por metro cuadrado. Una cartulina puede tener entre 90 y 120 gramos por metro cuadrado, y un papel profesional de acuarela puede tener 300 gramos por metro cuadrado (es una delicia trabajar con ellos). Es casi obvio comentar que a mayor gramaje mayor es el costo de cada pliego de papel, pero les puedo asegurar que vale cada centavo.

Para hacer zendalas el ideal sería usar papel 100% algodón, como es el caso del papel para acuarela, y estilógrafos de tinta permanente. Esta es la que no se corre si la mojamos, por lo que, si quisiéramos dar toques de acuarela a nuestros trabajos, las líneas de dibujo quedarían perfectas y sin modificación.

Personalmente utilizo estilógrafos de dibujo técnico, los que comúnmente usan los estudiantes de arquitectura o diseño. Existen en muchas medidas, desde los más finitos (por ejemplo, un 0,1 e incluso menos 0,05) hasta los de trazo más grueso (por ejemplo, un 0,7). Una advertencia: nunca dejen los estilógrafos destapados, ya que se seca la tinta y quedan inutilizables.

También podrán incluir distintos tipos de plumas y plumines, pero eso es un poco más avanzado. Al inicio, la línea homogénea (la que no cambia de grosor en todo su recorrido) es la más adecuada.

Por supuesto, para ciertos diseños necesitarán un lápiz de grafito de dureza media (en términos técnicos un lápiz HB), ya que su trazo es más claro y se borra con mayor facilidad que los usados en dibujo artístico.

Muchas personas incluyen color en sus zendalas, y las elecciones en ese caso son variadas: pueden usar lápices acuarelables, pero también marcadores de punta fina, lapiceras de gel o cualquier herramienta que les resulte útil y cómoda.

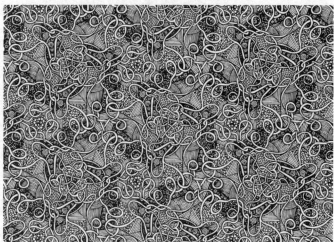

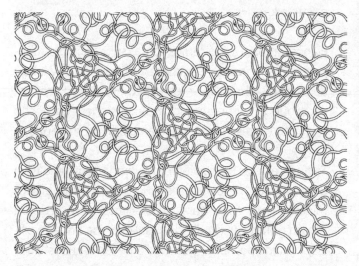

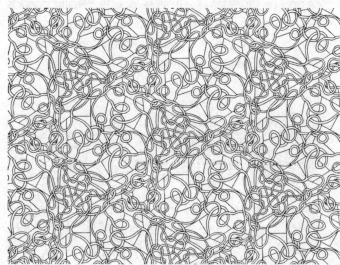

Lo que deben recordar, en ese caso, es que la tinta debería ser lo más fija posible, y que si no lo fuese, deberán proteger sus trabajos enmarcándolos con vidrio para un mayor cuidado. Sé que a muchos de ustedes esta última frase puede sonarles sin sentido, pero no se olviden de que dentro de muy poco estarán haciendo obras de arte, y éste merece ser expuesto para ser disfrutado.

También es posible sombrear algunas partes del zendala. Es una técnica que acrecienta la sensación de volumen y queda realmente bien, para eso hay una herramienta sencilla que se consigue en librerías artísticas, el esfumino o difumino. Se trata de un "lápiz" hecho de papel prensado, que se utiliza para frotar las líneas de grafito logrando que queden suavizadas.

Como en todas las cosas, lo importante es animarse a explorar, teniendo en cuenta que el período de prueba puede implicar que el resultado no sea "excelente" en todos los sentidos. Hay que tener en cuenta que la

auto exigencia es un camino sin salida, que, si bien puede ayudarnos a perfeccionar la técnica y a dar lo mejor de nosotros, también puede hacer que abandonemos la actividad sólo porque no soportamos esa torpeza inicial que todos tenemos al comenzar algo.

Algunos conceptos gráficos

Aquí les presentaré una serie de conceptos fundamentales sobre lo que implica trabajar con puntos y líneas en el área artística.

- Punto: es la unidad más elemental del lenguaje gráfico, la mínima marca, la mínima impronta que deja una herramienta gráfica al tocar una superficie.

- Línea: es una sucesión de puntos que marcan una direccionalidad. Tienen varias clasificaciones, la principal de las cuales es si son rectas o curvas. La dirección sólo puede describirse de acuerdo a la posición del espectador, o sea: si dibujo una línea recta podré decir que tiene una direccionalidad arriba–abajo, pero si doy vuelta la hoja, el soporte sobre el cual la dibujé, podría decir que tiene una direccionalidad de izquierda–derecha, o quizás oblicua en distintos grados. Esto significa que la línea va a depender de otros indicadores de espacio que nos marquen referencias. Con respecto al grosor del trazo que las forman, pueden ser homogéneas o moduladas. Las primeras poseen el mismo grosor en todo su recorrido. En cambio, si cargamos un pincel con pintura y trazamos una línea, lo más probable es que, a medida que mi mano va modificando la presión

sobre el pincel, tendrá diferentes grosores a lo largo de su recorrido, o sea, será una línea modulada. Ambas son características del dibujo artístico, ya que son un modo de indicar volumen y tienen un rol fundamentalmente expresivo.

- Plano: también lo podemos llamar superficie de trabajo, es el lugar donde se despliegan los puntos y líneas de nuestras obras. Es un concepto espacial, o sea, implica que al menos hay dos dimensiones: un ancho y un alto (nótese que no hablamos de profundidad).

- Textura: este es un concepto muy importante a la hora de pensar un zendala, ya que la textura es lo predominante para encontrar las variaciones dentro de un patrón gráfico. Textura es la "cualidad" de una superficie, y puede percibirse por medio de los sentidos. En el campo de las artes plásticas se puede percibir con los ojos (en el caso del dibujo, la pintura, la fotografía, el arte digital, etc.), o por medio del tacto (en la escultura, las instalaciones, los objetos, etc).

Los antecedentes simbólicos del color

El color es un elemento fundamental para el arte. Las diferentes tradiciones guardan auténticos tesoros de correspondencias simbólicas entre los ellos, la naturaleza y el hombre.

Aquí les acerco algunos lineamientos básicos sobre el tema. Recuerden que, a nivel simbólico, lo más importante es el significado que cada color tiene para nosotros.

El verde es el color más natural para el hombre, el de la naturaleza que le rodea, el de la vegetación. Se relaciona con el elemento agua (regeneración, iniciación). Su mayor presencia tiene lugar en la primavera, representando así el inicio, la partida, la renovación y la esperanza. También es el color que simboliza al planeta Venus. Los símbolos siempre contienen una dosis de ambivalencia, el verde también es el color de los dragones, las serpientes, los gusanos y la putrefacción.

El rojo está inexorablemente asociado a la sangre, a la violencia, al odio, a la rabia, al deseo, al ardor, a la guerra y a su dios, Marte. Es el color del fuego y encierra dos facetas antagónicas: vida, calor, poder, pero también destrucción y muerte. En el primer aspecto es solar, centrífugo y diurno, en el segundo es lunar, centrípeto y nocturno. Es la pasión y la acción.

El azul se ha asociado siempre a la sabiduría, la contemplación, la espiritualidad, la perfección, la verdad. Es el color del aire: frío, femenino y pasivo.

El amarillo brilla como el sol y el oro. La ambivalencia es que el sol irradia su calor generoso, pero que también quema, y en que el oro enriquece, pero puede envilecer. Cuando las palabras son doradas, el amarillo se asocia al verbo divino. Pero las palabras también pueden ser de hiel y de perfidia, relacionándose con el engaño y la mentira: en tiempos pasados se pintaba de este tono la puerta de los traidores. También se usó como color discriminatorio (en el genocidio judío, en la Segunda Guerra Mundial).

El púrpura, recuerda el fuego central, oculto, misterioso. Es una fuerza de vida que se comunica con la naturaleza: germinación y engendramiento. Es un color femenino: gestación, bienestar y consuelo. Lo que se entiende como púrpura es una mezcla de rojo y azul con mayor predominio del primero, mientras que lo que

entendemos por violeta es más azulado. De todos modos, la simbología se superpone y en muchos casos se integra significando idéntica energía.

El violeta (o el magenta o el fucsia) se compone con rojo y azul. A medio camino entre la tierra y el cielo, representa la unión entre ambos polos. Es el color de los obispos, los mártires y de la sábana de Cristo durante la pasión. También es la docilidad, la obediencia y la sumisión.

El marrón es el color de la tierra y las deposiciones, por lo que soporta todos sus atributos: suciedad, inmundicia, degradación, descomposición, decadencia y muerte. Hay diferentes tipos de marrón, o tonos "tierra". En muchos casos simboliza ciertas comidas y también el color de la piel.

El naranja es considerado punto de equilibrio entre el espíritu del amor divino y la libido, que simboliza la lujuria. Está relacionado con la inspiración: las musas aparecían vestidas en color azafrán. Es el color de las sensaciones, del sexo, de la energía creativa, de la fecundidad, del placer.

El rosa posee un simbolismo aparte, a pesar de ser una derivación del rojo, y se le atribuyen extrañas cualidades: constancia, fidelidad, amor. Se asocia casi siempre a la flor y sus atributos son: regeneración, renacimiento, seducción, sensualidad.

El arte de hacer grafismos

Cuando explico la manera de comenzar un zendala, el comentario más común es: "pero... ¡eso es lo que siempre hice en mis cuadernos de clase!", o "siempre que hablo por teléfono tengo que tener un papel y una lapicera a mano, no me concentro de otra manera", o "por suerte tenía el papel y la lapicera, sino en la conferencia me quedaba dormido".

Lo interesante es mirar las expresiones de esas mismas personas cuando se les dice que lo que hicieron, o al menos la técnica que utilizaron, puede transformar esos garabatos en una obra de arte. Lo que determina la calidad en cuanto a obra artística es la armonía en que esos garabatos estén combinados entre sí.

¿A qué le llamamos grafismos?

Desde el punto de vista artístico, es una forma lineal obtenida con una herramienta gráfica. Éstas pueden ser las que conocemos por su uso, como un lápiz, una lapicera, un marcador o una pluma y, también, puede ser obtenido por medios mecánicos o tecnológicos, como la computadora, un papel o una tela impresa, o la combinación de varios medios entre sí.

¿Qué tipos de grafismos podemos hallar? ¿Significan algo?

Algunos autores interpretan ciertos rasgos de la personalidad en la realización de algunos grafismos. Si bien mi punto de vista es muy cauteloso al respecto, hay ciertos patrones que pueden llegar a encontrarse.

Voy a presentarles algunas interpretaciones básicas de cierto tipo de garabatos. Pero, antes debo destacar que ninguna de estas interpretaciones es válida fuera de un ámbito y un proceso terapéutico, y ninguno de estos signos puede tomarse como cierto sin otros

indicadores que confirmen la hipótesis. Además, debemos diferenciar los garabatos ocasionales de los que aparecen permanentemente.

Yo agregaría otra categorización, la del garabato con fines estéticos, con los que se busca lograr un efecto determinado en nuestras obras de arte. En el caso de los ocasionales, la motivación puede estar dada por una impresión del momento, mezclados con figuras o dibujos, borrones y escritura. Señalan, en general, una situación momentánea, una circunstancia específica por la que se atraviesa. No mostrarán aspectos fijos del carácter.

Los permanentes son aquellos que el sujeto reconoce como de su propia autoría, y a veces su ejecución se remonta a tiempo atrás. Eso indica el vínculo emocional entre la situación o con determinada persona, y la descarga, que, en lugar de ser por medio de la risa, el llanto, el enojo o el grito, se concreta por medio de la expresión gráfica que canaliza la sensación de impotencia, el aburrimiento, la apatía o la ensoñación, como cuando nos enamoramos.

Una aproximación al tema nos lleva a observar, incluso, en qué parte del papel ponemos más atención, ya que los márgenes o el centro representan cosas diferentes. Desde este criterio, la hoja de papel donde realizamos el dibujo se considera el universo y qué lugar ocupa el sujeto en ese espacio.

Los dibujos pueden interpretarse de acuerdo a su tamaño en la hoja, si son muy pequeños o muy grandes. Si el espacio alcanza para dibujar o queremos ocupar toda la hoja, lo que indicaría una necesidad de llamar la atención, una personalidad con tendencia a invadir el espacio de los demás, a intentar manejarlos y a negar la carencia, ya sea afectiva, material o intelectual. Siempre debemos recordar que deberemos observar toda la conducta de alguien, o de nosotros mismos, y no solamente "mirar" la obra para elaborar conclusiones.

Por ejemplo, el margen derecho representa el futuro, lo consciente, el padre o la autoridad y una inclinación a la extroversión o hacia lo social. También una facilidad de comunicación con el otro y una proyección optimista hacia el futuro. Además puede señalar que el sujeto es impaciente, pasional o vehemente, así como señala actividad, empuje, ambición, optimismo o euforia. Suelen ubicarse en este sector los obstáculos o conflictos que impiden el avance.

El margen izquierdo representa al pasado, lo inconsciente o pre consciente, lo materno y lo primario. Puede indicar una tendencia a la introversión y a encerrarse en sí mismo, un período de pesimismo, debilidad, depresión o cansancio, así como pereza y desaliento. Además se suele mencionar en ese margen lo que queda sin resolver y nos resulta traumático.

El margen superior puede indicar un rasgo de personalidad optimista, alegre, idealista y noble. De la misma manera señala una reducción de los ideales, o la mención de un "techo" a nivel intelectual, creativo o emocional.

El margen inferior representa características de apego a lo concreto, con "los pies en el suelo", y puede indicar una fuerte tendencia instintiva. Si las formas parecen inconclusas y no entran en el espacio, remite a una personalidad dependiente, con falta de contacto con la realidad e, incluso, depresión.

El centro de la hoja implicaría un criterio de realidad adecuado, y un equilibrio entre las tendencias de introversión y extraversión. También marca un grado de equilibrio, objetividad y control sobre sí mismo, reflexión y buen uso del espacio.

Una vez que hemos visto el modo de desarrollar un dibujo en una hoja, deberíamos observar los trazos, el modo en que la persona dibuja lo que dibuja. Por ejemplo, una línea armónica, entera y firme nos habla de una personalidad en equilibrio, en cambio una línea entrecortada, fragmentada o esbozada puede indicarnos ansiedad o inseguridad, timidez o falta de confianza en sí mismo, así como fatiga, estrés o necesidad de detenerse a analizar lo que se ha hecho.

También podemos acercarnos al tipo de líneas que se utilizan, por ejemplo, las redondeadas o curvas marcan los rasgos más femeninos y un desarrollo del sentido estético, también puede indicar dependencia y un espíritu maternal, conciliador y diplomático, afectivo y sensible. En cambio, las tirantes, con predominio a las rectas, remiten a un estado de tensión. Las rectas muestran capacidad de análisis, fuerza, vitalidad, pero además frialdad y lógica razonadora.

Las formas que dibujamos pueden interpretarse de acuerdo al tipo de línea que predomine. Por ejemplo, una línea con muchos ángulos o picos puede mostrar agresividad, impaciencia, vitalidad y también dureza, tenacidad y obstinación. Una con ángulos muy agudos puede estar mostrando una excesiva reacción emocional y las en zigzag reflejan una imposibilidad de controlar los impulsos y agresividad.

Otro punto a tener en cuenta es el modo en que se ejerce presión con la herramienta de dibujo, por ejemplo, una línea que sea débil puede mostrar a un sujeto original, con rapidez mental e intuición, aunque poco constante. La que es fuerte, esa que deja relieve en el reverso de la hoja, representa fuerza física, energía vital, seguridad y extroversión, pero también agresión, hostilidad ante el entorno y franqueza a veces extrema. Este tipo de presión puede encontrarse en la personalidad de un líder, alguien con buenas condiciones para conducir grupos y también en creadores de grandes ideales, así como en los artistas y escultores.

Hay otros factores que podemos considerar, como el tiempo de ejecución y la actitud ante el trabajo, el exceso de detalle o la falta de ellos, los borrados, repasados de las líneas y tachaduras. Hay gran cantidad de material de estudio en los tipos de dibujo y en la forma de hacerlo, sobre todo entre las técnicas de evaluación psicológica y técnicas proyectivas. Lo más importante es no transformarnos en "interpretadores compulsivos" a la hora de mirar una obra, ya que existen otras razones, a veces sencillamente la decisión estética de copiar tal o cual decoración, que no están indicando una característica de personalidad o un rasgo definido.

En cuanto a la forma de los grafismos que utilicemos podemos encontrar:

• Dibujos geométricos: escuetos, fríos e impersonales; tienen predominio de ángulos, lo que nos podría hablar de bloqueos emocionales o auto control, así como dureza, intransigencia o exceso de racionalidad. Es muy

frecuente en personas de carácter mayormente obsesivo, aquellos que necesitan el orden y lo metódico para sentirse confiados y "relajados". Cuando los mismos dibujos son dibujados con sombras y arreglos decorativos, puede indicar a alguien delicado que trata de suavizar asperezas, utilizando su sensibilidad, sobre todo si el sombreado es suave, no con exceso de presión.

- Los diseños de dameros (tablero de ajedrez) en blancos y negros pueden indicar una naturaleza algo ambivalente, una conducta con posibles contradicciones. Remite a una persona muy ordenada en sus cosas: Lo blanco representa a lo mental, la ansiedad, la inactividad; lo negro a la actividad, la acción.

- Puntos marcados con fuerza pueden denotar un carácter explosivo, con detalles de agresividad mal controlada, así como impulsividad.

- Puntos marcados y adornados o decorados posteriormente pueden mostrar agresividad fuerte pero controlada, atenuada gracias a la sensibilidad. Así como trazos o rasgos marcados hasta llegar a agujerear el papel sobre el que se han hecho, muestran una excesiva energía, incluso violencia y posible pérdida de control. También puede señalar baja tolerancia a la frustración.

- Líneas quebradas a modo de zig–zag: marcan generalmente una vida pasional y afectiva fuerte. La persona acumula tensiones y luego las descarga intempestivamente, como lo marca la línea de dibujo.

- Diseños del tipo parqué o pared de ladrillos: indican una persona ordenada que clasifica y que, además, utiliza la asociación lógica o la deducción. Muestra capacidad de precisión, atención y concentración del pensamiento. Es el dibujo de los buenos estudiantes.

- Las flechas: en los diseños introducen siempre una nota de impulsividad, muestran generalmente a personas de un nivel de dinamismo y actividad alto, que no siempre logran canalizarlo adecuadamente. Cuando se proyectan de izquierda a derecha, puede mostrar sujetos hirientes contra los demás, sintiéndose contrariados o irónicos. Cuando las flechas se dirigen hacia la izquierda, la agresividad se vuelve sobre sí mismos, pudiendo ser descargada en ambientes íntimos. Si son curvadas y se unen en un punto central dando la impresión de girar, es señal de una personalidad que reagrupa sus fuerzas y lucha por convertir en éxito el trabajo, plan, proyecto o ensayo que tiene entre manos. El hecho de que se curven les quita el potencial agresivo, pero mantiene intacto el que su dinamismo.

- Diseños de espirales: en general implican encierro, repliegue, concentración en uno mismo, que puede indicar una actitud egocéntrica, o tendencia a relacionarse con los demás sólo para exhibir las propias habilidades, recibir elogios y sentirse reconocido. Si las espirales terminan en la izquierda, o que se proyectan hacia el lado de la izquierda (centrípeta) pueden estar marcando un cierto egocentrismo y retorno a un pasado que pesa profundamente. El

sujeto posee aspectos de su historia que aún no ha elaborado. Desde el punto de vista junguiano, es la dirección hacia el inconsciente, o sea, estaría marcando una tendencia a la introversión y a observar los propios contenidos internos. En cambio, si la espiral termina en la derecha (centrífuga), puede indicar un cierto temor a la soledad, y también el deseo de ser más sociable. Es un camino hacia la conciencia, con lo cual se estaría saliendo del encierro en lo inconsciente y buscando estímulos "afuera" del yo. Las espirales no dejan de tener una connotación de punto central protegido por capa sobre capa de líneas enrolladas, por eso remiten al encapsulamiento o encierro.

- La espiral doble: es la que toma la forma de una "S" con puntas enrolladas, y puede indicar una búsqueda de la perfección y una tendencia al idealismo, también es un modo de equilibrar las actitudes introvertidas y extravertidas, siempre manteniendo un contacto profundo con el mundo interno. Pueden señalar planteamientos filosóficos, dudas o ideas obsesivas, así como cierta ambivalencia, tanto a nivel mental como emocional.

Desde el punto de vista de la interpretación, los trazos rígidos, minuciosos y repetitivos pueden indicar dificultades para relajarse. A veces la reiteración monótona de un dibujo o trazado se relaciona con ideas de tipo obsesivas o recurrentes, que el sujeto no puede sacar de su mente. Ahora bien, en este tipo de trabajo en particular, en el que pretendemos lograr un estado mental relajado, los movimientos y trazos repetitivos tienen enormes ventajas, sobre todo a nivel de la disminución de la actividad del hemisferio izquierdo que genera efectos similares al de la meditación. Y también produce una baja de los niveles de estrés y los bloqueos creativos.

La mente más quieta y relajada es la mejor generadora de ideas creativas, con lo cual, si bien es cierto que ciertos grafismos pueden señalar rasgos de personalidad, al trabajar con zendalas estaremos mejorando nuestra persona como un todo, actuando tanto a nivel mental, como emocional y físico.

ARTES APLICADAS PARA NIÑOS Y NO TAN NIÑOS

El arte puede ser utilizado terapéuticamente también con los niños, y con ellos se trabaja de manera excelente aplicando técnicas de artes decorativas. Cuando hablamos de las llamadas "manualidades", rápidamente surge el fantasma de los artistas visuales que temen "transformar el arte en bricolage", casi un sacrilegio para determinadas elites.

En mis muchos años de enseñanza dirigiendo talleres de artesanías, manualidades y pintura decorativa en grupos de diferentes edades, entendí que cualquier técnica de modelado ponía en juego los obstáculos que yo misma tenía como escultora, y cualquier técnica de pintura decorativa dependía del conocimiento de los fundamentos del color que yo misma tenía como pintora. De hecho, hubo muchas ocasiones en que la "artesana" que hay en mí, rescataba a la artista en cuanto a recursos técnicos, o soluciones prácticas a problemas aparentemente sin solución.

La concentración que logra una persona al realizar un trabajo artesanal, no difiere del de un artista ante su lienzo o su escultura. Ambos se enfrentan con problemas técnicos y de expresión, ambos se enfrentan con posibilidades desconocidas al suceder lo que llamamos "errores", ambos desean ver la obra finalizada y sienten la satisfacción o la inquietud ante la reacción de los demás al verla. En algunos casos, estas obras artesanales serán realizadas con objetivo de venta, pero… ¿no tiene también el artista visual una esperanza de vender su obra? De hecho, sin esto no existiría el mercado del arte.

Pensemos, por ejemplo, en la tarea de los monjes budistas que realizan mandalas como un arduo trabajo de meditación, en el cual el individuo como sujeto de expresión, prácticamente desaparece. De hecho, los diseños de los mandalas tibetanos están exhaustivamente explicados, y el artista sólo tiene pocas oportunidades de colocar su "firma" expresiva, no teniendo ese objetivo. Se siguen los pasos, uno a uno, y mientras tanto se continua meditando en la deidad a la cual se está representando, buscando principalmente que sus cualidades se integren al artista en cuanto a individuo que desea alcanzar la iluminación. ¿Llamaríamos a esto arte o artesanía?

Entonces, ¿podemos nosotros sobrevalorar un tipo de proceso y desvalorizar otro? Creo que no, se debe valorar tanto la tarea minuciosa del artista como la del artesano. Ambos traen a la conciencia colectiva aquello que, de otra manera, no podría ser expresado.

Desde mi punto de vista, la creatividad no es algo mágico ni sorpresivo, sino que es la resultante del trabajo. Una idea es la génesis de la siguiente, y muchas veces una obra que hemos planificado cuidadosamente se transforma de una manera maravillosa si nos permitimos jugar.

Artes aplicadas y bellas artes

La diferencia entre bellas artes y artes aplicadas (diseño, artesanías, manualidades) es aún hoy materia de discusión. Lo que en ciertos tiempos se unificaba como una tarea común a todos, actualmente se divide, creando cierta idea de superioridad de las bellas artes por sobre las artesanías. A su vez, hay una categoría considerada menor aún cuando hablamos de manualidades, el llamado bricolaje escolar.

Supuestamente el arte no tiene que tener objetivo de uso, aunque no siempre es así. El diseño y las artes decorativas son hechos para brindar un uso determinado, aunque muchas veces son obras artísticas. En distintas épocas ha ido cambiando la valoración sobre las artes aplicadas y las llamadas bellas artes.

Afortunadamente, las nuevas generaciones de artistas y diseñadores utilizan con libertad creciente técnicas que podrían llamarse artesanales para obras de arte, y puramente artísticas para objetos utilitarios bellos. Es interesante que podamos ampliar nuestra mirada y descartar nuestros prejuicios, para sencillamente disfrutar de la belleza estética y de la expresión creativa.

El trabajo con niños y mandalas

Nada hay más hermoso que observar la manera en que los niños se acercan a la expresión artística. Muchos docentes me consultan por los beneficios de la práctica de mandalas y otras técnicas de arte antiestrés en las aulas, sobre todo con niños o adolescentes hiperactivos o con conductas conflictivas. Incluso he trabajado con muchos de ellos en mi consultorio, ya que nada es mejor

que experimentar el propio proceso con los mandalas. Las actividades que se les proponen a los niños y adolescentes deben tener sentido para ellos, para así incentivarlos de forma creativa.

Desde mi experiencia puedo decirles que los diseños circulares a los que llamamos mandalas, pueden ser incorporados casi con cualquier contenido teórico en el área artística y, con más razón aún, en el área artesanal. He utilizado este tipo de recursos con niños de todas las edades. No debemos olvidar que lo que denominamos "bellas artes" y las artes aplicadas son el modo de relacionarnos con nuestro medio natural para nutrirnos de él y transformarlo, expresando nuestra esencia creativa.

¿Cuál es el rol del adulto en la tarea con niños?

Como adultos y habiendo perdido la práctica de jugar, a veces no sabemos cómo actuar frente a un niño y las experimentaciones con el arte. La función del adulto a cargo del niño o de varios es organizar, promover, facilitar, contener y retroalimentar el trabajo. Suena a mucho ¿no?, no se preocupen, es lo que habitualmente hacen ustedes como padres cotidianamente, sólo que dicho con estas palabras parece inalcanzable.

Los niños primero nos observarán y, luego, nos escucharán, por lo tanto el adulto debe asumir con claridad su tarea, conociendo, si es docente del área artística, los principios del arte y los procesos evolutivos por los que atraviesan las personas, y si es un padre preocupado por el bienestar de su hijo, dejándose guiar por la sensibilidad; se debe ser una persona creativa y con apertura

a los cambios, se proclive al diálogo y tener facilidad para comunicarse.

Hay que lograr que el clima sea de expansión, en el sentido de experimentación creativa de todos los participantes, creando una atmósfera que permita expresar sentimientos, emociones, ideas y propuestas. Esto estimulará, casi mágicamente, el desarrollo de habilidades y potencialidades creativas de los niños. Los trabajos deben ser una excusa para la manifestación de aquello que no aparece en los ámbitos cotidianos, una forma de expresión y alimento del alma, por lo tanto, como adultos deberemos ser observadores de las necesidades de cada niño, especialmente cuando los vemos bloqueados, inseguros o con dificultades expresivas.

Se puede guiar sin imponer ideas, orientando de acuerdo con las necesidades del momento, valorizando todas las obras e intentos, estableciendo un clima de confianza, calidez y serenidad al organizar un ambiente favorable para promover el desarrollo armónico de la personalidad.

El poder curativo del arte y los niños; jugar y curar

En todas las edades tenemos la necesidad de comunicarnos, esto comienza en nuestra infancia, cuando sentimos el impulso de explorar y, luego, cuando descubrimos que nuestro mundo interno puede ser manifestado y compartido con otros por medio de las distintas vías de comunicación. El niño aprende que puede compartir sus vivencias, expresarlas y ser valorizado por ello.

El lenguaje visual es una vía de comunicación y expresión sumamente efectiva y, especialmente en la niñez se está más abierto para manifestar al "pequeño artista interno".

Los mandalas son herramientas para el equilibrio emocional, formas de meditación activa, diagramas organizadores y, a la vez, hermosos elementos estéticos. En muchísimos casos son utilizados como apoyo terapéutico y como forma de manifestar emociones profundas y miedos, así como sentimientos de éxtasis y alegría. Son excelentes ayudas en casos de ansiedad, temor, hiperactividad y déficit de atención. Esto no implica que los síntomas desaparezcan por completo, sino que serán valiosas herramientas de mejoría.

El arte genera gran interés en los niños y, especialmente, realizar mandalas absorbe toda su atención, llevándolos a un estado de concentración, casi como si estuvieran meditando. Los beneficios son los mismos que para los adultos, con la gran ventaja de que están más acostumbrados a jugar.

Toda actividad creativa genera este tipo de respuestas, y en el caso del dibujo o coloreado de mandalas, podemos sumar el beneficio del ritmo, la regularidad y la capacidad de concentración, sobre todo en el caso de los niños, que no poseen la fluidez de lenguaje para manifestar sus pensamientos y sentimientos. Los que son muy inquietos comienzan a aquietarse pintando mandalas, así como a menudo se logran revertir ciertos estados de ansiedad o temor anticipatorio. La actividad no debe tomarse como quien indica una medicina, sino que debe ser parte de la atmósfera de juego, una actividad placentera que puede compartirse con mamá, papá o los hermanos, pero nunca una obligación.

Los niños nos llevan la ventaja de no juzgarse tan duramente a sí mismos como hacemos los adultos, por lo tanto, sus contenidos emocionales van a aflorar en la imagen con mayor libertad, sin preocuparse por los detalles técnicos. Ellos se animan a jugar y esa actitud resulta el mejor ayudante terapéutico.

Un niño deberá tener una relación profunda y variada con su ambiente, deberá poder experimentar con todos sus sentidos el mundo que lo rodea. Esto es vital para desarrollar la experiencia de la creación artística y la mayor de las vías de aprendizaje.

La importancia de la opinión del adulto

La autoestima de un niño se fortalece gracias a la valoración que los adultos hacen de él. Este es un tema importante, ya que a menudo observamos el garabato rayado que representa su figura y lo calificamos desde nuestro propio gusto de adultos, demostrando un cierto menosprecio hacia el "dibujito". Es importante entender que esto es rápidamente comprendido por el niño, quien, atribuyéndole a ese adulto una autoridad importante, se siente incapaz y su autoestima se ve afectada.

Si un pequeño ha sido descalificado o su trabajo creador mal evaluado, se encerrará en sí mismo, y habitualmente responderá de manera negativa ante el dibujo diciendo que él "no sabe" o "no puede" hacer tal o cual cosa. Esta pérdida de confianza a menudo impide que utilice el dibujo y la pintura como medio de auto expresión y que muestre una inhibición ante la tarea. Probablemente, los más tímidos y retraídos sean los que más necesitan expresarse por medio del arte, pero es importante comprender que los padres o maestros no debemos imponer nuestros patrones de belleza a él. Hay que respetar sus elecciones, decisiones y valorizarlas para fortalecer su autoestima.

El dibujo y la pintura son los medios en que un niño expresa sus sentimientos, pensamientos e intereses, también demostrando mediante ellos su conocimiento del medio que lo rodea. Es importante estimularlos para que desarrollen sus propias experiencias y encuentren caminos de expresión creativa, así como para que puedan concentrarse en una tarea por períodos cada vez mayores.

El riesgo de interpretarlo todo

Ahora bien, en este tema tengo que ser enfática con una advertencia: no nos volvamos obsesivos de los dibujos o colores que usen nuestros hijos. Realmente no es una actitud saludable el que estemos detrás de ellos casi como detectives, viendo si utilizaron mucho color negro para pintar o si rayaron todo el dibujo, o si rompieron algún papel.

Cuando trabajaba en escuelas primarias, era habitual que las docentes, con una loable preocupación por sus alumnos, me mostraran ciertos dibujos de cierto niño para ver "qué problemas tenía". Es verdad que muchos traumas infantiles pueden notarse en la repetición de algunos dibujos y usos del color, pero también es cierto que para interpretarlos correctamente debemos estar entrenados y haber estudiado mucho, y aun así, podemos equivocarnos totalmente. Si es necesario observar algún símbolo en particular, esa será tarea del psicoterapeuta. Lo que deberíamos hacer es mantener esa ruta de expresión despejada, y proponerle al niño actividades que le permitan a su psique manifestarse de manera simbólica, desde la forma y el color y por medio del proceso creativo, para mantener de esta manera su salud mental, emocional y, consecuentemente, física.

Qué podemos esperar de nuestros niños: etapas del desarrollo gráfico

Comúnmente hay un desarrollo paulatino en las habilidades gráficas y, si bien cada niño es diferente y tiene sus propios ritmos, es conveniente que tengamos, al menos, una breve información de las diferentes edades y sus características, para evitar proponer tareas que sean inalcanzables, y que generen un sentimiento de frustración.

Lo fundamental a tener en cuenta es que el adulto debe ser un observador activo e estimulante, pero nunca un juez. Debemos valorar las realizaciones gráficas de los niños, nunca descalificarlas o intentar adosarles nuestras tendencias o gustos personales.

Para la siguiente clasificación me basé en la obra de Víctor Lowenfeld, cuyo trabajo maravilloso y esclarecedor está todavía vigente en lo que respecta a la evolución gráfica del niño.

Me centraré, fundamentalmente, en los períodos que van desde los 2 o 3 años hasta los 12. Luego de esa edad, e incluso por mi experiencia a partir de los 8 o 9 años, en cuanto a diseños de mandalas, zendalas y otras propuestas, pueden ser utilizados los mismos que los adultos.

De los 2 a los 4 años

Esta es la etapa en la que el niño todavía es independiente de las influencias externas y perturbadoras, en cuanto a la expresión estética. En su trabajo creador, reflejará todo su desarrollo en los campos intelectuales y emocionales. Disfrutará de los garabatos desde un punto de vista del movimiento y, paulatinamente, irá tomando control sobre sus trazos. Explorará su ambiente y les asignará un nombre a las figuras que vaya dibujando. Disfrutará especialmente del uso del color y de la manipulación de los materiales. Es una etapa de gran importancia en cuanto al estímulo que el adulto le pueda aportar sobre sus creaciones y sobre el medio

que lo rodea, reforzando su autoestima por medio de la aprobación para lograr confianza en lo que realiza y en sí mismo.

Es interesante proporcionarle mandalas realizados en goma o cartón, círculos, cuadrados y triángulos con los cuales puedan armar sus propios esquemas, teniendo en cuenta que sean lo suficientemente grandes para que los puedan manipular fácilmente y que no los puedan tragar si los llevan a la boca.

Será muy gratificante estar cerca del niño al realizar las actividades, incluso compartirlas, para ayudarlo a encontrar la resolución de los problemas.

Sin dudas, lo más importante es la comprensión y el aliento del adulto. En general no se necesita más que esto, y el niño habitualmente se mantendrá concentrado en la tarea por veinte o treinta minutos.

Sus primeros trazos no sólo son importantes para su expresión artística sino también lo conducirán a la palabra escrita. Lo que el adulto muestre como reacción ante estos primeros productos, influirá mucho en el desarrollo progresivo del niño.

Los garabatos se clasifican en tres categorías:

- Garabato desordenado: el niño a menudo mira hacia otro lado mientras los traza, tienen resultados variados y hasta accidentales. Es importante que note que el adulto se interesa en lo que hace, ya que lo relacionará con un camino de comunicación con el. Mientras no tenga control sobre sus garabatos, es inútil pedírselo sobre otras actividades, por ejemplo, pretender que "pinte" algún diseño ya elaborado de mandala.

- Garabato controlado: en algún momento, el niño verá la relación entre sus movimientos y el resultado de sus trazos en el papel, aproximadamente, unos seis meses después de comenzar a garabatear. Comenzará a hacer trazos más grandes y tratará de usar colores diferentes en su dibujo. Esta es la etapa en la que le gusta llenar la hoja. Todavía tendrá dificultades a la hora de sostener el lápiz o el crayón, y ensayará una variedad de maneras hasta que, cerca de los tres años, se asemeja a la forma de tomar el lápiz de los adultos. A esa edad puede copiar un círculo, pero no todavía un cuadrado, por lo que podrá llenar un círculo vacío espontáneamente (una forma de mandala). También es la etapa en que comienza a descubrir con mucha alegría ciertas relaciones entre algo que ha dibujado y el ambiente. El rol del adulto es importantísimo, ya que el niño acudirá a él con mucho entusiasmo a mostrarle sus creaciones.

- Garabato con nombre: el niño les da nombre a sus garabatos, comienza a conectar lo que hace con algo que lo rodea. Pasa del simple movimiento al pensamiento imaginativo. Los dibujos en sí no habrán cambiado mucho, la diferencia es que ahora dibuja con una intención. Le dedicará más tiempo a la actividad. A veces anuncia lo que va a dibujar y sus garabatos se convierten en un importante medio de comunicación, puede cambiar el nombre de lo que dibujó a medida que avanza, ya que no tiene una idea preconcebida de lo que hará. Es el momento que en que el adulto debe tratar de evitar encontrar algún vínculo visual con las

figuras y adjudicarle sus propias interpretaciones. A los cuatro años pueden copiar con éxito un cuadrado. Las líneas diagonales se comprenden, aproximadamente, a los cinco años. En este momento el rol del color no es importante, lo es el movimiento del trazo y que exista contraste, o sea, que se note bien la diferencia entre la superficie de dibujo y el garabato. Lo mejor será el lápiz o marcador negro sobre la hoja blanca, o la tiza blanca sobre el pizarrón oscuro. Cuando el niño comienza a darles nombre a sus dibujos, también comienza a utilizar diferentes colores con diferente significado. Todavía no podrá nombrarlos, pero puede realizar cierta elección del color. Cuanto más estimulados se hallen por su entorno, más se incrementará su desarrollo.

El desarrollo de los garabatos no es lineal, por lo que se pueden esperar avances y retrocesos en la tarea. El niño dibujará y rayará las hojas, pero difícilmente pintará y cubrirá superficies con color. Por lo tanto, no se le deberá pedir esto ni hacerle sentir que no alcanza las expectativas que el adulto tiene.

De los 4 a los 7 años

En un principio, los dibujos no son muy diferentes a los de la etapa anterior, pero aquí los niños comienzan a encontrar relación con el espacio que los rodea. La motivación artística se basa en las experiencias propias o en las que alguien le haya transmitido.

Comenzará a crear conscientemente, hacia los cuatro años hará figuras reconocibles hacia los cinco ya se pueden observar personas, casas, árboles y a los seis

se evolucionará hasta permitir distinguir claramente en el dibujo y se tendrá un tema. Generalmente el primer símbolo logrado es un hombre en la forma de "cabeza y pies".

Cuanto más desinhibido esté el niño, más llenará los grandes espacios de la hoja. Es el momento en que gradualmente podrá ir llenando superficies en un mandala, y, poco a poco, "respetará" los límites del dibujo. Disfruta mucho del color, aunque no esté vinculado con los objetos que dibujan.

Van a distribuir sus dibujos por toda la página, sin respetar las concepciones de espacio, el arriba y el abajo, lo grande y lo pequeño. Las figuras tendrán la importancia que les dé su propia vivencia. O sea, una manzana acaramelada muy rica que disfrutó en el parque será más grande que su perro o su hermanito. La manera en que representa las cosas es un indicio de la manera en que se vincula con ellas.

En esta etapa, los dibujos cambian rápidamente, así como también pueden "retroceder" aparentemente, al probar un nuevo material o técnica. No se es capaz de copiar un triángulo, aproximadamente, antes de los cinco, ni un rombo antes de los siete años.

De los 7 a los 9 años

Luego de mucha experimentación, el niño llega al concepto de la figura humana y, a modo de símbolo, será repetido una y otra vez mientras no haya otra experiencia que lo modifique. Cada niño tendrá un modelo de persona, algunos la dibujarán con todos sus detalles, y otros con muchos menos.

Es la etapa en la que comenzará a tener conciencia de dónde se apoyan las cosas, por lo que se comenzará a marcar la línea de base o el "suelo". Ésta es un indicio de que se ha dado cuenta de su relación entre él y el ambiente.

Las tres características más habituales en esta etapa, desde el punto de vista del adulto, son:

- Exageración de partes importantes.
- Desprecio o supresión de partes no importantes.
- Cambio de símbolos para partes afectivamente significativas.

En esta instancia se comienza a vincular el color con el objeto, repitiendo siempre el mismo para las zonas de su dibujo (el cielo azul, el pasto verde, la manzana roja), esto forma parte de un proceso intelectual que intenta encontrar un cierto orden lógico en el mundo. Es un indicio de que está encaminándose al pensamiento abstracto. El color que le asigne a cada cosa, dependerá de su vínculo emocional con éstas. Si juega en el barro, el suelo será marrón, ya sea que haya pasto o no. Si le gustan las manzanas verdes, todas ellas serán así aunque haya rojas.

Cuanto más ricos sean sus dibujos en detalles, más se verá la sensibilidad que tiene con el ambiente que lo rodea. El arte puede contribuir mucho al desarrollo de un niño, estimulando su toma de conciencia de las cosas que están a su alrededor. Es importante que el ambiente en el que vivan sea rico y estimulante para que puedan desarrollar todas sus posibilidades. La actividad creativa puede formar una atmósfera que reduce la frustración, permitiendo que ciertas emociones y sentimientos que no pueden ser manifestados por medio de la palabra (que no puede manejar tan ampliamente todavía), sean "descargados" por medio de su obra. La flexibilidad es el mayor atributo para el desarrollo afectivo, de esta manera, el niño modifica o cambia los patrones que se le presentan para trabajar sin ser censurado o criticado, lo que incrementará su autoestima y capacidad de manejo emocional.

El arte, además de ofrecer una oportunidad para el relajamiento emocional, puede permitir también el empleo constructivo de estas emociones. Las explosiones de enojo, frustración o envidia, así como la desbordante alegría no son generalmente toleradas en la mayoría de los ámbitos. El arte puede proporcionar uno para las expresiones emocionales y puede impulsar la afectividad en un ambiente saludable, libre de tensiones. Específicamente, el diseño simétrico del mandala ayuda a la concentración, esa es su gran ventaja. En líneas generales, ante el impacto de los estímulos externos que a veces pueden ser perturbadores, lo que ayuda al niño a volver a su interior, concentrarse en la actividad y recuperar su alegría interna.

En cuanto al color, éste sigue las pautas esquemáticas de la forma y el espacio. En general, se ve que comienzan a relacionarlo con el objeto, pero muchos de ellos persisten en colocar cualquiera, sólo porque les agrada; esto es sencillamente para observar y nunca para criticar. Luego de algunos años, pasarán a dibujar o pintar de lo que saben del objeto (su concepto) a lo que ven de él (su percepción).

Una de las características de esta etapa es el ritmo, que consiste en la repetición, ya sea de la forma, el espacio o del color. Muchos niños comienzan a usar esto como un recurso decorativo, con lo cual, habitualmente disfrutarán mucho de la actividad de colorear un mandala dibujado, cuya repetición en las formas los atrae y les permite desplegar a su antojo las combinaciones decorativas y rítmicas de distintos tonos.

Ninguna de estas combinaciones debería ser impuesta o sugerida por el adulto, hay que permitir que desarrollen herramientas para solucionar los problemas; esto quiere decir: acompañarlos, pero no hacerlo por ellos, ya que el mensaje implícito sería que no son los suficientemente aptos para hacerlo por sí solos, y se irá afectando su autoestima y confianza.

A menudo hay un conflicto entre lo que un niño puede hacer, lo que se espera que haga y lo que a él le gustaría hacer. Es importante no obligarlos a nada, permitir que elijan los diseños, así como el color, y dejarlos que agreguen detalles o que dejen algunas partes sin pintar. La actividad no puede ser transmitida como una obligación.

De los 9 a los 12 años

A esta edad, el niño comienza a notar que es miembro de una sociedad, empieza a hacer cosas en grupo, a compartir secretos, a tener amistades.

Comienza a ser independiente de los adultos.

La creciente búsqueda de independencia social entra en conflicto con el mundo de los adultos, que no quieren abandonar la guía y supervisión de los niños. A esta edad, éstos comienzan a pensar en términos sociales, a considerar las ideas y opiniones de los demás, el pensamiento egocéntrico que los caracteriza hasta ese momento se va alejando gradualmente. Comienzan a tomar conciencia de su mundo real, un mundo lleno de emociones, pero emociones que los adultos ignoran, un mundo que les pertenece sólo a ellos.

Desarrollan una mayor conciencia visual, ya no utilizan la exageración, aunque todavía se percibe en la figura humana. Destacan las diferencias entre sexos, sobre todo en la vestimenta. Hay mayor preocupación por los detalles y pueden comenzar a criticarse a sí mismos, si sienten que no los han respetado.

Comienzan a hacer una mayor distinción de los colores, ya no mantienen la rígida relación entre éstos y el objeto. Cuanto más fina sea su percepción, mayor variedad de tonos empleará.

En esta edad, comenzamos a observar un conocimiento consciente de la decoración, donde se utiliza el ritmo y la repetición. Esto es un fantástico punto a favor en los mandalas, ya que en ellos se encuentran formas repetidas que nos permiten utilizar el color rítmicamente, con el agregado de la forma concéntrica, que nos hace focalizarnos en un punto y concentrarnos.

En etapas en que los cambios son muy impactantes, o ante situaciones familiares conflictivas, o en el caso de niños o niñas hiperactivos que no descansan en ningún momento, el espacio de compartir la pintura de un mandala puede ayudar a que manifiesten sus emociones y, posteriormente, se vayan calmando.

En esta etapa, el niño comienza a desarrollar mayor conciencia y sensibilidad hacia su ambiente y se va

convirtiendo, progresivamente, en un crítico de los demás y de sí mismo. Pueden comenzar a romper esquemas y a utilizar el color de manera simbólica, así como a darle particular importancia a los detalles.

Una de sus grandes necesidades durante este período es encontrarse a sí mismos, descubrir su propio poder y desarrollar sus propias relaciones dentro del grupo. Luego viene la necesidad de descubrir su relación sincera con el ambiente y con los objetos materiales que lo forman. ¿Nos les resulta familiar? Esto es extremadamente similar a las necesidades que nos plantea el adulto medio.

Algunos niños comenzarán a esconder sus dibujos de los adultos curiosos, o harán comentarios despectivos respecto a sus esfuerzos.

Algunos de los conceptos que desarrollan los acompañan durante toda su vida. Y muchos estudios muestran una enorme semejanza entre los dibujos de esta etapa y los adultos que no han recibido una enseñanza artística formal. Después de años trabajando principalmente con este tipo de adultos, les puedo asegurar que sus reacciones antes sus obras son de esta naturaleza, en la mayor parte de los casos.

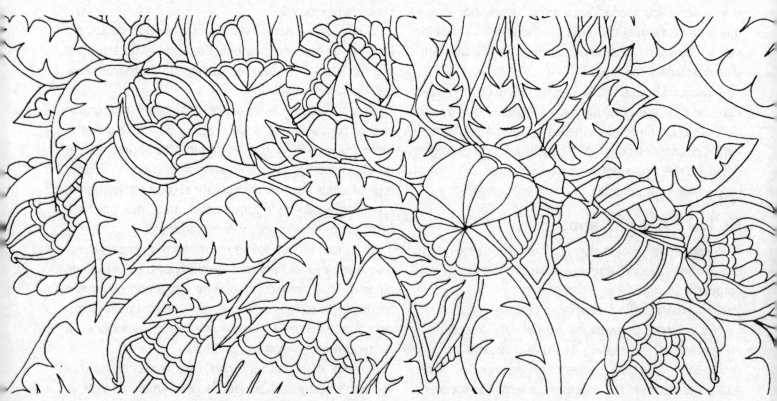

ARTE SIMBÓLICO, CUANDO EL ARTE CURA CON SU IMAGEN

Estamos habituados a escuchar que una imagen vale más que mil palabras, tal vez porque la imagen dice más cosas que lo que podemos describir de ella.

Desde que tengo memoria, me fascinaron en todas sus formas, quizás sea la razón por la que soy coleccionista de mazos de Tarot y otros oráculos de imágenes simbólicas.

Fueron los mandalas y el Tarot los que me llevaron a la obra de Jung y sus innumerables ramificaciones. Esto me abrió un nuevo mundo de asociaciones y simbologías. Descubrí que, con sólo calcar imágenes, trabajar sobre ellas, pintarlas, mi mente entraba en estados de introspección y llegaban respuestas y memorias emotivas.

Comprender la obra de Jung lleva toda una vida, aquí sólo trazaré un boceto de los principales conceptos de su obra, aquello que nos posibilite comprender la enorme simbología dentro del universo junguiano, que nos ayudará a mirar una imagen simbólica desde la perspectiva de la psicología profunda.

Sólo luego de algunos años me permití realizar mandalas que fueran "diferentes", esto es, que mantuvieran el ordenamiento circular, tan vital para el proceso simbólico pero que, además, incorporaran otro tipo de información visual, que me permitiera expresar contenidos más profundos y que me enseñara la flexibilidad de las estructuras de pensamiento. Por lo tanto, comencé a dibujar, y a transformar los dibujos en mandalas, a incluirlos en composiciones circulares, buscando un centro en cada una de ellas a partir del cual cada energía se manifiesta. Esos centros no siempre ocupaban el centro geométrico de la circunferencia, pero justamente eso les daba su propio simbolismo, ya que ponían un acento en lo que se enfatizaba. De esta manera, comenzaron a surgir lo que denominé "conjunciones simbólicas", o sea, una combinación de imágenes simbólicas que formaban una especie de mensaje mayor. Esa fue mi manera de empezar a trabajar con el Tarot y los mandalas, con dibujos armados a partir de una tirada de tres cartas. Posteriormente, descubrí que podía trabajar con imágenes simbólicas de cualquier especie, combinándolas para formar una nueva composición.

Disfrutaba enormemente este tipo de trabajos. Llevaba mi carpeta de dibujos a todas partes, utilizando un tablero pequeño y estilógrafos de tinta negra. Organizaba las imágenes y me sumergía en lo que ellas me iban sugiriendo. Agregaba detalles, cambiaba cosas a mi gusto y luego estructuraba la composición en forma de mandala. Fue un trabajo que me llevó meses. Luego digitalizaba cada nueva imagen y posteriormente las pintaba.

Marie Louise Von Franz, discípula de Jung, en su libro *Sobre Adivinación y Sincronicidad* dice: "…cuanto más amplia sea nuestra conciencia, y cuanto más se desarrolle, más captaremos ciertos aspectos del espíritu del inconsciente, los llevaremos a nuestra esfera subjetiva y los denominaremos nuestra

actividad psíquica o nuestro propio espíritu". El símbolo es un modo vivo de ampliar nuestra conciencia, y trabajar con el –dibujarlo, observarlo, leer sobre él, pintarlo– es un modo de acceder a rincones escondidos de nuestra psique.

Así que podemos obtener información del inconsciente a partir de mirar un dibujo, sobre todo cuando se trata algunos casos sin sentido, o con uno paradojal.

Mirar un dibujo es como poner la mente a dormir durante un minuto y obtener información respecto a lo que estamos fantaseando o soñando en el inconsciente. A través del conocimiento de éste, obtenemos información sobre nuestra situación interna y externa.

Hay una especie de diálogo que podemos entablar con las imágenes, debiendo estar atentos a mantener la mayor

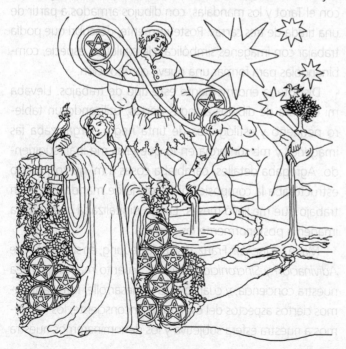

claridad posible para que la comunicación sea nítida. Tenemos que estar dispuestos a escuchar, incluso cuando lo que se nos dice no nos guste tanto, o cuando nos parezca que no tiene nada que ver con nuestra vida.

Mirar y comprender una imagen simbólica es siempre un sistema móvil de relaciones, que exige la mayor flexibilidad en nuestro pensamiento y en nuestra manera de mirar. Tenemos que aprender a mirarnos como si la imagen nos sirviese de espejo, para entender quiénes somos realmente y para ir modificando aquello que ya no es funcional a nosotros ni a nuestro entorno.

Las imágenes obtenidas al azar dentro de un mazo o un grupo de composiciones dentro del contexto terapéutico, pueden aportar elementos de toma de conciencia, tanto para el paciente como para el terapeuta. Nos brindarán los elementos necesarios para saber con qué es preciso trabajar en ese momento, y es increíble la cantidad de vínculos que un paciente puede hacer con su propia vida a partir del trabajo con esos símbolos.

La imagen debería ser utilizada como un medio de autoanálisis, autoconocimiento, y de reflexión sobre aquello que estamos transitando, ayudándonos a abrir las puertas de la percepción, no para "ver el futuro" sino para mirar el presente sin negarlo, permitiéndonos desarrollar la intuición. Aceptar el pasado, entender el presente y abrirnos al futuro.

¿De qué hablamos cuando hablamos de psique?

Si queremos hablar de arte simbólico deberemos entender el lenguaje que estamos utilizando. Hablar de símbolo es hablar de una psique que los interpretará a su modo, de

acuerdo a las características del lenguaje que utilice. Si les hablo de conciencia e inconsciente debo darles una noción de qué se trata. No como resumen de un libro de Psicología, pero sí algunas pautas básicas de orientación.

Lo primero que tendríamos que considerar aquí es el concepto de Jung sobre la psique y su ordenamiento, comparándolo con el pensamiento de Sigmund Freud, que fue el primero en postular la idea del Inconsciente como parte constitutiva de la psique.

Si bien nosotros tendemos a ubicar la psique en nuestro cerebro, no tomamos en cuenta que todo nuestro cuerpo es de la misma materia, por lo tanto, lo que denominamos aparato psíquico se manifiesta a través de la mente y los sentidos, pero se vivencia en todo el cuerpo. Existe una explicación didáctica, y enfatizo aquí esa palabra, para ubicarnos en una especie de mapa psíquico. Esto es un intento de ubicar en el espacio algo que no tiene lugar físico definido y concreto.

Hablar de la conciencia como ubicada arriba, y del inconsciente como ubicado abajo, es totalmente arbitrario y, sin embargo, una y otra vez los localizamos así. Posiblemente esto se vincule a la importancia que le atribuimos a los centros corporales superiores en relación con los inferiores.

Dentro de la totalidad de la psique, podemos distinguir dos grandes divisiones: el área de la conciencia, que contiene todo aquello que conocemos, y el área del inconsciente, cuyo contenido irá variando de acuerdo a las teorías, pero comenzaremos diciendo que contiene lo que no se conoce, pero que es lo que sostiene o es sedimento de todo lo demás. Sólo un área pequeña que se ubica entre la conciencia y el inconsciente es el "yo", o el ego, que es la porción que nos da nuestra identidad y que habitualmente "cree" ser la psique entera.

Para Freud, quien fue el primer investigador de la mente que advirtió la existencia de contenidos que no se tenían en la conciencia, a los que llamó Inconsciente, esto es lo reprimido, aquello que por ser traumático o vergonzoso es apartado del área de la conciencia. Esto quiere decir que todo lo que está en el inconsciente fue originariamente parte de la conciencia. Es lo que está en lucha con la realidad consciente, por lo que reprime ciertas cosas de las que la conciencia se defiende con distintos mecanismos. Si esa defensa no surte efecto, el contenido reprimido retornará a menudo en forma de síntoma mental o físico, o transformado en alguna producción intelectual o artística.

Jung coincide en que existe un inconsciente personal con las mismas características que le atribuye Freud, pero incluye un espacio más vasto y antiguo desde el punto de la vista de evolución de especie, que es el concepto de inconsciente colectivo, que reúne los contenidos de este tipo de la humanidad. Es común a lo humano en general y se manifiesta por medio de arquetipos, concepto que trataré de explicar un poco más adelante.

Estos arquetipos se movilizan cuando hacemos grandes cambios o situaciones de pasaje, en situaciones de conflicto, en situaciones de expansión de conciencia, en situaciones de psicosis (fragmentación psíquica) y en la muerte. En todas ellas los arquetipos raramente se movilizan de a uno, sino que lo hacen en pares o grupos, llamadas constelaciones o complejos arquetípicos.

Jung también coincide con Freud en el concepto del yo o ego, y también le asigna una pequeña porción dentro de la enormidad de la psique, aunque muy importante ya que se trata del organizador de la mente consciente.

Además, incluye otro centro organizador fundamental, que él llama *self* o sí mismo, al cual no le da dimensiones ya que se trata de una abstracción que representa el centro de todo el aparato psíquico, o sea, de todas las áreas de conciencia e inconsciente. Este centro es al que se indica como responsable de promover el proceso de individuación, proceso que podríamos analogar con la iluminación o el samadhi oriental, y que consiste en abarcar a la totalidad del ser, aquello que es más amplio que nuestro yo o imagen de nuestro ego.

Para el pensamiento junguiano, las tareas de autoconocimiento se emprenden con el objetivo de poner en marcha el proceso de individuación y, generalmente, son parte de un camino que se comienza a partir de la mitad de la vida.

Las funciones del área de la conciencia son:

- Mantener la relación entre los contenidos psíquicos y el yo.

- El yo es el centro de la conciencia, a diferencia del sí mismo, que es el centro de la totalidad.

- Ser un filtro de toda experiencia (interna o externa) que debe pasar por el yo para ser consciente.

- Es un producto del inconsciente que es la fuente de todo, tanto filogenéticamente, o relativo a todas las especies existentes, como ontogenéticamente, o relativo a la experiencia de una vida humana individual, O sea, es la conciencia la que sería un producto del inconsciente, y no a la inversa como plantea Freud. Esta es una de las dos principales diferencias con la teoría freudiana, la segunda

refiere al tipo de energía que predomina o moviliza la psique, la cual para Freud es eminentemente sexual, mientras que para Jung es energía más general, no sólo sexual.

Las características de la conciencia son:

- Estrechez: no podemos tener conciencia de todo. El foco del yo es puntual, podemos ramificar la conciencia abarcando diferentes áreas, pero tendrá un foco limitado de atención. Tampoco puede captar con la misma lucidez varias representaciones simultáneas de igual peso o importancia. Siempre habrá algo en el foco de atención y lo demás tendrá una característica más difusa.

- Intermitencia y discontinuidad: la conciencia –a diferencia del inconsciente– es intermitente. Podemos prestar atención a algo y luego quitarle esa atención. No puede abarcar todo lo que nos pasa, sino que lo hace con temas puntuales. Su atención es fluctuante y ondulante. Posee caídas y aumentos de intensidad y concentración. También hay tiempos límite de concentración, que se estiman entre 40 y 45 minutos, luego es necesario distenderse porque la atención se pierde.

- Es un órgano de adaptación y orientación: nos orienta en lo externo e interno y su función es relacionar el yo con los contenidos psíquicos.

El yo es un complejo de representaciones que constituye el centro del campo de la conciencia y que nos proporciona la continuidad y la unidad con respecto a uno mismo, o sea, me

permite saber quién soy, que existo, que alguna vez nací, que seguiré siendo. Es el principio de identidad que me permite saber que sigo siendo yo. Me reconozco con una historia o recuerdo de mí mismo, relacionándome con mi memoria y recuerdos. Me reconozco como posibilidad de proyectarme hacia un futuro. Es un aquí y ahora, me ubica en el espacio y tiempo, me diferencia de los otros.

A través del yo, recibo sensaciones y percepciones (frío, calor, estados afectivos, etc.), tomo conciencia de mi propia corporalidad.

La analista junguiana Marie Louise Von Franz, nos dice que el yo es lo aparentemente más conocido por nosotros y, sin embargo, es un misterio insondable. No podemos llegar a captarlo objetivamente en su totalidad, porque no podemos apartarnos de la mirada de ese yo para observar su totalidad, nunca podemos observarnos con absoluta objetividad. En India dicen que uno no puede ser observador de uno mismo, pero es algo que deberíamos ejercitar.

Las mismas características que tiene el inconsciente, en cuanto a lo insondable e inabarcable, también las tiene el yo. Es difícil saber qué lo compone y cuál es la combinación tan especial que logra crear esta personalidad a través de la que nos reconocemos.

El yo se adapta al mundo interno, ya que está en el centro de ese gran campo que llamamos psique, y esa adaptación la hace por medio de:

- Memoria y recuerdos: recuperación y reproducción de contenidos almacenados y no conscientes (esto es debido a la estrechez de la conciencia, por la cual hay cosas de las que no somos conscientes, pero quedan de todos modos en la memoria). La realidad externa impacta sobre la realidad interna y esto genera un movimiento que se resuelve intentando acomodar lo nuevo en base a las estructuras ya conocidas, y si eso no es posible, habrá que adaptarse para formar nuevas estructuras.

- Contribuciones subjetivas: que surgen al pensar o al sentir. Son ideas aparentemente desconectadas entre sí. Tiñen la realidad en función de nuestros deseos, miedos, angustias, etc. y hacen que la realidad sea percibida de una u otra manera, subjetivamente.

- Afectos o emociones: que no son voluntarios, nos suceden. Son movimientos energéticos a veces determinados por el sistema nervioso central o por el sistema hormonal, se sienten como descargas (la palabra "emoción" significa poner en marcha, en movimiento).

- Irrupciones del inconsciente: fantasías, ilusiones, impresiones que irrumpen en la conciencia y se manifiestan de diferentes maneras, por ejemplo, por medio del arte que nos da la posibilidad de darles expresión a los contenidos inconscientes, sin regirnos por patrones estéticos y más allá de la belleza.

Todos estos componentes se pondrán en juego a la hora de observar y trabajar sobre las imágenes. Uno cree que solamente está viendo algo externo, algo que otro dibujó, pero cada imagen nos conduce internamente por un laberinto de memorias, subjetividades y nuevas ideas que surgen. Con ese trabajo podemos aprender sobre nosotros, elaborando nuevos lenguajes creativos.

Como consecuencia, el yo también tiene la enorme tarea de adaptarse al mundo externo y, de acuerdo al pensamiento de Jung, cada yo, cada individuo, lo hace mediante su propia modalidad. En su Teoría de los Tipos Psicológicos, propone que cada yo se adaptará de diferente manera, dependiendo de la función predominante en su persona.

En su teoría, Jung describe que el yo puede manifestarse a través de diferentes funciones, distinguiendo dos racionales (pensamiento, sentimiento), y dos irracionales (intuición, percepción), las cuales se suelen representar ubicadas en las puntas de los ejes de una cruz en la que se oponen:

Pensar y sentir (racionales, activas, generadoras de decisiones, masculinas en cuanto a energía de acción)

- Pensar: función que acciona mediante el trabajo del pensamiento, el conocimiento; es decir, mediante relaciones intelectivas y consecuencias lógicas. El yo cuya principal función sea la del pensamiento, intenta llegar a "comprender" el mundo y, de esta manera, adaptarse a él. Todas las personas piensan, pero el pensamiento como función es la capacidad intelectual o analítica, en contraste con el pensamiento aleatorio o enfocado desde el sentimiento. Esta es una función para tomar decisiones, es poderosa y a la vez intangible, como el aire. La persona introvertida tenderá a jugar el rol filósofo o investigador científico, y el extravertido, el rol del economista, juez u hombre de estado. La justicia representa la búsqueda de la verdad, que es necesaria para la excelencia del pensamiento.

- Sentir: función que capta al mundo valorándolo mediante los conceptos de agradable–desagradable, "aceptación o rechazo". Es la función que realiza juicios de valor. Para Jung, no está vinculada a la emoción, a las que llama "afectos", que pueden ser observados en la actitud corporal de una determinada persona, su postura o gestos, mientras que no sus sentimientos. Si éstos son muy intensos pueden desembocar en emociones, que no sólo emergen de los sentimientos. Jung considera que las emociones pertenecen a un nivel más superficial del psiquismo, mientras que los sentimientos trabajan en un uno más profundo. La función del sentir nos facilita decidir si algo es bueno o malo y si nos motiva a la acción, simbolizada por el elemento fuego. Un introvertido mostrará este talento como sanador, cuidador, músico o monje, mientras que un extravertido podría ser un cantante, organizador social o político. La templanza o ecuanimidad es necesaria para que los sentimientos no nos desborden

Ambas son racionales, trabajan con estimaciones: el pensar por intermedio del conocimiento verdadero - falso. El sentir por las emociones placer - displacer. Pensar tiene que ver con ordenar, clasificar, conceptuar. Sentir se refiere a la sensación (no las emociones, que nos inundan), sentimiento en cuanto a lo que me gusta y lo que no me gusta, qué valor doy a lo que es.

Intuir - percibir (irracionales, pasivas, vinculadas a lo femenino en cuanto a energías receptivas)

- Percepción: función que nos sucede, no la manejamos a voluntad. El mundo perceptivo no es en sí mismo una

realidad, sino que está construido por nuestro psiquismo, es. Esta es una función vinculada a la percepción del mundo, que nos permite asegurarnos si un objeto existe o no y determinar cómo podemos manipularlo. Es una investigación del mundo físico, simbolizado por la tierra. El individuo introvertido tenderá a ocupar el rol del artista o técnico, mientras que el extravertido será ingeniero, contador, constructor o investigador.

- Intuición: función que capta y proyecta algo más (podemos percibir la esquina, pero intuimos el auto que viene y todavía no vemos). La intuición es más participativa ya que intenciona algo. Es un talento para determinar cómo se irá desarrollando una determinada situación en el futuro. Se vincula con la energía dirigida hacia el inconsciente y, habitualmente, se vincula con el elemento agua. La personalidad introvertida buscará roles como la del músico, poeta o místico, mientras que la extravertida se hallará más cómoda investigando el inconsciente social, transformándose en un aventurero o un emprendedor. La prudencia representa la sabiduría hallada en el inconsciente y, se desarrolla o aparece, en la meditación y la elucubración filosófica.

Percepción e intuición: son irracionales, no trabajan con juicios. La primera es el sentido de realidad por excelencia, la captación de lo que está afuera. La segunda es interna, valora las posibilidades de las cosas.

Una vez que hemos visto las características de la conciencia y el yo, debemos ver las características y funciones del Inconsciente según Freud y Jung:

- Ausencia de cronología: no quiere decir que no exista una, sino que es distinta a la que rige nuestro mundo consciente. Algunos lo llaman *kairos*, el tiempo en el que se rige el inconsciente.

- Ausencia del concepto de contradicción: el inconsciente no es lógico, no se rige por causas ni consecuencias. Lo que es A puede también ser B. Por ejemplo, si estoy en un determinado lugar, mi lógica indica que no puedo estar en otro, pero para el inconsciente eso es posible. Resuelve las cosas integrando los polos opuestos que se ven como complementarios en lugar de antagónicos. Algo puede ser bueno y malo a la vez. Algo puede ser una cosa y su opuesto.

- Lenguaje simbólico: es el lenguaje por excelencia del inconsciente. El símbolo es la expresión más cercana posible de aquello que en sí mismo es inexpresable. Es una metáfora, no podemos decir qué es, pero podemos atribuirle ciertas características, la mejor aproximación a aquello que no tiene esencia real. Para Freud es la expresión de lo que está censurado, ya que si la censura (o represión) no permite que llegue un determinado mensaje a la conciencia, entonces ese contenido se deforma, se desplaza o se condensa de forma que pueda ser manifestado y aceptado. Un símbolo siempre tiene un significado múltiple, si lo pudiéramos expresar conscientemente en una sola interpretación se transformaría en un signo, la representación de algo que existe. Para Jung, en cambio, no solamente representa a aquello que se reprime, sino que, fundamentalmente, es la expresión

del inconsciente colectivo, y nunca podrá ser agotado en cuanto a sus significados.

- Igual valoración para la realidad interna o externa, o supremacía de la realidad interna: al ser una estructura más instintiva, dará preponderancia a aquello sentido interiormente.

- Predominio del principio del placer: mientras que la conciencia se rige por el principio de realidad, no del placer. naturalmente tenemos atracción por aquello que nos lo da, y aversión por aquello que nos genera displacer.

- El inconsciente es un todo continuo: silenciosamente continúa en un flujo constante, como un río. Se manifiesta en la conciencia y es el campo del cual emerge ésta.

- Funciona silenciosamente, y sus manifestaciones son las formas de darnos cuenta de su presencia: estas manifestaciones se producen por debilitamiento del umbral de la conciencia y la mayoría de estos contenidos irrumpen, sin que la voluntad pueda hacer nada para evitarlo. Sus principales formas son intuiciones, ideas creativas (musas creadoras, que nos sorprenden y nos dejan preguntándonos de dónde surgió esto), sueños, irrupciones (chistes, errores del habla, olvidos), síntomas físicos, emocionales o mentales, cuando no encuentran otra manera para expresarse. Este es un camino con un precio más alto. Restablecer la salud sería encontrar formas de manifestación del inconsciente por vía más accesibles, por ejemplo, las producciones de la creatividad, que permiten que los

contenidos psíquicos lleguen a la conciencia y que la energía con la que se alimentan nos sea menos costosa para nuestra integridad física y mental.

No todos los contenidos del inconsciente están inaccesibles al yo o a la conciencia, sino que pueden tener diferentes grados de accesibilidad. Veamos los diferentes grados:

- Accesibles: contenidos próximos al umbral de la conciencia. Sólo necesitamos que ésta haga foco y ponga atención para recordarlos y tenerlos presentes.

- Medianamente accesibles: más lejos del umbral, como por ejemplo los recuerdos de infancia. Tendremos que hacer un esfuerzo para traerlos a la conciencia pero se pueden recordar, o bien emergen espontáneamente por algún hecho que los evoque.

- Inaccesibles: sueños, fantasías, deseos, impulsos, contenidos reprimidos o aún no maduros, elementos que no tuvieron la intensidad suficiente para hacerse conscientes. También están en esta categoría los niveles arquetípicos.

Jung señala que lo que hace que un determinado contenido se imponga a la conciencia o se quede en el campo de lo inconsciente, siendo más o menos accesible, es la intensidad de energía que tienen.

Este concepto fue elaborado por Freud, quien hablaba de algunos contenidos psíquicos con la analogía de invitados indeseables que nosotros (el yo) queremos echar

(reprimir) de nuestra casa (nuestra conciencia). Pondremos guardias en la puerta (mecanismos de defensa) para que el intruso no entre. Si este invitado indeseable se queda tranquilo (no tiene mucha energía), permanecerá fuera de la casa (en el inconsciente), pero si es peleador y revoltoso (mucha energía), consumirá la de los guardias, que deberán sostener la puerta todo el tiempo, y no sólo vigilarla (costo de energía psíquica que nos insume la represión y la defensa). Si los guardias fallan, el intruso entrará en la casa, realmente muy molesto por haber sido echado, generando el malestar del dueño (angustia del yo), o rompiendo los jarrones y muebles que encuentre a su paso (generando un símbolo o, incluso, un síntoma).

Evidentemente la mejor manera de tratar con esta "gente" es darle "puertas alternativas" de ingreso a la casa (arte, meditación), y mirarlos de frente (tratar de concientizarlos), sin evitarlos, para que el mismo contacto y reconocimiento como un habitante valioso dentro de la casa, permita que la energía avasalladora se desactive y se sienta unida con lo demás. Sin dudas que habrá ciertos invitados que querremos dejar afuera siempre, pero en la medida en que vayamos conociendo sus características, cada uno de ellos entrará y saldrá de la casa de acuerdo a la voluntad de su dueño.

El inconsciente también tiene, desde el pensamiento junguiano, diferentes niveles:

- Inconsciente personal: en esto tanto Freud como Jung coinciden, y lo explican como compuesto por elementos rechazados por la conciencia a causa de una falta de intensidad energética o por ser traumáticos, quedando de esta manera reprimidos, anestesiados u obnubilados por el trauma.

Este tipo de elementos pueden recuperarse por medio de hipnosis o regresiones. También puede estar conformado por elementos aún no maduros, indiferenciados, que no pueden ser comprendidos por la conciencia.

El aporte original de Jung es el concepto de inconsciente colectivo y al que entiende como parte de la energía del universo, equiparándolo a la "Tierra Madre", de donde todo surge, y que es originaria de todos los otros niveles. De todos modos, Freud también habla de "restos arcaicos", los cuales son fundamentalmente heredados, pero Jung amplifica este término vinculándolo con los mitos y arquetipos.

El inconsciente colectivo es un depósito de sabiduría universal, como podría ser un código informático, que debemos reconocer y aprender a manejar. Ciertas producciones del inconsciente colectivo pueden presentarse en manifestaciones culturales, mitos y arte, y a nivel personal también en los sueños, los cuales hacen con nosotros lo que tengan que hacer, no importa que los interpretemos o no, aunque Jung dice que es un pecado a nuestra naturaleza no interpretarlos.

Concepto de arquetipos

Los contenidos del inconsciente colectivo son los llamados "arquetipos". Jung también los llamó imágenes primordiales o mitológicas, pero el término arquetipo es el más conocido. Éste corresponde a una tendencia innata, o sea, algo que no aprendemos, sino que viene con nosotros y nos lleva a experimentar las cosas de una determinada manera.

El arquetipo carece de forma en sí mismo, pero actúa como un "principio organizador" sobre las cosas que

vemos o hacemos. Por ejemplo, el arquetipo "madre" no tiene ninguna "forma" definida, ya que mi propia madre será diferente a la de los demás. Sin embargo, sabemos que proporciona nutrición y cuidado, que su amor es incondicional, que podemos sentirnos seguros a su lado. Todos esos conocimientos acumulados a lo largo del tiempo de la humanidad habrán contribuido para completar las características propias del arquetipo Madre y, cada uno de nosotros, podrá vincular su vivencia personal con la propia a partir de esos parámetros.

Ahora bien, el arquetipo es siempre una fuerza neutra, no podemos decir que sea positivo o negativo. Siguiendo nuestro ejemplo, una madre también puede ser terrible y no dejar crecer a sus hijos, física, psicológica o emocionalmente, por lo tanto, afirma Jung, hay un aspecto de "sombra" en el mismo arquetipo. Habrá una Madre Dadora y una Devoradora.

Las imágenes simbólicas nos presentan desafíos y muestran los dos aspectos de luz y sombra que luchan en nuestro interior. El trabajo con símbolos es un camino de dos vías, una solar o masculina que es la de la extraversión y la acción, de la reflexión práctica y teórica con motivaciones racionales; y una lunar o femenina que es la de la introversión, de la contemplación y de la intuición, en donde las motivaciones son de orden sensible, imaginativo y global. Que se denominen como femeninas o masculinas no implica una restricción de género, sino un modo de abordaje que puede ser elegido por cualquier persona.

Podríamos imaginar el arquetipo como un gran recipiente contenedor, por ejemplo, una gran tinaja de barro, en la cual cada uno de nosotros vamos arrojando dentro las experiencias (buenas y malas), acerca de un determinado tema. Por lo tanto, ese arquetipo estará compuesto de nuestra memoria de especie con respecto a algo, pero cada uno de nosotros tendrá mucha dificultad para hablar claramente de algo tan vasto.

Figuras arquetípicas en el mundo interior

Si bien creemos ser un todo unificado, esa ilusión la tiene el ego, que cree ser lo único dentro de la psique. Jung lo compara con "el ignorante demiurgo que imaginaba ser la más alta divinidad". Y sugiere que el descubrimiento de los otros aspectos de la psique es como, tras la puesta de sol, el del "cielo nocturno repleto de estrellas". Nuestra personalidad total incluye otras figuras arquetípicas, y aquí daré una breve descripción de cada una de ellas:

- El ego: fácilmente reconocible, es la parte consciente del yo. Aunque lo experimentamos como el aspecto único e individual de nuestra personalidad, la misma insistencia en la individualidad es arquetípica. La voz en mí que grita "yo, yo, yo", es en realidad una voz colectiva, que todos tenemos, tuvimos y tendremos. El ego es esa parte de nosotros que pretende ser el conjunto pero que, en realidad, sólo constituye una parte de la personalidad total (lo que Jung llamaba yo).

- La persona: la máscara que nos ponemos para obtener aceptación social, la que nos permite adaptarnos a las expectativas sociales. Esa máscara no necesariamente tiene una connotación negativa, ya que todos

necesitamos adaptarnos a las distintas exigencias que tiene la vida diaria, y en ella asumimos diferentes roles (esposos, padres, hijos, alumnos, maestros, etc.). Cumple una función de proteger la interioridad, por lo tanto, también es un instrumento sagrado. Lo saludable desde este punto de vista es que podamos asumir las diferentes máscaras, los diferentes roles, como si fuesen atuendos de nuestro guardarropa, nunca usaremos una misma prenda todo el tiempo, y siempre tendremos que ir renovándolas y cambiándolas para que no se arruinen.

- **La sombra:** es la figura interior del mismo sexo que incorpora atributos nuestros que el ego ignora. Suele incluir todos aquellos aspectos de nosotros mismos que hemos ignorado y rechazado: rabia, nuestras pulsiones sexuales reprimidas, fragilidad o debilidad. Jung sugiere que la sombra es un equivalente muy próximo del inconsciente reprimido de Freud y de lo que él llama "el inconsciente personal". La sombra es "mi otro yo oscuro" y suele mostrarse como una figura del mismo sexo, tanto en sueños como en mitos e historias tradicionales, en general lo vemos como una contrapartida del "malo" de la historia. Podemos encontrarla inicialmente en nuestros sueños, pero es más probable que empecemos a reconocerla proyectada en alguien del mundo exterior, hacia quien tenemos sentimientos exageradamente negativos.

Esta sombra ha crecido sin apenas nutrición ni cuidados y por ello es una criatura extrañamente deforme. Cuando la encontramos por primera vez, es fea,

perturbadora y temible, pero si podemos aprender a reconocer que "esto, también, forma parte de mí", nos puede aportar energías y perspectivas continuamente renovadas. El aspecto verdaderamente amenazador de la sombra no es el opuesto polar, obvio y pulcramente contrapuesto de nuestro ideal del ego, de lo que creemos que somos, sino la negación de su existencia en nosotros mismos.

Cuando dejamos algo en ella también perdemos algún tipo de don que está adherido a ella. Algunos llaman a estos atributos la sombra dorada, ya que cuando comenzamos a trabajar con ella obtenemos beneficios que no habíamos imaginado.

- **El doble:** un alter ego del mismo sexo que nos ofrece compañerismo y apoyo. Los niños suelen vincularlo a un compañero de juegos invisibles, algunos adultos con "hablar consigo mismos" o una voz de la conciencia.

- **El anima y el animus:** figura interior del sexo opuesto que nos enseña que las fuerzas y debilidades que pensábamos que pertenecían a las mujeres (si somos hombres) o a los hombres (si somos mujeres), son en realidad parte de nuestro propio potencial psicológico. Jung ha llamado "anima" y "animus" a los elementos contra sexuales inconscientes de la psique: "anima" designa los aspectos femeninos (o la mujer interior) en la psique masculina, "animus" designa a los aspectos masculinos (o el hombre interior) en la psique femenina. El descubrimiento de estas capacidades

conscientemente ignoradas, pero que siguen vivas en el interior como potencialidades nacientes, puede resultar aún más temible que nuestro encuentro con la sombra. En algunos casos, estos contenidos pueden reprimirse tan fuertemente que casi se convierten en parte de ella. Suele ser aterrador para un hombre muy instalado en su virilidad, descubrir que, en ciertos aspectos de su alma, tiene contenidos femeninos; o para una mujer que, se considera a sí misma tierna y dependiente, descubrir que su energía le proporciona herramientas para ser competitiva, hábil y capaz intelectualmente.

Esta lista de personajes, a la que seguramente nuestra imaginación los habrá dotado de ciertos atributos, no son características nuestras, sino imágenes arquetípicas, figuras que aparecen de modo típico o quizá universal. No estamos hablando de personalidades múltiples, sino que lo podemos vincular con tipos de energía que nos ayudan a encarar ciertas tareas psíquicas. Descubrimos que, en realidad, cada una de estas figuras interiores del yo puede ocupar de vez en cuando el centro de la escena.

Jung nos invita a "ver" con ayuda del inconsciente, en vez de simplemente mirarlo. Describe la psique a través de una lista de personajes en una obra de teatro, como si consistiera en un grupo de seres interactuando activamente para apoyarse, desafiarse, desgastarse, traicionarse o complementarse mutuamente.

El inconsciente siempre se muestra a la conciencia en forma de imágenes personificadas. El modo junguiano de representar la psique nos ayuda a verla como un campo de energía, como un proceso dinámico más que una estructura estática.

Cuando estas otras facetas de nosotros mismos se nos muestran como personas interiores, podemos entrar en relación con ellas, como lo hacemos con las personas del mundo exterior. A veces por medio de meditaciones, de creatividad ya sea visual o literaria, o en los sueños mismos, podemos vincularnos y obtener sabiduría de esos vínculos. De hecho, podemos descubrir que nuestro encuentro inicial con estas figuras interiores se da a través de nuestra relación con personas reales en las que hemos proyectado partes de nosotros mismos, personas que nos hayan despertado, tanto un especial interés como una especial irritación. Podríamos prestar atención a ellas tal y como sucede con las figuras que aparecen en nuestros sueños.

Podemos animarlas a que nos hablen de forma más directa y clara, comunicándoles que estamos listos para escuchar: observar nuestras reacciones emocionales y sueños. Imaginarlas como activamente presentes, dispuestas a conversar con nosotros, a llevamos la contraria y a enseñamos. Intentar conocer sus necesidades, comprender sus perspectivas, valorar sus fuerzas.

A medida que establecemos una relación más consciente con estas imágenes arquetípicas que viven en nuestras almas, podemos liberamos de sus miedos y deseos, de impulsos cuyo poder sobre nuestras vidas, quizá nunca hemos afrontado directamente. También podemos aprender a usar su sabiduría y energía.

Rara vez encontramos estas figuras en un orden puro y simple. También lo es que sus atributos sean tan

sencillos de discernir. En vez de ello, nos hallamos, a la vez, implicados en muchos frentes y solemos ser incapaces de discernir claramente qué o quién es sombra, animus o doble.

Estos personajes pueden asumir una imagen, una forma, y pueden –seguramente lo harán– presentarse mezclados y confusos. Al trabajar con imágenes simbólicas, deberemos tener en cuenta no sólo la figura, sino cuán consciente está dentro de nuestros contenidos psíquicos. En la medida en que podamos ir entendiendo la dinámica de estos procesos, podremos comenzar un camino de autoconocimiento que nos aportará riquezas inmensas.

Si entendemos este campo psíquico como un juego de fuerzas elementales que tienen manifestaciones diferentes, pero que todas ellas forman parte de nosotros ya que somos una totalidad con sus luces y sombras, podremos ir tomando la experiencia de la vida como una aventura.

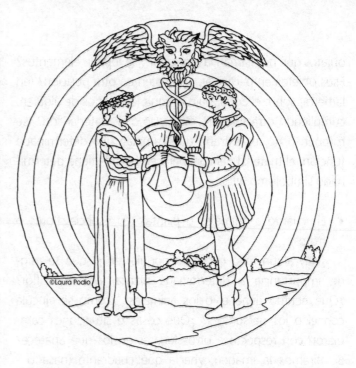

¿Qué debemos observar cuando miramos una imagen simbólica?

Sin dudas que todas las imágenes transmiten un mensaje, incluso las publicidades que vemos en las revistas. Con mayor razón, las que han sido elaboradas con una intención simbólica deberían mirarse atentamente.

Personalmente no creo en la actitud de "interpretarlo todo", y suelo responder en esa línea cuando alguien me pregunta por la interpretación de los mandalas, pero creo que hay ciertos detalles en los que uno puede entrenarse a mirar, al principio como un juego, que con el tiempo se irá perfeccionando y que cuando lo hayamos "olvidado", comenzará a hacer fluir cada vez más nuestra intuición.

Al momento de mirar una imagen podemos tomar en cuenta alguno de estos detalles:

- Con respecto al color, si los hay:
 ¿Cómo son los colores? ¿Son oscuros o claros? ¿Hay elementos del mismo color en el mandala? Si es así, ¿cómo se relacionan o qué nos dicen en especial esos elementos que comparten uno igual? ¿Qué significa un color determinado para nosotros? ¿Qué clima general tiene la imagen? ¿Hay elementos que pueden relacionar a un personaje con otro por medio del color? ¿Qué nos muestran esas relaciones?

- En cuanto a los objetos:
 ¿Qué tienen los personajes en sus manos? ¿Con cuál lo sostienen? ¿Qué objetos están cerca? ¿Dónde están los

objetos que nos llaman la atención? ¿Se repiten elementos? Esos objetos en particular, ¿aparecen en otra posición? (en la tierra, sobre el agua, bajo el agua, en manos de alguien, cumpliendo otra función, etc.). ¿De qué material son? (se rompen o no, es extraño que cumplan una determinada función, el material del cual parecen hechos tiene determinado simbolismo, etc.).

- En cuanto a animales o plantas (en especial flores o frutos):

¿Hay algún mito o cuento popular en el que se asigne importancia a determinada planta, animal o flor? ¿Qué actitud tiene el o los animales? ¿cómo se vincula con el o los personajes? ¿Qué cosas o situaciones cambiaron con respecto a otros lugares en los que aparece? Si miramos la imagen, ¿hacia qué cuadrante (pasado - futuro - conciencia - inconsciente) parecen dirigirse los personajes y/o animales? ¿Qué nuevos vínculos podríamos encontrar con estas "nuevas" relaciones? Si ese animal pudiera hablar, ¿qué creemos que nos diría? ¿A quién le hablaría? ¿Qué vínculos tendría con el observador?

- En cuanto al paisaje y la naturaleza:

¿Qué nos llama la atención? ¿Están las montañas, ríos, mares, donde creemos que deberían estar? ¿Qué nos indica ese tema, clima, nubes, paisaje en particular? ¿El agua es clara, calma, turbulenta, con movimiento? ¿Las montañas, ríos, ciudades, están lejos o cerca del espectador? El sol, la luna, el cielo, las nubes, las estrellas, ¿cómo están ayudando

a la escena? ¿Hay elementos paradojales, que se supone no podrían estar juntos en la realidad?

- En cuanto a los personajes:

¿Hay preponderancia de mujeres o de hombres? ¿Hay niños o jóvenes? ¿Qué papeles juegan en la historia que relatan? ¿Se comunican entre sí? ¿Se miran? ¿Se tocan? ¿Hay grupos de personajes o personajes en soledad? Si nos pusiésemos en lugar de éstos: ¿cómo nos sentiríamos? ¿Con quién hablaríamos? ¿Cuál es el clima emotivo de la imagen? ¿Hay violencia, astucia, compasión, amor, camaradería, etc? Si estuviéramos allí: ¿qué haríamos? ¿Qué evitaríamos? ¿Con quién estaríamos más a gusto? ¿Con quién no querríamos estar? ¿Nos faltaría algún elemento para entablar una relación con otro personaje? ¿Alguna parte del cuerpo de éstos está bloqueada, invisible, atada? ¿Qué función cumple esa parte del cuerpo? ¿Qué objeto o elemento natural lo está bloqueando? ¿Qué representa ese elemento u objeto? ¿Hacia dónde miran los personajes? ¿Cómo están sus manos?, (libres, sueltas, atadas, realizando alguna labor, inactivas). ¿Cómo están los pies de los personajes? ¿En movimiento, descalzos, calzados, con qué están calzados? ¿Corren, caminan, están quietos?

En cuanto a sus ropas: ¿son lujosas o simples? ¿Cubren todo su cuerpo o dejan partes al descubierto? Si lo hacen: ¿qué representan las partes del cuerpo que están descubiertas o cubiertas, como en el caso de los sombreros? ¿Llevan adornos? ¿De qué tipo? ¿Sus cabellos están sueltos o atados? ¿Llevan adornos o sombreros o flores en el pelo?

PRÁCTICAS TERAPÉUTICAS CON ARTE

Puedo decir con absoluta certeza que el arte es valioso a nivel terapéutico. Les acerco aquí sugerencias para el uso activo de esa cualidad, ya sea con mandalas u otros tipos de propuestas. Iremos recorriendo posibilidades, experimentando, investigando, aprendiendo. No hay necesidad de seguir un orden determinado, cada sugerencia puede ser tomada en el orden que se nos ocurra, que nos dé ganas o que tengamos los materiales o posibilidades a mano. Idealmente, seguiremos nuestro deseo o aquello que nos resulte atractivo. Les daré ejemplos y modelos de trabajos, pero cada uno puede tomar la sugerencia y llevarla a cabo con otros dibujos, propios o bajados de la web.

La mayor parte de mi carrera profesional utilicé mandalas como principal vía terapéutica y aún hoy lo hago. Estos diseños mantienen su vigencia porque "funcionan", porque la persona que comienza a dibujarlos o pintarlos encuentra un espacio de paz y de disfrute que no halla con otros espacios. Cuando nos vinculamos con distintos tipos de arte antiestrés o mandalas, se logra no sólo bajar los niveles de estrés y ansiedad sino también hermosos resultados.

Les sugiero que cada vez que comiencen un ejercicio pongan la mayor energía y apertura para que puedan aprovechar las propuestas de auto–observación. Lo ideal es que puedan generar nuevas ideas y puedan utilizar en una obra diferentes diseños, permitiendo el juego y la experimentación. En cuanto a la complejidad de éstos, lo primero es dejarse guiar por la intuición y, sobre todo, por la atracción que ejerza un diseño en nosotros.

En todos los casos, lo más importante es que nos observemos, que tratemos de descifrar los sentimientos que nos desata la actividad. Les sugiero que llevemos un pequeño diario de registro, como si fuese uno de viaje. Si bien podemos registrar notas detrás del papel en que están haciendo su trabajo, una pequeña libreta es la mejor compañía para anotar aquello que nos resulte notorio, ¡sin olvidar la fecha en la que escribimos!

Recuerden que no hay ritmos ni obligaciones, solamente hay consejos y sugerencias para que la actividad sea realmente efectiva. Por lo tanto, si no escriben nada en meses no significa que sea "incorrecto". Cada cual aprenderá a conocer su modalidad de trabajo y cuáles son aquellas cosas que más funcionan para su proceso de autoconocimiento.

Iniciando las prácticas

Suelo decir que trabajar con una obra de arte es un acto de amor, ya que se trata de creación de algo nuevo. No importa que el diseño ya esté dibujado, lo que hagamos con los colores, con el papel, con la elección de texturas será algo totalmente nuestro y único.

A menudo mis pacientes no pueden superar esta creencia de no ser aptos para ninguna actividad que se vincule con el arte, como si hubiese personas "nacidas con un don" y otras que no pueden ni siquiera soñar con hacer algo creativo. Luego de un tiempo, se sorprenden de los resultados y yo no dejo de maravillarme.

En todas las propuestas de este libro, podemos respirar tranquilos, ya que no los vamos a considerar sólo como hechos estéticos sino como manifestaciones de nuestro ser en forma simbólica. Nuestro ser se manifiesta siempre de manera perfecta, y cada sector o color que hayamos elegido será el preciso para nosotros en ese momento.

El reto fundamental que no me cansaré de repetir es no juzgar, sólo jugar.

A menudo es útil hacer la obra de arte más fea de nuestra vida, es algo así como volcar en un cesto de basura todo aquello que no quisiéramos que se pudra en nuestro interior. Junto con los colores y la forma hay que poner el sentimiento que queremos arrojar, desecharlo y transformarlo en un símbolo artístico. ¿Es desagradable? Pues bien, muchas cosas en la vida lo son, y lo mejor es que lo desagradable pueda ser visto y no "tapado bajo la alfombra", ya que a fuerza de tapar algún día tendremos una montaña bajo la alfombra.

Este libro contiene gran cantidad de diseños que he realizado en más de una década de trabajos. Hay propuestas de mandalas, zendalas, arte antiestrés, arte simbólico y geometrías. Las propuestas son sugerencias,

esto quiere decir que pueden ser modificadas y ampliadas de acuerdo a posibilidades y deseos.

No se desalienten ante dibujos que parezcan complejos, si les gustó alguno sigan sus impulsos. Siempre hay tiempo de pintar por encima de aquellos detalles que nos resultan tediosos o complejos. Recuerden que se trata de su propia creación, y que los dibujos aquí mostrados sólo tienen que servirles de soporte para los momentos en que no se animen a dibujar uno propio.

Como toda tarea, hacer arte con una visión terapéutica necesita de cierta preparación previa, al menos en los primeros tiempos. Al principio necesitamos silencio y un espacio especial para trabajar, luego, con el paso del tiempo uno puede ponerse a crear incluso entre el ruido y la gente.

Es bueno buscar al menos un rato de tranquilidad, sin niños corriendo alrededor y lejos de la televisión –en especial si están pasando las noticias–.

Los niños durmiendo o el horario de almuerzo en la oficina pueden ser oportunidades para estar tranquilos y pintar un rato. Los momentos de espera también nos permiten utilizarlos para ejercicios creativos. El ideal es bajar el timbre del teléfono móvil y escuchar algo de música suave y relajante, también colocar algún aroma, ya sea en forma de sahumerios o aceites esenciales. Es como preparar un momento de intimidad con uno mismo, como si estuviésemos preparando una cita, la cita con el ser sensible, con el artista que todos llevamos dentro, sólo dentro de un marco de tranquilidad exterior puede aparecer al principio la tranquilidad interna que nos permitirá escucharnos.

Una vez que finalizamos la obra, sería muy útil poder preguntarnos algunas cosas para sacar mayor provecho de la actividad:

- ¿Cómo hemos vivido la experiencia de pintar nuestra obra?

- ¿Hemos respetado las líneas de dibujo del diseño?

- ¿Hemos agregado líneas o sencillamente pasamos por alto los límites propuestos?

- ¿Nos hemos permitido cometer algún error? ¿Eso que ha sido percibido como error nos ha enojado?, y en ese caso, ¿abandonamos la actividad o perseveramos a pesar de todo?

- ¿Descargamos la frustración con algo o alguien externo?

- ¿Cómo pintamos? ¿Nos costó trabajo terminar? ¿Dejamos zonas incompletas?

- ¿Tuvimos suficiente paciencia?

- ¿Nos arrepentimos a mitad del trabajo del diseño elegido?

- ¿Qué colores son los que más utilizamos?

- ¿Pudimos concentrarnos? ¿Disfrutamos el trabajo?

La actividad artística permite que muchos pensamientos afloren, o que se respondan ciertos interrogantes internos. Lo más importante es ser sinceros con nosotros mismos, ya que de nada sirve el autoengaño. Si tomamos la tarea seriamente, algo de esa introspección influirá sobre nosotros paulatinamente para que aparezcan respuestas profundas de autoconocimiento y sabiduría.

Equipo básico de materiales para dibujo

Si queremos comenzar a dibujar o pintar será importante saber con qué elementos hacerlo. Les indicaré aquí un equipo básico, claro que cada uno podrá agregar aquellas herramientas con las que se sienta más a gusto:

- Lápiz de grafito (común, el que usamos desde la escuela, tipo 2H, HB o 2B). también se puede optar por un porta mina de 0,5 mm.

- Sacapuntas (no es necesario en el caso de usar portaminas).

- Goma de borrar (son mejores las de color blanco).

- Regla acrílica transparente de 30 o 40 cm.

- Escuadra acrílica transparente.

- Transportador acrílico transparente de 360 grados (formato circular completo).

- Compás (esta es la herramienta más costosa, pero conviene que sea de buena calidad, ya que los escolares suelen abrirse y no ser precisos. Los que son para dibujo técnico son ideales. Son muy útiles aquellos a los que se les puede insertar el portaminas, para tener más precisión en los diámetros y trazos.

- Estilógrafos descartables de tinta negra (también se usan en dibujo técnico), hay de distintos anchos de punta, yo recomiendo el 03 y el 04.

- Papel blanco liso común (puede ser el utilizado para las computadoras) que será utilizado para practicar, ya que cuando estemos más seguros utilizaremos uno más grueso.

- Papel blanco liso para acuarela (entre 160 g y 300 g), ideal para realizar diseños que luego podremos pintar con lápices de color, acuarelas o acrílicos.

- Carpeta (encarpetador, los que se cierran con elástico) formato 35 x 50 cm para guardar los trabajos cuidadosamente.

- Lápices de color o acuarelables. Procuren que sean sets de más de 12 colores.

- Marcadores, lapiceras de gel, tinta de color.

- Acuarelas, la mayor cantidad de tonos posible.

- Pinceles de fibra sintética suave y punta redonda. Uno finito, otro mediano y alguno grande.

Coloreando los proyectos

La mayoría de los proyectos que les sugiero son para colorear. Desde hace un tiempo se ha dado un fenómeno por el que cada vez más esta actividad que anteriormente estaba destinada, casi exclusivamente, para niños. Un fenómeno que comenzó en Europa y migró a Estados Unidos, pasando luego a Latinoamérica.

Cada vez más personas comprobaron, por medio de la práctica, que colorear imágenes generaba mucho placer y bajaba los niveles de ansiedad, angustia y estrés. La primera versión de esta tendencia fueron los mandalas. Pintarlos y dibujarlos, como lo he afirmado en muchos de mis libros, es una actividad que posee todas las cualidades que se le atribuyen a la arteterapia. Por suerte, en estos últimos tiempos se amplió el rango de imágenes utilizadas.

Esto es particularmente útil cuando las personas no desean colorear dibujos abstractos, o cuando sólo conocen la versión más "esotérica" de los mandalas de manos de aquellos que los vinculan con religiones o culturas diferentes.

Además, permite incluir al trabajo con la imagen simbólica, como por ejemplo el Tarot o la astrología. Y también debemos destacar el contenido estético de muchos de los diseños que comenzaron a propagarse, algunos de los cuales llegan a altos grados de refinamiento.

Suelo sugerir que se usen herramientas gráficas, esto es lápices de color, acuarelables, marcadores o

estilógrafos, sobre todo en el caso de personas sin entrenamiento artístico, ya que la herramienta gráfica permite mayor control que, por ejemplo, los pinceles.

Diario de viaje, un instrumento esencial

El material simbólico es un gran catalizador de ideas, emociones y otros contenidos internos. Si vamos a trabajar con imágenes de este tipo y propuestas de autoconocimiento, deberemos prepararnos para sacarle el mejor beneficio a la actividad.

Lo primero que tomaremos para trabajar será un cuaderno que funcionará como "diario de viaje". Intentaremos que sea bello, pero no por lo costoso, sino por la energía de amor que se haya puesto en él. Podemos usar cualquiera que hayamos dejado abandonado por allí, pero nos tomaremos un rato para embellecerlo, decorar su tapa o sus hojas, decidir si queremos que hojas sean intercambiables (como las de una carpeta) o fijas. Podemos poner algunas fotografías que nos gusten, que sintamos que serán nuestras aliadas en el viaje. Y agregarle frases de sabiduría ancestral o lo que nos haga sentir bien al releer.

Las costumbres cambiaron y los diarios pasaron a ser páginas digitales, redes sociales y blogs, en las que compartimos con el mundo lo que estamos haciendo o cómo nos sentimos. Sin embargo, hay otras ventajas en escribir de puño y letra lo que nos va pasando, intercalando nuestros pequeños dibujos, proyectos y fantasías. Los procesos mentales son diferentes, los intentos, los borrones, lo espontáneo de la idea… Todo lo lograremos

con un cuaderno físico, de papel. Les puedo asegurar que es una de las mejores maneras de despertar nuestra creatividad e intuición.

En este diario de viaje comenzaremos los ejercicios, iremos volcando frases o experiencias que nos impacten mientras vamos conociendo los mandalas, arcanos, poemas, sueños, que recordemos total o parcialmente, todo ello irá registrado con su fecha y, nadie, repito enfáticamente: nadie, nos calificará por esto. Por lo cual, si desde un ejercicio a otro pasaron meses en los cuales no pudimos hacer nada, no importa, lo interesante es poder mantenerlo y seguir completándolo.

Algunos de los ejercicios son de observación, y la simbología siempre está a nuestro alcance. En este tiempo de fotografía digital y de teléfonos celulares que permiten guardar lo que vemos, podemos sacar fotos de las imágenes para tenerlas a mano, en caso de querer aprovechar un rato mientras esperamos a una amiga en un café. Una manera más de despertar nuestra imaginación.

Grillas, estructuras geométricas u orgánicas

Las grillas geométricas son estructuras realizadas con instrumentos de geometría y en base a las cuales dibujaremos las formas de nuestros mandalas o composiciones abstractas. Si no conocen mis libros anteriores, en los que explico el paso a paso, pueden buscar en mi web o contactarme para que les informe sobre el tema.

También podemos generar grillas orgánicas al dibujar formas de líneas más curvas, más blandas, parecidas a lo que podríamos encontrar en la naturaleza, en forma de

hojas, gotas de agua, pétalos o animales. En principio, podemos marcar un círculo con cualquier herramienta y luego jugar con líneas curvas en su interior. Los consideramos grillas porque, de alguna manera, nos da superficies de apoyo y división de la forma, pero son más libres y no están regidas por reglas geométricas.

Grillas de enredo

Este tipo de diseños son lo que originariamente denominamos "tangle" en la palabra "zentangle". Es lo enredado, lo que se pliega sobre sí, lo que nos permite seguir una forma y nos da idea de profundidad y volumen. Realizar este tipo de diseños en muy interesante, ya que nos obliga a pensar qué líneas pasan por arriba y cuáles pasan por debajo (y serán tapadas por las de arriba). Se utiliza para esto el concepto de superposición, que implica formas que se colocan una por encima de otra, Como ya sabemos, una hoja de papel es un espacio bidimensional, que no nos permite colocar algo por encima de otra cosa; para hacerlo deberemos utilizar el recurso de borrar las líneas que quedan escondidas por la figura que supuestamente está arriba de la otra.

En general, hay que realizar este tipo de dibujos con lápiz, ya que hay que borrar a menudo, pero luego pueden redibujar sus bordes con el estilógrafo.

EJERCICIOS PARA TRABAJAR CON DISEÑOS DIBUJADOS

Estas sugerencias son para utilizar los diseños que les acerco aquí, o con cualquiera que les agrade de otros libros, ya sean mandalas o no, o aquellos que hayan realizado ustedes por medio de los ejercicios de geometría o que bajen de Internet.

Ejercicio 1: Espacio negativo - espacio positivo

En el lenguaje plástico se habla de espacio positivo como aquel que efectivamente está dibujado, por ejemplo, si en una hoja blanca dibujo un corazón pintado de rojo, ese espacio que ocupa éste será el llamado "espacio positivo", mientras que el fondo blanco será el "espacio negativo".

En este caso, elegiremos un diseño y solamente pintaremos con un color, cualquiera que nos guste, algunos sectores serán para colorear, mientras dejaremos otros en blanco. Sugiero repasar las líneas de dibujo con el color elegido, utilizando una fibra o lapiceras de gel, ya que permiten tonos más intensos.

El desafío es ser equilibrados entre las zonas "llenas" y las "vacías", no apresurarnos a cubrir todos los espacios, aprender a equilibrar el sonido con los silencios.

Observaremos nuestra manera de distribuir los espacios llenos. ¿Cubro en demasía todo el diseño? ¿Me angustia dejar porciones en blanco? O, por el contrario: ¿dejo el color sólo para pequeños detalles? ¿Tengo más vacíos en la porción central o en la periferia? ¿Qué significan para mí esos espacios vacíos y llenos? ¿Cómo me impacta el resultado que obtuve?

Ejercicio 2: Un rosetón en papeles de color

Los rosetones son las ventanas circulares con vitrales que se hallan en las entradas de las catedrales góticas. Los artesanos del vidrio eran sumamente celosos de sus secretos. De hecho, muchos de esos misterios han sido perdidos para siempre.

Vamos a construir un mandala combinando formas de papel sencillas alrededor de un centro. No utilizaremos vidrios, aunque les puedo asegurar que los que hacen en técnicas de vitral son maravillosos.

Ahora nos dedicaremos a pintar y recortar papel blanco, o, si tenemos algún niño en la casa, quizás rescatemos algo de papel glacé de color, o alguna vieja revista que podamos recortar.

La idea es que inicien con formas sencillas, triángulos, círculos y cuadrados de diferentes tamaños, cada una de ellas tiene que repetirse al menos tres veces, e idealmente seis u ocho. Lo único que utilizaremos es un círculo

vacío en el que se vea claramente el punto central. Lo demás es comenzar a acomodar las piezas alrededor de éste, como si colocáramos pétalos a una margarita.

Si realmente se conectan con la actividad, verán que querrán agregar nuevas formas y detalles, tiritas de papel y círculos pequeños, por ejemplo, hechos con una agujereadora. Incluso hay algunas de estas maquinitas que perforan el papel con formas decorativas. Yo prefiero el sencillo círculo, que al combinarse genera hermosos efectos visuales.

Algunos de estos trabajos son fantásticos, ideales para regalárselos a nuestros amigos en forma de tarjetas con mensajes de amor.

Ejercicio 3: Trabajando el desapego

La mayoría de nosotros vivimos llenos de actividades, y éstas dan resultados, ya sea en forma de productos concretos o intelectuales. ¿Somos realmente capaces de renunciar a los frutos de la acción? ¿Somos capaces de dedicar un largo rato a la concreción de algo para luego "dejarlo ir"?

Algunos de los párrafos más profundos de las enseñanzas de Oriente nos recalcan la importancia de entender que nuestro mundo es efímero e impermanente, y que deberíamos realizar las acciones sin esperar ningún resultado o fruto por ellas.

Sin embargo, la mayoría de nosotros disfrutamos cuando nos dicen lo bella que hicimos alguna obra, o cuán sabrosa es la comida que preparamos. De alguna manera estamos esperando una retribución, afectiva o material, sobre aquello que realizamos y, a veces, nos

cuesta mucho "abandonar" lo que nos ha llevado tanto tiempo y esfuerzo.

Les voy a proponer ahora un ejercicio en el que practiquemos este tipo de cualidades, el desapego y el no esperar los frutos de la acción.

Los lamas tibetanos realizan un ritual que dura varios días, en el cual completan un dibujo de un mandala tradicional dibujado sobre una madera de, aproximadamente, un metro de lado, con arenas coloreadas. Para este meticuloso trabajo deben controlar la respiración, ya que un simple suspiro podría arruinar todo. Se trata de hacerlo perfecto en cada detalle. Una vez finalizado,

el lama de mayor categoría que esté dirigiendo el ritual se encarga de destruirlo pasando su mano o caminando sobre él, de modo que las arenas de colores quedan mezcladas y todo perdió su forma para convertirse en un montón de polvo de muchos tonos. Después, todo ese material se vierte en las aguas de un río, o se reparte entre los presentes como recordatorio de la impermanencia de los objetos del mundo, o ambas cosas. Si quieren ver videos sobre esto, pueden buscar *sand mandalas tibetan monks*, es asombroso.

Los hindúes también tienen una costumbre ritual llamada rangoli. Se lleva a cabo por las amas de casa, quienes realizan hermosos mandalas en la entrada de sus casas con el fin de atraer las energías auspiciosas y mantener alejadas las negativas. También se realizan en ceremonias y ocasiones especiales. Con el pasar de las horas ese diseño se irá borrando por causa de la gente que camine sobre él, o el viento o la lluvia, y uno nuevo será creado al día siguiente con el mismo fin.

La propuesta será trabajar con un simple círculo realizado sobre cualquier superficie, en el cual armar un mandala con elementos naturales. Para ello necesitan juntar piedritas, hojas de todas las formas y colores posibles, ramas y semillas. Una buena opción para quienes tienen jardín es hacerlo sobre el césped. Tomarnos un buen rato acomodando de la manera más armónica posible todos nuestros elementos. Si vivimos en un departamento sin posibilidades de buscar esos materiales, podemos recurrir a las semillas y legumbres. Hay montones de colores que podemos combinar y, realmente, se pueden obtener bellísimos trabajos. Las posibilidades son infinitas.

El objetivo es poner nuestra energía en algo que no conservaremos, aun cuando nos guste mucho. Algo de lo cual desapegarnos sin esperar ningún fruto, sólo la conexión con nuestro interior.

Una vez finalizada la actividad puedo preguntarme: ¿cómo me sentí al realizarla? ¿Me pareció, acaso, una tontería de niños o me sentí satisfecho? ¿Me apenó que se arruinara o desarmarla? ¿Sentí necesidad de sacarle una foto o, por el contrario, dejé que quedara únicamente en mi memoria?

INSPIRACIÓN CREATIVA

Aquí les presento algunas obras que habrán visto en el libro, en formato blanco y negro. Todas ellas han sido pintadas con acuarelas mientras comparto largos momentos con mis grupos de arte terapéutico. En los momentos en que pinto o dibujo, mi mente tiene mayor percepción de lo que ocurre con cada integrante y sus procesos creativos o sus problemas y resoluciones. Aunque parezca una paradoja, puedo tener mayor atención sobre lo que sucede en el grupo. Comparto aquí la versión en color para que sirvan de inspiración creativa a sus propias obras. Son sólo ejemplos, versiones personales y no quiere decir que así estén "bien" y de otro modo, "mal". No necesitan copiar los colores, pueden liberar su creatividad e incluso mezclar técnicas. Me encantaría que se animen a jugar y, si quieren compartir sus producciones, ¡¡¡bienvenidos!!!

Laura Podio 2016

Laura Patio 2014

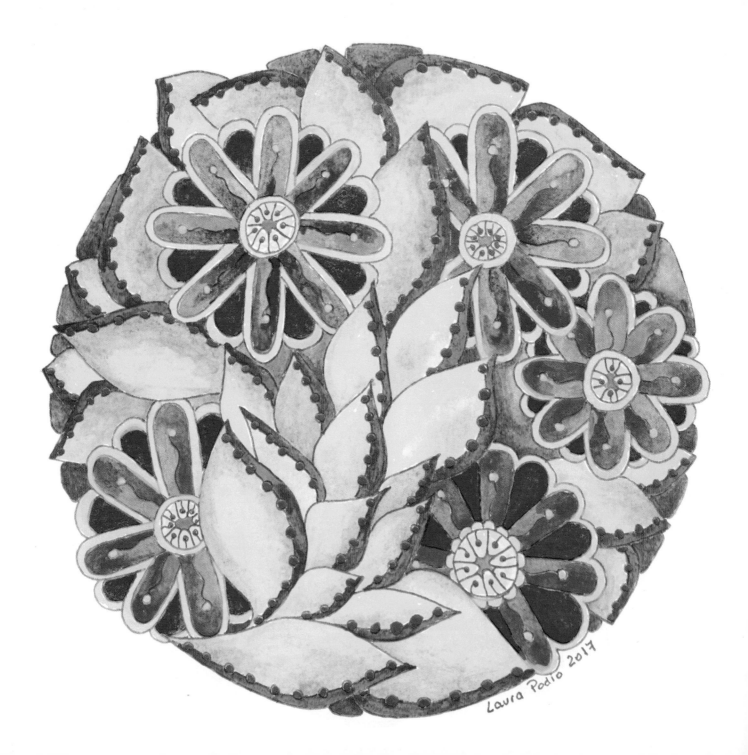
Laura Podio 2017

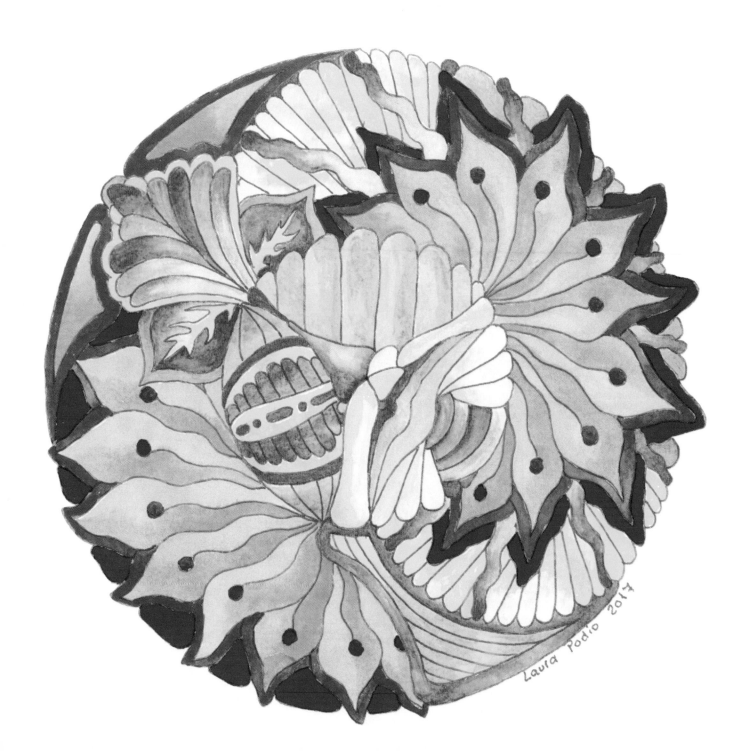

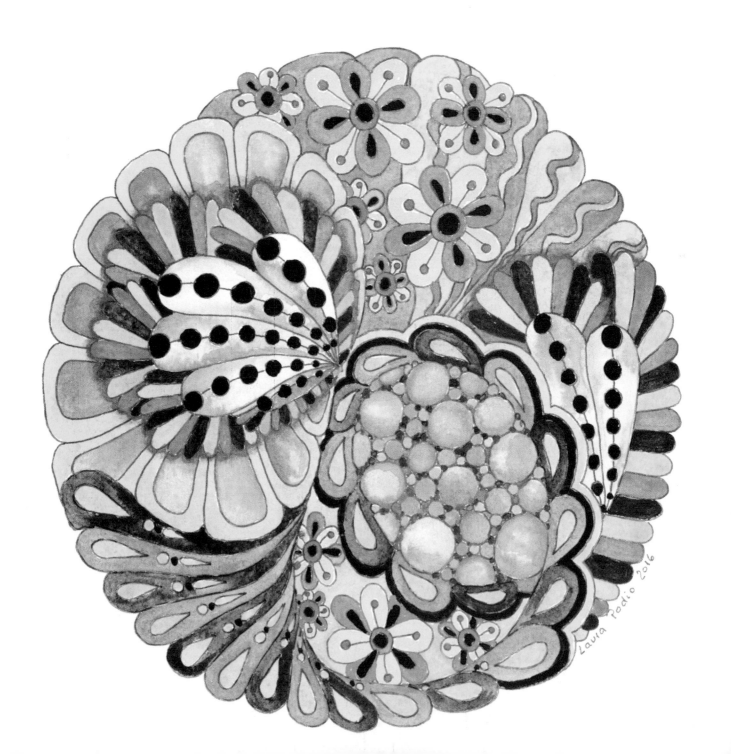
Laura Podio 2016

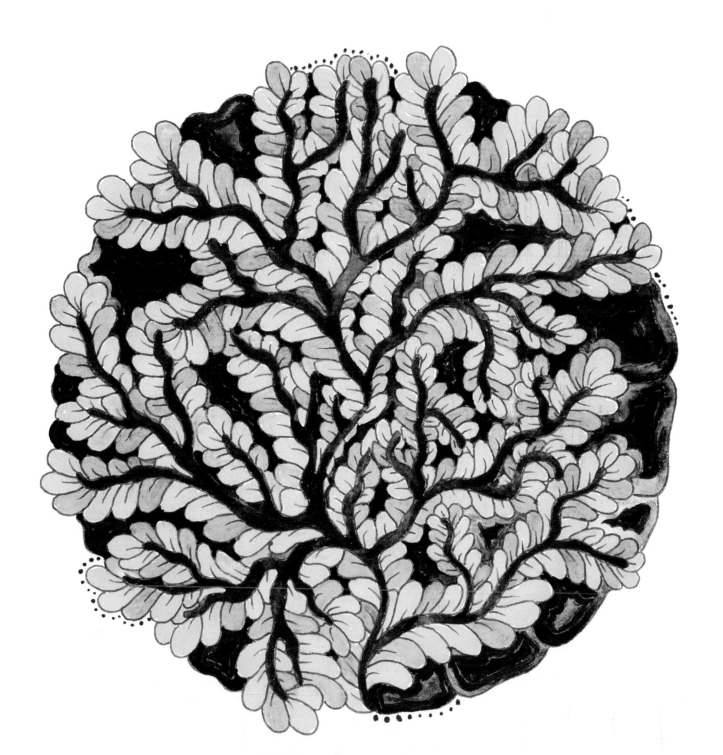

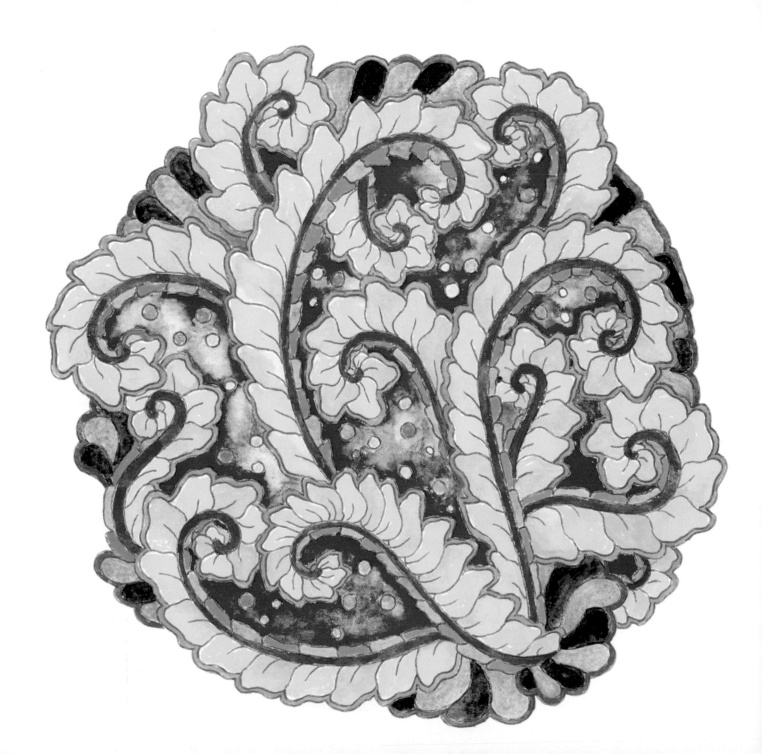

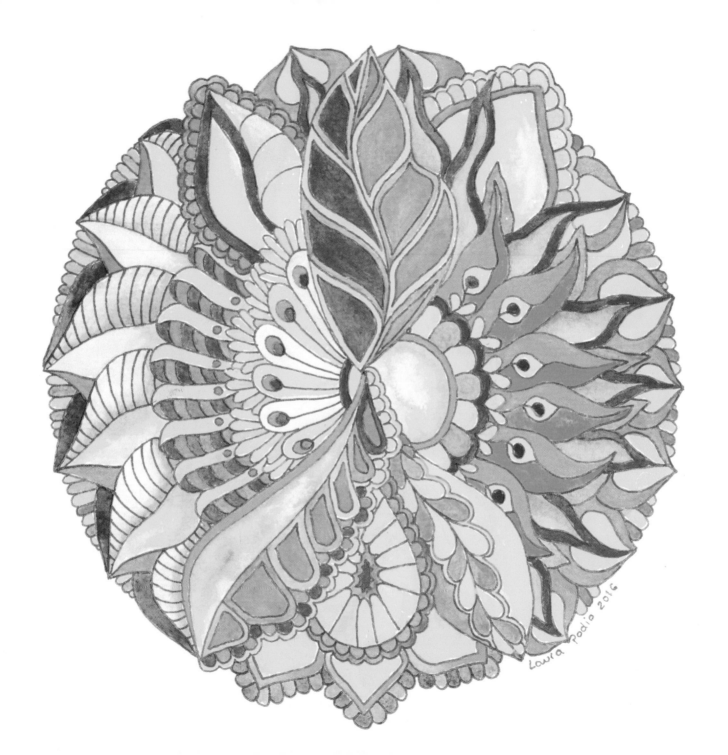

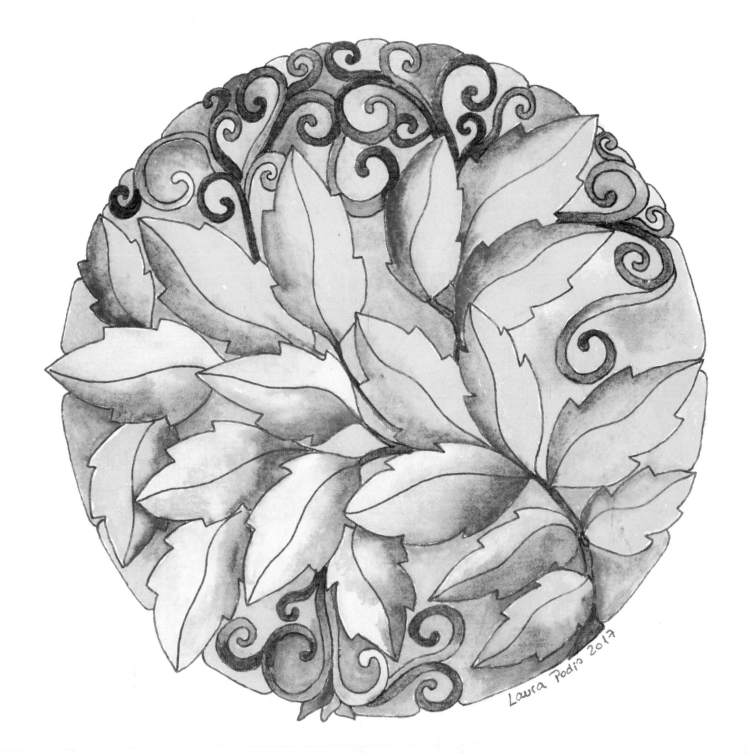

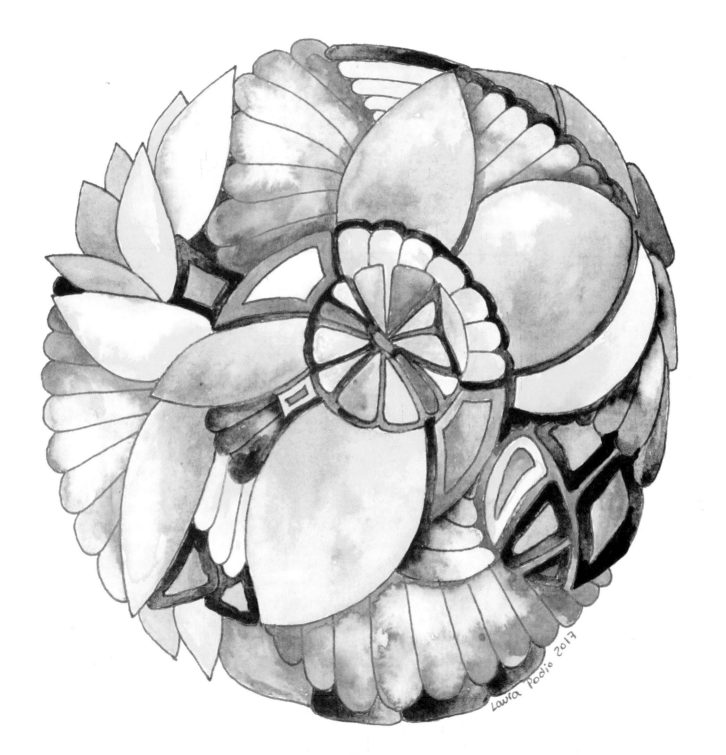

Laura Podio 2017

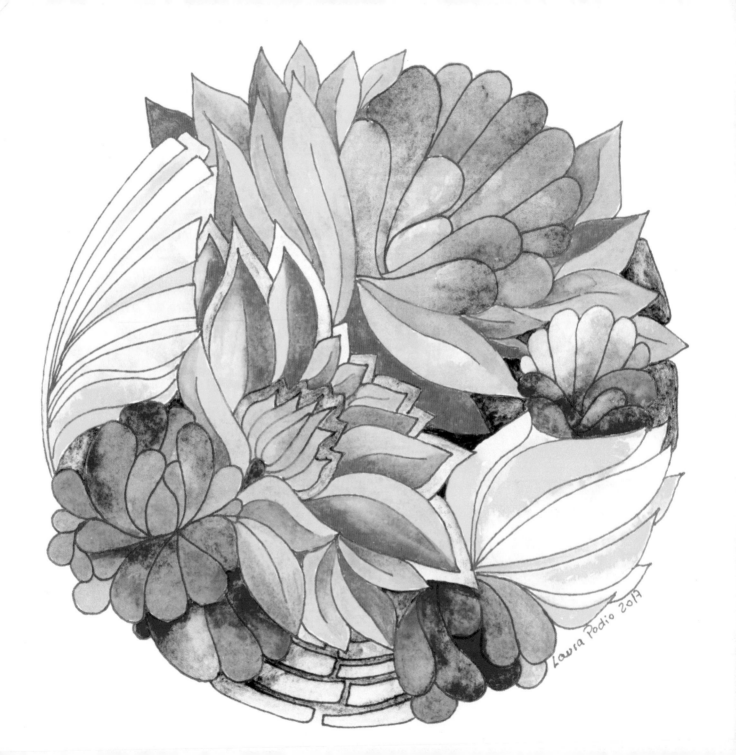

Laura Podio 2019

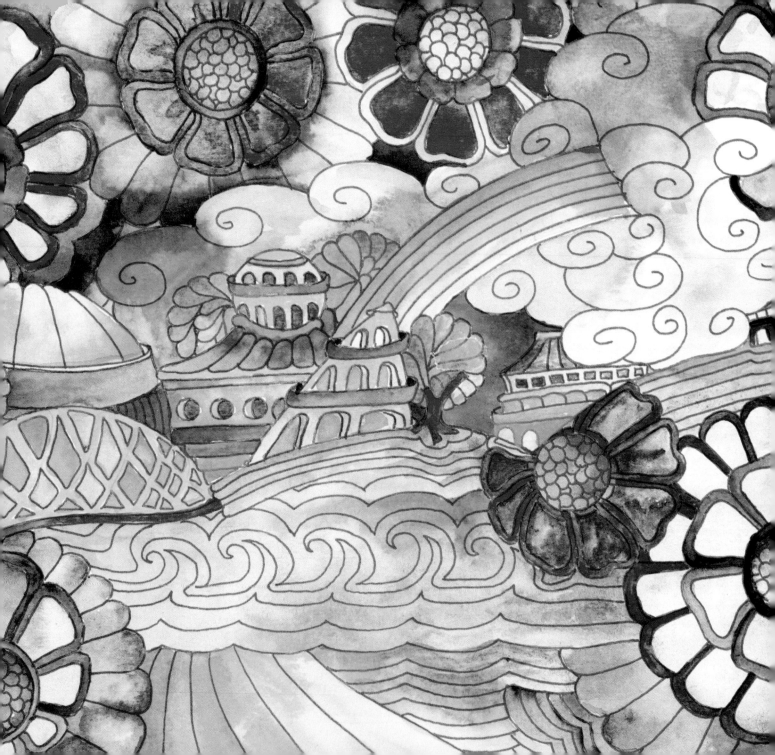

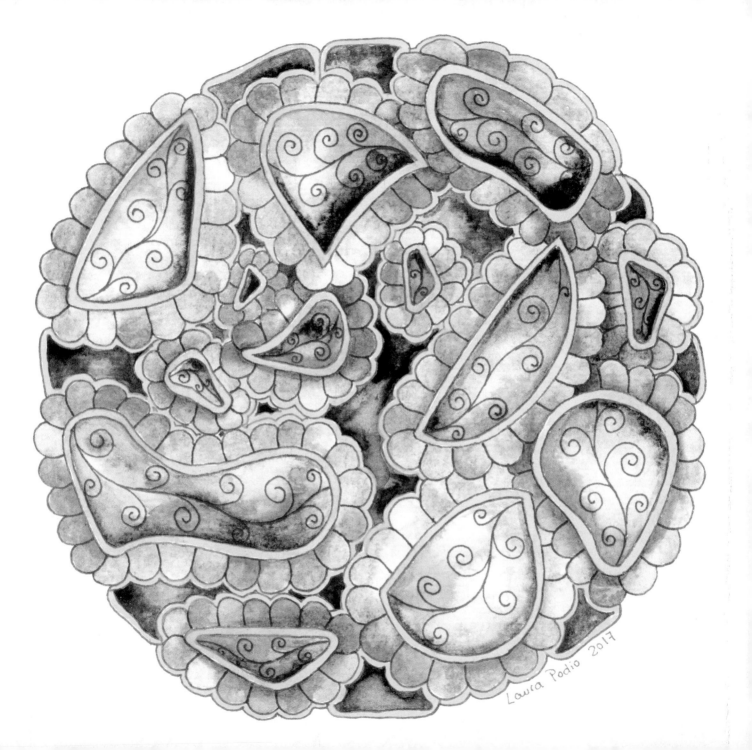

Laura Podio 2017

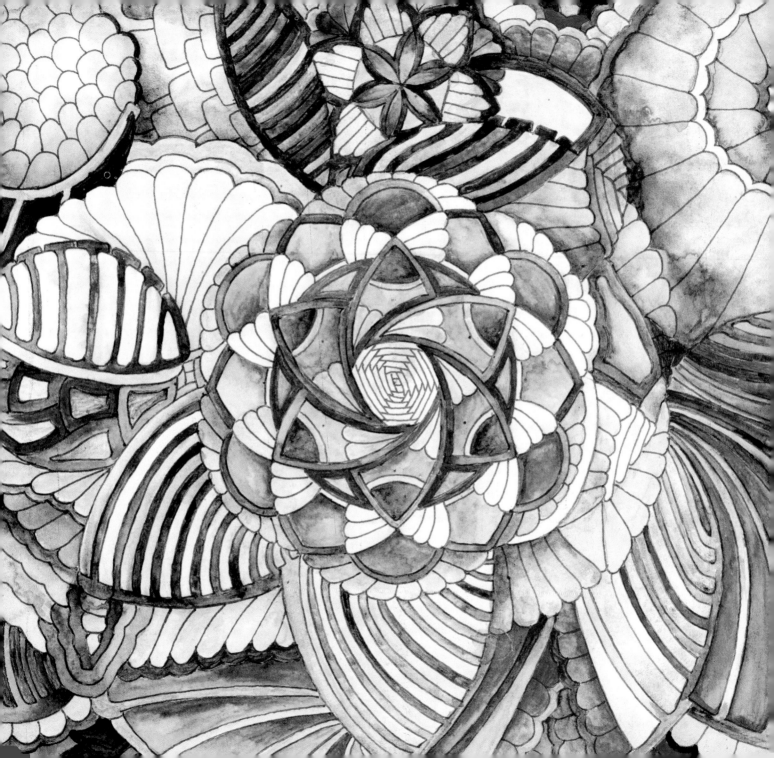

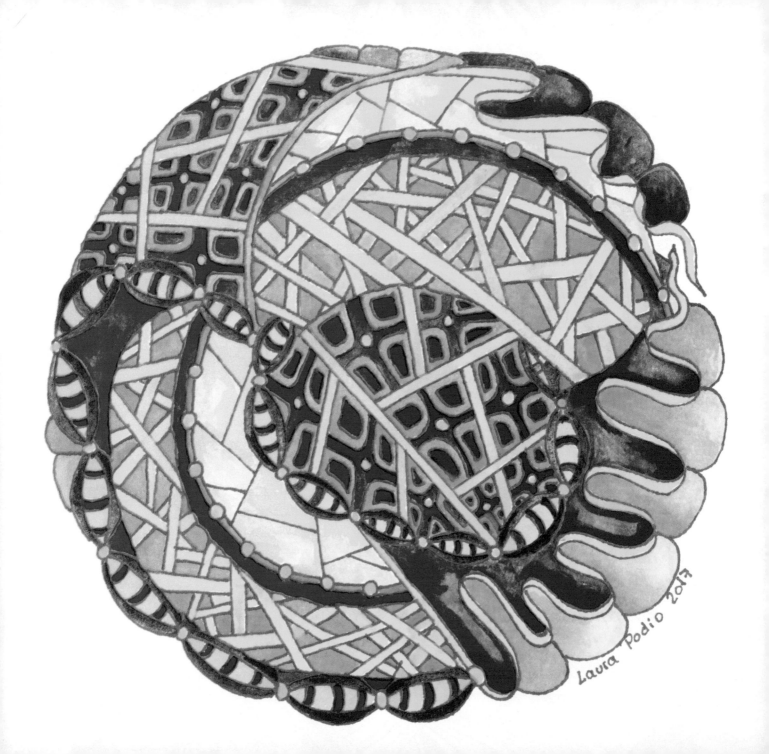
Laura Podio 2017

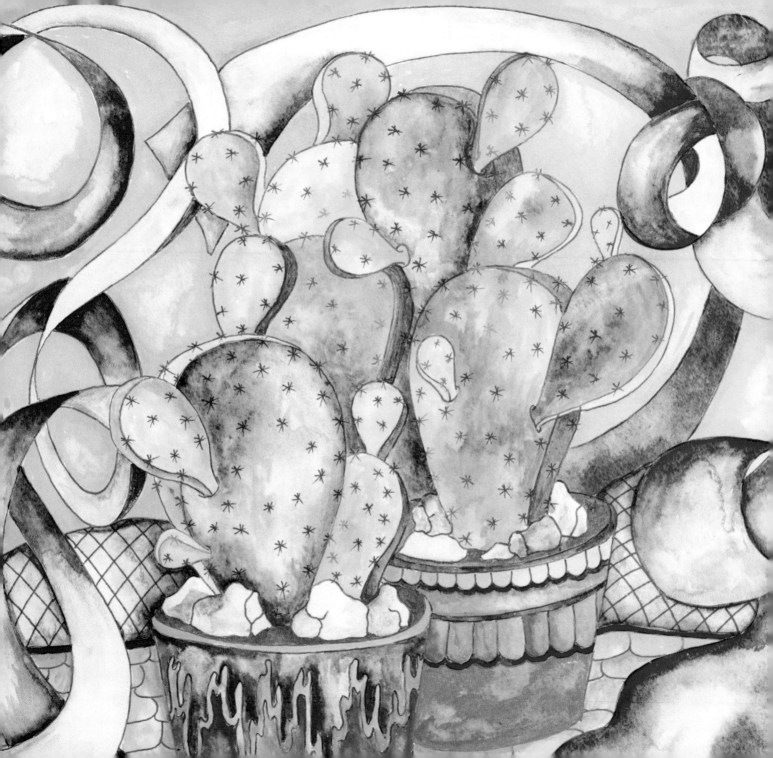

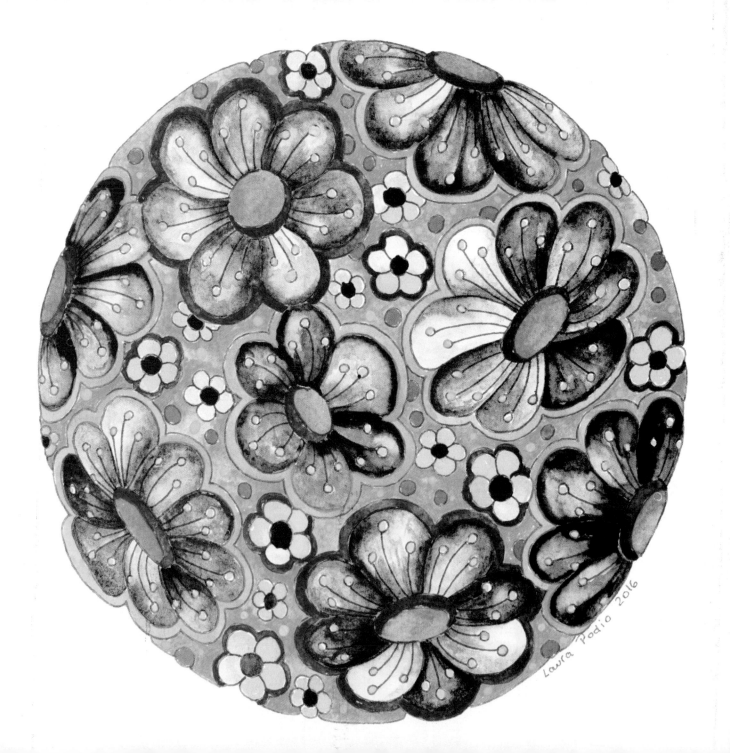

Laura Podio 2016

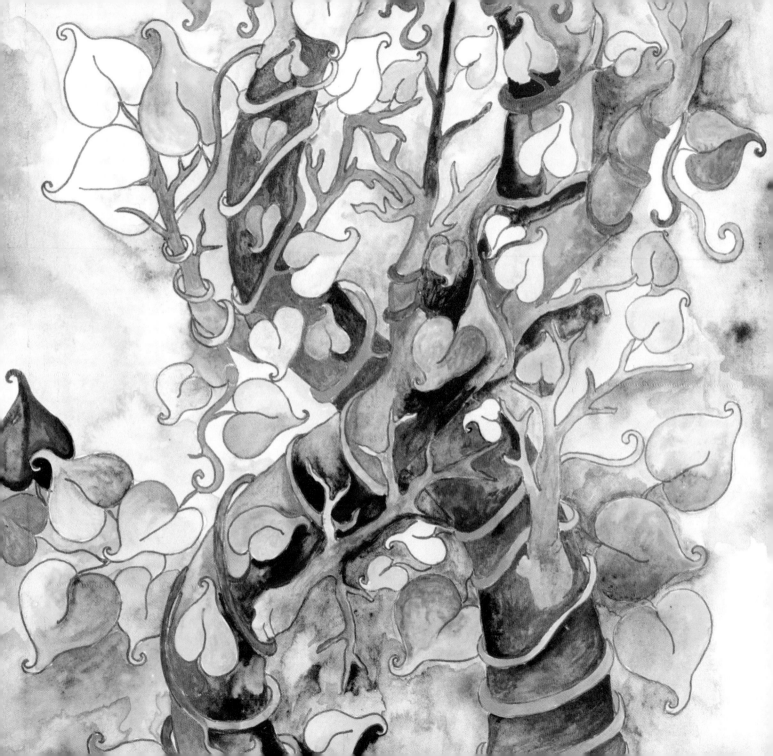

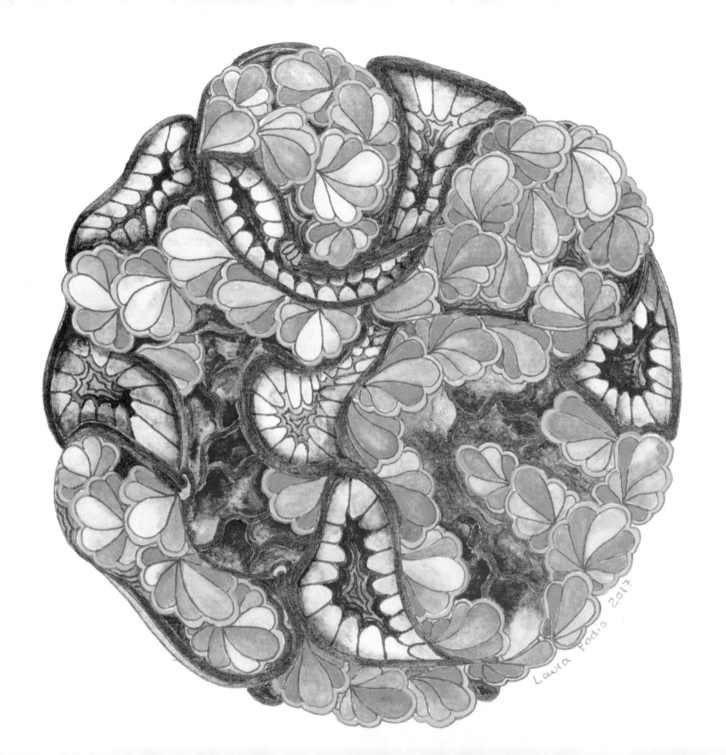

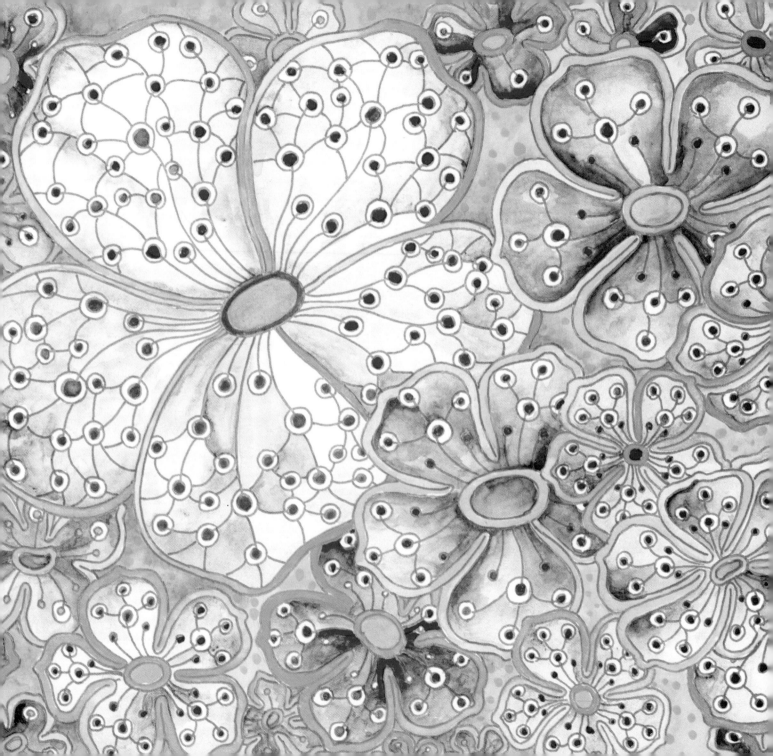

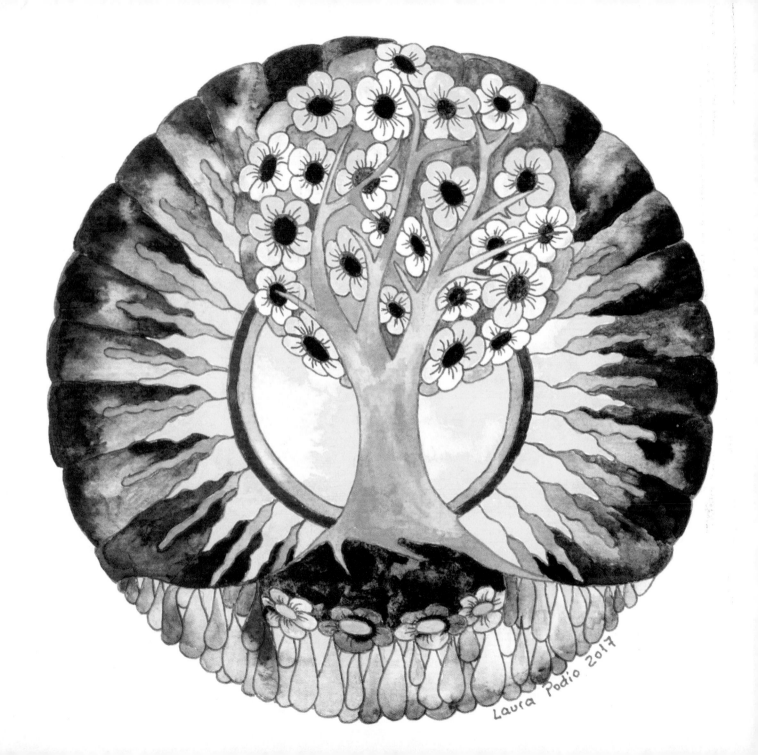

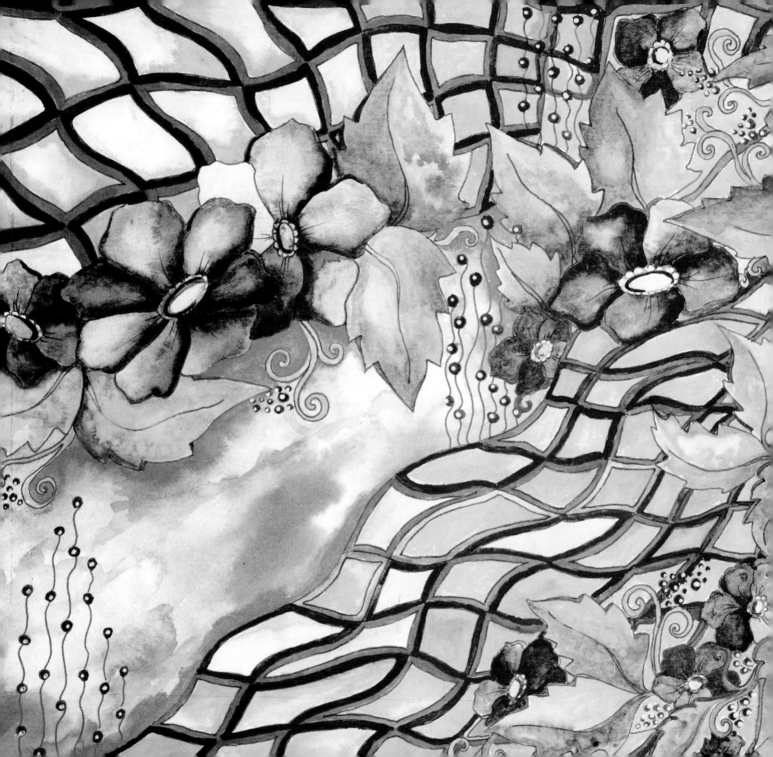

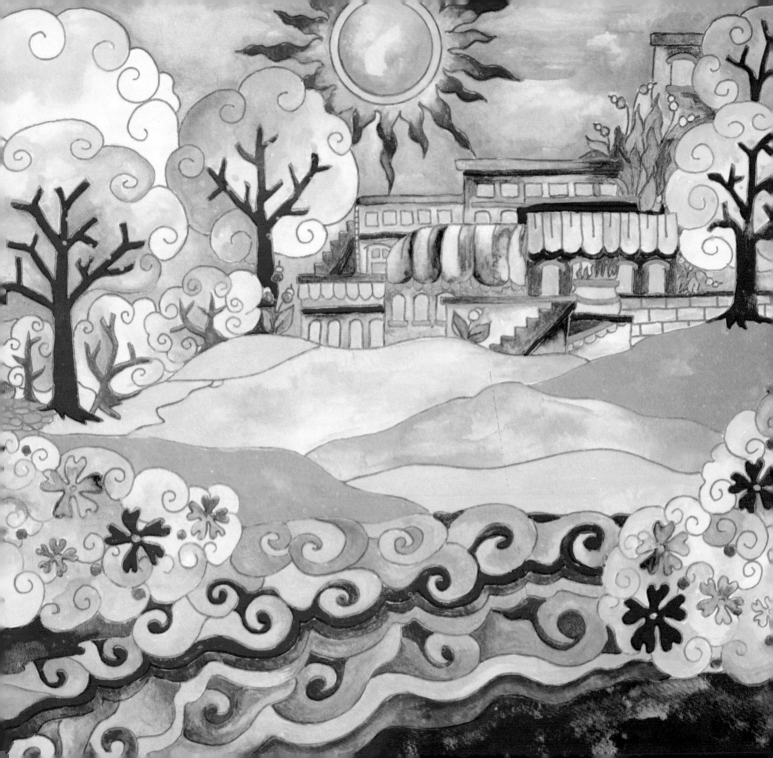

TRABAJANDO CON COLORES

Los colores nos despiertan memorias, aversiones y atracciones. Incluso hay tonos que decimos "amar" y, sin embargo, en algunas de sus variedades nos resultan repulsivos sin saber por qué, mientras que otros que no nos gustan en absoluto, nos encantan en combinación con algo en especial. Es que afectan nuestra vida y emociones más de los que pensamos, cambian nuestro ánimo si los usamos en ropas coloridas, si cambiamos la decoración del hogar e, incluso, si alegramos la oficina pulcramente blanca con toques de luminosidad y color. Lo primero que debemos entender es que el color luz es fundamentalmente un hecho sutil. Aquí les presento un esquema de organización de los colores, lo llamamos círculo cromático.

Ejercicio 4: Color y emociones, sólo colores fríos

Entre los colores también hay una distinción entre fríos y cálidos. No tiene en que ver con la temperatura sino con la relación mental hacia sensaciones de esas características.

Vamos a elegir un diseño para pintarlo dos veces, o bien optar por dos diseños similares. Vamos a pintar uno de ellos solamente con colores fríos, que son verdes, azules y violetas. En general son apaciguadores y están vinculados a las vibraciones más elevadas, a los centros energéticos superiores, así como el violeta está relacionado con la transmutación y el

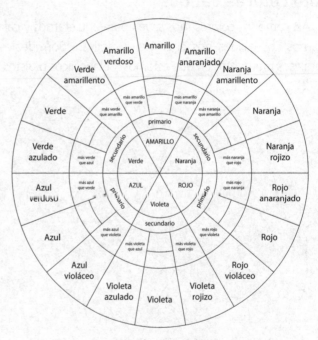

Círculo cromático.

verde con la sanación. En cualquiera de los casos, lo cierto es que armonizan y, sobre todo, tranquilizan.

Este ejercicio es ideal para cuando estemos más estresados, nerviosos, o cuando algo nos preocupa e intranquiliza demasiado. Acompañaremos la tarea ayudando con nuestra respiración, tratando de hacer inspiraciones más profundas y pausadas, mientras nos dedicamos a llenar con los

distintos tonos el diseño elegido. Trataremos de no interferir con nuestros pensamientos, pero tampoco ir tras ellos, como si escucháramos una radio encendida a lo lejos.

Ejercicio 5: Color y emociones, sólo colores cálidos

Así como los colores fríos sirven para aquietarnos y calmarnos, los cálidos nos energizan y activan. Son ideales para esos momentos en que estamos melancólicos o tristes.

Los cálidos son los que vinculamos con el fuego, rojos, amarillos y naranjas, y todos los tonos intermedios, las variedades de esos colores,

En este ejercicio también tendremos que observar nuestra respiración, pero sin ocuparnos en hacerla más lenta, ya que si nos hallamos melancólicos o angustiados probablemente se nos dificultará respirar profundamente. O sea, nos ocuparemos de que la respiración sea profunda, no necesariamente lenta.

Nos concentraremos también en el centro, observando los brillantes colores que estamos usando, y veremos cómo poco a poco se va desarrollando esa maravilla que estamos creando; así como se abren las flores, así iremos creando nuestro pequeño universo lleno de luz y energía. Si logramos focalizarnos en este proceso alquímico, nuestras tristezas irán diluyéndose como la sal en el agua, y los colores cálidos nos abrigarán el alma.

Ejercicio 6: Color y emociones, jugando con armonías

Una armonía es la combinación de colores que son "amables" o "amigos" entre sí, aquellos que por cercanía en el círculo cromático o por un contraste favorable nos dejan la sensación de que está completo, de que algo "quedó bonito".

Hay diferentes formas de lograr esta armonía, así como sucede en la vida. Algunos de nosotros lograremos

armonizarnos al cuidar las flores del jardín, bailando, cocinando o respirando profundamente frente a una cascada. Cualquiera sea la herramienta o el medio utilizado, lograremos sentir que todo está en su sitio, que no hay notas discordantes. Con el color podemos armonizar de muchas maneras, voy a dar aquí sólo un par de ejemplos.

Probemos usar solamente los tonos intermedios entre un color primario y su análogo (su vecino en el círculo cromático). Si tenemos oportunidad de poder mezclar, combinándolos con pequeñas cantidades de blanco.

No hay forma de equivocarse si elegimos un grupo de colores armónicos entre sí, no importa cómo los combinemos, siempre quedará bien.

Por supuesto, luego nos pondremos a pensar si tenemos la suficiente destreza técnica y si quedó bien pintado, pero en cuanto a efecto cromático estará definitivamente bien.

Las armonías también nos permiten hacer una analogía con la vida diaria, ya que es necesario combinar elementos en apariencia muy disímiles entre sí para lograr un todo armónico y eso, a veces, no parece nada fácil.

Pensemos en lo que nos sucede en los ámbitos laborales y hasta en los familiares. Hay que aprender a ordenar las actitudes, gustos y personalidades de modo que se pueda lograr, con mayor o menor dificultad, un todo armónico. A veces los integrantes parecen tan diferentes entre sí como un verde y un amarillo, sin embargo, tienen puntos en común, y esos son los que cuentan a la hora de generar algo constructivo. Hay que aprender a buscar las coincidencias más que enfatizar las diferencias, eso genera menos roces y más armonías en cualquier grupo.

Ejercicio 7: Color y emociones, jugando con contrastes

Así como las armonías son maravillosas y siempre logran efectos estéticamente bellos, también tenemos la posibilidad de realizarlas jugando con los contrastes, que pueden ser definidos como una diferencia muy notoria entre dos elementos. Casi siempre se usa la palabra contraste para cosas, acontecimientos o, en este caso, colores opuestos.

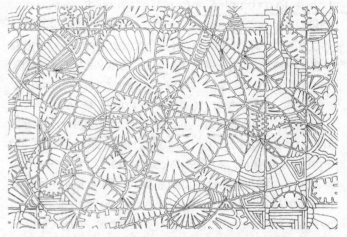

Existen distintos grados de contrastes, como pasa con las distintas situaciones de la vida. En general uno reconoce el contraste en su versión más extrema, pero hay variantes menos radicales que generan esa sensación.

Si seguimos el concepto del círculo cromático, podemos tomar las parejas de los colores llamados opuestos o complementarios (naranja - azul, verde - rojo y violeta - amarillo).

Me gusta pensar en la combinación de los colores como en un proceso alquímico: todo depende de la medida, la extensión del lugar donde colocaremos el tono,

y el entorno que lo rodea. ¿No les parece similar a nuestra vida? Todos tenemos que lidiar con situaciones en las que, con solo cambiar un matiz en nuestras respuestas, una pequeña sonrisa o una nueva manera de mirar, el efecto total se revierte.

Vamos a pensar en una situación o persona con la que tenemos un problema vincular. Asignémosle a esa situación o persona un color. Asignemos para nosotros el opuesto o complementario. En la medida en que pintemos vamos a observar cómo pueden ir vinculándose en el diseño de una manera armónica, veamos cómo la interacción con esa energía logra "activar" la nuestra. Veamos cómo los tonos, a pesar de ser muy diferentes, se toleran y se integran, potenciándose juntos.

Una vez finalizado, veamos cómo pudimos armar una totalidad armónica por medio del contraste. Cómo logramos aceptar la energía contrastante. Veamos luego cómo nos sentimos acerca de la situación o la persona en la que pensamos al principio del diseño. A menudo sucede que, mientras pintamos, van llegando las ideas o las estrategias adecuadas para lidiar con ese tema o persona que nos complica.

Ejercicio 8: Color y emociones, sólo colores neutros

Los colores neutros son aquellos que no presentan una cualidad definida de tono, por ejemplo, los grises, producto de la mezcla de blanco y negro, o los formados con ellos más alguna pequeña cantidad de otro para darles un pequeño tinte. Se les llama también grises coloreados.

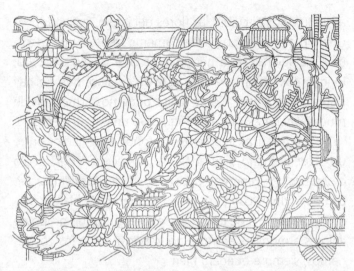

El color neutro tiene la característica de no "competir" con ninguno de los que tenga al lado, siempre pasa a un segundo plano y le deja el protagonismo al más puro o intenso. Además, suelen tener la connotación de tristeza, por contraste ante los intensos y "llenos de vida". Son tonos que aplacan las emociones de manera natural y es interesante utilizarlos en momentos de gran excitabilidad, cuando no podemos tranquilizarnos, o cuando tenemos demasiada ansiedad.

Habría que evitarlos en cuando estemos tristes o en casos de depresión. Esto no quiere decir que siempre que utilicemos los neutros en una imagen es porque estamos deprimidos o tristes, quizás, si aparecen espontáneamente, se trata de un intento de la psique para compensar algún estado interno de agitación.

Debemos tratar de no interpretar cada cosa que hacemos de manera rígida, sino sólo observar qué nos va pasando medida que realizamos las diferentes tareas. Seamos gentiles con nosotros mismos, o cuando tenemos

que asistir a otros. A menudo nos transformamos en jueces muy severos o asumimos el rol de médicos que dictaminan una enfermedad terminal. Tratemos, sencillamente de ser compasivos, eso nos ayudará muchísimo.

Ejercicio 9: Color y emociones, el contraste mayor: blanco y negro

Sin dudas el mayor de los contrastes es el que se genera en el vínculo entre luz y sombra, entre el blanco y el negro.

Algunas personas temen usar este último como si fuese algo malo. Podemos equiparar su uso con el temor ante nuestra sombra, con aquella parte de nosotros que no nos gusta y a la cual tememos. El problema de no ser conscientes de nuestras zonas oscuras, de nuestras sombras ocultas, es que pueden terminar siendo actuadas de otras maneras destructivas. No seremos individuos completos mientras sólo veamos la "parte buena" que tenemos y neguemos, sistemáticamente, aquello que no nos agrada. Debemos integrar todas las partes.

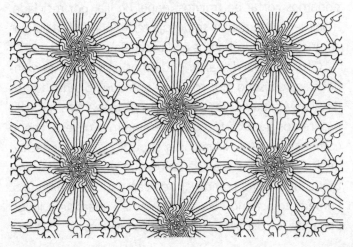

Para este ejercicio elegiremos un diseño y lo pintaremos sólo en blanco y negro. En realidad, sólo hará falta que pintemos aquellos sectores que queremos completar con negro, ya que aprovecharemos el blanco del papel. Trataremos de imaginar aquellas de nuestras características que menos nos agraden de nosotros mismos y les asignaremos ese tono oscuro. Iremos vinculando esa cualidad y sus espacios con aquella virtud de la cual estemos orgullosos. Vamos a entablar un diálogo entre esas zonas aparentemente opuestas y veremos que poco a poco van formando un todo armónico.

Al finalizar descubriremos que el blanco no era nada sin el aporte del negro. Veremos que la totalidad se completa con las luces y las sombras, y una vez más haremos una analogía con nuestra vida y nuestra experiencia, tratando de conocer y vincular cada aspecto de nuestro interior, aprendiendo a cada paso para sentirnos más plenos.

Ejercicio 10: Color y emociones, color a ciegas

Este trabajo es algo así como un juego. La consigna es que al elegir los colores no miremos la caja de pinturas, y que dejemos que el azar nos arme el diseño. Dejémonos sorprender por las combinaciones, que seguramente no serán las esperadas.

Tendremos que estar profundamente atentos a nuestras reacciones ante lo inesperado. ¿Podemos aceptar aquello que viene sin que podamos controlar? ¿Aceptamos el juego del destino o hacemos trampa en el momento de elegir? ¿Qué nos sucede cuando vemos el resultado final? ¿Fuimos capaces de lograr, a pesar de todo, un diseño armónico?

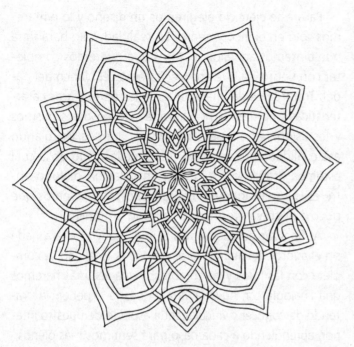

utilizar personas o animales u objetos, y que buscaremos las texturas de cielos, cortezas de árboles, telas estampadas, incluso podemos usar partes escritas.

Vamos a elegir un diseño sencillo, con formas bien definidas, sin demasiado detalle. Trataremos de utilizar colores y formas semejantes. El resultado generará diferentes texturas visuales que irán vinculándose de tal modo que el que observa podrá "perderse" en los detalles del collage. Es interesante incluir textos que sean significativos, aunque estén "escondidos", quizás invertidos, así el observador tendrá que esforzarse para verlos o se sorprenderá al descubrirlos. Si quedan espacios muy pequeños para pegar papeles, se pueden completar con marcadores o acrílicos.

Ejercicio 12: Texturas como experimentación con materiales

Ahora les propondré una tarea de bricolage. Buscaremos elementos que tengamos a mano, como diferentes tipos de papel y cartón, algo de tela, lanas o hilos que podamos cortar en trocitos, papel de lija, por reciclado, hojas secas, pequeñas semillas, etc. Y cola vinílica (la más común, la que usábamos en la escuela).

Con una hoja de calcar podremos reproducir un mandala u otro diseño (nos conviene uno que no tenga tantos detalles y, si queremos que la superficie sea más firme, lo pasaremos a un cartón o a una hoja más gruesa. Luego comenzaremos a rellenar sus superficies con pedacitos de los materiales más variados que encontremos, tratando de ir combinando armónicamente los elementos. Primero colocando cola vinílica en la superficie y luego pegando los pedazos de materiales diversos.

En la vida no podemos elegir muchísimas de las cosas que nos suceden, y, sin embargo, tenemos que lidiar con ellas. Juguemos pensando que nuestra existencia es una obra de arte, en la que haremos nuestro mejor aporte, ayudados sabiamente por el destino y la energía divina.

Ejercicio 11: textura visual

Vamos a aproximarnos en este primer ejercicio a la textura visual. Para esto necesitaremos algo más de paciencia que lo habitual, ya que no se trata de pintar, sino que tendremos que rellenar los espacios con papel de revistas. Elegiremos fragmentos de fotos para usarlas a modo de papel glacé, esto quiere decir que evitaremos

Debemos dejar secar muy bien la cola vinílica, preferentemente varias horas, y trataremos de recorrer el mandala con la yema de nuestros dedos, tratando de diferenciar la forma con los ojos cerrados y el tacto.

Este tipo de trabajo es ideal para personas con capacidad visual disminuida y es un apoyo excelente para desarrollar la sensibilidad táctil de los niños pequeños. La combinación de elementos suaves y ásperos permite sensibilizar los receptores táctiles y desplegar la creatividad en diferentes áreas. Además, es interesante trabajar con lanas o cuerdas de color e ir siguiendo un recorrido lineal al pegarlas, de modo que el dedo pueda seguir también un recorrido y crear desde el estímulo del tacto una imagen mental. Es increíble lo que se puede lograr de esta manera.

Ejercicio 13: Texturas para seguir la forma con modelado

Propuesta ideal para esos días en que queremos descargar frustraciones. Los materiales que se utilizan para el modelado tienen la particularidad de darnos espacio para apretar, amasar y aplastar, pellizcar y descargar literalmente todo aquello que no podemos manifestar de otra manera.

Además de sensibilizar las terminales táctiles, se logran efectos preciosos. En general utilizo masa para modelar, de la que usan los niños pequeños, ya que viene en colores variados y se puede mezclar entre sí, además de no ensuciar demasiado las manos (cosa que, en mi experiencia, es lo que más molesta a los adultos).

Podemos cubrir completamente las zonas del mandala con una capa fina de masa o, por el contrario, generar volúmenes más importantes, armando pétalos o tiras de colores que podemos utilizar como líneas de decoración. Se puede trabajar sobre un cartón o una madera delgada, de modo de poder conservar por más tiempo nuestra obra.

Este tipo de trabajos son especialmente catárticos, es decir, nos permiten liberar una enorme cantidad de energía que se va transformando en la medida en que manipulamos el material. Las técnicas de modelado y de escultura son sumamente completas, ya que logran unificar la tarea d e ambos hemisferios cerebrales. Es como si dibujáramos multidireccionalmente mientras nuestros sentidos están compenetrados con la textura, temperatura y flexibilidad del material.

También podemos concentrarnos en aquellas cosas de nuestra vida que necesitan ser modeladas, aquellas situaciones que necesitan nuestra energía directa, nuestro afecto, nuestro contacto. Y podemos pensar en aquellas partes de nuestro ser interno que necesitan tomar forma: un proyecto, una profesión, un vínculo. Sólo cuando recorremos toda la forma, la tocamos, la modelamos, podemos conocerla en profundidad, no solamente en su superficie sino en su estructura interna…

Ejercicio 14: la línea sin fin

Este ejercicio es un entrenamiento para poder ver la trama infinita dentro de lo aparentemente enredado. Se trata de trazar una o varias líneas desde el punto central del círculo, y la única consigna es que estas líneas no se crucen sobre sí mismas, o sea, pueden dar las vueltas y curvas que quieran, pero no pueden enredarse en sí mismas.

La diferencia es que a menudo dan por resultado diseños más complejos y en los inicios puede que nos enredemos en nuestros propios caminos, así como lo hacemos con nuestras propias emociones e ideas. Aquí encontrarán un diseño para que puedan guiarse, en este caso parten seis líneas desde el centro, lo que nos da la posibilidad de trabajar por sectores; pero lo interesante es armar el propio mandala, podemos intentarlo primero con lápiz, que nos dará la posibilidad de "desenredarnos" con una simple goma de borrar, y luego podemos elegir iluminar ese camino con el color que más nos agrade, con brillos, o con diferentes grosores de líneas. No nos dejemos asustar por la aparente complejidad, es realmente un trabajo apasionante.

Ejercicio 15: guío y me dejo guiar

Estas sugerencias nos permiten trabajar con personas pero, sobre todo, nos permiten trabajar con nosotros mismos en relación a otros. A menudo sería productivo para un vínculo aceptar las decisiones del otro sin chistar, tratando de entender los procesos de pensamiento de nuestros seres queridos, compañeros de trabajo o amigos, y quizás ciertos conflictos vinculares podrían resolverse más fácilmente si pudiésemos entender la perspectiva de la otra persona.

Un trabajo armónico entre dos personas no es condición esencial para que un vínculo sea enriquecedor. Muchas veces aprendemos las mejores lecciones de manos de aquellos seres con los que nos enfrentamos.

Ahora, veremos cómo tomamos nuestras decisiones y como eso puede afectar la tarea conjunta.

La consigna es tomar dos mandalas, ya sea al azar o eligiéndolos previamente, y en uno de ellos pintaremos bajo las directivas de nuestro compañero/a, quién nos irá diciendo qué color utilizaremos y dónde lo ubicaremos. El desafío es no intervenir ni discutir la decisión del otro, incluso cuando éste nos lo pida encarecidamente. Seremos sólo las manos que realizan la tarea.

En el otro mandala se invertirán los roles, siendo nosotros los que indicaremos qué debe hacerse y dónde.

Mientras, podemos ir anotando qué nos sucede con la actividad, si nos molesta que el otro "no hace las cosas como nosotros queremos" o es demasiado lento, veloz, desprolijo, etc., etc., etc. Una buena idea para finalizar es conversar acerca de cómo se sintió cada uno con la tarea.

Esta actividad implica un gran trabajo a nivel personal y vincular, y también exige mucha observación de nosotros mismos, ya que podemos caer en conductas habituales, por ejemplo, tratar de invadir todos los espacios del otro, o dibujar encima de lo que hizo, sólo para "arreglarlo".

También es posible que nos quedemos en la actitud opuesta, dejando simplemente que el otro "haga" y nos deslindemos de la responsabilidad de hacernos cargo de nuestra obra y sus resultados.

Luego, en el momento de ver la obra terminada, estaremos atentos a qué nos sucede. ¿Podemos observar todo unificado o sólo las partes que hicimos nosotros? ¿Nos gusta el trabajo total o pensamos que si hubiésemos trabajado sin compañía hubiera quedado "mejor"?

Tendremos pistas de cómo somos en función a los vínculos, y cómo somos en relación a nosotros mismos. A veces descubriremos con sorpresa cuánto presionamos a nuestros hijos o a nuestros compañeros de camino con exigencias y demandas, sin respetar sus espacios y sus tiempos; cuán auto exigentes somos con nosotros mismos, cómo juega la crítica y de qué manera la manifestamos.

Ejercicio 16: Un solo diseño para hacer de a dos

Así como en el ejercicio anterior trabajamos en dos diseños diferentes, ahora el desafío es trabajar ambos en el mismo diseño, ya sea para dibujarlo o para pintarlo. En cualquiera de los casos, trataremos de compartir el proceso completo, nos dedicaremos a pintar y a dibujar.

Es interesante realizar este tipo de tareas con frecuencia, trabajando con la pareja, amigos cercanos e, incluso, entre colaboradores. Cuando es posible, también puede intentarse entre aquellos que tengan diferentes cargos jerárquicos. Todos sabemos que somos interdependientes respecto de nuestro entorno, todos los integrantes de un sistema de trabajo están interrelacionados y no pueden funcionar correctamente sin el apoyo de todos. Si fuésemos conscientes de ello, dejaríamos de subestimar o sobreestimar a los demás, y a nosotros mismos.

Ejercicio 17: Cuatro personas y un solo diseño

En un ritual del Budismo Mahayana, o tibetano, cuatro monjes se dedican durante varios días a realizar un mandala completando sus diseños con polvos coloreados. Es un trabajo meticuloso que demanda toda la concentración, e incluso no deben suspirar o respirar muy fuerte, porque toda la obra –el ritual– se echaría a perder.

Conviene al principio sectorizar los cuadrantes para tener espacio para dibujar y pintar. Se puede consensuar un período de tiempo para trabajar en cada cuadrante. Imaginemos un círculo dividido en cuatro partes iguales, cada integrante del grupo pintará durante, por ejemplo, diez minutos en su cuadrante, y luego se girará el mandala y se trabajarán otros diez minutos. Esto se repetirá cuatro veces, hasta que cada uno de los participantes haya intervenido en todos los cuadrantes.

Trabajemos en estado de meditación, sin hablar, tratando de dar lo mejor en cada porción en la que estemos interviniendo, para el bien del todo.

Este tipo de tareas es ideal para realizar antes de comenzar un emprendimiento, o cualquier tarea de importancia. También para vínculos en grupos de estudio. Lo importante a tener en cuenta es que debemos contar con un espacio adecuado, desde donde los cuatro integrantes del grupo puedan trabajar cómodamente, esto puede hacerse en una mesa cuadrada o redonda chica, o bien, en el piso, si éste es confortable. Los materiales tienen que estar al alcance de todos, así como el papel o el cartón de nuestro mandala.

Una vez finalizada la tarea, podremos conversar y compartir lo que fuimos sintiendo en el proceso, valorando los aportes de cada uno para lograr la totalidad. También puede ser el momento para que cada uno de los participantes pueda observar si sus propias conductas han sido favorables para el trabajo del grupo, y qué cosas se podrían mejorar en los vínculos.

Ejercicio 18: Mi propia historia con imágenes

Una bella manera de contar nuestra historia es con nuestras propias imágenes, ya sea que la narremos toda o por partes, por ejemplo, la infancia, la época escolar, los amores de la adolescencia, los primeros viajes, etc. La mayoría de nosotros conservamos fotografías de distintos episodios de nuestra historia en formato digital. La era de los teléfonos inteligentes hizo que ya no tengamos álbumes de fotos.

Les pediré aquí que seleccionen unas cuantas y que las impriman en papel común, para armar luego un collage recortando y pegando aquellas imágenes que sean significativas para nosotros. Podemos, además, agregar dibujos o colores a nuestro trabajo o cualquier decoración que queramos.

Todo este tiempo que nos ocupa organizar las imágenes, es tiempo en el que estaremos trabajando emocionalmente con nuestra historia y, seguramente, evocaremos momentos de distinta carga emocional. A menudo recomiendo hacer una pequeña reseña escrita de cada una de estas obras.

Les puedo asegurar que podemos repetirlos una y otra vez en distintos períodos de nuestra vida, y siempre encontraremos nuevos hallazgos, es asombroso lo diferentes que son nuestras perspectivas de los recuerdos cuando vamos pasando por distintas experiencias.

Ejercicio 19: Recomponer lo desarmado

Les propongo realizar una tarea especial, se trata de tomar uno de los diseños y recortarlo en diferentes piezas que tengan no menos de 5 cm de lado. Luego, pintarlas por separado para posteriormente armar el diseño nuevamente.

No muchas veces en la vida tenemos la posibilidad de ver una situación de manera global y totalizada, así también, es interesante ver cómo lo aparentemente diferente puede llegar a unirse para formar un todo unificado.

No es necesario respetar los colores para cada forma, será bueno animarnos a cambiar las combinaciones para ver qué sucede. Una vez finalizado y pintados todos los fragmentos rearmaremos el diseño y lo pegaremos a otra hoja de papel.

Tratemos de encontrar la unidad de la forma por encima del color diferente, eso también nos permitirá asociar con situaciones de la vida que, aparentemente, están fragmentadas y divididas, pero en las que hay una trama tal vez menos evidente que, de todas maneras, está fuerte y vigente.

EJERCICIOS BASADOS EN IMÁGENES SIMBÓLICAS

Ejercicio 20: Narro una historia de la imagen

Este es un ejercicio excelente para despertar la intuición y, en algunos casos, para desarrollar las inquietudes literarias.

La idea es mirar la conjunción simbólica que les presento y contar una historia. No importa cuán descabellada pueda parecer, no importa si inventamos personajes que no se vean en la imagen. Hay que tratar de describir objetivamente lo que sucede en la imagen, imaginar lo que haya pasado en el pasado del personaje y lo que vaya a venir.

Cada persona inventará algo diferente. Por ejemplo, si cualquiera de ustedes se reúne con amigos y trabajan la misma imagen, las historias serán por completo distintas.

Aquí tienen algunas preguntas de guía, aunque pueden hacerse otras:

- ¿En qué momento se desarrolla la historia?
- ¿Qué están diciendo los personajes?
- ¿Cómo están vinculados entre sí los personajes?
- ¿Qué acaba de pasar?
- ¿Cómo solucionarán la situación actual?
- ¿Cuál es la perspectiva a futuro?
- ¿Si fueras el personaje, qué estarías pensando?

- ¿Si fueses alguno de los personajes, cuál serías?
- ¿El clima de la naturaleza acompaña la situación?
- ¿Si fuese uno de los animales y pudieses hablar, qué estarías pensando o diciendo?
- ¿Quién es el bueno y quién el malo de la historia?
- ¿Por qué han llegado a esta situación?

Ejercicio 21: Entablo una conversación con los personajes de la imagen

Este ejercicio se vincula al anterior, ya que la idea es que nosotros podamos intervenir en la historia. Preguntemos al personaje aquello que queramos saber, y tratemos de imaginarnos dentro de la situación, como si fuéramos uno más.

Imaginemos qué cosas nos dice, quién interviene en la conversación (incluso pueden intervenir los animales o figuras míticas). Tratemos de anotar estos diálogos, de ir armando nuestras historias e, incluso, de incluir alguno de éstos en la historia que escribimos.

También podemos llevar en lugar de un cuaderno una carpeta, que nos permita intercalar hojas y dibujos e imágenes variadas. Imaginar que voy hacia el personaje (como si pudiese "meterme" en la escena) y entablar un diálogo.

Luego puedo preguntar:

- ¿Qué cosas vienes a mostrarme en esta situación?
- ¿Qué rol juegas en mi vida?
- ¿A qué parte de mí representas?
- ¿Cómo puedo aprender de ti?
- ¿Qué secreto puedes regalarme en esta situación?

No estamos hablando aquí de "procesos mágicos" ni de "canalización" de energías "de otros mundos". En realidad, estas respuestas sirven para aprender más acerca de nosotros mismos, de nuestro modo de ver el mundo y las situaciones, de nuestro sistema de creencias y tendencias, es como si nos indicaran con qué coloración de lentes miramos la vida, y de esa manera podamos accionar en aquellas estructuras que no nos sean funcionales para adaptarnos a las situaciones que debemos enfrentar.

Ejercicio 22: Paneles conceptuales con técnica de collage

En este ejercicio utilizarán imágenes de distintas fuentes: revistas, fotos antiguas, folletos impresos, postales, etc.

Hablamos de panel conceptual porque al tomar una imagen de una revista, que sin dudas tienen el objetivo de informar o comunicar algo, y al utilizarla para simbolizar otra cosa diferente, la estamos usando como "concepto" y, por lo tanto, cualquier obra que haga con esas imágenes será uno. Mi vieja formación en Bellas Artes me hace repetir una y otra vez "collage" pero, en verdad, el término correcto es panel conceptual, y collage no es otra cosa que la técnica con que se lo realiza.

Es una herramienta fantástica para proyectar e imaginar mundos posibles. Algunas sugerencias para hacerlos:

- Proyectando mi año (para cumpleaños o inicios de año calendario).
- Mi mundo privado (lugar donde podría meditar).
- La esencia del amor (lo que espero, lo que anhelo, lo que siento).
- Lo que estoy gestando (proyectos, hijos, sueños).
- Mi hogar soñado (otras versiones son mi profesión soñada, mi empleo soñado).
- Vínculos sagrados (mi visión con Dios, con mis maestros, con la naturaleza).

Nos podemos permitir que aparezcan objetos o personajes inesperados. La idea es que el collage nos remita a ideas que luego podamos relatar o escribir. La tarea simbólica implica construir, porque con pequeños papeles vamos "armando" una nueva realidad.

¿Una sugerencia técnica? Sean prolijos al recortar los bordes de los objetos o personajes… realmente hace la diferencia a nivel estético.

Ejercicio 23: Vinculando las imágenes entre sí

Este es un gran entrenamiento para poder observar las distintas relaciones entre dos imágenes simbólicas, en este caso utilizaremos dos arcanos del tarot. Iremos jugando, cambiándolos de lugar y posición: si se miran, si no, si uno quedó de cabeza y el otro acostado, si hay alguna combinación que nos parezca graciosa.

Luego, trataremos de imaginar un diálogo, un intercambio entre ellos

- ¿Hay detalles que se repiten?
- ¿Cuáles son sus ambientes naturales?
- ¿Tiene alguno de ellos un elemento que al otro le falta, o que le serviría?
- ¿Podrían vincularse armoniosamente?
- ¿En qué se potencian?

Todos estos ejercicios nos dirán mucho de nosotros, a veces despertarán ideas creativas... Esas ideas deberían escribirse en el diario de viaje.

Ejercicio 24: Mirando mi propia vida

Vamos a elegir una imagen, preferiblemente una en la que haya personajes, pero de no ser así, debe haber objetos, aquí hay un ejemplo:

Luego haremos una o varias de estas preguntas:

- ¿Qué es lo que tengo que mirar en mi vida actual?
- ¿Quién o qué (si sólo hay objetos) soy yo?
- ¿Qué me comunican los otros personajes o la situación?

Comenzaremos a recorrer la figura buscando qué es lo que nos sugiere, qué elementos o herramientas tiene, en qué situación se halla, si está sola o acompañada, quién o quiénes lo acompañan. Tengamos en cuenta que si tomamos por referencia una figura del sexo opuesto al nuestro, estará representando a la fuerza interna masculina/femenina que se halla dentro de nuestra psique.

Ejercicio 25: Una descripción en voz alta

Describir la imagen en voz alta permite ir traduciendo la simbología, un ejemplo:

La descripción podría ser: "hay una mujer hermosa sentada en un trono confortable, en medio de un enorme jardín lleno de flores y frutos. Está a gusto con la abundancia que la rodea y se siente segura de su capacidad de creación...". Si lo describimos en voz alta será en no más de dos minutos. Si lo escribimos en nuestro diario de viaje, unos cinco minutos.

Luego, pasaremos ese relato a primera persona en tiempo presente: "soy una mujer hermosa sentada en mi trono confortable, en medio de un enorme jardín lleno de flores y frutos. Estoy a gusto con la abundancia que me rodea y me siento segura de mi capacidad de creación...".

Les puedo asegurar que es muy esclarecedor observar en qué fijamos nuestra atención, y cómo describimos las escenas. Es realmente fuerte transformarse en un personaje de la historia, en la que los objetos y otras personas se vuelven parte de nuestra realidad, literal y simbólicamente.

Cuando pasemos a primera persona, también describiremos los animales como si fuésemos nosotros mismos: "soy un perro gris que muy contento sigo a mi amo, mientras salto en dos patas para que me haga mimos…".

Como variante podemos describir sólo lo superficial, o el ambiente emocional de la imagen, es muy revelador escuchar nuestro propio relato en voz alta… y más aún escribirlo.

PODEMOS Armar secuencias

Las imágenes simbólicas pueden acomodarse siguiendo secuencias arbitrarias para ampliar el trabajo con ellas. Pueden armarse antes de pintar o después de hacerlo. Hasta se pueden copiar las imágenes y usarlas a modo de collage, combinándolas y "armando" una nueva simbología.

En las secuencias podemos adjudicarles significados a cada imagen. Este criterio se usa habitualmente en lecturas de Tarot pero, de hecho, puede utilizarse con cualquier tipo de imagen simbólica. Lo importante es nuestra mirada, nuestra elaboración de los símbolos.

Quiero aclarar que cuando tomemos estas consignas de trabajo estaremos creando nuevas obras de arte, además de despertar nuestra creatividad y de generar mayor autoconocimiento. Aquí presento algunas sugerencias de secuencias de tres pasos:

- Cómo veo mi pasado - cómo está mi presente - cómo imagino mi futuro.
- Mi punto de vista sobre la situación - el punto de vista de otro sobre la situación - situación objetiva (relatada, quizás, por un observador externo).
- Antecedente - situación - desenlace
- Lo deseado - lo temido - la vía de resolución.
- Problema - desafío que presenta - talento requerido para resolverlo.
- Cómo estoy - cuáles son mis necesidades - qué hago para cubrirlas.
- Mi posición en la pareja - lo que nos une - la posición de mi pareja.

- Mi meta - mis fortalezas - mis debilidades.
- Dónde estoy ahora - dónde debería estar - cómo llego allí.
- Situación que debe modificarse - acción a realizarse - cuál es la oportunidad que brinda.
- También podemos ejercitarnos vinculando sólo dos imágenes:
- Lo que debe modificarse - lo que debe permanecer igual.
- El problema - la solución.
- La situación- el obstáculo.
- Situación que debo dejar ir - lo que gano al dejar ir esa situación.
- Lo prioritario en mi vida - lo que puede posponerse por un tiempo.
- Lo que debo sanar - el mejor modo de hacerlo.

Ejercicios basados en las casas astrológicas

Las casas astrológicas son divisiones del espacio alrededor de la tierra en un momento determinado. Se suelen hacer doce divisiones, y llamar a las áreas que resultan, "casas". Según algunos autores, éstas representan "los campos de la vida donde las fuerzas planetarias se manifiestan", o sea, las áreas concretas donde "invertimos" nuestras energías. Aunque este esquema nos sirve bien, en la mayoría de los casos, la experiencia nos enseña que las casas no sólo son "campos concretos de acción", sino que también tienen correspondencias puramente psicológicas.

Primera casa: el ego y la personalidad hacia el mundo

Ejercicio 26: El signo ascendente

La casa 1 en astrología marca nuestro signo ascendente. La personalidad, nuestra forma de mostrarnos a los demás, cómo quisiéramos que nos vean. También muestra en lo que proyectaremos como apariencia física, como "autoproyección exterior del yo", nuestro modo de arreglarnos y hasta de vestirnos. La forma en que nos abrimos paso, sin pedir permiso a nadie, dependerá del éxito logrado en asumir la responsabilidad de la propia forma de ser. Corresponde al signo de Aries, de fuego.

Tomaremos una fotografía de nosotros mismos para colocar en el centro de un círculo vacío, trataremos de recortar lo más prolijamente posible. También podemos dibujar un autorretrato, si nos sentimos cómodos. Alrededor podemos dibujar, escribir o recortar las figuras que consideremos que nos definen mejor. Cómo somos, qué hacemos, qué creemos poseer.

Si sentimos necesidad de expandirnos más allá del círculo, nos tomaremos esa libertad.

La primera casa influye en la identidad, la autoestima y la conciencia del ego, que son los cimientos de nuestra vida.

Preguntaremos interiormente: ¿quién soy?, ¿cómo soy?, ¿cómo me muestro ante los demás?, ¿qué cosas me definen?

Segunda casa: nuestros valores en la vida

Ejercicio 27: El dinero

Esta casa define nuestra forma de apegarnos a lo físico, tanto al cuerpo como a nuestras posesiones. Es el modo de actuar sobre aquello que sentimos "nuestro" (y no lo que sólo "quisiéramos tener"). El vínculo con el dinero como representación de "lo material". Se corresponde con Tauro, un signo de tierra, que gobierna nuestra relación con el territorio en el sentido más amplio. Representa lo más valorado y apreciado, el paso siguiente en la formación del yo.

También nos muestra nuestro modo de vincularnos con el gusto por la vida y los objetos preferidos, que nos

hacen sentir más ligados al mundo: el dinero, el estatus social, la propiedad privada, el arte, la capacidad de controlar a los demás, la sensualidad y la belleza o sea, el poder físico y sus íconos.

Tomaremos un diseño que nos hable de abundancia y placer, de lo que consideramos seguridad en el mundo. Mientras lo coloreamos estaremos atentos a los pensamientos que se generen respecto a la abundancia, a nuestras preocupaciones por la carencia y a nuestro modo de generar riqueza (la cual no sólo es de dinero, sino de obras o vínculos). Luego trataremos de responder lo más honestamente posible: ¿qué tengo?, ¿qué quiero de la vida?, ¿qué poder necesito para relacionarme con el mundo?

Tercera casa: la expresión del yo, el sentido fraterno

Ejercicio 28: La comunicación

Esta casa marca nuestra forma de contactarnos con los demás en la búsqueda de vínculos, habla de la comunicación en todos los niveles, de los viajes cortos, de la mente racional, de las ideas, del vínculo entre palabras y conceptos. Refiere a la autoestima y a nuestra forma de mostrarnos al mundo, a la manera en que ejercemos el poder.

Está alineada con Géminis, un signo de aire que controla la transmisión de información, representa la comunicación, la capacidad de expresarnos como individuos y nuestras relaciones fraternales, no hablando en el sentido estricto de vínculos intrafamiliares sino con las personas que contribuyen a nuestro crecimiento.

El reto de esta casa es ser conscientes de las decisiones negativas o perjudiciales que tomamos con conciencia, con objeto de dañar a otra persona. Ser conscientes de nuestras motivaciones en pensamiento, palabra y acción,

Meditaremos en las siguientes preguntas: ¿cómo manejo el poder en mi vida?, ¿qué cambiaría o evitaría?, ¿cómo lo he hecho en el pasado?, ¿soy lo suficientemente compasivo conmigo y con los demás?

Cuarta casa: el hogar

Ejercicio 29: La familia

La cuarta casa representa nuestras raíces, nuestra madre como recipiente físico del alma nueva, también, y por extensión, representa la familia, el país de origen, los acontecimientos en el origen de la vida (concepción, niñez). También la mente inconsciente, los sentimientos, las motivaciones internas de nuestra alma. Se corresponde con el signo acuático de Cáncer, y el agua es el elemento asociado con nuestra naturaleza emocional, con la forma en que pretendemos expresarnos, desde lo individual o lo creativo, manifestar y darle sustancia a esa expresión, darle un lugar. Está relacionada con el hogar del que procedemos y con el hogar donde nos encontramos en la actualidad, nuestra familia biológica y la que hayamos creado, todo lo que representa el hogar para nosotros.

Los retos de esta posición incluyen recuerdos o sentimientos hirientes, que pueden derivar en depresión y melancolía a causa de una infancia traumática.

también emocional, representan lo mismo. Además, simboliza la sexualidad como acto creativo, como expresión de los sentimientos interiores. Por extensión, se refiere a las artes, que es la expresión de imágenes interiores. Una vez que nos sentimos seguros de nosotros mismos, comenzamos a explorar el poder de la creatividad y la creación de vida, promoviendo la inteligencia y la imaginación.

Podemos preguntarnos: ¿qué lugar siento como hogar?, ¿adónde pertenezco?, ¿cómo me vinculo con mi familia de origen?, ¿qué les reprocho?, ¿qué podría cambiar en los vínculos?

Quinta casa: creatividad y buena fortuna

Ejercicio 30: Los hijos

La quinta casa representa cómo se concretan nuestras raíces. Este puede darse a través de los propios hijos como manifestaciones de la creatividad concreta, pero también a nuestras obras en el mundo, ya que, a nivel simbólico y

El lado oscuro de la quinta casa representa la expresión descontrolada del fuego creativo o sexual, o su utilización con fines egoístas o manipuladores, para actividades inmorales o ilegales, para la seducción o manipulación sexual.

Mientras pintamos, podemos preguntar para luego escribir una reseña: ¿qué es lo que más me gusta crear?, ¿cómo comunico mis talentos?, ¿qué quiero guardarme sólo para mí?, ¿qué me asusta de mostrar mi creación al mundo?

Sexta casa: nuestra profesión y salud

Ejercicio 31: La salud

La sexta casa representa la salud –o las enfermedades– como consecuencia de los procesos psicológicos internos, que no nos permitieron adaptarnos a las situaciones vividas. También representa al trabajo, que es nuestra adaptación a la sociedad. Y, por extensión, a los ayudantes y empleados, que son las personas adaptadas a nosotros.

Corresponde con Virgo, influye en nuestra forma de buscar seguridad en la vida, simboliza nuestro modo de tomar las oportunidades de negocios.

El reto de esta posición es saber encontrar el equilibrio entre trabajo y salud. Tomar conciencia de costumbres insalubres o destructivas que no favorezcan al bienestar físico. O que reflejen un compromiso de principios éticos y morales a cambio de obtener seguridad laboral y económica.

Nos preguntamos: ¿qué hago para cuidarme?, ¿cómo me vinculo con mi cuerpo?, ¿me doy tiempo para el esparcimiento?, ¿cuánta energía pongo en mi trabajo?

Séptima casa: la pareja y las relaciones vinculares

Ejercicio 32: El descendente

El descendente es el punto de "encuentro"; es encontrar a otra persona a un nivel de igualdad. Relacionarse como iguales. Esto tiene, por extensión, vínculo con nuestra pareja o matrimonio, pero, también, sobre los contratos como acuerdos entre dos individuos con los mismos derechos. Esta casa está alineada en la astrología con Libra, segundo signo de aire, y representa los tipos de comunicación íntima entre individuos, el equilibrio de fuerzas en los vínculos de iguales. Simboliza la energía que invertimos en disfrutar, mantener o superar una relación.

El lado oscuro de esta posición es la de los actos de traición en los vínculos, ya sea en cuestiones relativas al dinero, los valores y los asuntos del corazón. Uno de los ejercicios más saludables que podemos hacer es analizar

"intensidad emocional" que aporta. Habla de la herencia como lo material que otros nos aportan, aquello en lo cual me fusiono con quien me otorga esa herencia.

Su correspondencia astrológica es con Escorpio, el segundo signo de agua, que controla los secretos y las actividades secretas, así como las energías pasionales relacionadas con el sexo erótico, la forma en que utilizamos el dinero en el ámbito de lo público, los asuntos legales y económicos, que implican la participación del intelecto y de una escala de valores en la vida.

También puede hablarnos de nuestro lado más oscuro. Fijémonos cómo aparecen en la personalidad cuando se tratan asuntos de herencia familiar, ya que el dinero, la

las razones que nos llevan a ser críticos y dominantes. Y aceptar como son los otros, siendo auténticos también.

Nos preguntaremos: ¿puedo vincularme con otro como igual a mí?, ¿qué busco en una pareja?, ¿puedo trabajar en equipo?, ¿soy sincero/a en mis relaciones?

Octava casa: herencia y recursos provenientes de otras personas

Ejercicio 33: El sexo

Esta casa nos conecta con el sexo como medio de entrega total, que se realiza para conseguir la transformación a través de la profundización en una relación, por la

sexualidad y los secretos son elementos seductores que pueden obstaculizar la búsqueda del potencial elevado.

El dinero, el sexo y el poder confieren seguridad, es por eso que, cuando sentimos estos aspectos de la vida amenazados, podemos llegar a actuar de forma irracional.

La octava casa también nos enfrenta a los miedos y desafíos, para aplicar nuestras cualidades en los asuntos relacionados con el dinero, la herencia y la sexualidad.

Podemos preguntarnos: ¿acepto mis percepciones?, ¿cómo manejo el dinero?, ¿en qué baso mi seguridad?

Novena casa: filosofía, religión y espiritualidad

Ejercicio 34: La religión

En esta casa se representa la búsqueda del sentido de la vida por medio de la filosofía, la religión y la espiritualidad. También nos muestra los viajes "largos", o sea, que hacemos con la intención de expandir nuestros horizontes para hallar nuestro lugar en el mundo. Corresponde a Sagitario, el tercer signo de fuego, que regula la espiritualidad, la religión, los viajes y la sabiduría. Su energía se asocia con la audacia y la independencia, cualidades que favorecen la búsqueda y el aprendizaje. También rige la inspiración, la devoción y la pasión necesarias para tener conciencia de la relación íntima con lo divino. Eleva el espíritu del individuo hasta alcanzar el camino de la trascendencia.

Los aspectos negativos o los retos inherentes a esta casa tienen relación con la complejidad de dominar nuestro ego. A lo largo del proceso de introspección espiritual, podemos sumergirnos en estadios profundos de soledad y vacío, tener la sensación de vivir un sinsentido, la "noche oscura del alma" que relatan los místicos.

Esta casa puede señalar una crisis de fe, que puede ser fruto de cambios traumáticos, pero nos hace cuestionar el sentido y el valor de la vida más que inquietarnos por nuestra desgraciada situación material, el sentido de la existencia o la razón por la cual Dios parece haberse alejado de nosotros.

En estos momentos, la mejor manera de actuar es permitir a lo divino que guíe nuestras decisiones según una sabiduría muy superior a nosotros. Mientras, podemos meditar a partir de estas preguntas: ¿en qué baso mis creencias?, ¿hacia dónde voy?, ¿sueño con algún viaje a destinos lejanos?

Décima casa: el potencial máximo

Ejercicio 35: Las metas

Esta casa es llamada también el Medio Cielo y representa el sentido de la vida del individuo, las metas que conscientemente queremos conseguir, la profesión como expresión del sentido de la vida, hacia dónde vamos para realizarnos en nuestra existencia.

Está gobernada por Capricornio, el tercer signo de Tierra. Su energía actúa en nuestro máximo potencial, tanto creativo como compasivo.

El miedo al fracaso, así como al éxito o a la responsabilidad, caracteriza los retos inherentes a esta casa. Miedo al poder personal y al fortalecimiento, así como a los cambios vitales que conllevan. También deberemos enfrentarnos al desafío de seguir siendo humildes a medida que aumenta nuestro poder.

Indica la forma en que nuestro inconsciente organiza los pensamientos cuando se presentan oportunidades, que favorecerán la realización de nuestro máximo potencial.

El lado oscuro de esta posición es el auto sabotaje, la duda o la falta de fe. El miedo al fracaso, al éxito, a la responsabilidad, al poder personal y al fortalecimiento, así como a los cambios vitales que implican. Estos retos nos harán permanecer humildes, incluso cuando aumente nuestro poder. En la búsqueda de alcanzar el máximo potencial tendremos obstáculos y pruebas, que desafiarán nuestra fuerza interior, ya sea de parte de otras personas o desde nuestro propio interior, que lucha por no modificarse.

Podemos preguntarnos: ¿cuáles son mis aspiraciones profesionales?, ¿disfruto lo que hago?, ¿cuál es el sentido de mi vida?

Undécima casa: nuestra relación con el mundo

Ejercicio 36: Los deseos

Tradicionalmente, incluye conceptos tan diferentes como los amigos, los deseos, las esperanzas, los ideales. En ella se despliega la energía concreta de aquello que pensamos en la casa anterior, ya sea los amigos como proyecciones concretas del ideal del yo y de nuestro camino en la vida, o ideas que han sido cristalizadas como ideales. Se corresponde con Acuario, el tercer signo de Aire, nos muestra el modo en

que nos relacionamos con el mundo externo y cómo nuestras ideas, lo hacen con el entorno, la manera en que nuestro poder actúa en el aspecto social o global, actuando desde nuestros ideales, y la forma en que relacionamos nuestra creatividad con la humanidad. Es la casa de las personas que mantienen la actitud de pensar que todo es posible, que piensan en términos globales, como aquellos que han traído grandes cambios a nuestro mundo, enriqueciendo el alma de la humanidad.

Así como podemos ver el lado luminoso de su energía en los maestros espirituales y en los grandes líderes de la sociedad, no nos será difícil ver el lado oscuro, el de aquellos que por un ideal solamente alimentado desde el ego, atraen y se aprovechan de los más débiles en busca de una causa distorsionada o malévola.

Mientras pintamos, podemos preguntarnos: ¿cómo manejo mi poder con los otros?, ¿tengo amigos verdaderos?, ¿cultivo la amistad en mi vida?

Duodécima casa: lo inconsciente y lo oculto

Ejercicio 37: Las consecuencias

Se dice que en ella se ven los resultados de la vida anterior, por eso algunos la vinculan con el karma, por lo tanto, está a veces vinculada con lugares como prisiones u hospitales, que son lugares en los que cumplimos alguna consecuencia de situaciones pasadas. También refiere a enfermedades psíquicas, así como la casa seis ha sido la de las enfermedades físicas, aunque a menudo no se puedan distinguir por la estrecha relación que existe entre cuerpo/mente. Las enfermedades se ven como resultado de la incapacidad de adaptarse a las consecuencias de la vida exterior.

Refiere a la meditación, los sueños conscientes, y a todo tipo de fenómeno psíquico que tenga el carácter de estar entre este mundo y el otro, el más allá. En esta casa también pueden desarrollarse los complejos, los miedos o cierto tipo de neurosis, a causa de

la imposibilidad de integrar las energías en este ámbito. También las habilidades intuitivas, aprender el lenguaje arquetípico y la visión simbólica que nos guiarán a las profundidades del ser.

Se corresponde con el tercer signo de Agua, Piscis, que es el signo de la intuición, de las corazonadas, controla la mente inconsciente y los temores más íntimos. Es la casa de los temores, los miedos al cambio, que no son otra cosa que obstáculos que nos ponemos para evitar la entrega espiritual. También puede mostrarnos el lado oscuro, el contacto con los múltiples fragmentos de la psique, que ante la imposibilidad de manejar esa energía pueden intensificar el temor al abandono, las compulsiones o adicciones.

Podemos preguntarnos: ¿cómo siento mi mente?, ¿temo percibir lo que no está manifiesto?, ¿qué guardo en mi interior?, ¿me adhiero a algo o alguien como una adicción?

EJERCICIOS EMOCIONALES VINCULADOS A FLORES DE BACH

Los 38 remedios generados por el Dr. Edward Bach (1886–1936) son preparados con flores de Gales e Inglaterra y es el sistema más antiguo de destilados florales, también es el más conocido. Es una modalidad terapéutica para equilibrar una característica o estado emocional negativo. Vincularemos este último con la actividad artística. Se pueden potenciar los efectos por medio del ejercicio artístico al que se le sumará el remedio floral. Si nunca escucharon acerca de éstos no importa, porque con cada ejercicio se puede trabajar sobre los estados emocionales.

Ahora bien, éstos, por definición, son transitorios. O sea, ustedes no "son" así, sino que "están" así en un momento determinado. Sin dudas y de acuerdo a la personalidad, habrá estados emocionales que se repitan más a menudo pero, el contexto y las situaciones a las que nos enfrenta la vida, pueden generar en nosotros más de un estado emocional.

El sistema original también incluye una fórmula de crisis para emergencias, llamada generalmente *Rescue remedy* ("remedio de rescate") y se conforma de cinco flores: *Rock Rose, Impatients, Cherry Plum, Star of Bethlehem* y *Clematis*. La misma se usa para hacer frente a situaciones de emergencia y crisis o etapas de gran nivel de estrés, desde los nervios previos a un examen hasta el shock posterior a un accidente.

Ejercicio 38: Agrimony: tortura mental camuflada

Te interesa mostrar tus mejores cualidades. Escondes tus problemas bajo una fachada de placer y felicidad. Te gusta ser despreocupado, alegre y original. Cuando estás en compañía eres muy querido. Eres el alma de la fiesta, pero, aun así, eres como el payaso triste que se esconde detrás de su fachada. Tus inquietudes internas y externas te impulsan a permanecer en constante acción, siempre en busca de nuevos estímulos. No te agrada estar solo. Debido a tu gran necesidad de armonía rehuyes de los conflictos. Tus amigos son los últimos que se enteran de tu pesar. A veces te tratas de evadir por medio del alcohol, la comida o las relaciones tóxicas.

Vas a tomar este diseño y elegirás un color para ti mismo y otro para aquello que te tortura internamente. Tratarás de ser sincero para hacerle frente a tus problemas y resolverlos. Verás cómo la disposición de los dos colores puede fluir en armonía. Este proceso hará que puedas reencontrarte contigo mismo, aceptarte y afrontar los aspectos oscuros de tu vida y tu personalidad. La verdadera alegría de vivir vendrá a través de tu sosiego y serenidad. Podrás reírte de tus problemas en lugar de ocultarlos.

desamparado. Hasta, a veces, sientes síntomas físicos de miedo. Tienes la sensación de haber llegado al mundo con una capa menos de piel.

Vas a tomar un yantra que tenga capas concéntricas, pondrás en su centro el propio de tu ser, mientras meditarás en lo positivo de tu capacidad de percibir los niveles sutiles de la conciencia. La estructura de ese yantra te protege, te da fuerzas y te ayuda a proyectar mejor tu hipersensibilidad hacia la vida diaria y la realidad. Te da confianza en la existencia, para aceptar y apreciar las experiencias y percepciones que te son nuevas de manera realista.

Mientras pintas y recorres la forma, meditarás sobre las siguientes preguntas: ¿de qué me estoy evadiendo?, ¿me escondo detrás de alguna sustancia?

En algún sitio destacado de tu diseño colocarás la frase. "En mí están la alegría, el sosiego y la paz verdadera".

Ejercicio 39: Aspen, hipersensibilidad y miedo de origen desconocido

Eres muy sensible a temores vagos e indefinidos y tienes percepciones que son a menudo inexplicables. A veces te sobrevienen angustias, temores o presentimientos indefinibles, frente a los cuales te sientes

-174-

Como si fuera un mantra repetirás mentalmente "estoy al amparo de la luz y acepto mi sensibilidad como un regalo".

Mientras te preguntarás: ¿a qué le temo?, ¿puedo nombrar aquello que me atemoriza?, ¿la realidad confirma ese miedo?

Ejercicio 40: Beech, intolerancia e incomprensión

Sientes necesidad de ver más bondad y más belleza en todo lo que te rodea. Te resulta fácil reconocer los errores y las debilidades de los demás pero, a menudo, pasas por alto su belleza y cualidades. Con facilidad criticas el comportamiento de los otros cuando no coincide con lo que te parece correcto. Te parece que nadie es como tú y, a veces, eso te irrita.

Tomarás un diseño de arte antiestrés y elegirás dos colores identificándolos como "tolerancia" y "comprensión", aparte de esos dos puedes elegir otros que te agraden. Mientras lo pintes, pensarás el modo de ser más cariñoso y tolerante con quienes están a tu lado viendo su propia belleza y aceptándolos en sus imperfecciones. Permitirás otras formas de expresión que sean diferentes a la tuya entendiendo que son legítimas y que forman parte de un proceso positivo de crecimiento.

Escribirás en el cielo de tu diseño "soy tolerante y comprensivo frente a mis propias debilidades y las de los demás".

Preguntarás internamente mientras pintas: ¿puedo apreciar lo imperfecto?, ¿qué temo de lo imperfecto?, ¿cuáles son mis aspiraciones?

Ejercicio 41: Centaury, autodeterminación y autorrealización

Eres un alma amable y bondadosa y te gusta ayudar a los demás. Tú sabes compartir los sentimientos de los otros y a menudo te adaptas a sus reglas. Crees que de esa manera obtendrás reconocimiento y cariño; satisfaciendo sus expectativas y deseos. Puedes terminar acarreando con el trabajo de los demás, por lo que pierdes la oportunidad de realizar tu propia misión. A veces te transformas en un sirviente y no en un ayudante dispuesto. El problema es que puedes perderte a ti mismo y desgastar tus fuerzas por tomar decisiones que no tienen que ver contigo.

Vas a tomar este diseño y elegirás, para pintarlo, cuatro colores. Luego elegirás igual número para pintar el fondo de tu mandala, el afuera que representa el entorno y los otros.

Mientras realices esta actividad, te concentrarás en descubrir tu propio ser, desplegándolo independientemente del reconocimiento de los demás, para desarrollar y crear tu propio mundo activamente y de acuerdo a tu propia voluntad. En el borde de este diseño vas a escribir "me reconozco a mí mismo y me ocupo de mi bienestar", repitiendo la frase tanto como sea necesario para dar la vuelta a tu mandala.

Sentirás cómo vas fortaleciendo tu valor y determinación para trazar tu propio límite y liberarte de los deseos y órdenes de los demás.

Ejercicio 42: Cerato o Scleranthus, fuerza de decisión

Te cuesta tomar decisiones claras. Tu estado de ánimo y opiniones a menudo son cambiantes. Tu indecisión te torna inseguro e inestable, sin embargo, tratas de encontrar la solución por ti solo, pero careces de fe en tu propio juicio, te llenas de dudas y no estás seguro de si tomaste la decisión correcta. Terminas pidiendo consejo y opinión a los demás, confundido o haciendo lo que en tu corazón sabes que no es correcto.

Harás un collage eligiendo papeles de colores para completar un diseño simple. Mientras vas seleccionando los papeles, pensarás en tu equilibrio interno, y comenzarás a decidir con claridad y espontáneamente.

Con letras decoradas o recortadas de revistas concluirás tu trabajo colocando la frase: "Tomo las decisiones que para mí son correctas, escucho mi voz interna y confío en mi intuición".

Ejercicio 43: Cherry Plum, fortaleza de espíritu y serenidad

Dentro de ti suceden cosas que no puedes ordenar con claridad. Ellas escapan a tu control y ejercen una gran tensión interna. Incluso, te pueden hacer temer perder el control y la cordura. Te cuesta soltarte desde tu interior porque tienes miedo de hacer algo terrible hasta el grado de hacer daño a otros o a ti mismo.

Vas a tomar un diseño y cinco colores para pintarlo. Mientras tanto, con la armonía interna que tiene este diseño, te concentrarás llenando de luz tu conciencia para ver tus sentimientos y admitirlos. Vas a ganar

presión interna o, simplemente, por falta de atención. Tienes que aprender a reconocer tus errores y aprender de ellos. Puedes ver cómo otros los cometen una y otra vez, pero te es imposible ver ese patrón en ti mismo.

Tomarás el diseño con muchos detalles y solamente pintarás con tres colores. Con cada uno de ellos repetirás la frase: "aprendo de todas y cada una de mis experiencias. Progreso en las nuevas". Luego pintarás tratando de observar conscientemente tu actuar y la acción de los demás, aprendiendo a estar alerta y a tener un mayor dominio de tu vida.

tranquilidad, confianza y fuerza espiritual. Podrás manejar situaciones de mucha tensión con espontaneidad y relajado en tu interior.

Pensarás o escribirás en tu trabajo: "tengo plena confianza en mi guía interior, estoy en paz y tengo sosiego".

Ejercicio 44: Chestnut Bud, capacidad y voluntad de aprender

Tropiezas siempre con los mismos problemas. Olvidas rápidamente las cosas desagradables y prefieres volcarte hacia nuevos sucesos. Aprendes muy poco de las experiencias, ya sea por falta de interés, distracción,

Colocarás tu obra terminada a la vista por unos días, repitiendo las frases en tu interior.

Ejercicio 45: Chicory, sinceridad

Eres muy consciente de las necesidades de los demás y siempre intentas ayudarlos encontrando algo que puedes corregir. Tu preocupación y amor es tal que intentas interferir en sus asuntos pensando que lo que entiendes de la situación es lo mejor que les puede suceder, pero cuando las cosas no marchan como tu quisieras o la persona se niega a aceptar tu intervención, sientes decepción y piensas que te dejan de lado o no te aman. Tu mayor felicidad es sentirte

necesitado, pero, a veces, tu ayuda puede resultar opresiva y sofocante. Cuando te sientes rechazado, adoptas una actitud de víctima.

En este diseño vas a elegir dos colores (el amor que das) y, cerrando los ojos, tomarás otros dos al azar (lo que recibes) y te concentrarás en entregar tu amor a los demás sin expectativas ni condiciones, diciéndote: "entrego con todo el corazón y recibo con alegría, sin expectativas". Eres capaz de brindar calor y seguridad a los que amas sin ahogarlos.

Ejercicio 46: Clematis, contacto con la realidad

Sientes que los sueños son mucho más bellos que la vida misma. A menudo vuelas a otra parte con tus pensamientos y te distraes. Le prestas poca atención a la vida actual y anhelas tiempos más felices. A veces creas versiones alternativas del presente. Tienes una personalidad creativa y artística. Sueñas con un gran futuro de éxito, pero no estás anclado en la realidad como para llevarlo a cabo. Esto hace que pierdas el interés por el hoy, por lo que ocurre a tu alrededor, de modo que oyes sin escuchar, ves sin mirar y olvidas lo que estabas diciendo.

Tomarás el mandala del chakra 1 y lo pintarás con gama de colores rojos, incluso con tierras-rojizos. Dentro del diseño vas a escribir: "convierto en realidad mis ideales y sueños futuros". Y, mientras te concentras en el diseño, sentirás cómo aumenta la estabilidad y la concentración para manejar tu vida cotidiana. Vas a desarrollar tu potencial creativo aquí y ahora, y cumplirás con alegría tu misión en este mundo.

Ejercicio 47: Crab Apple, limpieza y orden interno

A veces guardas la sensación de que algo en ti no está limpio, interior o exteriormente. Algo de tu personalidad o de tu apariencia te desagrada y no puedes olvidarlo. Sientes una preocupación escrupulosa por estar libre de cualquier impureza, incluso las pequeñas e insignificantes, pero son imperfecciones que acaparan todos tus pensamientos. Puedes volverte obsesivo, minucioso y quisquilloso. A veces tienes tantas trivialidades en tu mente que excluyes lo importante.

Vas a tomar la consigna de un zendala, que necesita una cuota de espontaneidad que dé paso a la imperfección. Previamente puedes releer el capítulo de que le dedicamos a esos diseños en el libro, y mientras lo realizas, meditarás sobre aceptar las imperfecciones y tomar los temas corporales con mayor naturalidad. Mientras tratarás de visualizarte en un contexto mayor e intentarás no molestarte por pequeñeces. En algún lugar de tu diseño incluirás este texto: "Mi esencia es clara y pura. Me enfoco en lo importante de la vida".

Ejercicio 48: Elm, fuerza en los momentos de debilidad

Eres exitoso y seguro de ti mismo. Llevarás a cabo lo que desees. Pero a veces asumes demasiadas

responsabilidades y la carga es tan grande que te deprimes y te asaltan dudas sobre tu capacidad para seguir adelante. Te encuentras frente a una misión que te exige una gran entrega hacia los demás. Pero en este momento has perdido la orientación. Te sientes agotado y sientes que esta tarea es superior a tus fuerzas.

Usarás en tu diseño una combinación de tonos violetas, verdes y naranjas (una tríada armónica). Mientras lo pintes, pensarás cómo te ayuda a reencontrarte con la confianza en ti mismo, y te da fuerzas para continuar con tu misión y seguir tu vocación interna. Escribirás en tu mandala la frase: "llevo a cabo mis responsabilidades con alegría en el corazón, tengo la capacidad para hacerlo". Agrega detrás de tu diseño cuáles son tus temores ante lo que tienes que hacer, y por cada uno, dos soluciones posibles, aunque parezcan improbables.

Ejercicio 49: Gentian, confianza en Dios

Te desanimas con facilidad frente a dificultades y problemas, y se te hace difícil asimilar un revés en la vida. Tus pensamientos están cargados de dudas y marcados por la expectativa del fracaso. Te llenas de desaliento y desánimo cuando las cosas salen mal, de todos modos, cuando mejoren, volverás a intentarlo.

Tomarás un diseño geométrico y elegirás dos colores, mientras dejas que el azar te ofrezca otros dos. Escribirás antes de comenzar a pintar: "me siento lleno de confianza y de cada situación hago lo mejor posible".

Mientras vas pintando, te enfocarás en una visión optimista de la vida y en tomar confianza en la fe. Tomarás conocimiento de la existencia de un orden superior, aprendiendo a aceptar las cosas tal como son.

Ejercicio 50: Gorse, falta de esperanza

Te encuentras en un estado de desesperación interna y has perdido la esperanza y la confianza en una mejora de tu vida. Te has dado por vencido y te niegas a ser animado porque tienes la certeza de haber perdido. Has hecho todo lo posible para seguir adelante pero el éxito no te ha acompañado. Piensas que el destino es el peor que se pueda imaginar.

En este diseño hay un gran sol, mientras le des co-

lor sentirás que te da la fuerza para aceptar tu destino y esperanza para superar tus dificultades a pesar de la adversidad. Escribirás a modo de cierre de tu mandala la frase: "el sol ilumina nuevamente mi vida. Me colma de esperanza y de ánimo para seguir viviendo".

Ejercicio 51: Heather, salir de mi centro hacia el otro

Tú requieres de una gran dedicación y te gusta ser el centro de atención. Te encanta hablar sobre ti mismo, tus pensamientos y problemas. No importa quién sea, necesitas a alguien para hablar de ellos. Te es difícil escuchar a los demás y ponerte en su lugar. Casi no soportas estar solo. Estás tan centrado en ti mismo que no te importan los problemas de otros. La gente comenzará a evadirte y, finalmente, puedes quedarte solo como temías.

En alguna parte de este diseño colocarás la frase: "el amor que hay para mí es infinito. Escucho profundamente las vivencias de los otros". Mientras pintas, pensarás en cómo puedes convertirte en alguien más comprensivo, con gran capacidad intuitiva. Pensarás en cómo transformarte en un buen oyente y un interlocutor atento, que irradia fuerza y confianza.

Si surgen ideas acerca de cómo hacerlo, irás registrándolas en el mismo dibujo.

Ejercicio 52: Holly, amor compasivo

Eres muy sensible, te sientes herido con facilidad y a menudo reaccionas con pensamientos negativos y sentimientos de desconfianza, celos, enojo, envidia o

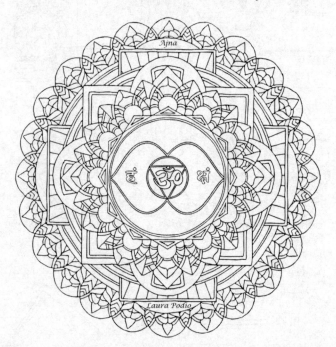

rabia. A veces no hay una causa real para tu infelicidad. En este estado, te rebelas contra todo y te afloran actitudes hostiles. Te sientes aislado, descontento y desdichado. Necesitas desprenderte de tus pensamientos y sentimientos negativos, reconciliándote contigo y el mundo.

Tomarás este diseño del mandala del chakra 4 (corazón) y, mientras lo vas pintando, pensarás en reconciliarte y llevarte bien con los demás, a pesar de sus defectos. También meditarás con alegría sincera sobre los éxitos de los otros. Comprendes que todos formamos una unidad mayor y el bien de uno es el de todos. Escribes con letras doradas: "abro mi corazón y me siento lleno de amor. Mi espíritu es generoso y me abro al mundo con compasión".

Ejercicio 53: Honeysuckle, interés por el presente

Vives en el pasado pensando que nunca serás tan feliz como entonces. Quizás extrañas a alguien. Estás en un tiempo en el que tienes una gran nostalgia por el ayer. El pasado te absorbe con tal fuerza que rehuyes del presente y demuestras poco interés por el futuro.

En este diseño, harás un zendala y entre los grafismos que elijas uno de ellos será la frase: "cada día para mí es un nuevo comienzo. Aprendo del pasado para vivir mejor mi presente". En cada trazo, abrirás la conciencia de vivir el hoy y de conocer nuevas situaciones y experiencias, entendiendo el valor de todo lo que has vivido hasta ahora, pero sin aferrarte a ello.

Ejercicio 54: Hornbeam, frescura de espíritu y vigor

Sientes que no tiene la suficiente fuerza mental o física para soportar la carga que te ha impuesto la vida. Te sientes agotado y falto de energía, sin impulso interior ni ánimo para emprender las tareas cotidianas. La sola idea de trabajar te hace sentir más débil aún, sin embargo, cumples las tareas a la perfección, pero te sientes agotado antes de comenzar.

Elige un diseño que te atraiga y cuatro colores cálidos, a un lado de tu diseño escribirás la frase: "cumplo mis tareas cotidianas con alegría y sin esfuerzo".

Te concentrarás en la vitalidad espiritual que te trae esa tarea como si fuese un viento fresco. En la medida en que

sigas pintando, sentirás más vigor y alegría. Concentrarás tu atención en aquellas cosas que pueden organizarse diferente para no sentir agobio. Si surgen respuestas, las anotarás en el reverso de tu diseño. No olvides registrar la fecha.

Ejercicio 55: Impatiens, paciencia y comprensión

Te agrada trabajar solo, con rapidez y sin interrupciones. Te cuesta esperar. Se te hace muy difícil ser comprensivo y paciente con personas más lentas que tú. A menudo estás bajo una fuerte tensión nerviosa, muy inquieto, te irritas con facilidad y te cuesta relajarte. A veces terminas el trabajo de tus colaboradores porque

sientes que no avanzan lo suficiente. La prisa te genera estrés y hasta accidentes, a causa de la precipitación.

Vas a intentar realizar un mandala con alguien más. Cada uno de ustedes tomará tres colores que les agraden y deberán consensuar tanto las áreas como los ritmos de trabajo. Internamente, o en un papel aparte escribirás "le doy tiempo y guardo paciencia en el corazón. Me siento en equilibrio y valoro las capacidades del otro". Harás esta tarea abriendo tu capacidad de comprensión, tus pensamientos y acciones. Tomarás conciencia de la paciencia y el tacto para contigo mismo y tu entorno. Tratarás de ser comprensivo con el ritmo de los demás y llevarás a cabo tu parte con decisión y en forma relajada y serena.

Esta actividad es particularmente desafiante, por lo que puede ser que necesitemos hacer una similar pero a solas, concientizando esta cualidad nuestra, hasta sentirnos dispuestos a esperar los ritmos del otro y hacerla de a dos o, incluso, con más personas. Es un ejercicio excelente para compañeros de trabajo, socios o parejas.

Ejercicio 56: Larch, autoestima

No te sientes tan bueno y capaz como los demás. Estás convencido de que vas a fracasar. A menudo dudas de tus capacidades y sientes tanto temor a fracasar que ni siquiera te molestas en comenzar. Este miedo te paraliza y te surge un sentimiento de desaliento. Crees no poder hacer frente a las cosas y no confías en poder lograrlas. Piensas que los demás lo harán mejor.

En el diseño escribirás en una cinta: "puedo hacerlo y lo haré" y en otra "tengo confianza en mí y en mis capacidades y tengo éxito en mi actuar". Luego comenzarás a pintar sintiendo que cada trazo te otorga más valor para que lleves a cabo tus tareas y para que confíes

en tus capacidades y habilidades, apartándote de las ideas limitantes acerca de tu propio ser y tus talentos.

Ejercicio 57: Mimilus, valentía y confianza

Eres de naturaleza sensible, a veces retraído y tímido. Sientes miedo ante cosas concretas de la vida cotidiana: a las personas, a las autoridades, al médico, a las enfermedades, a hablar en público, a una pérdida o a lo que vendrá. Reaccionas con sensibilidad a todos los estímulos y a veces generas fobias. Tienes tendencia a rehuir de los inconvenientes y a aplazar los asuntos pendientes. Hay momentos en que preferirías retraerte de la vida misma.

Para este diseño elegirás colores cálidos, si tienes una lapicera dorada, mejor. Estos colores te ayudarán a superar tus temores y a enfrentar tu existencia con alegría y placidez. Tendrás que aprender a manejar tu constitución sensible y a vivir con felicidad y libertad a pesar de los peligros de este mundo.

Cuando finalices tu diseño, en letras doradas escribirás: "soy libre y feliz. Tengo el valor para enfrentar la vida con equilibrio".

Ejercicio 58: Mustard, serenidad, paz y alegría

Hay momentos en que estás triste, falto de energía y abatido sin una causa visible. Pareciera que la tristeza y depresión profunda descendieron sin razón aparente. Con tu melancolía y desgano te sientes paralizado en tus actividades y aislado del resto del mundo. A pesar de que puedas hacer la lista de las cosas por las que deberías estar feliz y

satisfecho, no logras dejar de ver todo mal y sin esperanza. Es en esos momentos que el arte es un refugio.

Para este diseño toma tus seis colores favoritos. Comenzarás a pintar sintiendo que ese dibujo te ayuda a aceptar internamente los días oscuros, sabiendo que son pasajeros y a vivirlos con consciencia. Sientes cómo se va ahuyentando la tristeza y vuelve la alegría a tu existencia. Escribirás en tu diseño, con los colores más brillantes: "la luz y la alegría regresan a mi vida".

Ejercicio 59: Oak, fuerza y perseverancia

Eres fuerte, estable, nunca te rindes ante la adversidad y eres muy consciente del deber, por eso toleras mucho. Tienes mucha capacidad de resistencia y una gran fuerza de voluntad. Muchas veces te presionas por el rendimiento, trabajas más de la cuenta y te privas de las alegrías de la vida. Te cuesta demostrar debilidades o aceptar una derrota. Cuando te enfrentas a dificultades mayores, como una enfermedad o un revés, te sientes frustrado e infeliz pero jamás cedes, sino que continúas luchando. A veces eres terco en relación a tomar descanso o distancia cuando los otros te lo sugieren.

Este diseño lo transformarás en un zendala, que te permite improvisar y relajarte. Mientras lo hagas te concentrarás en encarar tu existencia con más ligereza, permitiéndote fluir y proyectar más momentos de alegría en la vida diaria. Tu rendimiento puede ser excepcional, pero sin sobreexigirte.

Podrás repetir mentalmente: "poseo una gran fuerza interior y puedo aceptar mis debilidades y mis límites".

Ejercicio 60: Olive, energía vital

En esos momentos en que te sientes totalmente agotado en lo físico y lo mental y crees no tener más energías para enfrentar otros esfuerzos, cuando la vida cotidiana ya no tiene placer, llega el momento en que necesitas restaurar la sensación de fuerza y fe, imprescindibles, para seguir adelante.

Tomarás el diseño y tan solo tres colores: rojo, amarillo y naranja. Pintarás suavemente sin necesidad de ser prolijo o completar todo. Mientras, harás un ejercicio con tu pensamiento, convocando a la fuerza vital en ti y sintiendo que esos tonos te brindan nueva fuerza y una gran vitalidad. Escribirás alrededor de tu obra: "un potencial inagotable de energía fluye hacia mí". Si

que lo podrías haber hecho mejor. Es habitual en ti el sentimiento de que deberías hacer algo más. Es bueno reconocer los errores y no volver a repetirlos.

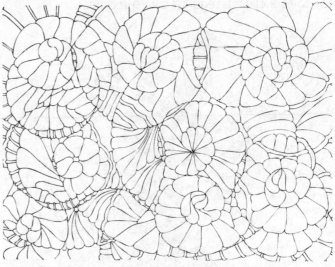

durante el proceso de trabajo aparecen respuestas acerca de lo que puedes modificar en tu vida para no perder las energías, te sugiero que también las escribas.

Ejercicio 61: Pine, liberación interna y amor a ti mismo

Eres perseverante y muy humilde con tus dones. Siempre piensas que podrías haberlo hecho mejor, te culpas todo el tiempo, aun cuando tuviste éxito, incluso te culpas por los errores cometidos por otros. Raramente te sientes satisfecho contigo mismo y con tu rendimiento. Encuentras siempre alguna falta y piensas

Harás de este diseño un zendala, no lo planificarás, entendiendo que no hay posibilidad de imperfección. A medida que avances, meditarás en aceptarte a ti mismo como el ser perfecto que eres. Digno de recibir amor sin tener que cambiar nada. Una de las texturas con las que completarás tu zendala será: "hago las cosas lo mejor que puedo y me acepto tal como soy".

Ejercicio 62: Red Chestnut, pensamiento positivo y serenidad

Te sientes muy ligado a personas cercanas y a menudo tus pensamientos están con ellas. Te preocupas por ellas y temes por lo que les pueda suceder. El bienestar de los demás tiene para ti más importancia que el tuyo

propio y muchas veces sientes ansiedad por su felicidad. Tus miedos por los demás son naturales y normales pero exagerados y te impiden pensar en ti mismo, quitándoles a ellos la seguridad en sí mismos.

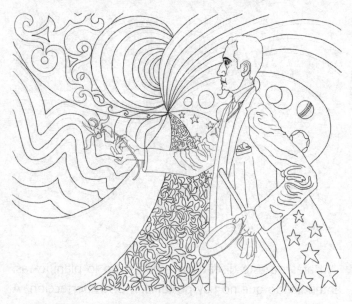

Darás color a este diseños mientras sientes que vas soltando las preocupaciones y temores que sientes por los otros. Antes de comenzar, escribirás en tu obra: "me siento sereno y confío plenamente en la guía divina de cada persona. Mis seres amados están a salvo y felices".

Teniendo eso en mente, irás aprendiendo a mantener una distancia prudente y a cuidar tu personalidad. Brindarás apoyo a los demás por medio de tu pensamiento positivo, incluso en situaciones difíciles, en las que podrás irradiar serenidad y confianza.

Ejercicio 63: Rock Rose: valentía y fuerza de espíritu

Estás pasando por una situación de crisis o por circunstancias que te generan miedo y pánico. Te sientes paralizado internamente. Te cuesta tener ideas claras y actuar de acuerdo a ellas. Puedes tener pánico porque sentiste que corría peligro tu vida.

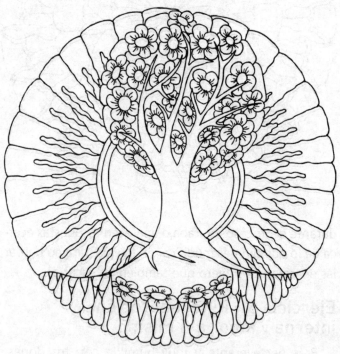

En este mandala elegirás cinco colores claros, luminosos. Mientras estés pintando pensarás que te pone en contacto con una fuerza nueva e insospechada que trae claridad a tus sentimientos y pensamientos. Así,

frente a las amenazas más grandes, podrás reaccionar y actuar con sensatez. Vas a conservar la tranquilidad sabiéndote parte de un todo. Escribirás dentro del diseño: "me siento tranquilo interiormente, en mí encuentro fuerzas insospechadas. Siento que estoy protegido".

Ejercicio 64: Rock Water, flexibilidad

Deseas estar sano, fuerte y activo. Harás cualquier cosa que creas que te mantendrá así, y quieres ser ejemplo para que otros puedan seguir el tuyo y, en consecuencia, ser mejores. Eres muy exigente y severo contigo mismo. Te esfuerzas en materializar tus elevados ideales con una estricta disciplina. De esa manera, a menudo te privas de muchas alegrías y placeres de la vida diaria. Te sometes al auto sacrificio para mantenerte incluso santo. Te dominas con mano dura.

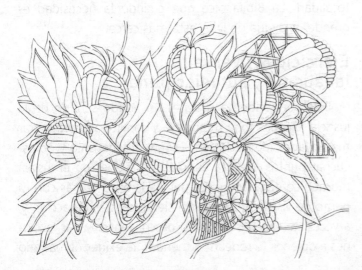

Harás de este diseño un zendala en el que puedas soltarte, y así como elegirás sin planificarlo los grafismos con los que lo irás cubriendo, comenzarás a liberarte y entregarte a la vida tal como ella se presenta, colmada de sorpresas. Enfrentarás cada nuevo espacio con flexibilidad interna y soltura para comenzar a disfrutar las cosas con alegría.

Culminarás la tarea escribiendo: "me trato con compasión y confío plenamente en el curso de la vida".

Ejercicio 65: Star of Bethlehem, curación

Estás sufriendo por una experiencia que te sacó de tu equilibrio, no importa si fue cercana o lejana en el tiempo. Todavía estás conmocionado o en shock. Sus efectos no elaborados pueden generarte reacciones físicas o psíquicas, aunque hayan ocurrido hace mucho. Puede que tangas una sensación de vacío o de pérdida, ¿como cuando alguien muy querido ha fallecido.

Elegirás un diseño y todos los tonos verdes que tengas, también un amarillo y un azul, luego comenzarás a pintar sintiendo que el color libera tu bloqueo, despierta tus fuerzas de curación espontánea y refuerza tu energía interna. Escribirás en algún sitio del diseño: "tengo la fuerza para elaborar experiencias y para curarme a mí mismo. El color me consuela y reconforta". Toda imagen o respuesta que aparezca en el proceso será anotada en el reverso de tu obra, así como la fecha.

Ejercicio 66: Sweet Chestnut, de la oscuridad hacia la luz

Te sientes al límite de tu resistencia. Sientes desolación y vacío. Tienes una gran desesperación y dolor interior, tan grande que crees no poder soportarlo más. Te sientes solo y al límite de tus fuerzas y ya no sabes cómo seguir adelante. Temes quebrarte, pero guardas el sufrimiento dentro de ti.

Escribirás en el borde de este mandala, tantas veces como sea necesario para completar la circunferencia: "sé que mi espíritu es indestructible" y comenzarás a pintarlo comprendiendo que el dolor tiene un sentido, concentrándote en cada detalle cual si fuese la totalidad. La Biblia dice que cuando la necesidad es grande, la ayuda de Dios está más cerca.

Ejercicio 67: Vervain, idealismo y autodisciplina

Eres perfeccionista y tienes un agudo sentido de la justicia. Ocupas toda tu energía y convicción para lograr tus elevados ideales. Puedes llegar al fanatismo y no escuchar puntos de vista alternativos. Tienes un entusiasmo que contagia y quieres persuadir a los demás con tu punto de vista. Internamente siempre estás en acción y, a veces, te excedes tratando de convencer y dar lecciones a quienes te rodean. A menudo te exiges demasiado

hasta llegar al agotamiento y te estresas por no poder desconectarte.

Elegirás para este diseño seis colores brillantes y colocarás la frase: "proyecto mis energías inspirándome con amor y prudencia. Gozo de la vida y de estar en quietud". Tendrás en mente la delicadeza de las flores como si fuesen tus prójimos y pensarás en cómo transmitirles tus ideales e ideas, suave y delicadamente, entusiasmándolos. También pensarás en tomar en cuenta la opinión de los otros y en estar abierto a escuchar sus argumentos.

Ejercicio 68: Vine, autoridad natural

Eres muy decidido, seguro de ti mismo y tienes una gran fuerza de voluntad. Esto puede llevarte a tratar de imponerles a los demás tu voluntad, partiendo del supuesto de que tienes la razón y de que tus convicciones son válidas para todos. Disfrutas ejercitando el poder,

pero puedes querer dominar a la fuerza. Esperas obediencia absoluta y no te importa ganar el afecto de los demás, mientras sigan tus órdenes.

Tomarás un diseño de mandala y designarás un color para ti mismo, y cuatro más para los otros. Si hay alguien significativo, puedes asignarle un tono determinado dentro de esos cuatro. Comenzarás a combinarlos, mientras vas meditando en cómo comprender a los demás y respetar sus decisiones. Si entregas a los otros tu buen trato y les dejas su libertad, podrás tener muchos logros gracias a tus dones de mando.

En algún lugar de tu diseño, dentro de un espacio pintado con el color designado para ti, escribirás: "proyecto mi voluntad con comprensión y consideración. Soy compasivo con los otros".

Ejercicio 69: Walnut, cambio y nuevo comienzo

Estás a punto de partir hacia nuevos horizontes, por cumplir tu propósito en esta vida, sin embargo, la opinión de otras personas, las convenciones sociales y tus propias ideas anticuadas te impiden dejar atrás las viejas estructuras, llegando a dudar del camino que sigues. No es que busques opiniones ajenas pero, si te las dan, te afectan muy a tu pesar. Estás en medio de una transición y necesitas romper el vínculo con el pasado y liberarte de ataduras para continuar con confianza y sin sufrir innecesariamente.

En este diseño dejarás que el azar elija los colores, no más de seis. Escribirás en el borde: "estoy protegido de influencias externas y sigo mi guía interior hacia nuevos horizontes". Teniendo eso en mente, sentirás que con ese cambio estarás siendo fiel a ti mismo para enfrentar la vida sin vacilaciones y libremente.

©Laura Podio

Ejercicio 70: Water Violet, humildad y paz

Eres muy tranquilo y te gusta estar solo. Te mueves sin hacer ruido, hablas poco y con suavidad. Eres muy talentoso y te gusta seguir tus propios rumbos. Para ti es muy importante ser independiente y autónomo. Eres libre de las opiniones de los demás. Anidas el sentimiento de ser alguien especial, lo cual hace que tu relación con los otros sea distante y puedes dar la impresión de ser orgulloso o poco accesible. Eso puede hacerte sentir un poco solo y no saber cómo relacionarte. Tu paz y tu tranquilidad son una bendición para quienes están en contacto contigo.

Los diseños florales simbolizan el abrirse generosamente a todos. En algún lugar del mismo colocarás la frase: "con amor me abro a los demás y me vinculo desde el amor". Le darás color a tu diseño meditando en modos de abrirte al mundo y en tener buenas conversaciones. Puedes entregar tus valores con humildad, sencillez y alegría y, de ese modo, ser un modelo de inspiración.

Si surgen durante el proceso estrategias para lograrlo, escríbelas y trata de ponerlas en práctica.

Ejercicio 71: White Chestnut, claridad de pensamiento

En tu cabeza siempre giran pensamientos y diálogos no deseados que no te dejan tranquilo. Tienes discusiones mentales que te impiden concentrarte. La mente siempre vive llena de pensamientos, lo importante es poder focalizar en lo que es esencial.

Para este diseño elegirás colores fríos, azules, verdes y violetas, Y escribirás en algún lugar del mandala: "tengo pensamientos claros, concentrados y constructivos". A la medida que vayas pintando y cuando la mente se llene de pensamientos, volverás a leer la frase y te concentrarás en el tono que estés usando. Te irá invadiendo un estado de paz interior y es posible que la solución a un problema aflore por sí misma. Registrarás luego aquello que haya surgido en el proceso.

Ejercicio 72: Wild Oat, encuentro con uno mismo y autorrealización

Estás lleno de ideas, eres multifacético y talentoso. Aspiras a lograr algo especial. Sientes deseos de disfrutar de la vida y ganar experiencias, y no sabes la dirección que deberías seguir, por eso te ocupas de varios temas a la

vez. Sin embargo, te cuesta comprometerte con una cosa y llevarla a cabo hasta el final. Porque no sabes qué dirección seguir y no encuentras tu verdadero destino. La falta de claridad en tus metas te torna inseguro y descontento.

Tomarás el mandala del chakra 3, Plexo. Escribirás alrededor del mismo; "tengo confianza en mí mismo y en mi sabiduría interior. Encuentro mi vocación en la vida". Y con diferentes tonos de amarillos y dorados lo comenzarás a pintar. En el proceso irás encontrando más confianza en ti mismo, escucharás a tu voz interior y comenzarás a actuar con más intuición. Verás que eres capaz de formarte tu propia opinión y de serle fiel a ella.

Ejercicio 73: Wild Rose, alegría de vivir

Te has resignado a una situación de vida que no te corresponde. Has renunciado a la lucha para realizarte como persona. Te sientes falto de energía, desanimado y triste. Ya ni siquiera te quejas o tratas de cambiar, sino que te dejas llevar. Te falta el empuje y la motivación para poder cambiar o mejorar tu aparente destino.

Mientras pintes este diseño, vas a visualizar cómo vuelve el interés y la alegría por tu existencia. Con nueva motivación lograrás nuevas metas, serás creativo y activo, y podrás realizarte a ti mismo.

Buscarás algún sitio en tu diseño en el que puedas escribir: "tomo mi vida en mis manos, con alegría".

Ejercicio 74: Willow, autorresponsabilidad y forjador de su propio destino

Estás resentido y amargado por el curso que tomó tu vida. Tienes la sensación de ser víctima del destino. Tiendes a guardar rencor contra aquellas personas a las que culpas de tu descontento o de tu situación desdichada. Envidias los éxitos y alegrías de los demás y no sueles admitir cuando te va bien, enfocándote en lo que salió mal. A menudo sientes que has sido tratado injustamente, te ves como una víctima de las circunstancias y buscas la culpa afuera. Te puedes volver refunfuñón e insatisfecho con todo.

Vamos a tomar un mandala y elegiremos un color por cada persona que creemos que nos perjudicó, y uno por cada situación que consideramos injusta para nosotros. Mientras pintamos, vamos soltando en ese tono los rencores para reconciliarte con tu destino. También tratarás de reconocer el nexo entre tu pensamiento y los hechos externos, tratando de tomar responsabilidad por tu vida. Podrás vislumbrar nuevos rumbos y encontrar soluciones positivas.

Escribirás en ese diseño: "asumo la responsabilidad por mi existencia y soy el forjador de mi suerte".

Opcionalmente, con el resultado de tu trabajo puedes hacer un ritual de transformación, quemándolo para transformar tus rencores y que se esfumen.

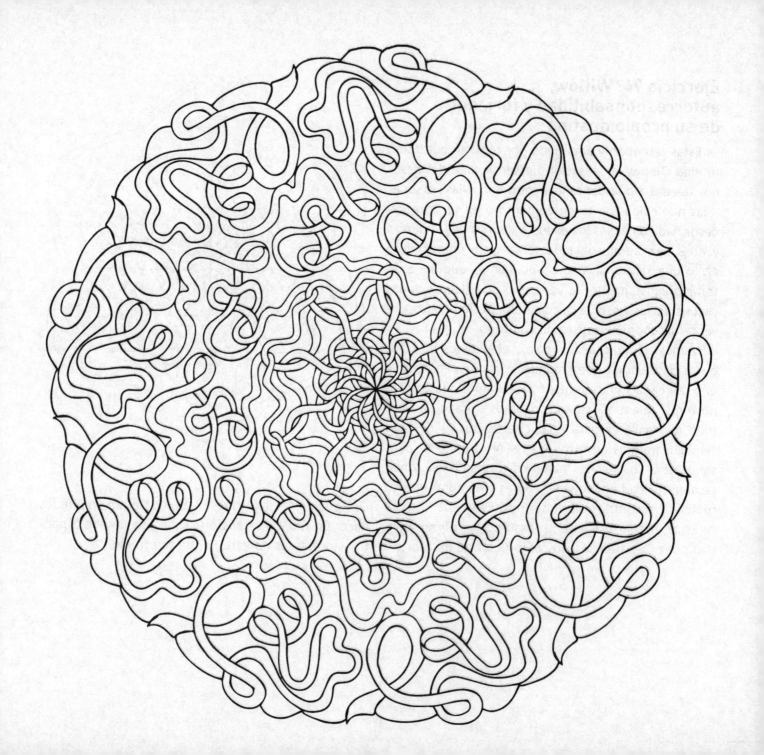

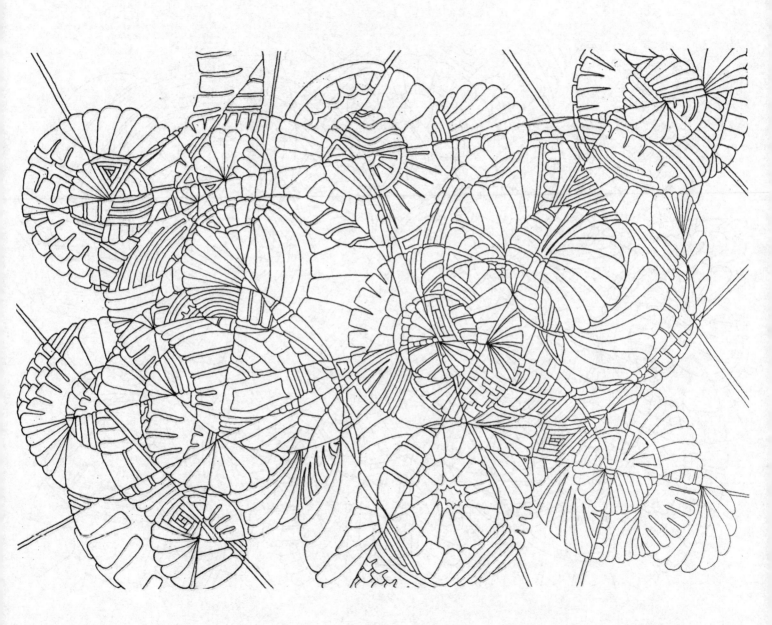

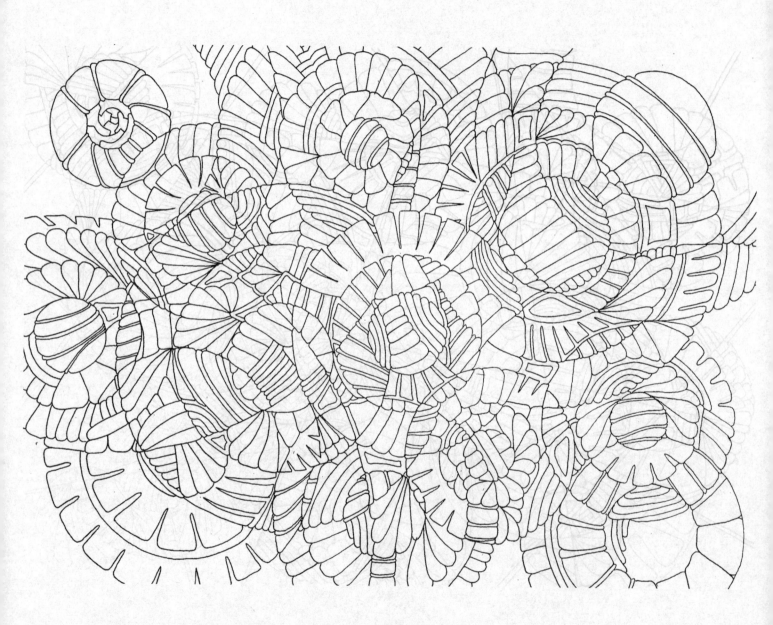

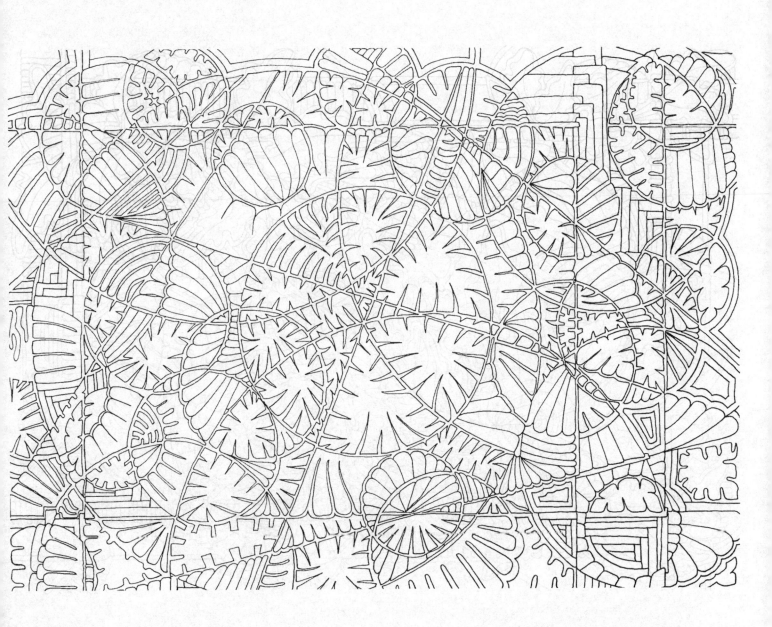

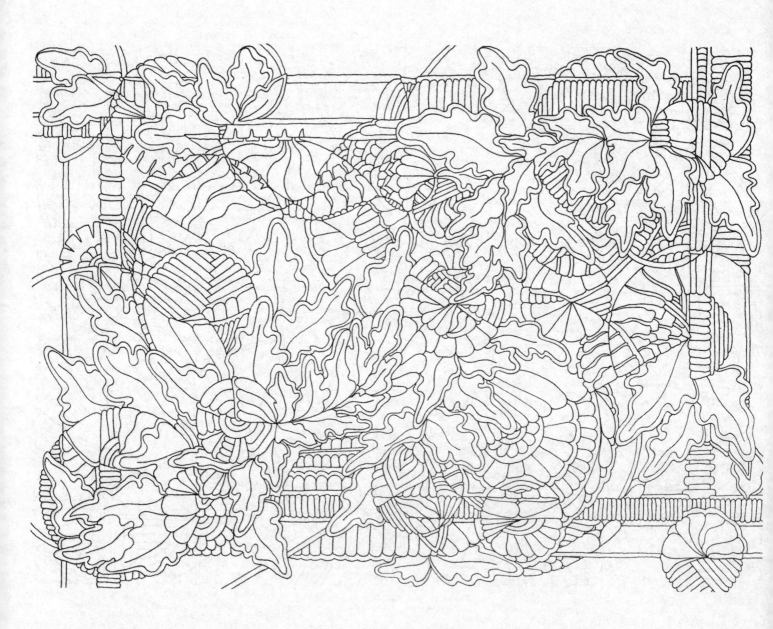

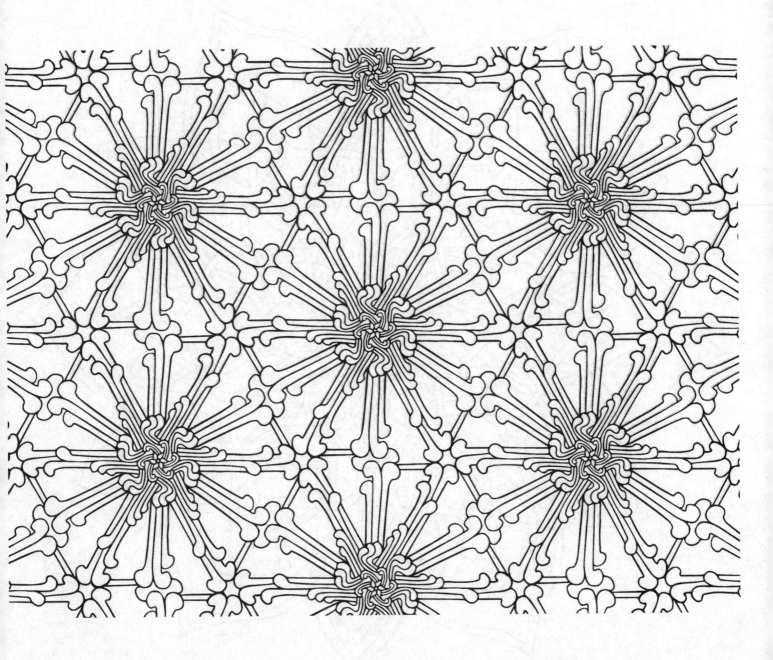

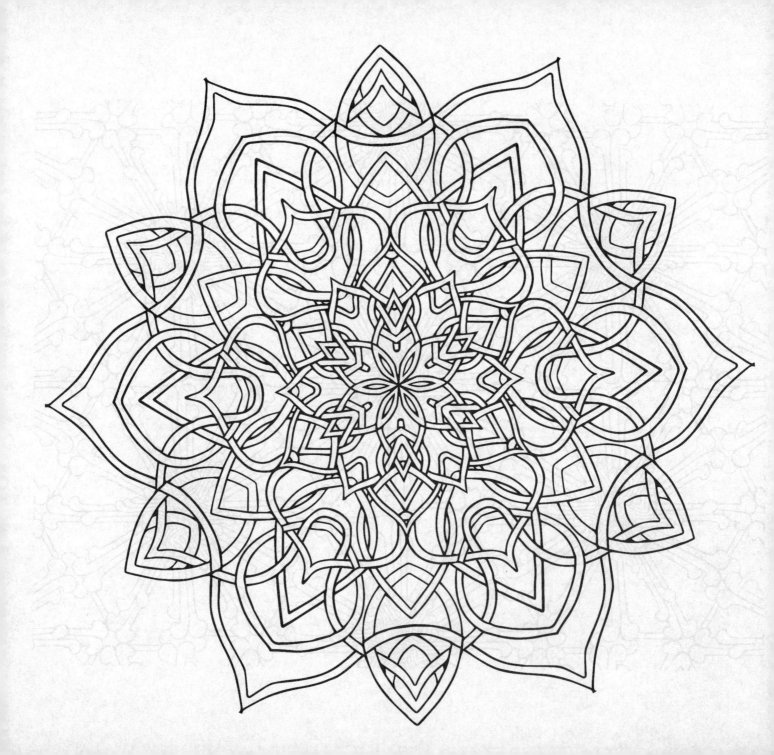

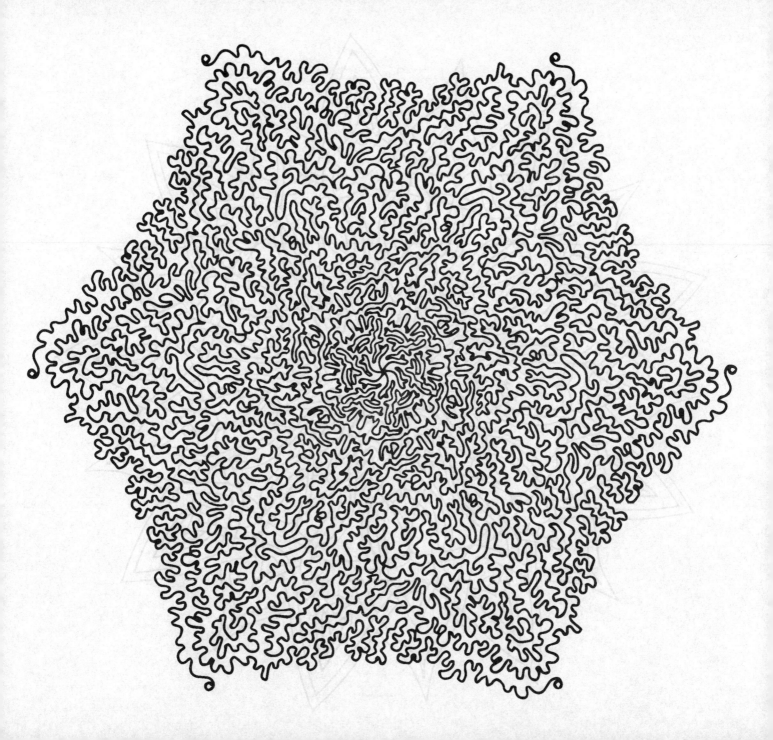

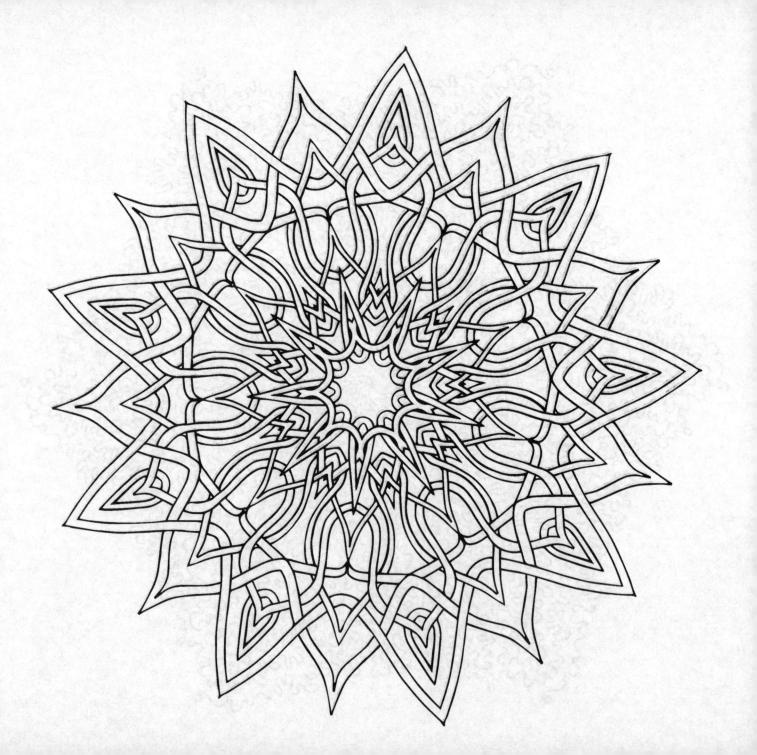

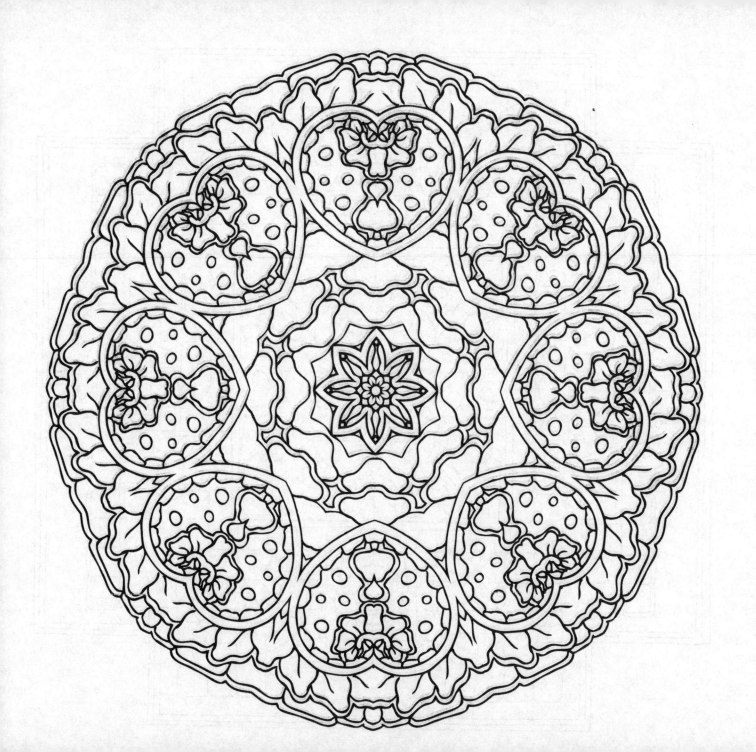

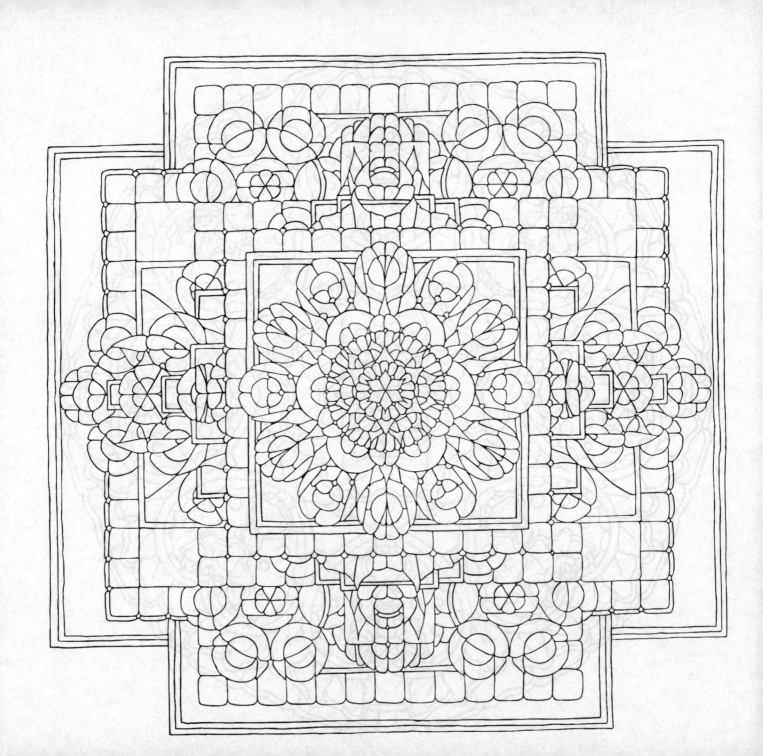

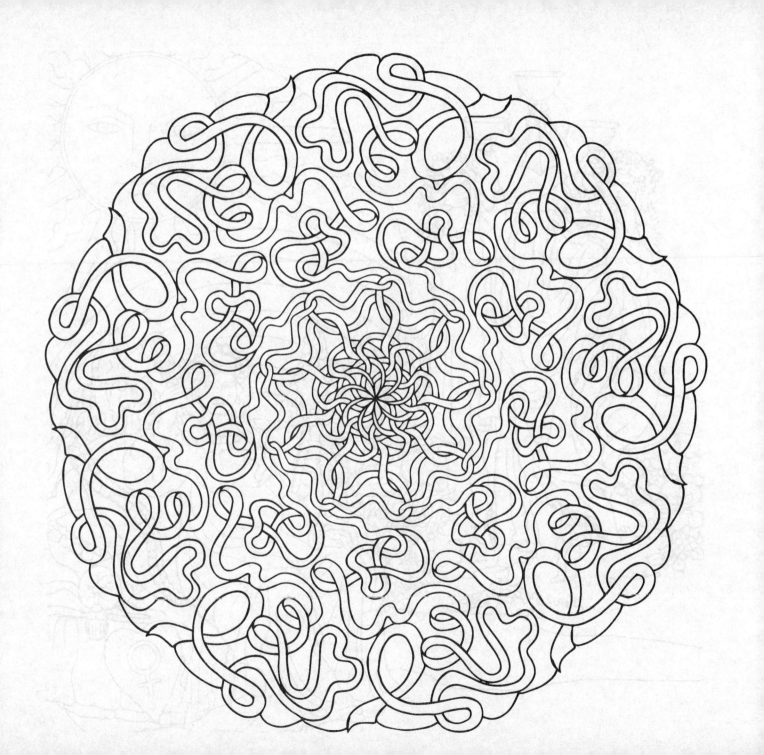

©Laura Podio

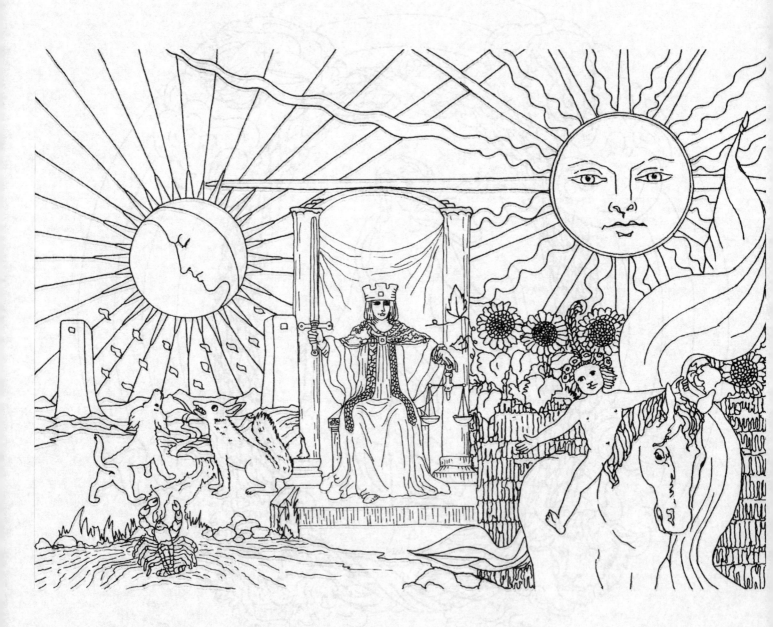

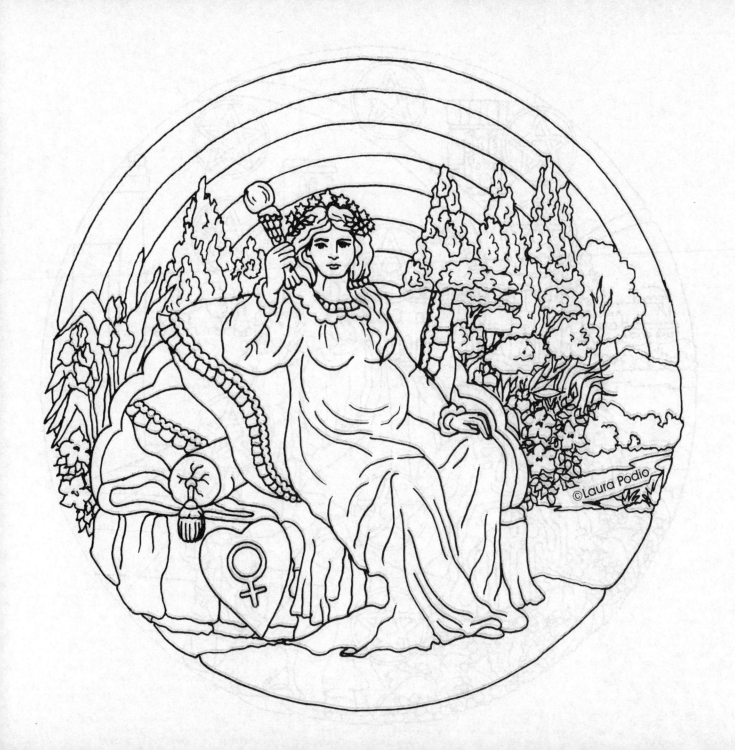
©Laura Podio

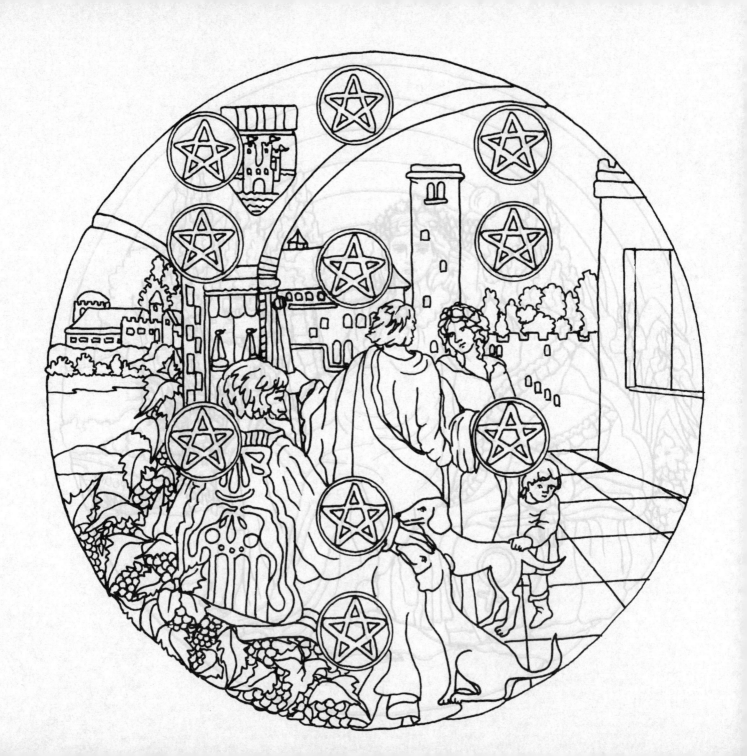

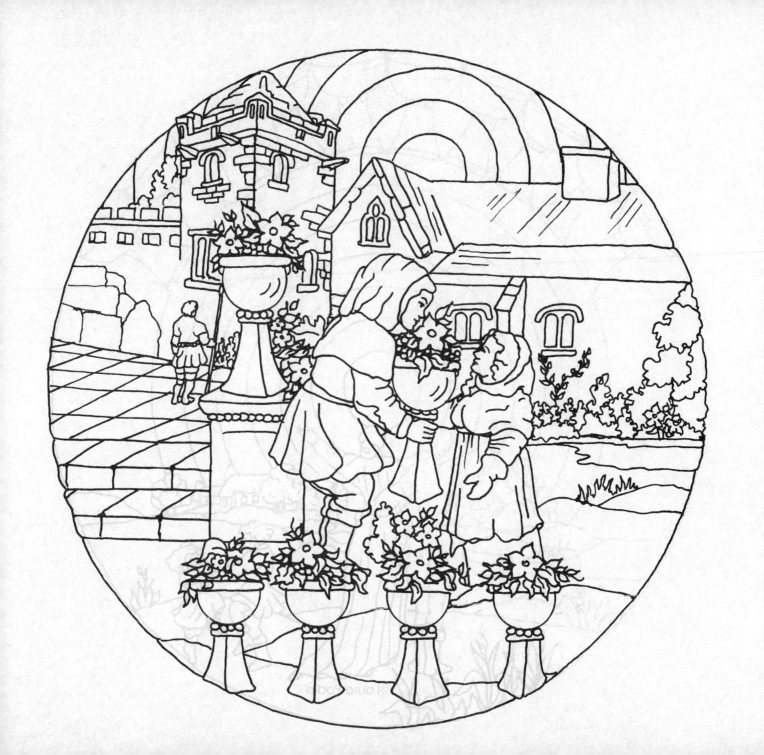

©Laura Podio

©Laura Podio

©Laura Podio

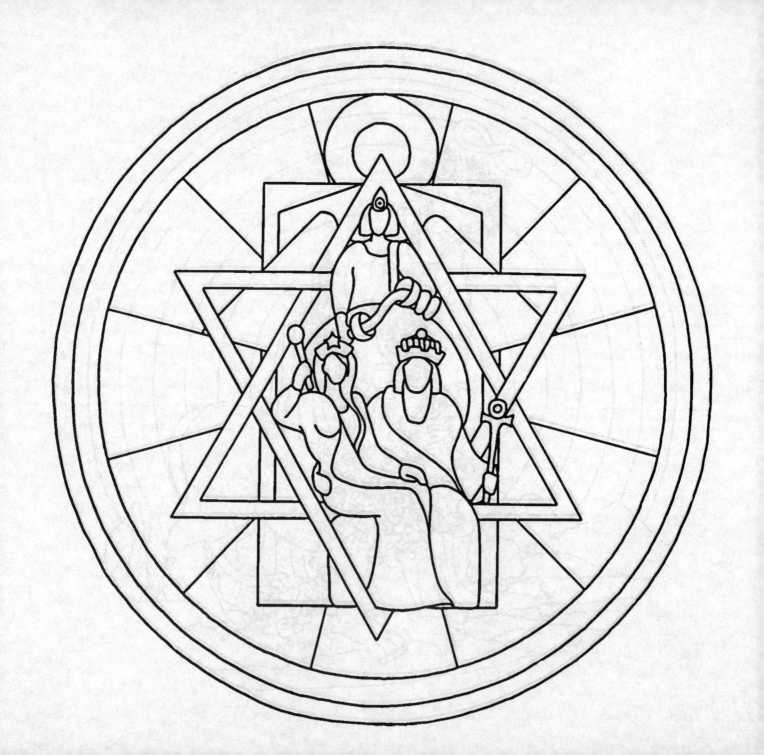

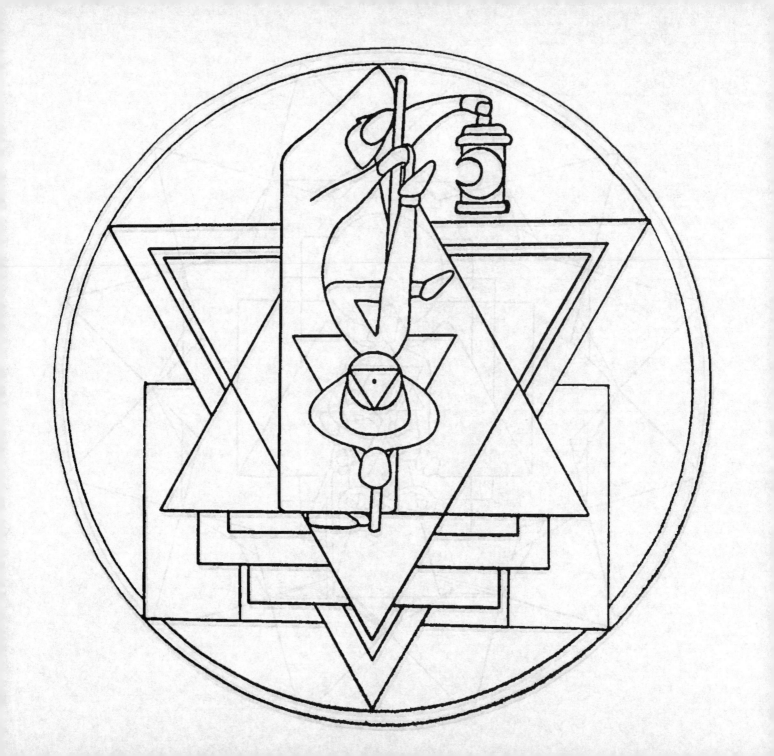

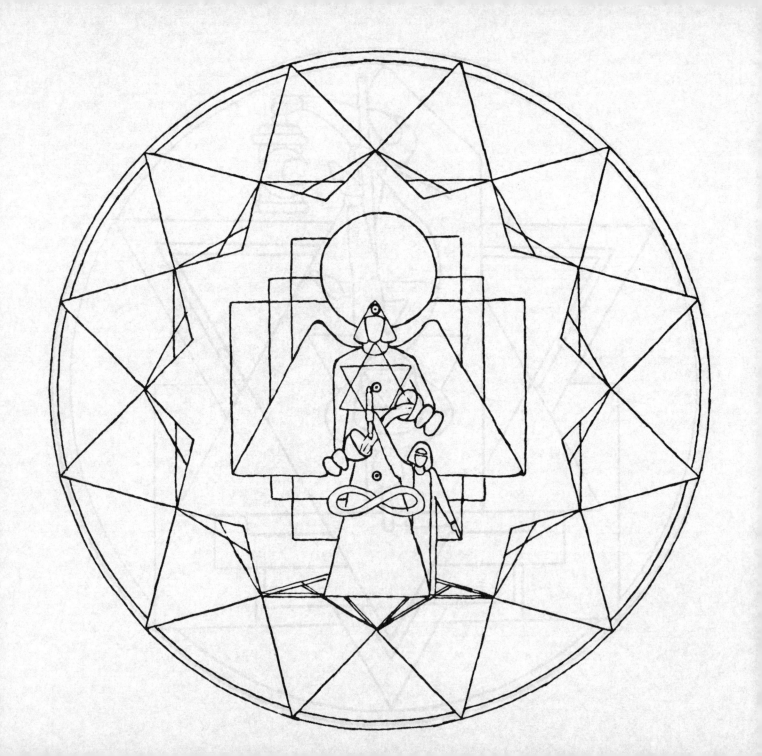

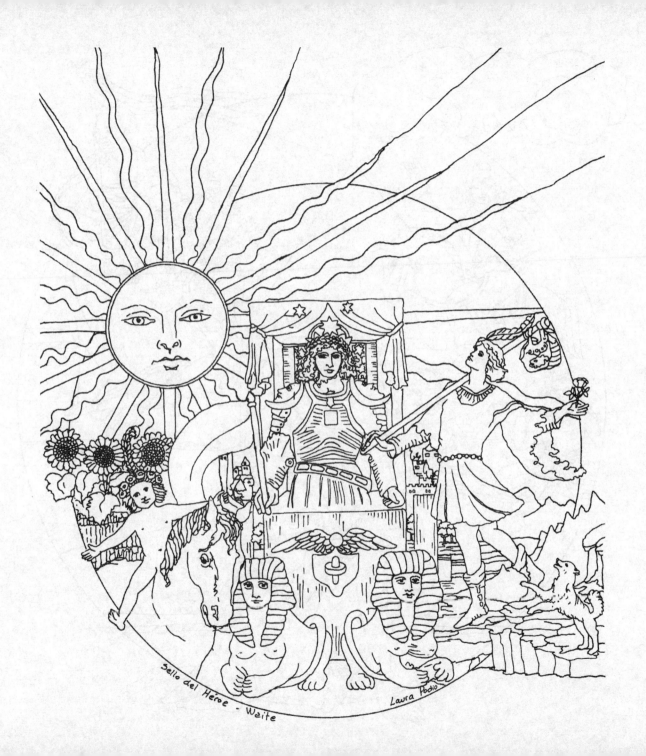

Sello del Héroe - Waite

Laura Podio

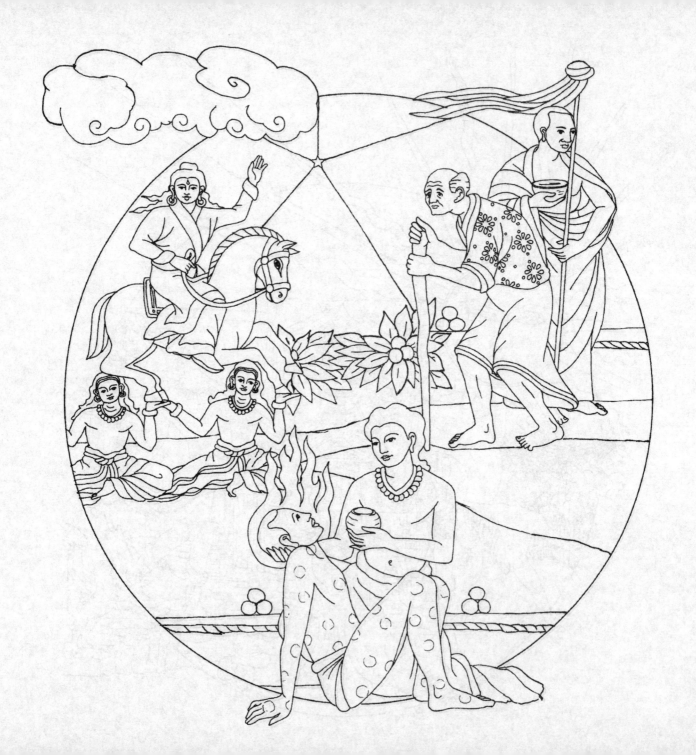

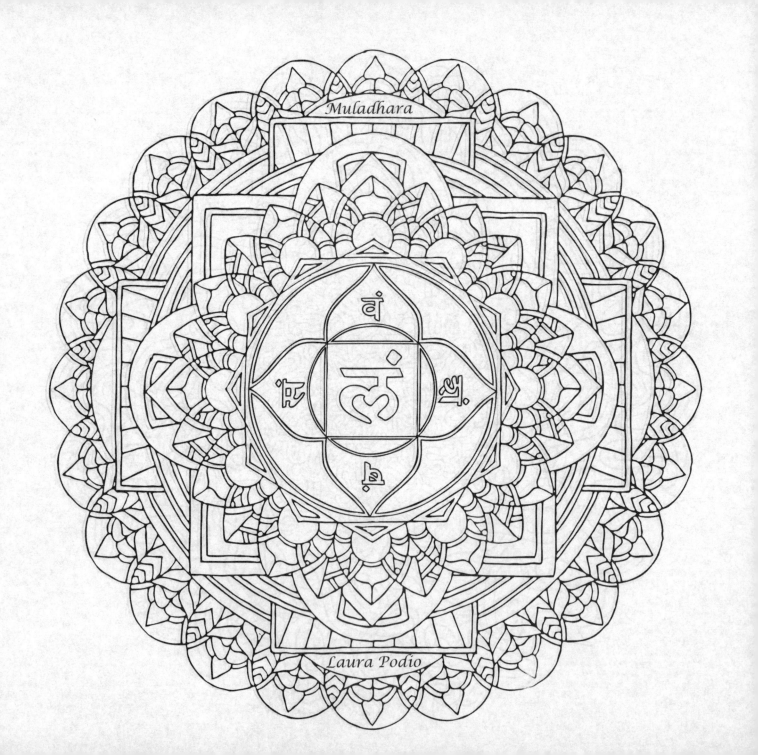

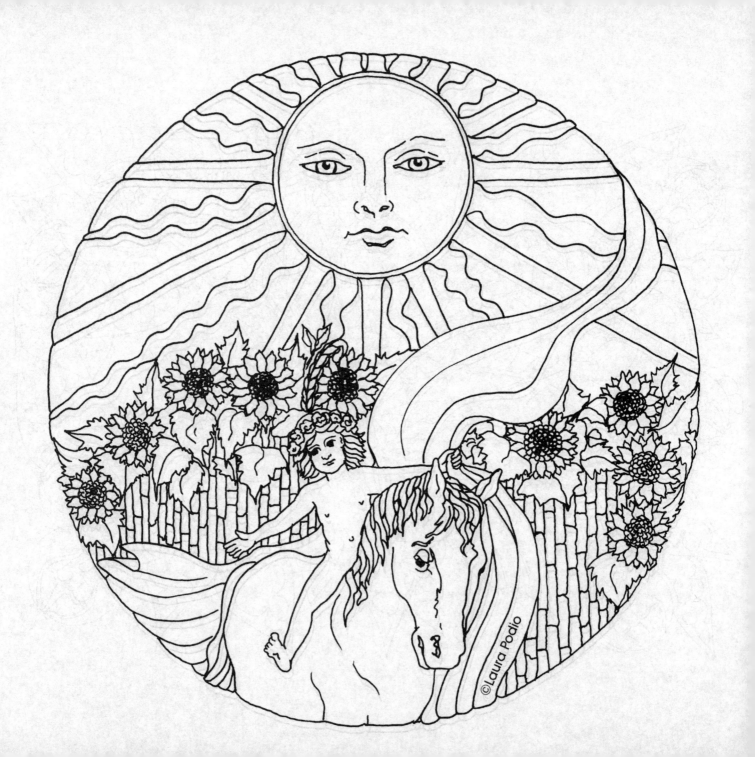

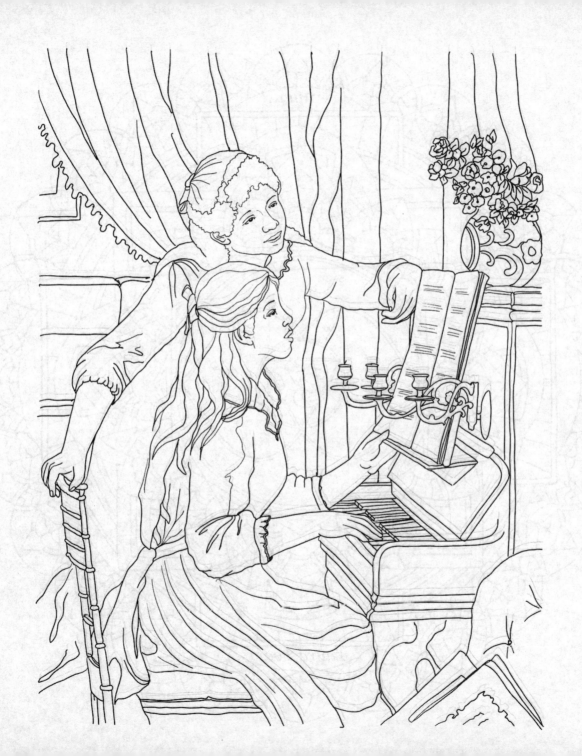

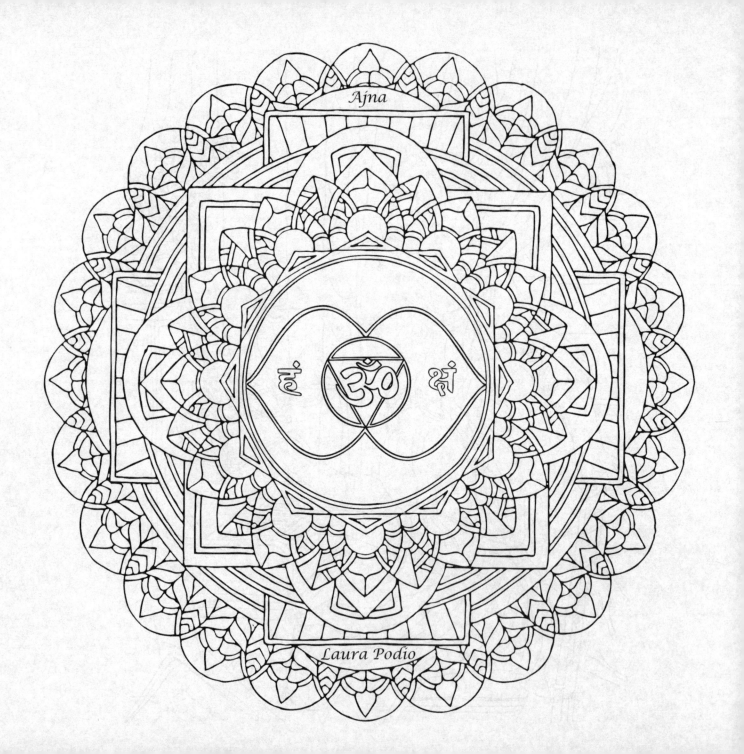

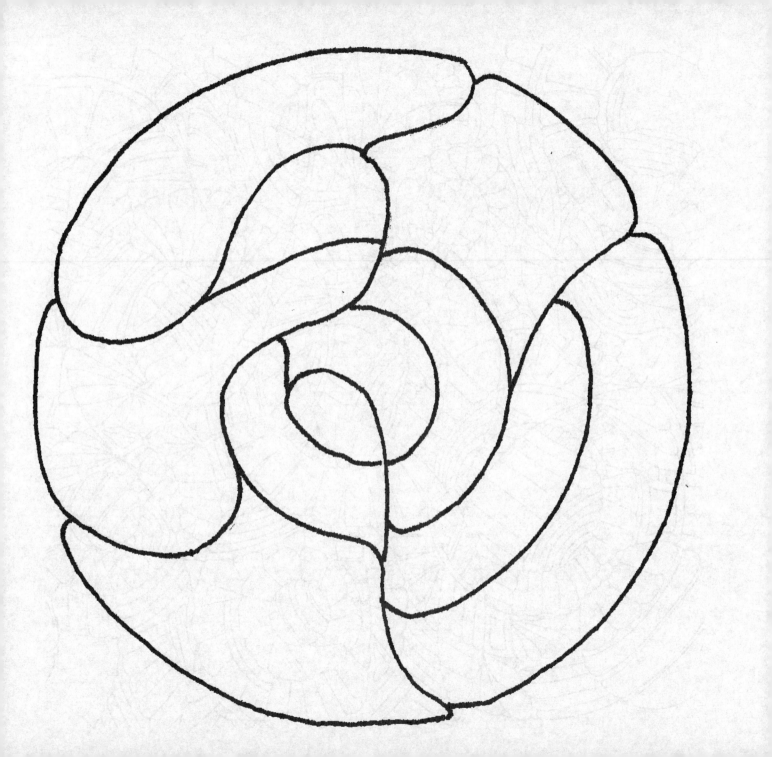

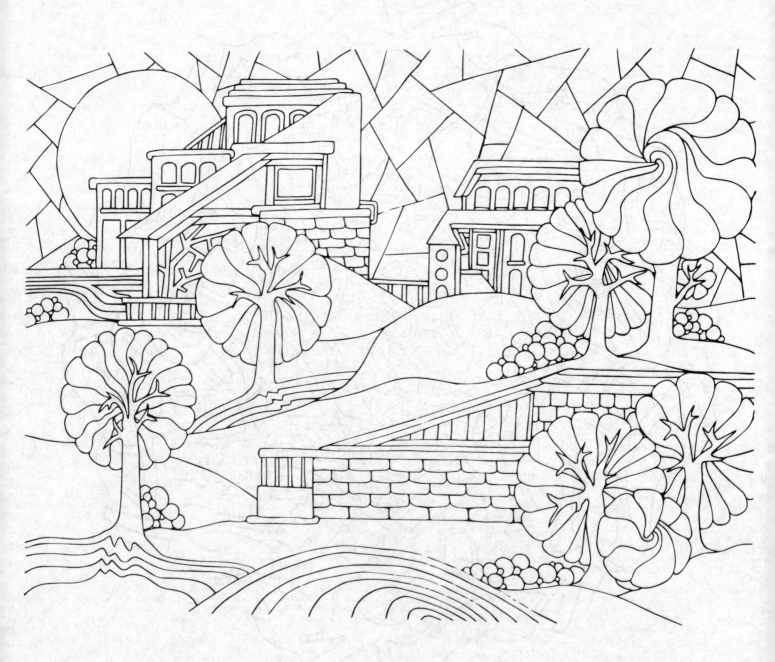

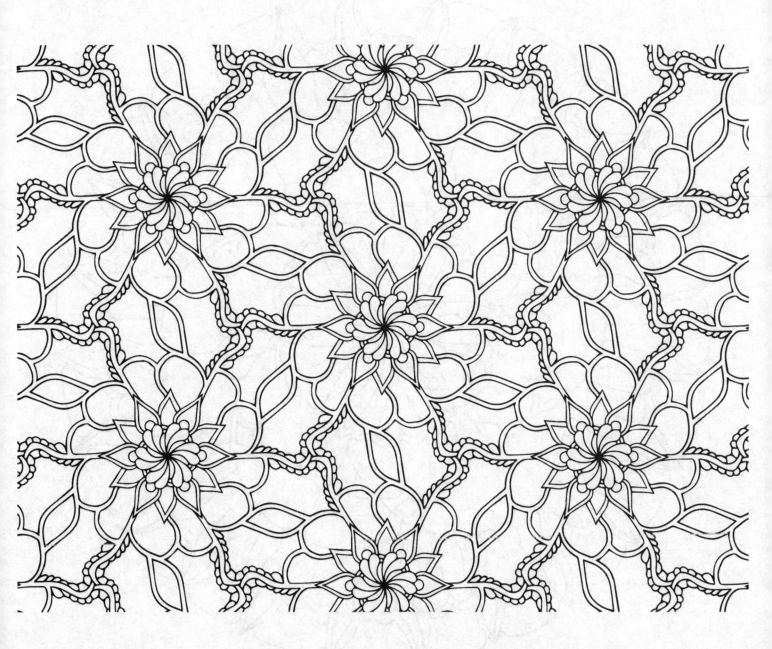

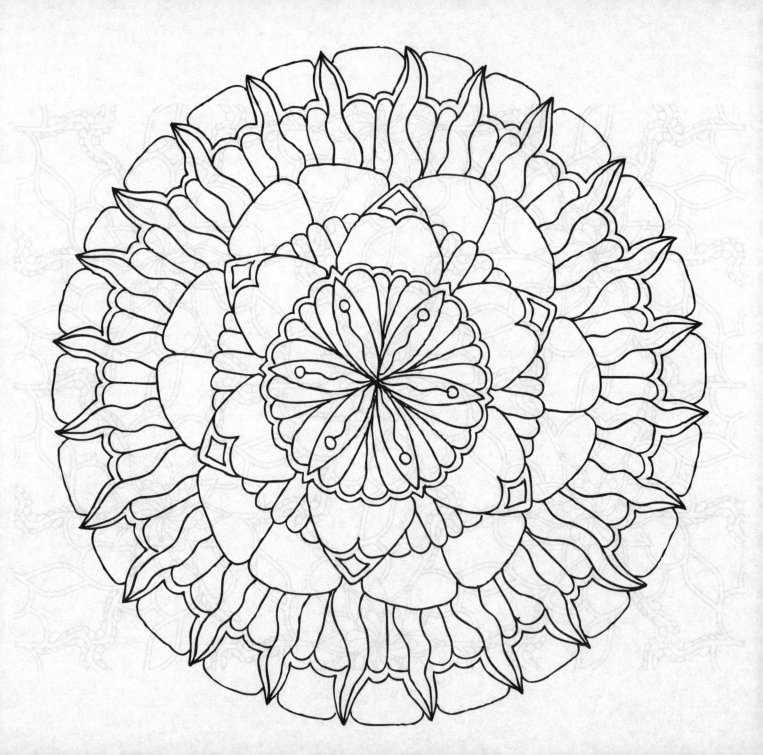

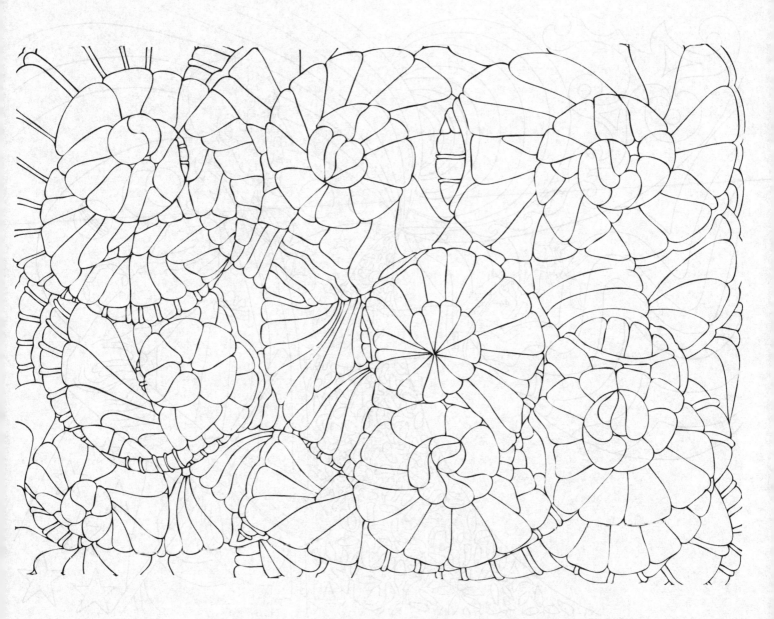

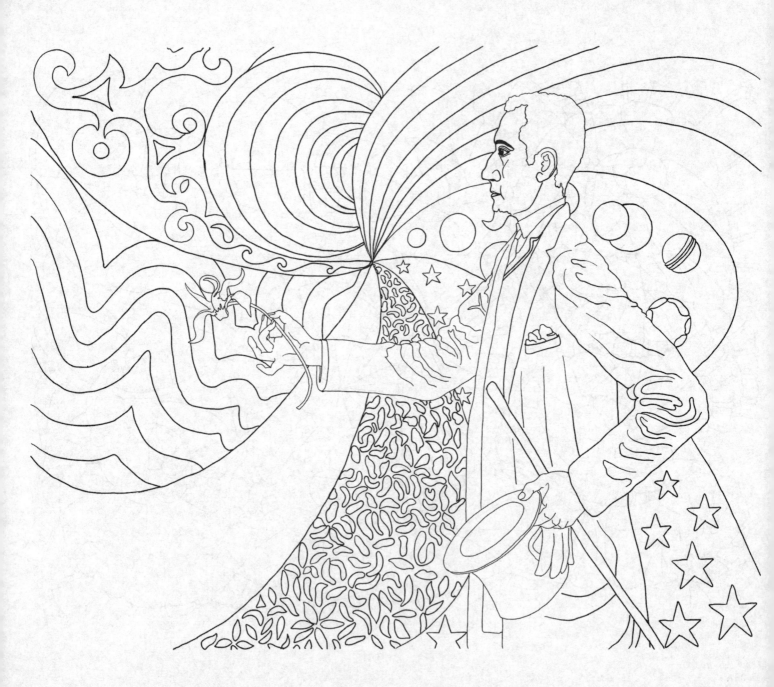

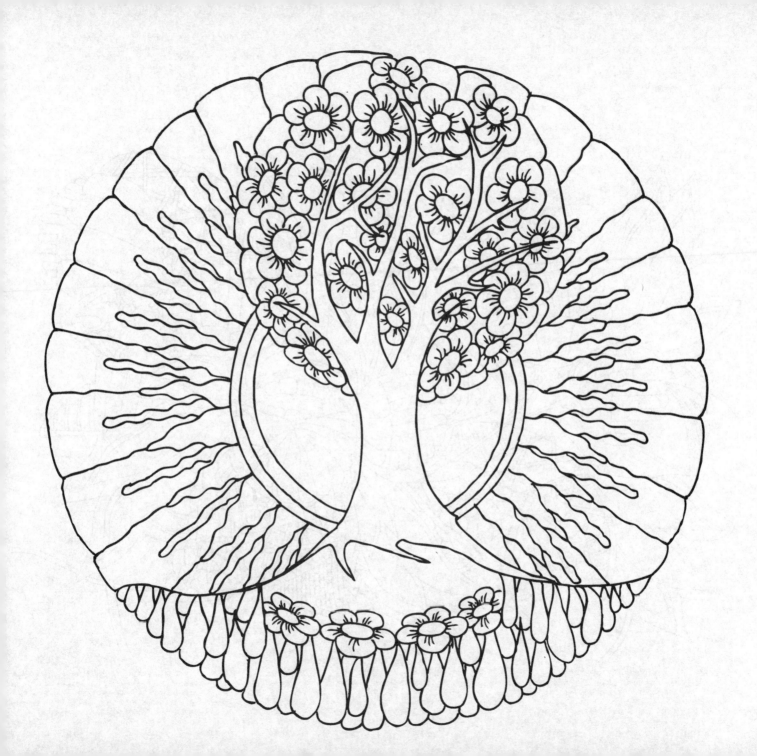

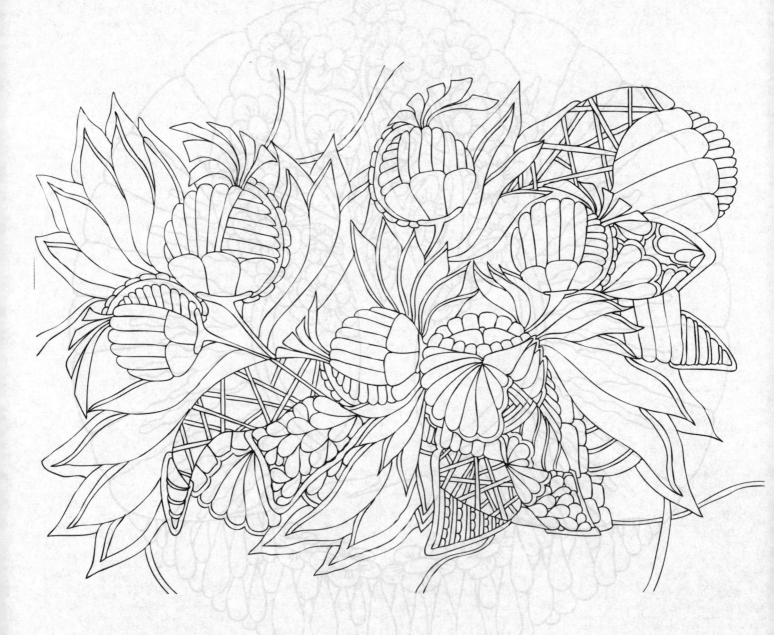

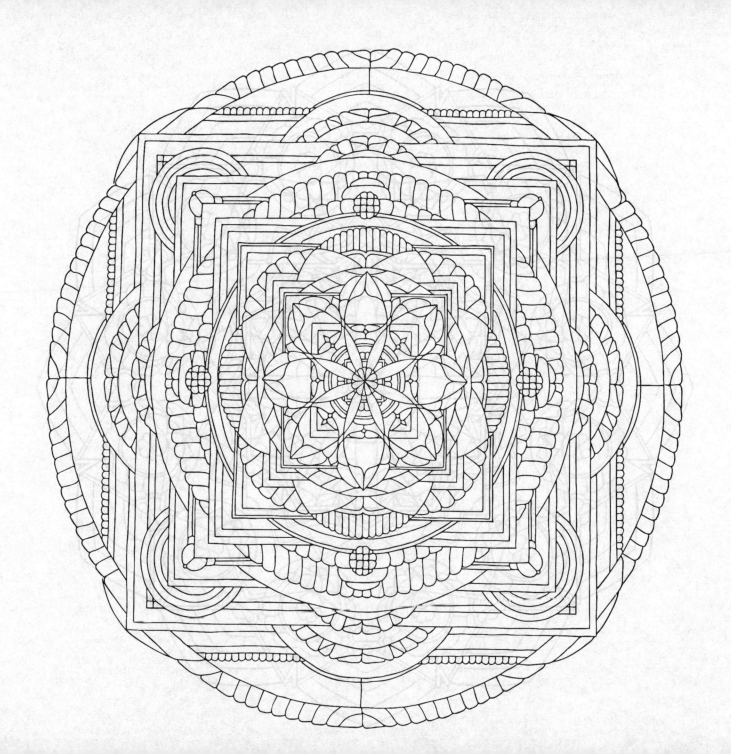

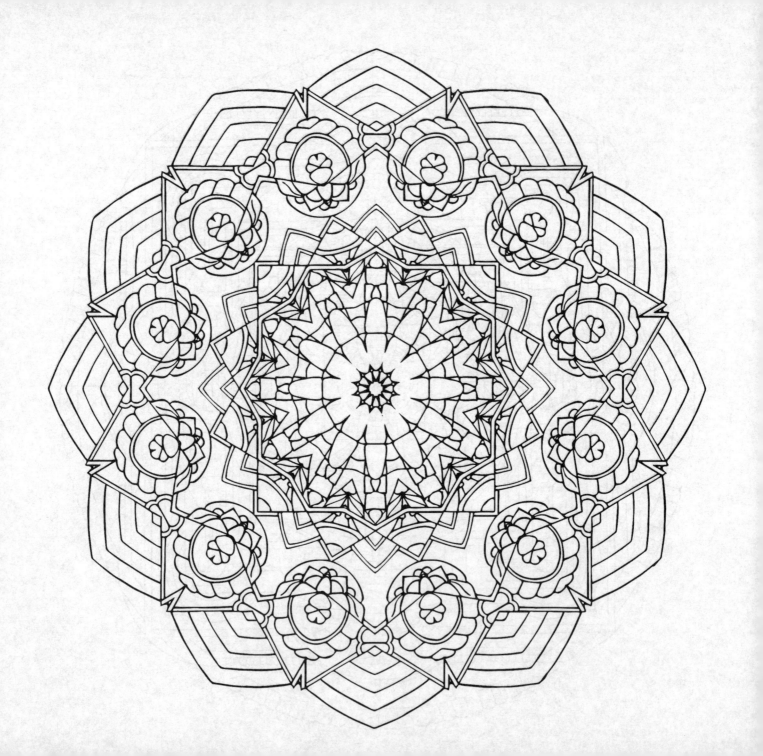

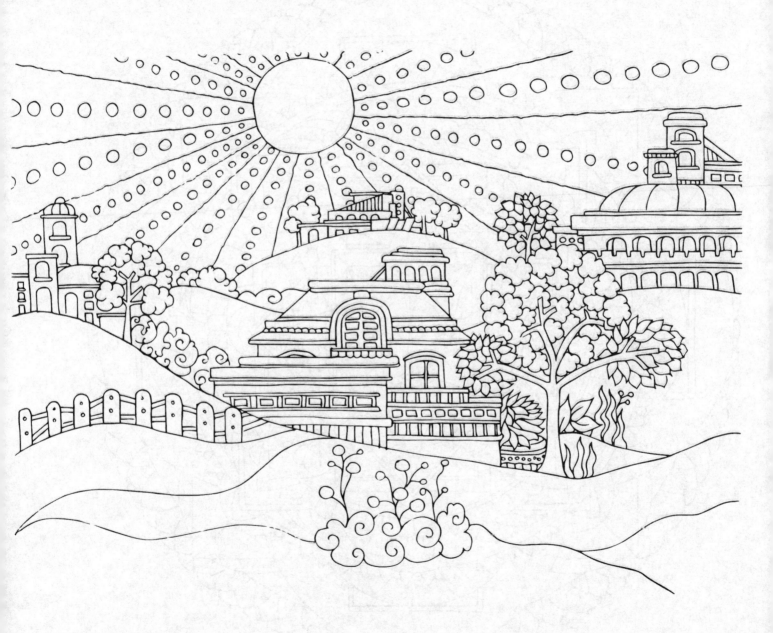

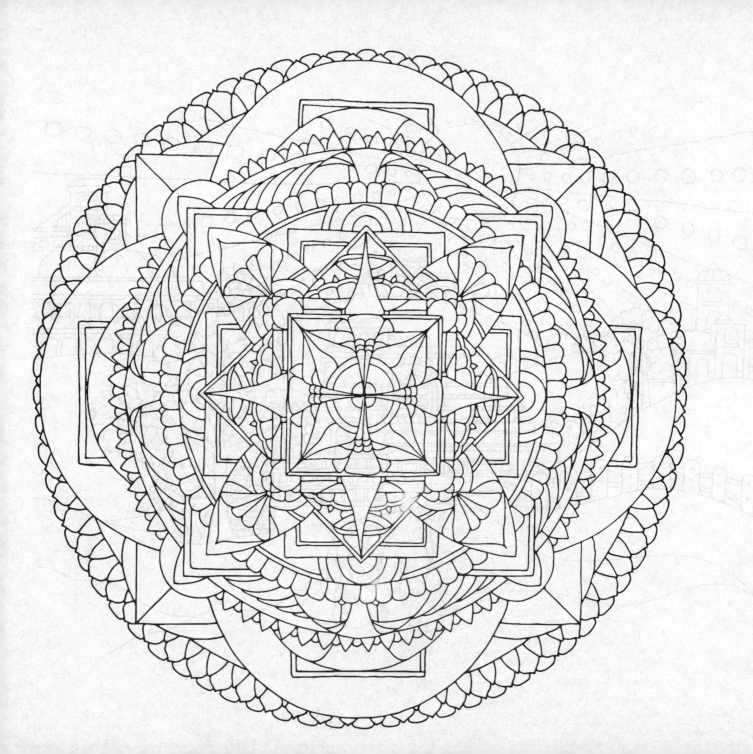

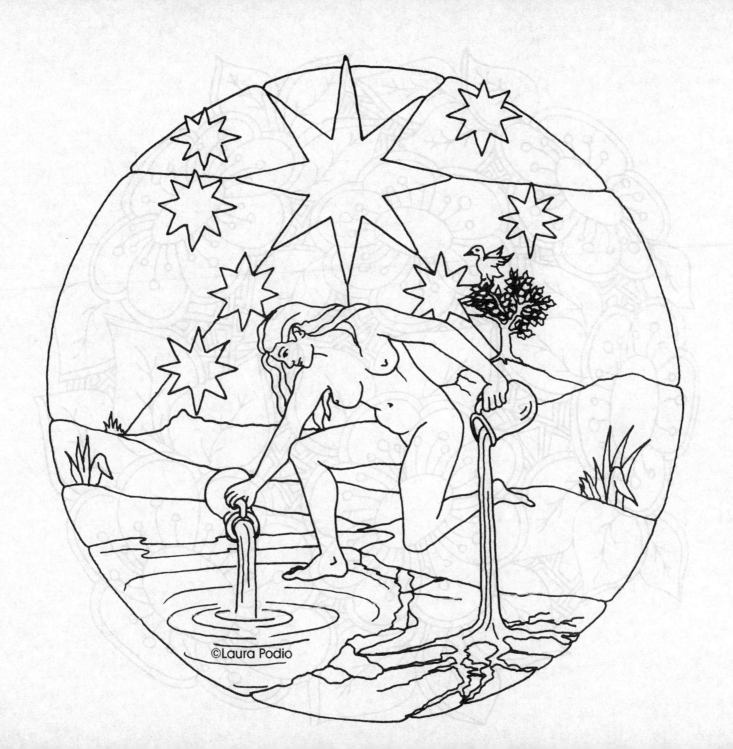

©Laura Podio

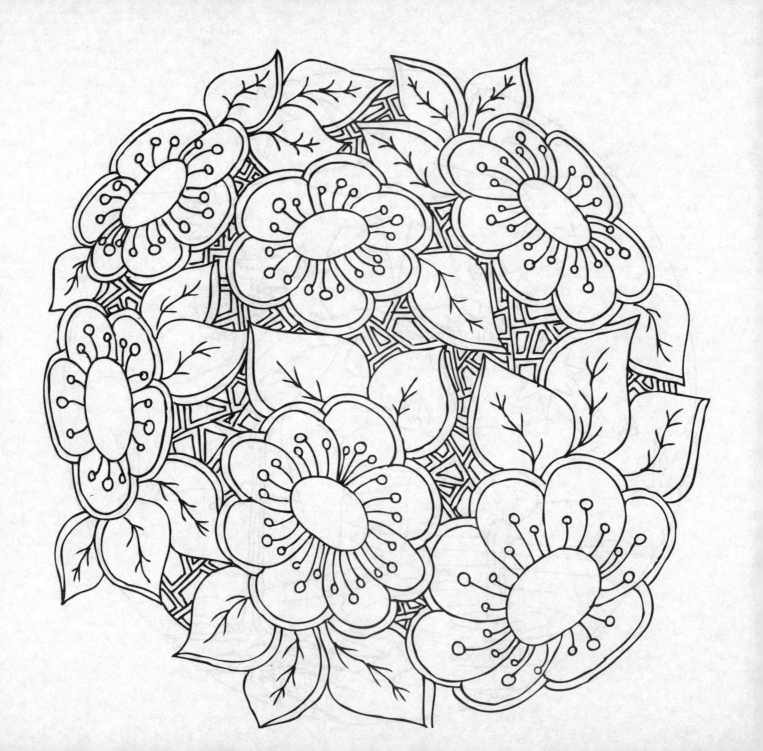

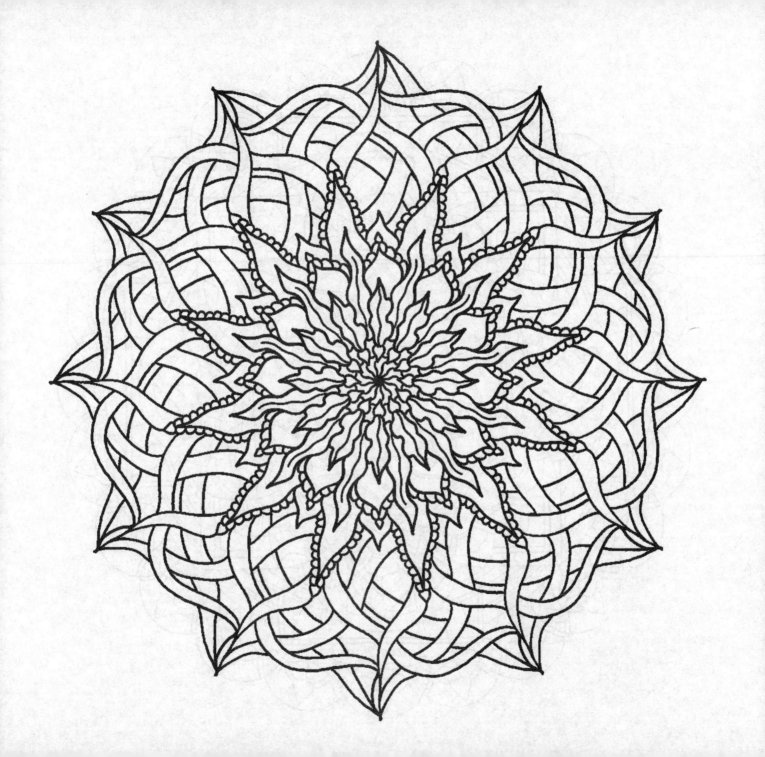

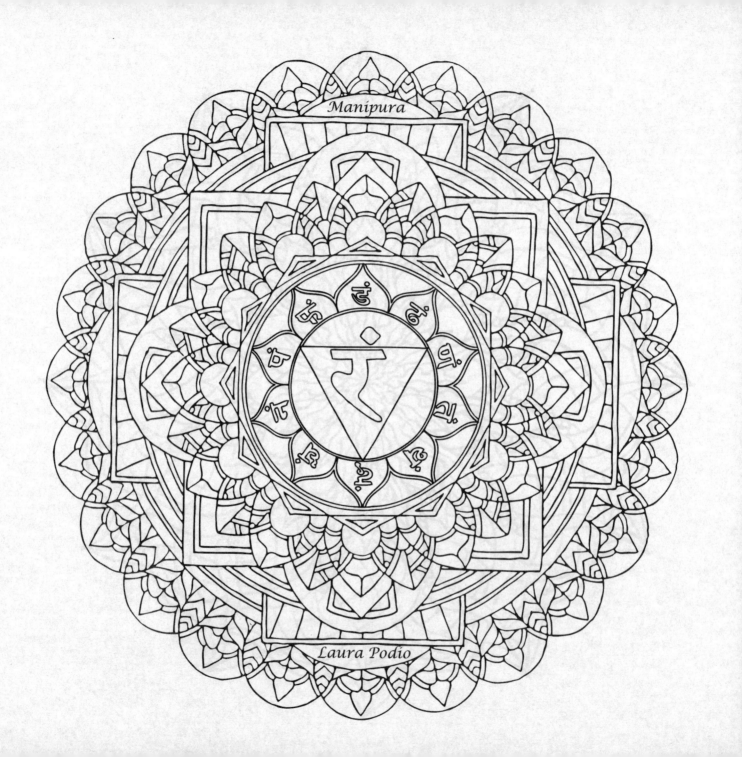

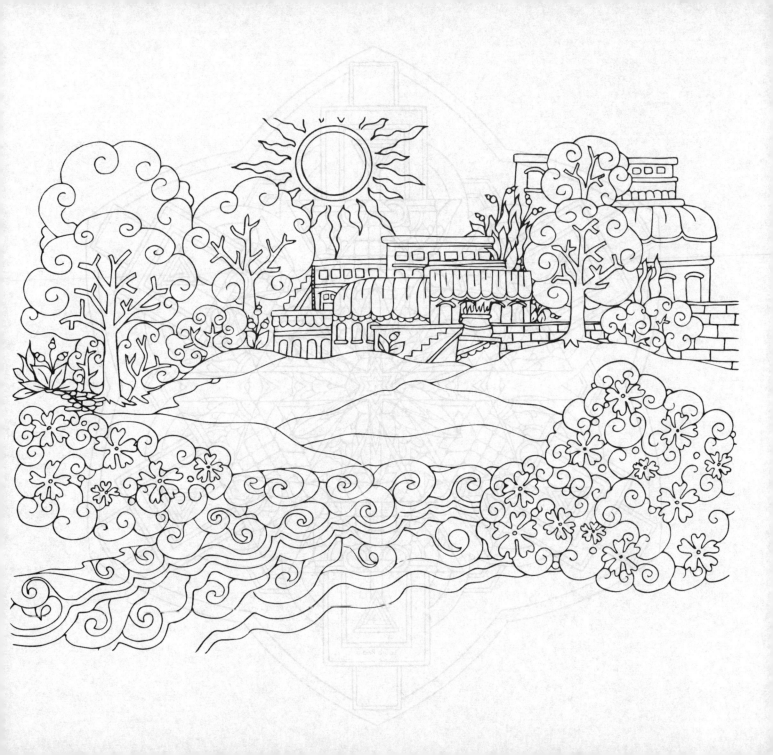

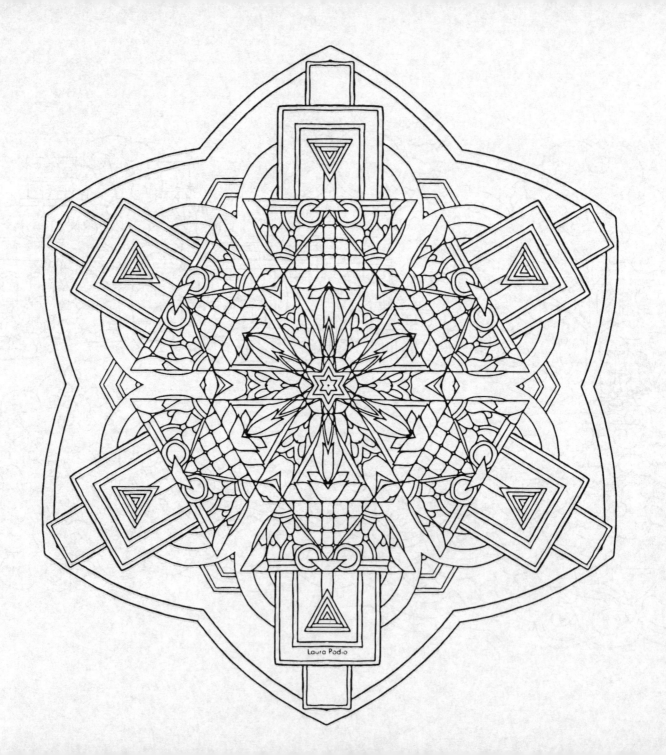
Laura Podio

REFERENCIAS BIBLIOGRÁFICAS

Bunce, Fredrick W. *The yantras of deities and their numerological foundations*. 2006, D.K. Printworld.

Fabrega, Horacio Jr. *History of mental illness in India*. 2009, Motilal Banarsidass Publishers.

Gimbel, Theo. *Healing Colour*. 1988, Gaia Books Limited.

Gupta, Satya Pal. *Psychopathology in Indian Medicine (with special reference in its philosophical bares). 2000,* Edit. Chaukhamba Sanskrit pratishthan.

Heller, Eva. *Psicología del color. Cómo actúan los colores sobre los sentimientos y la razón*. 2004, Editorial Gustavo Gilli.

Kabat–Zinn, Jon (Prefacio). *Manual clínico de mindfulness*. 2016, Biblioteca De Psicología Desclée De Brouwer.

Keeney, B. *Estética del cambio*. 1994, Paidós Ibérica.

Lowenfeld, Viktor; Lambert Brittain W. *Desarrollo de la capacidad creadora*. 1980, Edit. Kapeluz.

Moñivas, Agustín; Die, Gustavo G.; de Silva, Rafael. "Mindfulness (atención plena): concepto y teoría".

Podio, Laura. *Arte curativo con Mandalas*. 2008. Ediciones Lea.

Podio, Laura. *Artesanías y Manualidades con Mandalas*, 2010, Ediciones Lea.

Podio, Laura. *Zendalas, los mandalas para la meditación creativa*. 2014, Ediciones Lea.

Podio, Laura. *Mandalas, Jung y Tarot, un recorrido de arte simbólico*. 2016, Ediciones Lea.

Siegel, Ronald D. *La solución Mindfulness*, Biblioteca de Psicología. 2011, Desclée de Brouwer.

Williamson, Ann. *Manejar y superar el estrés, Cómo alcanzar una vida más equilibrada*. 2006, Editorial Desclée De Brouwer.

CONTENIDO